世界漫畫指南

THE ESSENTIAL GUIDE TO
WORLD COMICS

Tim Pilcher & Brad Brooks／著

田蕾、張文賀、郭紅雨／譯

Dedication:

Tim: Megan (the biggest Bone fan I know) and Oskar - the next generation.

Brad: For Sophie, with all my love.

責任編輯	羅　芳
封面設計	吳冠曼

書　　名	**世界漫畫指南**
著　　者	TIM PILCHER & BRAD BROOKS
翻　　譯	田蕾　張文賀　郭紅雨
出　　版	三聯書店（香港）有限公司 香港鰂魚涌英皇道 1065 號 1304 室 Joint Publishing (H.K.) Co., Ltd. Rm. 1304, 1065 King's Road, Quarry Bay, Hong Kong
香港發行	香港聯合書刊物流有限公司 香港新界大埔汀麗路 36 號 3 字樓
印　　刷	北京盛通印刷股份有限公司 北京經濟技術開發區興盛街 11 號
版　　次	2009 年 4 月香港第一版第一次印刷
規　　格	大 20 開（210×210 mm）320 面
國際書號	ISBN 978.962.04.2639.1
	© 2009 Joint Publishing (H.K.) Co., Ltd.
	Published in Hong Kong

目　錄

I　前言 / 戴夫・吉本斯　　　7

II　自序　　　11

1　美利堅聯合"超級英雄"　　　19

2　英倫之光　　　55

3　日本動漫的狂熱與躁動　　　91

4　亞洲漫畫家臥虎藏龍　　　123

5　第九藝術　　　147

6　歐洲大陸的漫畫　　　179

7　來自南方　　　209

8　白雪、鴨子和幻影　　　245

9　澳洲奇跡　　　263

10　靜修處、隔離地和阿拉伯傳說　　　283

…　參考文獻　　　312

…　著者簡介　　　314

…　著者鳴謝　　　315

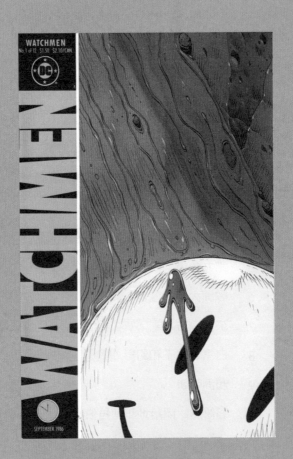

《守望者》(*Watchmen*)創刊號具有代表性的封面，該系列
共 12 期，由艾倫·穆爾（Alan Moore，腳本）和戴夫·吉本
斯（Dave Gibbons，美術）編繪。
© *DC 漫畫公司*

前言

戴夫・吉本斯

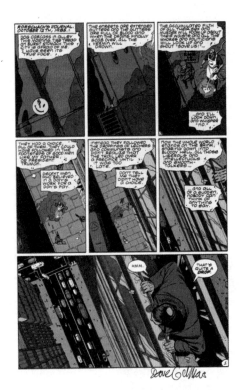

《守望者》創刊號由戴
夫·吉本斯繪製的第 1 頁，
直接延續着封面內容（見第
6 頁）。

© DC 漫畫公司

世界似乎在一天天縮小，但它所包含的多樣性卻似乎正以相同的幅度在膨脹。

中世紀的西方人在繪製地圖時，對於其不太瞭解的地域會做適當處理，即把它們含糊不清地置於外圍，直至在地圖邊緣，標出僅有的幾個字，"此處為龍之所在"，覺得這就是對那片未知土地的準確描繪了。

維多利亞時代，有關神秘阿拉伯和遙遠中國的誇誇奇談被寫進地理指南書籍和旅行家們的故事集中，吸引了數以百萬的讀者。龍的地盤已經縮小，可能也不復當年的奇異，但卻更多樣、更真實，也更有趣了。

今天，星球上任何地方的物體，小到一隻垃圾桶的尺寸和細節，都可以被軌道衛星拍攝下來，供人實時觀看。我們或許會為龍的消逝而感到遺憾（如果它們曾經存在過的話），但是，對日常生活中那些以跨文化面貌出現的新鮮事物，我們的興趣依然未減。

除了音樂唱片，我想，大概再沒有甚麼人工製品比漫畫書還要通俗而奇妙了吧。作為一種媒介，漫畫的簡單易懂使其具有了世界性，而與此同時，它又能極好地在其內容和吸引力方面，表現出強烈的地域性。

與音樂類似，圖像敘事這一形式能超越語言和地域，對讀者有一種跨文化的吸引力。正如一首好歌無須讓人聽懂歌詞，就能讓人沉醉一樣，一部好的漫畫，無論"對話氣球"中是何種語言，都能給人帶來樂趣。事實上，

在我看來，對流行音樂進行探索，或是在漫畫世界裡探險，兩種體驗有不少相似之處。年輕一些的時候，我發覺自己最喜歡的大多數唱片即使不是源自美國，也至少受到了美國音樂人的影響。後來我才知道，美國的靈魂樂（soul）和節奏藍調（R'n'B）主要從非洲輸入，經過與歐洲本土音樂的嫁接，雜交出搖滾樂（Rock and Roll）。而搖滾樂一經流行開來，又被英國人重新出口給北美，同時，英國人也從加勒比海地區的音樂中取到了真經。

那個時候，身在英國的我正在研究美國漫畫，其中既包括原版作品，也包括美國人針對英國和澳大利亞市場推出的改編和再版作品。我後來得知，很多我喜歡的英國漫畫，實際上是由西班牙、意大利以及遠在南美洲的漫畫家創作的。有時，其他類型的文化錯位現象也會出現。不可否認，在流行音樂方面，我對比利時一無所知，但我知道這個國家出了一部很棒的漫畫——《丁丁歷險記》（Tintin）。

20 世紀 80 年代，英國甚至向美國輸出了一些漫畫作品和作者，當然，其規模沒法同 60 年代英國音樂對美國的入侵相比，但就該領域而言，也算影響深遠了。那時，國際性的漫畫集會和節日已司空見慣。安古蘭（Angoulême）和盧卡（Lucca）漫畫節把歐洲的許多漫畫創作者集中到一起，另外也有一些北美和南美的藝術家參與進來。

參加盧卡漫畫節，我就像有了一次個人的"西天取經"經歷。從一個展台到另一個展台，從《藍莓》（ Blueberry ）到《北海巨妖》（ Kraken ），從《海難》（ Les Naufrages ）到《柯克軍士》（ Sgt Kirk ），再到《一個男人，一次冒險》（ Un Homme Une Adventure ），我眼花繚亂，驚喜連連，簡直不能相信有如此多的動作和冒險類漫畫佳作"就在那裡"。我瞭解到一個此前我從未知曉的世界，裡面全都是出色的藝術家。其間隔距離那麼遙遠，地域特色那麼鮮明。不過，話雖如此，美國、澳大利亞和歐洲的文化在諸多方面還是很接近，彼此很容易交流的。只是日本就不同了。日本文化雖然在形式上模仿西方，但其內在特質與關注點卻與西方文化大相徑庭。日本的漫畫也概莫能外。電話簿一樣的開本、最便宜的用紙，日本漫畫（ manga ）[1] 活躍的能量與圖像衝擊力讓西方讀者眼前一亮。對於這些"草率的圖畫"（ irresponsible pictures ），我很慶幸找到了適合的翻譯字眼，因為對於其從右向左的閱讀方式，我可是花了更多的時間才適應。不過還算及時，連感性十足的日本漫畫也被成功地改編給了西方人，日本漫畫雜誌《少年 Jump》（ Shonen Jump ）正暢銷美國，並影響着這個國家以超級英雄為創作題材的一代漫畫家。

有人和我一樣，喜歡把自己當成是一個現代的世界公民，而現在，上述這一切卻使我突然意識到，我們對世界知之甚少，因而才會尷尬地說出："此處為龍之所在。"

我對於世界漫畫的知識只有這些。或許你也差不多。謝天謝地，在當今的現代漫畫領域，眼前這本書就相當於維多利亞時期的一本旅行指南，你會為它激動異常，一如我當時的反應，滿懷興奮，急切地想看看那些地方到底有些甚麼。你當然能找到有關阿拉伯和中國的傳說，它們動人心魄，同時也都經過了全面的研究並被記錄在冊。

此書作者還將利用得天獨厚的視角，勾勒出全世界重要漫畫家們的快相，他們的創造力足以媲美我們所熟知的歐美巨匠，這可比看甚麼垃圾桶的衛星照片要有意思得多了。或許有一天，漫畫迷們會擁有一種技術，能把全世界所有漫畫都放在電腦桌面上，就像現在人們可以輕鬆擁有世界各地的音樂一樣。但就眼下而言，這本指南的價值將是難以估量的。現代地圖上或許不再有龍的存在，但就在甚麼地方，肯定還埋藏着大量寶藏。這本書將會告訴你到何處去挖掘。

戴夫·吉本斯，2005 年 10 月

註釋：

[1] manga：是根據日本語的發音音譯而來。該詞最早出現於日本江戶時代末期，著名畫家葛飾北齋用其指代他所繪製的一種組畫，由於這種畫的筆法隨意、線條簡練，該詞又被解釋為"草率的圖畫"，有一種非正式的繪圖手稿之意。最初，日本漫畫專指黑白兩色、32 開或大 32 開、多冊連續、具有強烈日本風格的漫畫書，後來逐漸演變為對日本漫畫的統稱。──譯註

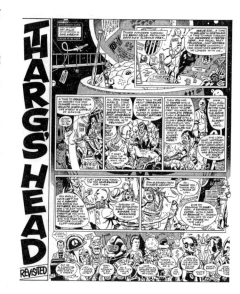

英國漫畫精選周刊《公元 2000》（ 2000 AD ）第 500 期中一個諷刺連環畫的第 1 頁，由戴夫·吉本斯繪製，內容是惡搞該漫畫雜誌、其角色及創編團隊，充滿令人捧腹的笑料。
© 戴夫·吉本斯，帕特·米爾斯（ Pat Mills ），反叛動漫公司（ Rebellion A/S ）

美國漫畫家戴維‧馬祖凱利（David Mazzucchelli）漫畫故事《發現美國》（*Discovering America*）中一個奇妙的三色頁面，這個故事刊登在他自己出版的漫畫選集《橡膠墊》（*Rubber Blanket*）中。

© 戴維‧馬祖凱利

自序

漫畫？來自世界各地？那麼都是些關於甚麼的呢？

法里德·喬杜里（Fareed Choudhury）的第一本書——歡鬧劇《怨恨家庭》（Malice Family）。
© 法里德·喬杜里

馬爾東·斯梅（Mårdøn Smet）正在炫耀他的多種畫風之一。
© 馬爾東·斯梅

在其他國家和文化裡，漫畫被叫做 manga、manhua、manhwa、bande dessinee/BD、komiks、bilderstreifen/bildergeschichter、historietas、benzi desenate、quadrinhos/HQ、torietas、tebeos、fotonovela/fumetti。在美國和英國，它們被稱為漫畫書（comic books）；它們是世界上最流行、最重要、然而也是一種被誤解最深的藝術形式。

在大多數人的觀念裡——看你來自哪裡了，漫畫要麼是像《蜘蛛俠》（Spider-Man）或《蝙蝠俠》（Batman）那樣的超級英雄故事；要麼是如連環畫《畢諾》（The Beano）、《丁丁歷險記》和《阿斯特里克斯》（Astérix）那樣的少兒讀物；要麼就是近年來流行的、包括了各類漫畫的詞語"manga"。考慮到大多數公眾的漫畫閱讀經驗不是源自童年的積累，就是出自近年來由超級英雄漫畫改編的成堆的荷里活電影，人們形成上述認識不足為怪。

但是，這種認識也會讓人誤以為漫畫這種藝術形式是英國、美國和日本所獨有的。

事實上，世界上每一個國家都有自己的漫畫產業。在有些國家，如英國和新加坡，漫畫被視為一種青少年的娛樂形式；在另一些國家如法國，漫畫則被尊為一種藝術表達方式——所謂第九藝術（The Ninth Art）[1]；而在日本，漫畫與本國文化和社會的聯繫是如此緊密，以至於不能想像沒有漫畫的日本會是甚麼樣子。無論其社會地位如何，漫畫對文化的影響都是不可低估的。

關於漫畫的錯誤觀念有許多，不過其中最令人沮喪的，大概就是一些專業水準較差的出版社和純藝術評論家將其歸為一種體裁了。漫畫不是一種體裁，正如電影、文學或音樂不是一種體裁那樣，漫畫是一門藝術（而不是藝術形式內部的分類）。漫畫的主題和小說或電影一樣廣泛，可以是浪漫的、西部的、恐怖的、非虛構類的、自傳性的，當然也可以是超級英雄式的故事。

為甚麼寫這本書？

有些問題需要進一步澄清。這本書的英文書名叫做《The Essential Guide to World Comics》。書名是甚麼意思呢？我們一個詞一個詞地看。首先是"Essential"（基本的），因為還沒有哪一本漫畫書涵蓋了如此廣闊的主題，並對漫畫世界的版圖進行了如此清晰的劃分。這是一本適合漫畫門外漢閱讀的書，他們讀了馬上就能對全世界的漫畫有所認識。

而對那些自認為見多識廣的漫畫迷來說，他們在這本書中仍可以發現許多驚喜和深藏的寶貝。我們兩位作者在漫畫界的經驗加起來有三十多年了，可一旦放眼全球，還是驚愕不已——我們夠幸運的，參加了在法國、西班牙、美國和英國舉行的各種漫畫大會，還能夠欣賞來自巴西、瑞典、韓國、迪拜、埃及和德國的第一手漫畫資料，這只不過是我們能列舉的一小部分而已。

顯然，這是一本"Guide"（指南），而不是一本涉及所有漫畫作品、所有作者、所有從業人員的權威性百科全書。要那樣的話，我們得寫一部至少五卷、每卷1,000頁厚的巨著！這本書旨在對全球漫畫的歷史和現狀做一番概覽，而不是列出最完整的清單。並且，全世界的漫畫產業處於不斷變化中，沒人能寫出一本涵蓋一切的書。

"World"（世界）是個不言自明的詞，我們盡量讓書中包含更多的國家（當然包括了各個大洲）。但顯然由於篇幅所限，我們無法討論不丹、智利、希臘等國家的漫畫了。

"Comics"（漫畫）這個詞要難定義一些。從傳統的美國風格的漫畫書，到報紙連環畫和網絡漫畫，再到幾乎任何一種按特定順序排列的圖像形式，漫畫涉及的媒介範圍很廣。不過必須指出的是，給漫畫下一個絕然的定義，有點像試圖把果凍釘在牆上。就漫畫概念的一些基本元素（如畫格、圖片的排列順序等）而言，多數漫畫理論家的意見是一致

卡洛斯・西門尼斯（Carlos Giménez）的優秀作品《職業畫家》（Los Profesionales）中的一頁，嘲弄了西班牙的漫畫代理公司。
© 卡洛斯・西門尼斯

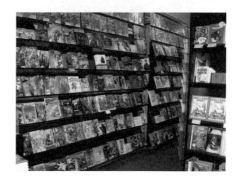

英國最好的漫畫書店——倫敦戈什漫畫店（Gosh Comics）內景。或許會有一天，所有的漫畫商店都是這個樣子。
攝影：B・布魯克斯（B. Brooks）

的，但在此之外，爭論便出現了。斯克特·麥克勞德（Scott McCloud）曾試圖在其著作《理解漫畫》（*Understanding Comics*）中給出一個能夠令所有人滿意的定義[2]，但就連他本人也

間引發了辯論。這個詞是作家、編輯兼出版人斯坦·李（Stan Lee）創造的。他認為，此類出版物既不能叫做"comics"（因為這個英文單詞既指"漫畫"，也有"喜劇演員"之意），也不能叫做"books"（書），而是獨特的"comic books"（漫畫書）。不管怎麼說，我們終究是在全書中使用了"漫畫書"的說法，這可能會讓一些人感到不快！

很遺憾，我們也沒法對網絡漫畫和迷你漫畫（minicomics）做細緻的介紹了。在這些領域，全世界有那麼多創作者，如凱文·休伊曾加（Kevin Huizenga）、德魯·魏因（Drew Weing）、丹尼爾·默林·古德巴里（Daniel Merlin Goodbrey）、斯克特·庫爾茨（Scott Kurtz）、雷堡（Fort Thunder）創作組、湯姆·高爾德（Tom Gauld）、保羅·霍恩奇邁耶（Paul Hornschemeier）、德里克·柯克·金（Derek Kirk Kim）、賈森·希格（Jason Shiga）、本·卡特馬爾（Ben Catmull）、拉克·皮恩（Lark Pien）、傑西·哈姆（Jesse Hamm）……（再列上幾頁紙都沒問題）正在以上述方式創作着奇妙的漫畫，遺憾的是我們卻沒能將他們一一涵蓋。不過，有關本書論及和未能論及的內容，你都可以循着書後參考文獻的指示找到更多的資料。

西班牙漫畫家熱爾蒙·加西亞（Germán García）的系列故事《苔絲·蒂涅布拉斯》（*Tess Tinieblas*）中的一個畫面。

© 熱爾蒙·加西亞

沒想到，他的定義引發了更大規模的論戰。直到今天，都沒有甚麼問題比問一位漫畫家或漫畫理論家"那，甚麼是漫畫呢？"能更快激起他們之間的辯論了。本書所用的"漫畫書"這個術語，是指專門刊登連續漫畫故事的出版物。就像目前對漫畫的定義一樣，"漫畫書"這個說法也在漫畫迷和專業人士之

漫畫的力量

漫畫是一種獨特的敘事形式，完全不同於電影、散文、動畫或任何其他媒介，把它

們放到一起比較是沒有意義的。因為連環畫藝術與我們直接對話而不需要翻譯，我們用視覺思考，不管它用的是哪種語言，大多數人都能看懂個大概。[3] 正因為漫畫具備這種獨特的能力，2005 年 5 月，美國軍方邀請一些漫畫作者為其創作了用於中東的宣傳漫畫書系。[4] 他們枉費心機地想要收買阿拉伯年輕一代，宣稱："為贏得中東地區的持久和平與穩定，必須與這裡的年輕一代建立溝通渠道。漫畫書系能為年輕人提供學習機會，為其樹立典範，提高其受教育水平。"提出這項計劃的是位於北卡羅來納州布拉格堡的美國特種作戰指揮部，那裡也是軍方第四心理戰戰團的總部所在地。不過，美國軍方並非沒有競爭者：埃及有家叫做 AK 漫畫公司的出版機構，成立於 2002 年，其目標就是 "創造真正的阿拉伯典範，也就是屬於我們阿拉伯的超級英雄，以填補多年來形成的文化裂隙"。利用漫畫傳播信息、宣傳資料與特定世界觀，這不是第一例；而漫畫被招安以契合於某種政治或哲學理念，這也不會是最後一次。

那麼，你從哪裡來？

我們兩人中有一人曾在漫畫書店工作過，那時，分辨一個顧客從哪裡來，可以不通過顧客的口音，而是根據他買甚麼樣的漫畫。意大利人總是想要《迪倫狗》（Dylan Dog）或《內森·奈維爾》（Nathan Never），瑞典人要

大部頭的《地下漫畫 2000》（Comix 2000）——全世界各地漫畫家創作的無文本漫畫的匯編。

© 聯盟出版社

（l'Association）

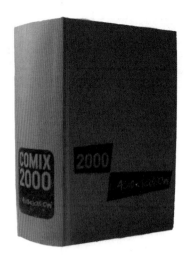

新西蘭漫畫家卡爾·威爾斯（Karl Wills）在其學校題材滑稽漫畫中將才華展現得淋漓盡致。

© 卡爾·威爾斯

德魯·魏因精緻的網絡漫畫
《小狗》（*Pup*）中一個極為
美妙的畫面。
© 德魯·魏因

保羅·皮爾特－史密斯
（Paul Peart-Smith）極為打
動人心的連環畫《一加一》
（*One + One*）中的一頁。
© 保羅·皮爾特－史密斯

《唐老鴨》（*Donald Duck*），澳大利亞人則總是要找《幻影》（*The Phantom*）。很快我們明白，在我們的這個本地漫畫書店之外，還有一個大千世界。回想起 1989 年的時候我們常拜訪倫敦的漫畫專賣店，那裡有最新進口的日本漫畫和法國漫畫，我們甚至還去國外參加安古蘭漫畫沙龍等著名漫畫節。世界變得越來越小，各種文化不斷撞擊與融合，漫畫界的"異株授粉"現象越來越明顯。在六十多年的時間裡，美國漫畫以報紙連環畫、迪斯尼漫畫和某些超級英雄漫畫為主要形式，主導了全球的漫畫書市場，影響了一百多個國家的千千萬萬、各式各樣的漫畫創作者。近些年來，這股文化潮流發生了轉變，一個新的王國已經崛起，那就是日本漫畫，它以更為低廉的價格和更快的發行速度奪取了美國漫畫的優勢地位，並席卷全球市場，就像兩國的汽車工業所經歷的那樣。

世界漫畫的潮流

當我們為撰寫此書進行調查時，跨越國家的某些走向開始顯現出來。我們發現，在找到真正的職業定位之前，有太多漫畫創作者是學醫出身的，如：手塚治虫、吉姆·李（Jim Lee）、彼得·馬德森（Peter Madsen）等；有太多國家幾乎是以同樣的方式開始了其漫畫產業（先是引進美國的報紙連環畫，然後是漫畫書，最終這些舶來品再讓位於本

土漫畫）；也有太多國家未能擺脫漫畫《幻影》的入侵，集體向那個最不可能受大眾歡迎的角色張開了懷抱。

一本書，兩種觀點

這本書由兩種截然相反的觀點構成。我們倆一個認為漫畫應當被提高到純藝術（fine art）地位，並應得到其應得的尊敬和重視。另一個的觀點則很平常，認為漫畫只是一種重要的、無聲的樂子，讓讀者能夠暫時逃避現實而已。兩種觀點都有道理，而真理很可能介於兩者之間。因此，本書盡量既探討法國的漫畫實驗主義所擁有的複雜與精深，又介紹奇跡漫畫公司（Marvel）和 DC 漫畫公司在最為世俗的超級英雄冒險故事裡體現的膚淺與喧鬧，且對兩者一視同仁。

同時，我們還要對所有沒被收錄到這本書中的人們致歉！我們每介紹一個國家，就會有三個國家因為篇幅所限而被捨棄。因此，這裡就沒法討論那處於艱苦掙扎之中然而卻又十分優秀的以色列漫畫行業了。同樣，土耳其也只好捨棄，我們不能對其諷刺性漫畫報紙《吉爾吉爾》（*Girgir*）的歷史做深入介紹，生機勃勃的智利和烏拉圭漫畫也是這樣。這裡沒有個人偏見，更多的國家和作者或許留待本書續編再做介紹吧！

儘管如此，我們對已盡量收錄在此書中的內容非常自豪。從香港的黑社會題材漫畫，

到埃及兒童看的政治性小冊子，再到越受壓制越有創造力的阿根廷漫畫，我們在這裡展示的是一部濃縮的世界漫畫史，又是一本帶你自己走上發現之路的遊記。它將帶你去往世界上的遙遠角落，展示來自遠方的奇珍異寶。它還將開啟全新而令人興奮且亟待被探究和欣賞的漫畫領域。誰知道呢，或許這旅程本身如同目的地一樣有意思。

一路順風！

蒂姆·皮爾徹（Tim Pilcher）和布拉德·布魯克斯（Brad Brooks），2005 年 10 月於倫敦以南 M23 高速公路某處。

註釋：

[1] 按照當今流傳較廣的一種藝術分類法，繪畫、雕刻、建築、音樂、文學、舞蹈、戲劇和電影被視為"八大藝術"，而不屬於上述範疇的新門類則往往被稱為"第九藝術"，其中，漫畫被冠以該名的次數最多，在歐洲大陸，人們普遍認為它堪當其名。——譯註

[2] 斯克特·麥克勞德的定義："com.ics（Kom'iks），名詞，複數形式，與單數動詞搭配。釋義 1：按照特定順序並置排列的圖畫或其他圖像，目的在於傳達信息和/或製造觀看者美學上的反映。"

[3] 理論家阿特·施皮格爾曼（Art Spiegelman）在他的演講《地下漫畫 101》（Comix 101）中第一個指出這一點。

[4] http://news.bbc.co.uk/2/hi/middle_east/4396351.htm

斯克特·麥克勞德《理解漫畫》一書有關日本漫畫的連環畫"續篇"的第一頁。這部連環畫首刊於漫畫雜誌《奇才》（Wizard）。
© 斯克特·麥克勞德

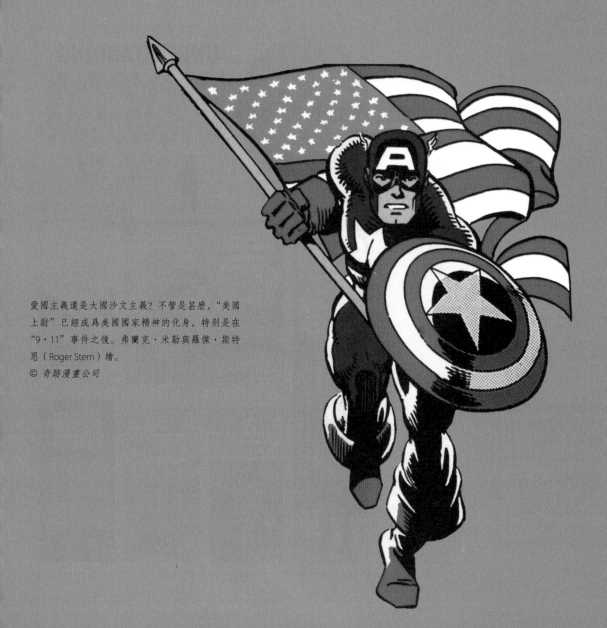

愛國主義還是大國沙文主義？不管是甚麼，"美國上尉"已經成爲美國國家精神的化身，特別是在"9·11"事件之後。弗蘭克·米勒與羅傑·斯特恩（Roger Stern）繪。

© 奇跡漫畫公司

1

美利堅
聯合
"超級英雄"

沒有任何一個國家像美國那樣，整個漫畫媒體是"超級英雄"一種漫畫流派的天下。從《超人》（*Superman*）登上舞台的那一刻起，"超級英雄"就幾乎成了美國漫畫的代名詞。

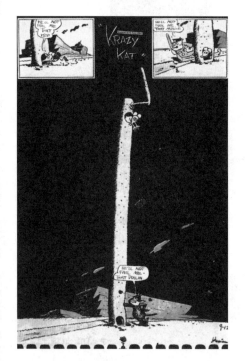

喬治·赫爾曼的《瘋狂的貓》講了一個發生在老鼠、貓和狗警官之間的離奇三角戀故事。這部作品的語言啓發沃爾特·凱利（Walt Kelly）創作了報紙連環畫《波戈》（*Pogo*），而它的畫面背景則影響了英國漫畫家亨特·埃默森（Hunt Emerson）。
© 喬治·赫爾曼

起初，存在其他一些漫畫流派，其風格多樣，連菲律賓、法國和日本的都有，但是超人最終凌駕其上：穿着氨綸緊身衣的男女英雄們佔據了 90% 的市場。不過，早先的那些日子還是見證了言情、鬼怪、恐怖以及西部題材漫畫搶佔街邊小店貨架的場面。

和英國以及其他許多國家的情況一樣，美國漫畫是在 20 世紀初由早期的報紙連環畫演化而來的。溫莎·麥凱（Winsor McCay）的《小尼莫夢境奇遇記》（*Little Nemo in Slumberland*，1905）、喬治·赫爾曼（George Herriman）的《瘋狂的貓》（*Krazy Kat*，1910）以及克利夫·斯特雷特（Cliff Sterrett）的《波莉和她的朋友們》（*Polly and Her Pals*，1912）等作品，通過頁面佈局、語言結構，以及將畫格的抽象藝術與故事詮釋相結合等方面的實驗，開創了新的故事敘述形式。這些連環畫的影響力非常深遠，直至百年後的今天，藝術家在創作自己的作品時仍會參考它們，

從中尋找靈感。E·C·西格（E. C. Segar）的《頂針劇院》（*Thimble Theatre*，大力水手的角色在此初次亮相）以及哈爾·福斯特（Hal Foster）的《人猿泰山》（*Tarzan*）這類報紙連環畫從 1929 年問世到現在，其受歡迎程度絲毫未減。

第一本漫畫書

1933 年，東方色彩出版公司（Eastern Color Press）正考慮該如何更好地利用其在各項業務的間歇經常閑置的印刷設備，馬克斯韋爾·蓋恩斯（Maxwell Gaines）向老闆提出了印製漫畫的建議。蓋恩斯的想法是，用大幅紙張印刷可以摺成八頁的漫畫。由此，第一本現代意義上的漫畫書《連環畫大閱兵》（*Funnies on Parade*）誕生了，其內容全部翻印自過去已出版的報紙連環畫。這些實驗性的漫畫書被派發一空，很快證明經過重新包裝的報紙連環畫很有市場。接下來的一年，東方色彩出版公司出版了《馳名連環畫》

（*Famous Funnies*），並且冒險在零售店以每本 10 美分的高價出售。結果這次賭博大獲全勝，該公司開始以月刊的形式出品更多題材的漫畫，其他出版商也馬上加入了這股潮流。

後來者中的國家期刊公司（National Periodicals）於 1935 年 2 月出版了《新趣漫畫》（*New Fun Comics*）。這是一種全新的形態，沒有翻印之作，原創人物角色從創刊號起貫穿始終。一種新型的漫畫書刊誕生了，漫畫產業的車輪開始轉動。

與此同時，1934 年是冒險類報紙連環畫之年，有許多重要且深具影響力的作品問世，如亞歷克斯·雷蒙德（Alex Raymond）的《叢林英雄吉姆》（*Jungle Jim*）、《飛俠哥頓》（*Flash Gordon*），還有由雷蒙德繪製、罪案小說家達希爾·哈米特（Dashiell Hammett）撰寫的《特工 X-9》（*Secret Agent X-9*）。同時問世的有米爾頓·卡尼夫（Milton Caniff）的《特里與海盜》（*Terry & The Pirates*），以及李·福爾克（Lee Falk）和菲爾·戴維斯（Phil Davis）合作的《魔術師曼德雷克》（*Mandrake the Magician*）。後者雖然十分暢銷，但與福爾克接下來於 1936 年和羅伊·穆爾（Ray Moore）合作的《幻影》就無法相提並論了。《幻影》在美國很流行，但其驚人的成功卻是在國外獲得的。漫畫出版公司金氏社（King Features）以多刊同時發表的方式將這部作品傳播到世界各地，並促燃了印度、瑞典和澳大利亞漫畫事業的火種。

迪斯尼的介入

接下來的一年即 1935 年，《米老鼠雜誌》（*Mickey Mouse Magazine*）在美國創刊。自 1930 年以來，米老鼠就以連環畫的形式在報紙上出現了，是由迪斯尼公司的動畫家家烏布·伊韋克斯（Ub Iwerks）以及後來的弗洛伊德·戈特弗里德森（Floyd Gottfredson）繪製的。到 1938 年，第一部《唐老鴨》漫畫才出版，此後又經過漫長的四年，能文能畫的卡爾·巴克斯（Carl Barks）的首部《唐老鴨》故事才出現在戴爾出版公司（Dell Publishing）的《四色漫畫》（*Four Color Comic*）第 9 期上。巴克斯的唐老鴨故事對斯堪的納維亞的創作者們產生了深遠影響，即使是今天，像《骨頭》（*Bone*）的作者傑夫·史密斯（Jeff Smith）這樣的美國漫畫家都承認自己仍深受這些作品的啟發。迪斯尼在全世界的影響即使沒有超過《幻影》，也與之旗鼓相當，從意大利到埃及，到處都能見到本土化版本的迪斯尼漫畫。至今，它們仍舊統治着兒童漫畫書刊市場。

查拉圖斯特拉如是說 [1]

1933 年，俄亥俄州克利夫蘭的兩個少年讀了菲利普·懷利（Philip Wylie）的小說《角鬥士》（*Gladiator*），其主角是一個擁有超強體魄與力量的男人。受到這部小說以及漫畫

註釋：

[1]《查拉圖斯特拉如是說》是尼采於 1885 年完成的一部詩歌體哲學著作。哲學家借生活在公元前約 600 年的一位波斯人查拉圖斯特拉之口，闡述了他所強調的 "超人哲學"，因此該書也被譽為 "超人的聖經"，在這裡借用此名來比喻《超人》漫畫的誕生。——譯註

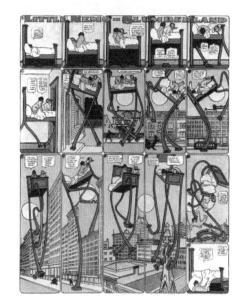

溫莎·麥凱的《小尼莫夢境奇遇記》。1990 年，這部報紙連環畫被改編為一款任天堂電子遊戲《睡夢英雄小尼莫》（*Little Nemo: The Dream Master*），1992 年又被拍成一部動畫電影《小尼莫夢境歷險記》（*Little Nemo: Adventures in Slumberland*）。

© 溫莎·麥凱

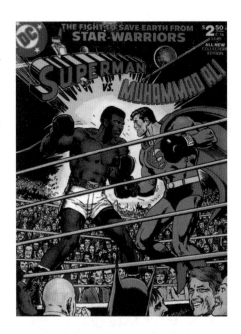

自從第一次亮相之後，超人就面對着各種各樣的敵手，但萊克斯·盧瑟（Lex Luthor）、布雷寧克（Brainiac）這樣的書中大反派都不像前重量級拳王穆罕默德·阿里（Muhammad Ali）那樣不同尋常。這部由尼爾·亞當斯（Neal Adams）繪製的 1978 年特刊的封面上還有幾個名人，如蝙蝠俠和那時的美國總統吉米·卡特（Jimmy Carter）。

© DC 漫畫公司

《飛俠哥頓》的啓發，傑里·西格爾（Jerry Siegel）和喬·舒斯特（Joe Shuster）兩人創作了一個題為《大都市超人》（The Superman of Metropolis）的故事，將其發表在自己的科幻雜誌《科學幻想》（Science Fiction）上，因反響不錯，兩人遂將故事擴充為一部完整的系列連環畫，由多家報業辛迪加每日連載。

同一時期，馬克斯韋爾·蓋恩斯離開了東方色彩出版公司，成為國家期刊公司旗下《全美漫畫》（All American Comics）的出版人。1938 年，西格爾和舒斯特找到蓋恩斯，後者看了兩人的作品，認為不能採用，但編輯謝爾登·邁耶（Sheldon Mayer）和 DC 漫畫公司的出版人哈里·多寧費爾德（Harry Donenfeld）卻不這麼想。邁耶看過作品便立刻付給兩個年輕人一張 130 美元的支票，買斷了版權。此舉在後來給雙方帶來了無盡的困擾，西格爾為《超人》的版權捲入一場曠日持久的訴訟，最終在 1977 年為他本人和舒斯特贏得了 DC 漫畫公司支付的終身年金。

1938 年 6 月，超人第一次出現在《動作漫畫》（Action Comics）第 1 期的封面上，立即大受歡迎。第二年，他擁有了自己的專刊。起初，超人的能力還算平實："一躍 1/8 英里，跨過 20 層的樓房，舉起重量驚人的物體，跑步的速度超過快速列車。"隨着時間的推移，他有了 X 光透視能力，能呼出冰凍氣體，甚至能做紅外透視。這些超能力使他刀槍不入，但同時也讓人覺得失去了趣味，因此 DC 漫畫公司給超人設置了弱點——能使其束手就擒的"氪星礦石"。1986 年，出版商委託約翰·伯恩（John Byrne）對整個故事進行了修改，無論從情感上還是身體機能方面，超人都更人性化了一些。

繼超人這個"飛翔的理想主義者"之後，DC 漫畫公司很快推出了另一個偶像人物。在《偵探漫畫》（Detective Comics）1939 年第 27 期中，蝙蝠俠首次亮相。如果說超人是"陽"，蝙蝠俠則是"陰"。這位黑騎士出自鮑勃·凱恩（Bob Kane）和比爾·芬格（Bill Finger）筆下，在 11 期之後，他的助手"神童羅賓"登場。接下來，他們有了共同面對的死敵——"小丑"傑里·魯賓遜，一個出現於 1940 年第 1 期蝙蝠俠漫畫中的反面角色。這些年裡，蝙蝠俠幾乎達到了超人那樣的偶像地位，並且在很多方面要較他的前輩更受歡迎，至少對於漫畫迷來說是這樣。

奇跡漫畫橫空出世

1939 年 10 月，低俗雜誌出版商馬丁·古德曼（Martin Goodman）創辦了一本對美國漫畫書刊產業產生深遠影響的雜誌——《奇跡漫畫》（Marvel Comics）。創刊號包括三部連環畫：卡爾·布爾戈斯（Carl Burgos）的《霹靂火》（The Human Torch）、比爾·埃弗里特（Bill Everett）的《水人》（Sub-Mariner）以及本·湯普森（Ben Thompson）的《叢林英雄

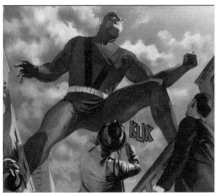

在庫爾特·布西克
（Kurt Busiek）和亞歷克
斯·羅斯（Alex Ross）
創作的奇跡漫畫《巨無
霸》（*Giant Man*）中，
主人公正闊步邁過曼哈
頓的天際線。兩位作者
以此向奇跡漫畫公司
黃金時代和白銀時代的
超級英雄們致敬。
© 奇跡漫畫公司

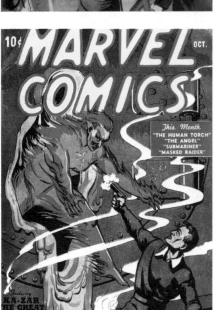

《奇跡漫畫》創刊號，
這本雜誌拉開了美國
漫畫黃金時代的序幕。
© 奇跡漫畫公司

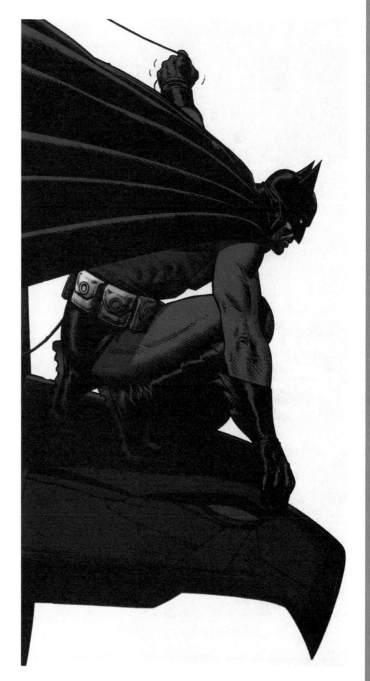

自第一次亮相以來，近七十年間，蝙蝠俠已被
數以百計的藝術家詮釋了無數次。此圖是布賴
恩·博蘭（Brian Bolland）的演繹。
© *DC 漫畫公司*

美國正義聯盟

美國正義聯盟（Justice League of America）並不是 DC 漫畫公司創造的第一個超級英雄團隊，但卻是最成功的一個。最早的超級英雄團隊當屬黃金時代的"正義軍團"（Justice Society）。《全明星漫畫》停刊後，DC 的編輯朱利葉斯·施瓦茨（Julius Schwartz）把裡面的正義軍團保留了下來，改名為美國正義聯盟，在 1960 年《英勇與無畏》（The Brave and the Bold）的第 28 期上正式推出。

聯盟最初的成員包括閃電俠、火星獵人、神奇女超人、潛水俠和綠燈俠。在《英勇與無畏》上僅出現過三期後，"美國正義聯盟"就獲得了自己的專刊，到 1987 年停刊前，《美國正義聯盟》一共出版了 261 期。

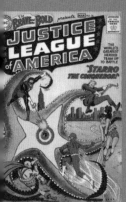

自此之後，還曾出現過一些聯盟的變種，包括正義聯盟（Justice League，1987）、國際正義聯盟（Justice League International）、歐洲正義聯盟（Justice League Europe，1989）以及知名英雄正義聯盟（Formerly Known as the Justice League，2003）。幾乎 DC 世界中的每一位超級英雄都曾效力於這一組織。

卡 – 薩》（Ka-Zar）。這本創刊號非常成功，很快銷售一空並在第二個月重印。儘管古德曼莫名其妙地將雜誌改名為《奇跡神秘漫畫》（Marvel Mystery Comics），但其成功的勢頭絲毫沒受影響。這個在後來統治了美國漫畫業六十餘年的"奇跡漫畫"帝國已於此時奠定了成功的基石。而這本最初定價 10 美分的漫畫雜誌也成了美國漫畫"黃金時代"的化身，原版的一冊在 2001 年賣出了 35 萬美元天價。

1939 年，古德曼僱他 17 歲的外甥斯坦利·利伯（Stanley Lieber）做了助理編輯。1942 年，斯坦·李（他更為人所知的名字）被昇為編輯，並在後來的四十多年間獨當一面。

美國上尉大營救

這個階段，作家喬·西蒙（Joe Simon）正與一位新藝術家雅各布·庫爾茨伯格（Jacob Kurtzberg）合作，此人又名傑克·柯比（Jack Kirby）。他們是在福克斯漫畫公司（Fox Comics）工作時認識的。西蒙離開福克斯成為自由創作者之後，邀請柯比與他共事。而馬丁·古德曼此時正在為自己的時代漫畫公司（Timely Comics）忙碌着，他邀請這對搭檔為其創作新的英雄角色。西蒙和柯比曾在《紅衣雷文》（Red Raven）第 1 期中為古德曼和時代漫畫公司效勞，因此古德曼對兩人充滿信任。最終，西蒙和柯比的創作改變了超級英雄類漫畫的歷史。

1940 年底，第二次世界大戰在歐洲愈演愈烈。11 月間，德國人將英國城市考文垂夷為平地，轟炸震驚了世界。時代漫畫公司的員工大部分為猶太人（其中就包括古德曼、西蒙和柯比），他們很清楚希特勒和納粹的所作所為以及企圖何在。這些事在邁克爾·沙邦（Michael Chabon）榮獲普利策獎的半寫實小說《卡瓦列爾與克萊奇遇記》（The Amazing Adventures of Kavalier & Clay）中多有記載，小說反映了像《超人》的作者傑里·西格爾和喬·舒斯特這樣生活在紐約的猶太漫畫家們的生活。時代漫畫公司旗幟鮮明地反抗希特勒。早在 1939 年 12 月的《奇跡神秘漫畫》第 4 期上就出現了對抗納粹潛艇的"水人"。由此，西蒙和柯比創造了一個承載時代漫畫公司員工愛國主義情懷的新人物——"美國上尉"。

古德曼喜歡這個愛國主義英雄的想法，並敦促西蒙和柯比為上尉創作大量故事以出版其專輯——這是反常規的做法，因為幾乎所有新角色都是先在漫畫選輯（合刊）中出現，之後才出專輯。1940 年 12 月 20 日，第 1 輯《美國上尉》（Captain America）上市銷售，並很快成為暢銷書。而這個富於創造力的作者二人組居然向時代漫畫公司的競爭對手們兜售《美國上尉》，迫使古德曼陷入困境，不得不把銷售利潤的 15% 分給西蒙，10% 分給柯比。這在漫畫史上是前所未有的。

不過，"美國上尉"並非美國漫畫史上第

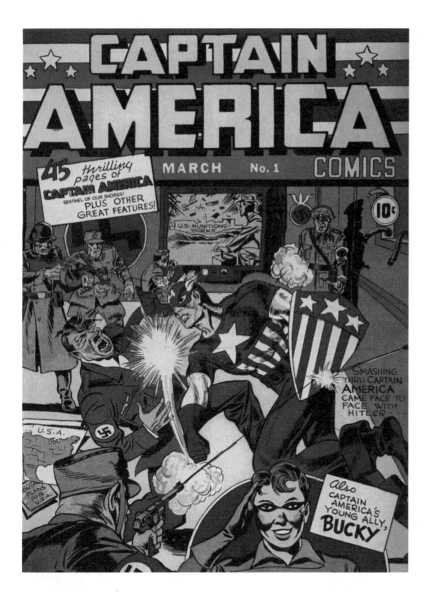

在《美國上尉》第 1 輯中，主
角給了希特勒重重一拳，作
者是喬·西蒙和傑克·柯比。
© 奇跡漫畫公司

心理學家威廉·莫爾頓·馬斯
頓（William Moulton Marston），
又 名 查 爾 斯·莫 爾 頓
（Charles Moulton）， 不 僅 幫
助發明了測謊儀，還創作
了《神奇女超人》（Wonder
Woman）。他的故事裡含有
輕微的性虐待幻想。圖爲將
該故事畫成連環畫的第一任
畫家哈里·G·彼得（Harry
G. Peter）爲《神奇女超人》
第 28 期（1948 年）創作的
封面。這期雜誌出版的前一
年，作者莫爾頓已經因癌症
逝世。
© DC 漫畫公司

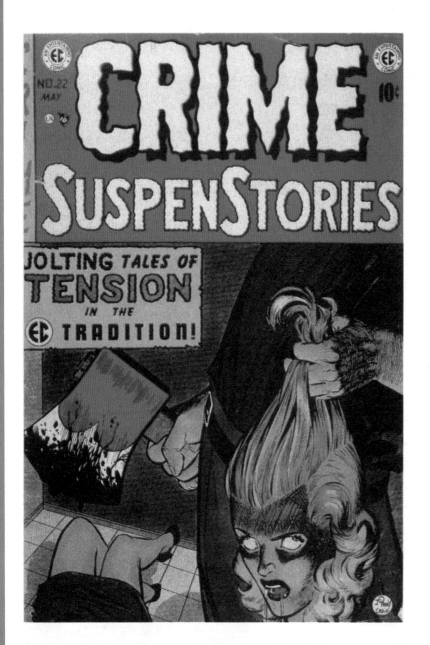

奇跡漫畫的《西部人生羅曼史》（Western Life Romances）中，一個姑娘走到一個男人和他的馬之間。
© 奇跡漫畫公司

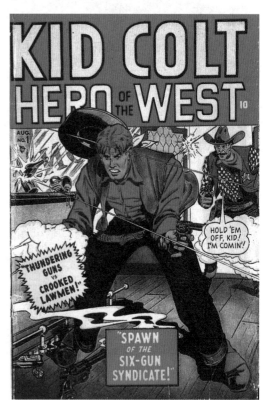

約翰尼・克雷格（Johnny Craig）爲 EC 漫畫創作的《罪案懸疑故事》（Crime Suspenstories）第 22 期封面令人毛骨悚然。
© EC 漫畫公司

《年輕人柯爾特》出版於 1948 年，31 年後才停刊。
© 奇跡漫畫公司

一個愛國主義英雄。早在 1939 年 11 月，MLJ 漫畫公司的《銳力漫畫》（*Pep Comics*）第 1 期中就有伊·諾維克（Irv Novick）創作的《盾牌行動》（*The Shield*）。其他創作者紛紛仿效《盾牌行動》，但他們缺少西蒙和柯比作品中所體現出的才華與活力。柯比熱情、誇張、流暢、有力的藝術風格與西蒙卓越的敘事技巧相結合，呈現於畫面之上，使《美國上尉》極富可讀性。

自然，出版商 MLJ 對《盾牌行動》和《美國上尉》之間的雷同之處十分不滿，威脅要將時代漫畫公司告上法庭。古德曼自知理虧，於是在與 MLJ 出版人約翰·戈德華特（John Goldwater）的關鍵分歧上作出讓步，同意將主角手持的盾牌從三角形變成圓形。雙方會見結束時，戈德華特甚至覥顏誘使西蒙和柯比跳槽，這是馬丁·古德曼根本不會同意的。

告別戰爭

隨着 1945 年第二次世界大戰結束，人們已不再需要這些新的"超級"英雄。到了 40 年代末，公眾多半已拋棄他們。為了起死回生，奇跡漫畫公司（剛剛由時代漫畫公司更名而來）絞盡腦汁鑽研市場，希望找到下一個興奮點。西部題材漫畫應運而生。在牛仔題材電視劇和電影的驅策下，奇跡漫畫公司靠諸如《雙槍仔》（*The Two-Gun Kid*）、《泰克斯·摩根》（*Tex Morgan*）、《年輕人柯爾特》

（*Kid Colt*）和《亡命徒》（*Outlaw*）這樣的作品很快賺回了大把鈔票。

另一種曇花一現的類型是浪漫題材的漫畫。奇跡漫畫公司也曾火速打入這個市場，搶在這股風潮結束之前盡可能榨取每一分利潤，出版了至少 14 部標題中含有"愛"字的作品。但別管那是《最愛》（*Best Love*）、《愛情故事》（*Love Tales*）、《愛的羅曼史》（*Love Romances*）、《愛的冒險》（*Love Adventures*）、《愛土》（*Loveland*），還是別的甚麼，都不能永遠留住讀者的心。這個叫做奇跡的公司從來不會讓消費者手中還留着沒花出去的錢，他們將愛情和西部兩種流派相融合，創造了一個奇異的混合體——西部浪漫流派，這種風格的作品有《牛仔女郎羅曼史》（*Cowgirl Romances*）、《愛的痕跡》（*Love Trails*）、《牛仔羅曼史》（*Cowboy Romances*）、《西部羅曼史》（*Romances West*）以及《牧場愛情》（*Rangeland Love*）。但是，當火焰發出兩倍的光亮，它燃燒的時間就會減少一半——除了很少的特例之外，西部題材和浪漫題材故事的黃金時代僅僅持續了三年。隨後，讀者們又移情別戀了。

失控的漫畫

1950 年，漫畫出版商威廉·蓋恩斯（William Gaines，馬克斯韋爾·蓋恩斯的兒子）因他的漫畫書銷量不如從前而憂心忡忡。

此類漫畫的目標讀者其實是成人，但偏執的人總是擔心它們會帶壞兒童，EC 漫畫作品中類似這樣的場景激起了父母、老師和一批保守人士的憤怒。

© EC 漫畫公司

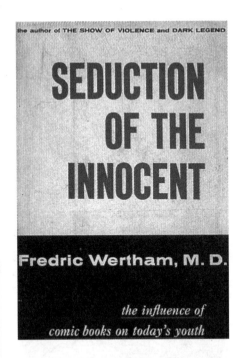

the author of THE SHOW OF VIOLENCE and DARK LEGEND

SEDUCTION OF THE INNOCENT

Fredric Wertham, M. D.

the influence of comic books on today's youth

幾乎將一種藝術形態徹底毀掉的書——弗雷德里克·沃瑟姆博士的《天真的誘惑》（*Seduction of the Innocent*）。

© *弗雷德里克·沃瑟姆博士*

《閃電俠》第 110 期中，閃電俠對他的新夥伴得出了"感覺奇怪，但還不錯"的結論。約翰·布魯姆（John Broome）、卡邁恩·因凡蒂諾和喬·吉勒（Joe Giella）創作。

© *DC 漫畫公司*

蓋恩斯需要一套新的方案，並很快與編輯兼畫家阿爾·費爾德斯坦（Al Feldstein）想出了辦法。他們在其作品《犯罪監察隊》（*Crime Patrol*）倒數第 2 期的封面醒目位置為新故事《地穴驚魂》（*Crypt of Terror*）大做廣告。這期果然賣得最好。接下來一期的封面帶有明顯的恐怖色彩，銷售量甚至超過了上一期。成功的秘密昭然若揭。

到了 20 世紀 50 年代中期，EC 漫畫公司已經出版了三套恐怖題材漫畫：《地穴故事》（*Tales from the Crypt*，由《地穴驚魂》更名而來）、《恐怖幽靈》（*Haunt of Fear*）以及《墓穴戰慄》（*Vault of Horror*）。（具有諷刺意味的是，這家公司起初是出版教育題材漫畫的，而後轉向了娛樂性漫畫。）這些漫畫選輯中的故事大多擁有詭異的結局，將恐怖漫畫推上了舞台。恐怖故事最優秀的創作者有沃利·伍德（Wally Wood）以及經常被忽視的約翰尼·克雷格，他們畫的東西令人毛骨悚然。其他出版商也急忙追趕恐怖題材的潮流。一些作品是優秀的，但大部分是濫竽充數之作。不過沒有關係，公眾還沒看夠。然而就在那時，風雲突變，包括《讀者文摘》在內的幾家雜誌刊登了德裔心理學家弗雷德里克·沃瑟姆（Fredric Wertham）撰寫的一篇措辭嚴厲的文章。文章宣稱漫畫書和其他一些媒體應對美國青少年的墮落負責；是漫畫教唆十幾歲的男孩子搶劫、強姦、吸毒，這些書讓孩子們變成了小偷、暴徒和冷血的殺人犯。

漫畫的災難

沃瑟姆於 1954 年出版了《天真的誘惑》一書，書中例舉了含有暴力和性的漫畫，美國的家長由此陷入恐慌。此書掀起了全美的反漫畫風潮，學校和美國家長教師協會等團體在焦慮而激動的情緒下，組織了納粹式的焚燒漫畫書活動。漫畫在很多城市被查禁，書店拒絕銷售除《兔巴哥》（*Bugs Bunny*）、《阿奇》（*Archie*）和迪斯尼漫畫之外的所有漫畫書刊。就連《超人》在一些地方也下架了。那個時候，公眾的怒吼簡直成了一場海嘯。美國聯邦參議院青少年犯罪調查委員會發佈了一份廣為傳播的報告，對漫畫表示嚴厲譴責，並導致委員會對漫畫編輯和出版商們做出了聆訊。威廉·蓋恩斯因受到腐蝕青少年的指控最多而出席了參議院的聽證會，悲慘的是，這無意之中使他的事業得不償失。

這是創意界有史以來最大規模的自查行動之一。期間，為了緩和公眾的情緒，漫畫界成立了高度嚴格自律的"漫畫準則機構"（Comics Code Authority，CCA）。CCA 制定了嚴格的規則，哪怕是最輕微的關於性或暴力的暗示也要遭到禁止。"鬼怪"、"驚悚"和"恐怖"一類的字眼不能出現在封面上（事實上，從前 EC 漫畫所有的標題都含有這樣的字眼）。同時，漫畫必須"鼓勵尊敬父母和遵守道德準則，並提倡能引以為榮的行為。對於有關愛情的問題，漫畫中可以表現出共鳴和理解，

但不可為道德扭曲大開方便之門"。

這次劇烈的變故使漫畫陷入了絕望的深淵，只留下少數幸存者。到 1955 年，所有漫畫出版商均銷量銳減。很多公司要麼倒閉，要麼乾脆將庫存漫畫傾銷出去，轉向其他出版領域。因為沒有辦法應對新規則帶來的問題，大批小出版商破了產。EC 漫畫公司發現，自己旗下的漫畫雜誌《瘋狂》(*MAD*) 比他們以前發行的任何一本都更能賺錢，於是果斷地結束了其他漫畫雜誌的出版。這本由漫畫家兼編輯哈維·庫爾茨曼 (Harvey Kurtzman) 於 1954 年創辦的雜誌逐漸成為有史以來最有影響力、最流行的幽默雜誌之一，並在世界上的其他地區發行本地版。

DC 漫畫公司所走的路子使其免遭如 EC 漫畫等出版商那樣的災難，DC 的任何一部漫畫都不需要通過改變來順應新準則，他們在出版物上欣然採用了 "經漫畫準則機構認證" 的標誌。戴爾漫畫公司 (Dell Comics) 也不需做出改變，因為他們的漫畫大多是 "家庭導向" 型的。但和 DC 不同的是，他們只堅持自己的規矩，甚至拒絕接受認證。在很多年裡，戴爾出版公司是唯一一家不在自己的封面上使用認證標誌的公司。漫畫雖然並沒有死亡，但卻顯然處於重症監護中，它能否挺得過來，還是個未知數。

具有諷刺意味的是，幾乎將漫畫置於死地的沃瑟姆博士居然在 70 年代改變了立場，成為漫畫的支持者："我與漫畫準則沒有任何

直接聯繫，也從來沒有認可或相信過它……我是一起書籍審查案中第一個被允許進入聯邦法院的美國精神病學家，並在法庭上做出了不利於審查制度的證明。"然而，破壞已成事實。

因為這場迫害，可用的漫畫題材越來越少，出版商們不得不尋找新的點子。DC 的編輯朱利葉斯·施瓦茨並沒有一味向前看，而是回顧了 DC 的歷史，這使他計上心頭。自 1944 年加入 DC 以來，施瓦茨編輯了《全明星漫畫》(*All Star Comics*)、《綠燈俠》(*Green Lantern*)、《閃電俠》(*The Flash*) 和《激情漫畫》(*Sensation Comics*)，後來他又接手了《奇異冒險》(*Strange Adventures*)、《太空謎蹤》(*Mystery in Space*) 和《漫畫精選》(*Showcase Comics*) 的編輯工作。其中最後一部於 1956 年 1 月首次發行，但銷量令人沮喪。到了第 3 期，施瓦茨決定冒一次險，他將過去漫畫黃金時代的超級英雄閃電俠重新挖掘出來，用在了第 4 期的封面上。故事由羅伯特·卡尼弗爾 (Robert Kanigher) 撰寫，卡邁恩·因凡蒂諾 (Carmine Infantino) 配圖。這個富有創造力的團隊一下子提高了雜誌的銷量。從諸多意義上來說，這預告了美國漫畫 "白銀時代" 的到來。

1960 年，在施瓦茨編輯的另一種出版物《英勇與無畏》第 28 期中，出現了一支由 DC 當前的主要超級英雄聯合組成的團隊 "美國正義聯盟"。就像 1941 年《全明星漫畫》曾經做過的那樣，出版商再次舊瓶裝新

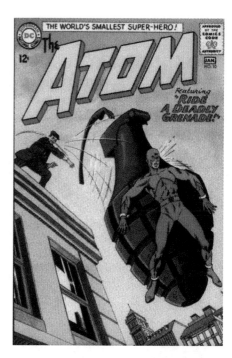

這是白銀時代的一部經典之作 ——《原子能》(*The Atom*) 第 10 期 (1964 年)，墨菲·安德森 (Murphy Anderson) 和吉爾·凱恩 (Gil Kane) 繪製。

© *DC 漫畫公司*

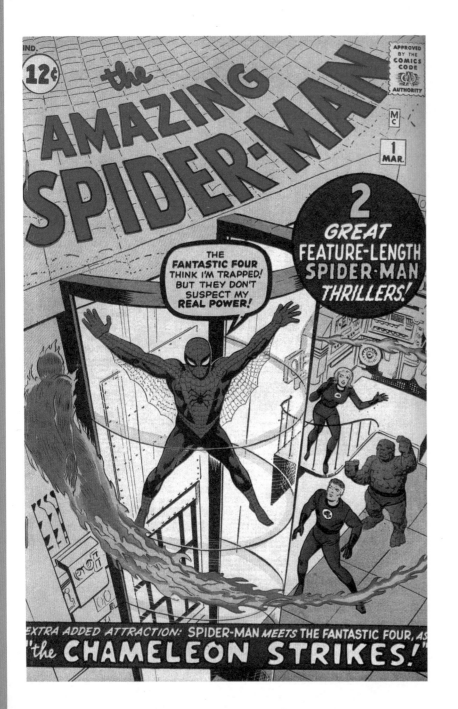

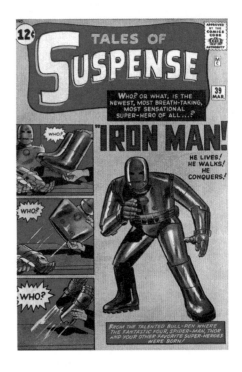

《鋼鐵超人》於 1962 年第一次出現在《懸疑故
事》（Tales of Suspense）上。封面由傑克‧柯比和
唐‧赫克（Don Heck）繪製。
© 奇跡漫畫公司

《不可思議的蜘蛛俠》（The Amazing Spider-Man）第
1 期中，"神奇四俠" 以客串身份出現，奇跡漫畫
世界有了第一次大融合。史蒂夫‧迪克圖繪。
© 奇跡漫畫公司

酒，把超級英雄們攢在一起，美國正義聯盟的成員包括閃電俠、綠燈俠、神奇女超人、火星獵人（Martian Manhunter）和潛水俠（Aquaman），有時候還會出現蝙蝠俠和超人的身影。由於大受歡迎，美國正義聯盟問世六個月後，DC 就為其出版了專輯。

　　1961 年的一天，傑克·柯比來到奇跡漫畫公司的辦公室，看到作家兼編輯斯坦·李正因為辦公室的傢具被搬運工搬走而心神狂亂。斯坦的叔叔馬丁·古德曼在 1939 年創立的這家公司正瀕臨破產。柯比說服李為奇跡漫畫公司嘗試一些新的東西。兩人共同創作了一系列的漫畫作品，這些傑作不但拯救了奇跡漫畫公司，也使漫畫界產生了永久的變革。1961 年 9 月，《神奇四俠》（Fantastic Four）第 1 期取得了不可思議的高銷量，隨後是《綠巨人》（Incredible Hulk）第 1 期（封面日期為 1962 年 5 月）。在《驚奇幻想》（Amazing Fantasy）第 15 期（封面日期為 1962 年 8 月）中，奇跡漫畫公司推出了或許能在所有超級英雄類漫畫中人氣排名第二或第三的巨作——《蜘蛛俠》。

新現實主義

　　奇跡漫畫公司與其他漫畫的不同之處在於它的 " 現實主義 " 特徵。當 DC 的超級英雄們在遙遠的空間或外太空中進行種種冒險時，奇跡漫畫的超級英雄們卻都是些無足輕重的

青少年，面臨着現實生活中的各種煩惱，諸如談戀愛、找工作、應付學業壓力，或是被有放射性的蜘蛛咬到。最重要的是，奇跡漫畫的主人公並非自己選擇如此，而是不情願地被命運推到了一種奇異的境地中。

　　在接下來的兩年裡，從新誕生的《巨無霸》和《雷神》（Mighty Thor）到重新復活的水人和美國上尉，傑克·柯比和斯坦·李推出了很多英雄人物。

　　李是個天才的公共關係專家，有着無與倫比的交際技巧和自我推銷能力。這些年裡，如果你只聽到 " 大俠斯坦 "（正如他自我標榜的那樣）的一面之詞，繼而相信是他一人創造了整個奇跡漫畫王國，是情有可原的。事實上，這個王國的建立也應歸功於傑克·柯比、史蒂夫·迪克圖（Steve Ditko），以及共同創作出了《奇怪博士》（Doctor Strange）、《夜魔俠》（Daredevil）和《鋼鐵超人》（Iron Man）等作品的其他數不清的藝術家。

　　1972 年，李成了公司的出版人和編輯主任。當他最終離開奇跡漫畫的時候，被尊為榮譽主席。2002 年，斯坦·李和奇跡漫畫公司發生了矛盾，他指責公司沒有因電影《蜘蛛俠》的發行而給他分紅。2005 年，法庭宣佈，凡是與奇跡漫畫公司出品的漫畫形象有關的影視產品，其自 1998 年 11 月以來所獲利潤的 10% 都要歸入李的名下。這筆錢的總數可達 9,000 萬美元。

史蒂夫·迪克圖

　　除斯坦·李和傑克·柯比之外，史蒂夫·迪克圖也被認為是引領奇跡漫畫進入白銀時代的人物。

　　迪克圖 1953 年出道。三年之後，他為阿特拉斯公司（即後來的奇跡漫畫）創作恐怖和超自然題材連環畫；1962 年，和李合作創作了《蜘蛛俠》。迪克圖還創作了充滿神秘氣息的《奇怪博士》。多次爭執之後，迪克圖離開了奇跡漫畫，在 1966 至 1968 年之間效力於沙里東漫畫公司（Chariton），在那裡，他將超級英雄漫畫《藍甲蟲》（Blue Beetle）和《原子上尉》（Captain Atom）加以改編，並推出了新作《問題》（The Question）。

　　迪克圖自己出版的更加個人化的作品表達了作者的政治和哲學觀念，如《A 先生》（Mr. A）和《復仇的世界》（Avenging World）。然而，它們內含的道德準則並沒有很好地傳達到讀者那裏，其銷售情況趕不上迪克圖的超級英雄作品。眾所周知，史蒂夫·迪克圖一直過着隱居生活，他本人與其筆下的人物一樣，充滿神秘色彩。

幻畫書業公司的《漫畫期刊》30 年中一直刊登業界新聞、批評和評述。該封面由布賴恩·博蘭繪製。

© 幻畫書業公司

走向地下

受到哈維·庫爾茨曼在《瘋狂》雜誌上的開創性作品《求救！》（Help!）和《欺騙》（Humbug）的影響，20 世紀 60 年代的很多地下漫畫家開始創繪自己的連環畫。有些人如羅伯特·克拉姆（Robert Crumb）甚至停止為庫爾茨曼撰稿而另起爐灶。這種迅速發展的地下景象集中在三藩市的嬉皮士天堂——海特－阿什伯里區（Haight Ashbury）。一夥沉浸於毒品、迷戀搖滾樂手吉米·亨德里克斯以至迪斯尼漫畫的藝術家開始了漫畫實驗，其中包括：創作出邪典作品《怪胎兄弟》（The Fabulous Furry Freak Brothers）的吉爾伯特·謝爾頓（Gilbert Shelton）、一向帶有政治色彩的斯佩恩（Spain）、心緒總是亂糟糟的 S·克萊·威爾（S. Clay Wilson）以及其他許多為具有傳奇性的漫畫雜誌《ZAP》撰稿的人。在不長的一段時間裡，三藩市呈現出一派自在景象，傳奇音樂家賈尼斯·喬普林與漫畫家們過從甚密，克拉姆創作的漫畫人物被拍成了他所討厭的電影《怪貓菲力茲》（Fritz the Cat）。只是這種景象並沒有持續多久。

從地下到另類

到 20 世紀 70 年代晚期，地下漫畫開始逐漸消失。很多漫畫家發現，憑藉微薄的收入難以維持生計，於是紛紛轉行。支持地下漫畫的出版商發現越來越難以為繼，多數也逐漸退出了。然而，仍然有一些死硬派堅持着讓地下漫畫的精神存活了下來。出版人兼編輯阿特·施皮格爾曼（Art Spiegelman）和加里·格羅思（Gary Groth）發自內心地相信，地下運動預示着漫畫將進入成人閱讀的新紀元，並會獲得它應得的、知識份子的認同。

新一代另類漫畫藝術家也正在崛起，他們同樣受到 60 年代作品的啓發和激勵，不過，其作品還是有了輕微的差別——性、毒品和搖滾樂一個都沒少，但訴求更加個人化，甚至採用了自傳體的手法。

1976 年，加里·格羅思和志同道合的朋友邁克·卡特倫（Mike Catron）在出版一本關於漫畫產業的藝術評論雜誌《漫畫期刊》（The Comics Journal）時成立了幻畫書業公司（Fantagraphics Books）。《漫畫期刊》，特別是格羅思本人，憑藉其精英姿態和對業界的苛刻批評，很快就獲得了聲譽。格羅思沉醉於自己扮演的煽動者角色，該雜誌不斷拿那些不可侵犯的大腕開刀，並常常對漫畫界的某些方面進行揶揄。他嘲笑淺薄的超級英雄漫畫，並時常撰寫宣言性文章，呼籲漫畫追求更高的藝術水準。這些年中，幻畫書業公司因侮辱和誹謗漫畫人物而被起訴過三次，不過都被判無罪，其中一場聲名狼藉的官司拖拖拉拉打了七年，最終幻畫書業公司獲勝。

卡特倫後來離開了公司，去領導發行時間不長的蘋果漫畫（Apple Comics）。金·湯

普森（Kim Thompson）成了幻畫書業公司新的合夥人。在格羅思和湯普森的合作下，幻畫書業於 1982 年出版了它的第一部漫畫刊物《愛與火箭》（Love & Rockets）。這本選輯由來自洛杉磯的吉爾伯特（Gilbert）、海梅（Jaime）和不久就離開了的馬里奧·埃爾南德斯（Mario Hernandez）三兄弟創作並繪製。這幾位拉丁兄弟的作品以人物為主線，帶有一定的傳奇性質，深深植根於他們對 70 年代後期朋克搖滾人和墨西哥裔美國人生活的個人體驗。海梅的漫畫有一半篇幅是關於兩個朋友瑪吉（Maggie）和霍佩（Hopey）的故事，記錄了他們在西班牙人聚集區中從少年到成年的生活。吉爾伯特（又名貝托，Beto）的 " 魔幻現實主義 " 故事描繪了一個虛構的

吉爾伯特·謝爾頓備受尊崇的經典作品《怪胎兄弟》。雖然它只出了 13 期，但卻在長達三十多年的時間中反覆重印。
© 吉爾伯特·謝爾頓

60 年代的遺老、美國最著名的地下漫畫家羅伯特·克拉姆在 1994 年奧斯卡頒獎禮上仍不忘用畫筆找樂，當年，特里·茨威戈夫（Terry Zwigoff）卓越的傳記電影《漫畫大師羅伯特·克拉姆》（Crumb）得到奧斯卡提名，但最終沒有獲獎。
© 羅伯特·克拉姆

fantagraphics books, inc.

in conjunction with

davegraphics

presents

David Charles Cooper's

Dan and Larry

in

Don't Do That!

a surreal mixture of dreams & memories
told in the form of a GRAPHIC NOVELLA

墨西哥小鎮帕洛馬（Palomar）及其巨大而奇特的社區。受《愛和火箭》的啓發，其他藝術家也追隨幻畫書業公司的軌跡而來。此後的幾年，這家公司出版了很多青年才俊的作品，他們後來成了“新浪潮”中的關鍵人物。

20世紀80年代末，隨着讀者對於漫畫多樣性的需求的增加，幻畫書業公司在開拓獨立漫畫上下了很大功夫。公司搬到了車庫搖滾運動的發源地西雅圖，一個正在壯大的獨立漫畫家基地也坐落在這裡，彼得·巴奇（Peter Bagge）就是其中的一分子。巴奇的早期作品刊登在《怪人》（Weirdo）雜誌上（1981年），由一家幸存的地下出版商“最後喘息”（Last Gasp）發行。這本選刊最初由身影似乎無處不在的羅伯特·克拉姆編輯，第10期時由巴奇接手。《怪人》見證了像 J·D·金（J.D. King）和瑪麗·弗利納（Mary Fleener）這樣的年輕天才走上舞台。它的第14期也見證了巴奇的《布拉德利一家》（The Bradleys）初次登台，這部連環畫後來經過多年完善，裡面的人物形象為巴奇提供了很多創作素材。《怪人》出到第18期的時候，巴奇將編輯職位讓給了更有能力擔此重任的克拉姆的妻子——同為漫畫家的愛琳·科明斯凱－克拉姆（Aline Kominsky-Crumb），而自己則開始為幻畫書業公司創作漫畫專刊《絕妙好東西》（Neat Stuff，1985）。

《絕妙好東西》匯集了大量有關怪人和窩囊廢的可笑故事，人物包括嬌嬌女（Girly Girl）、大頭釘柯比（Studs Kirby）、小傢伙（Junior）和嬉鬧小子（Chuckie Boy）。正是在這部作品中，古怪駭人的布拉德利一家開始引人注意。這個家庭構成了有益身心的美國理想——完美的後核心家庭的對立面。《絕妙好東西》使巴奇成為公眾人物，1990年，幻畫書業公司出版了巴奇尖酸刻薄的作品《恨》（Hate），該作品重點刻畫布拉德利家的長子巴迪（Buddy），講述他試圖在西雅圖當個小混混的故事。這部讓人哭笑不得的幽默故事連載了八年，隨着人們的口口相傳，讀者越來越多，作品也從最初的黑白漫畫變成了全彩。

色情拯救了公司

幻畫書業公司由盛及衰。儘管多年來的出版質量不錯，但公司一直為財務問題所困擾，其主要原因在於格羅思和湯普森都沒有商業頭腦，而他們兩人也樂於承認這一點。為了盡快解決資金流通問題，幻畫書業轉向做色情漫畫。1990年，為了趁色情漫畫的潮流賺錢，他們成立了一個名為“情愛漫畫”（Eros Comix）的子公司。“色情漫畫是我們在夢中得到的啓示。”湯普森開玩笑地說。因此在很多人看來，《漫畫期刊》曾經標榜的“以將漫畫提昇到一種藝術形式為己任，不讓漫畫成為沿街叫賣的淫穢故事”不過是格羅思和湯普森極為偽善的說法罷了。儘管別

對頁圖：戴夫·庫珀（Dave Cooper）2001年的漫畫小說《丹和拉里的奇異生活》（Dan and Larry in Don't Do That）既可愛又令人感到有些噁心，不過噁心是主要的。
© 戴夫·庫珀

這是彼得·巴奇難得一見的迷你漫畫《激素城市！》（Testosterone City!）中的一頁。該書出版於1989年，1994年由西雅圖的“斯塔海德漫畫”（Starhead Comix）再版。
© 彼得·巴奇

在系列漫畫作品《8號球》
中，丹·克洛斯向最迷人的
娛樂職業——漫畫家表達了
自己的敬意。
© 丹·克洛斯

人心懷疑慮，但情愛漫畫出品的東西在一年之內就將幻畫書業從破產邊緣拉了回來，並成長為該公司的利潤支柱，養活着其他不太商業的項目。這類色情作品很多都是出自歐洲和南美洲的創作者之手。事實上，幻畫書業公司特別善於在全球範圍內為美國讀者尋找新的漫畫家，最近的例子包括英國的基維（Kiwi）、羅傑·蘭格里奇（Roger Langridge）、法國人李維斯·唐德漢姆（Lewis Trondheim），還有挪威人賈森（Jason）。

幻畫書業罕為人知的作品之一是丹·克洛斯（Dan Clowes）1986年創作的《勞埃德·盧埃林》（Lloyd Llewellyn）。其主人公盧埃林是個着裝怪異、言行乖僻、充滿懷舊氣息的人，屬於50年代那"垮掉的一代"。然而這部漫畫沒有獲得成功，出版六期以及一個單行本之後就消失了。克洛斯接下來為幻畫書業創作的第二部作品《8號球》（Eightball，1989）講的故事則完全不同。《8號球》有一種超現實的、夢幻般的氛圍，裡面的角色都是一些有嚴重缺陷或行為古怪的傢伙，讓人聯想到導演大衛·林奇的電影作品。這是一部由短故事和長一點的系列作品組成的故事集，其中最著名的是《天鵝絨下的罪惡》（Like a Velvet Glove Cast in Iron）、《大衛·鮑林》（David Boring）和《幽靈世界》（Ghost World）。克洛斯這樣形容《8號球》："一場由怨恨、復仇、沮喪、絕望和性變態組成的狂歡。"但這種說法忽視了這部作品粗野和黑色幽默的特徵。

關鍵性的成功

幻畫書業的另一個成就是克里斯·韋爾（Chris Ware）廣受好評的《頂尖創新庫》（Acme Novelty Library，1993）。像其他很多人一樣，韋爾在發行自己的獨立作品前，通過向漫畫雜誌撰稿的方式獲得了必要經驗，他先後為蒙特·比徹姆（Monte Beauchamp）的《胡說！》（Blab!，1986）和阿特·施皮格爾曼的《RAW》創作過漫畫。其作品畫面清新、簡潔，由許許多多經過巧妙設計、錯綜複雜的畫格構成，而內容卻是關乎寂寞和精神錯亂的黑色幽默故事。這部連環畫的第一集《地球上最聰明的男孩吉米·科里甘》（Jimmy Corrigan, the Smartest Kid on Earth）講述了三個不同時代中，歷史如何在名字都叫吉米·科里甘的男人身上重演的悲劇故事。在英國，該系列作品的第17集獲得了《衛報》的"2001年度最佳處女作獎"。這是獲得該獎的第一本圖畫小說。

韋爾着重於表現空洞虛構的現實中包含的沉悶與無趣，而喬·薩克（Joe Sacco）的作品卻着眼於真實生活中的戰爭與衝突帶來的可怕及悲慘後果。出生於馬耳他的薩克在成為全職漫畫家之前在美國俄勒岡大學學習新聞，他為包括《季節圖畫》（Drawn & Quarterly）、《一流出品》（Prime Cuts）、《真東西》（Real Stuff）以及《怪人》在內的眾多雜誌撰稿。1991年底，這位幻畫書業公司的前

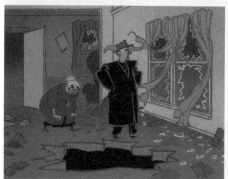

這是聲名狼藉的 10 頁連環畫《利蒂希婭·勒娜，超人的保姆》（*Letitia Lerner, Superman's Babysitter*）中的一頁。利兹·格拉斯（Liz Glass）和凱爾·貝克（Kyle Baker）的這部作品最初於 1999 年 6 月刊登在 “另個世界”（Elseworlds）品牌旗下的 80 頁雜誌《巨人》（Giant）第 1 期中。DC 漫畫公司的出版人保羅·萊維茨（Paul Levitz）見到這部連環畫時大吃一驚，由於擔心其中那個魯莽的丫頭將嬰兒（即使是超人）放進微波爐的滑稽情節會引發盲目效仿的可怕行爲，萊維茨命令將所有雜誌召回並銷毀。兩年之後，DC 態度緩和下來，重新在漫畫選輯《比扎羅漫畫》中刊登了這部作品，結果獲得了令人羨慕的艾斯納獎。
© *DC 漫畫公司*

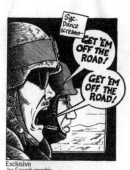

漫畫家喬·薩克於 2005 年 1 月受英國《衛報》委托創作一部獨立的連環畫，以反映伊拉克前線的情形。
© *喬·薩克*

黑馬漫畫公司

1986 年，成功之後感到心灰意冷的漫畫零售商邁克·理查森（Mike Richardson）成立了黑馬漫畫公司（Dark Horse Comics, DHC）。這家公司逐漸成為美國漫畫業的一支強力軍，目前是該領域的第四大出版商。

截至 2000 年，該公司的第一部出版物《黑馬出品》（*Dark Horse Presents*）已經出版了 157 期，是美國歷史上發行時間最長的漫畫選輯。黑馬漫畫一直設法吸引頂尖漫畫人才加盟，保羅·查德威克（Paul Chadwick）為其創作了《混凝土怪人》（*Concrete*），弗蘭克·米勒與戴夫·吉本斯合作的《馬莎·華盛頓》（*Martha Washington*）系列則從 1990 年開始連載。

© 邁克·米格諾樂

1992 年，理查森成立了黑馬漫畫公司的電影部，出品的電影《變相怪傑》（*The Mask*）贏得了巨大的成功，並把金·凱瑞（Jim Carrey）捧為巨星。從這以後，黑馬漫畫成功地將其多部漫畫改編成電影，其中包括邁克·米格諾樂（Mike Mignola）的《地獄男爵》（*Hellboy*）和弗蘭克·米勒的《罪惡之城》（*Sin City*），除此之外，作為黑馬漫畫公司旗下的主要品牌，"傳奇"（Legends）還出品了一部不算太成功的《超級人類計劃》（*The Next Men*）。

僱員在以色列及其佔領區待了兩個月。回到美國後，他將實地報道技巧和漫畫手法結合起來，創作了作品《巴勒斯坦》（*Palestine*, 1993），由幻畫書業以八集微型連環畫的形式出版。這部作品贏得了廣泛讚譽，漫畫書的作用被提昇到一種紀錄媒介的新水準。1996 年，薩克憑藉《巴勒斯坦》獲得了聲望極高的美國國家圖書獎。

2000 年，薩克完成了作品《戈拉日代安全地帶：東波斯尼亞的戰爭 1992－1995》（*Safe Area Gorazde: The War In Eastern Bosnia 1992-1995*），這個講述了發生在塞爾維亞一小塊穆斯林聚集地上的故事是薩克依照自己在戰爭肆虐地區的旅行體驗創作出來的。《時代》周刊、《紐約時報》以及《洛杉磯時報書評》紛紛給予大幅報道。最終，薩克還受託為《時代》周刊創作了一組連環畫。2005 年，英國《衛報》委託薩克去被美國佔領的伊拉克做現場報道，他據此創作了一組十頁的連環畫。

然而，評論界的讚揚解決不了經濟問題。由於分銷商破產而損失的 7 萬美元讓幻畫書業再次陷入經濟困境；並且，格羅思和湯普森過於沉浸在韋爾·克洛斯和薩克的成功中，頻繁犯下種種出版經營的大忌——他們的書刊印數過多，致使周轉資金不足。2003 年，幻畫書業被迫在互聯網上做出最後一博，呼籲讀者購買其總價值為 8 萬美元的出版物，以償還出版社的緊急債務。在短短的八天內，幻畫書業就籌到了這筆錢，說明其在漫畫界擁有讀者的高度忠誠與尊敬。

格羅思說："事實表明，出版另類漫畫原本就不會獲得經濟上的穩定。"另類漫畫的盈利空間很小，讀者群非常集中。很多漫畫商店都避開另類漫畫而選擇銷售可賴以謀生的超級英雄漫畫，因此讀者也總是很難買到它們。主流書店對圖畫小說稍微開放一些，但仍然不知道該怎樣出售和推廣。"過去的 16 年中，其他的獨立出版商全都關張大吉了。"對於個中原委，格羅思前面的那句話已做出了解釋。毫無疑問，在 20 世紀 80 年代和 90 年代，有很多獨立公司自生自滅，其中包括漫畫社（Comico）、太平洋漫畫（Pacific Comics）、蝕（Eclipse）、第一漫畫（First Comics）以及萬象（Kitchen Sink），不勝枚舉。

靈感不斷

在 20 世紀 80 年代早期和中期，美國人開始感受到一種自 60 年代的披頭四樂隊（The Beatles）和滾石樂隊（The Rolling Stones）以來還未有過的創意入侵。只不過這一次，來自英國的入侵者不是音樂家，而是漫畫家。以布賴恩·博蘭、戴夫·吉本斯和艾倫·穆爾（Alan Moore）為首的作家和畫家們從《公元 2000》和《武士》（*Warrior*）等經典英國漫畫中獲取經驗後便跨過大西洋，尋找更廣闊的創作自由和更豐厚的酬勞。DC 漫畫公司向他

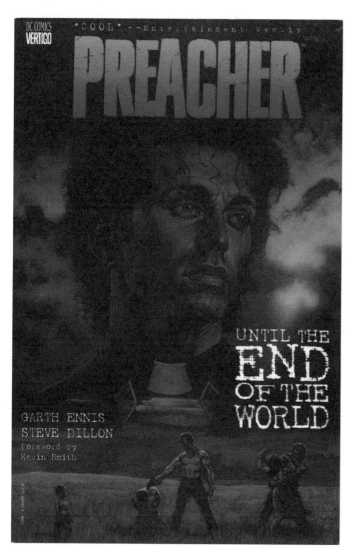

《佈道者》(*Preacher*)與炫目漫畫先前的所有出版物完全不同。英國藝術家加思·恩尼斯(Garth Ennis)、史蒂夫·迪龍(Steve Dillon)和封面畫家格倫·法布里(Glenn Fabry)組成的團隊故意刻畫殘忍、極端暴力和感情真摯的人物角色,以撼動在他們看來裝腔作勢、自命不凡的炫目漫畫風格。

© 加思·恩尼斯與史蒂夫·迪龍

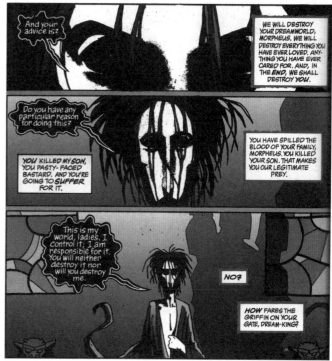

由尼爾·蓋曼(Neil Gaiman)撰寫的《睡魔》(*The Sandman*)成了炫目漫畫最暢銷的作品,並衍生出了包括《夢中人》(*The Dreaming*)系列以及幾部漫畫小說在內的無數故事。這幾格畫面由丹麥畫家特迪·克里斯蒂安森(Teddy Kristiansen)創作。

© *DC 漫畫公司*

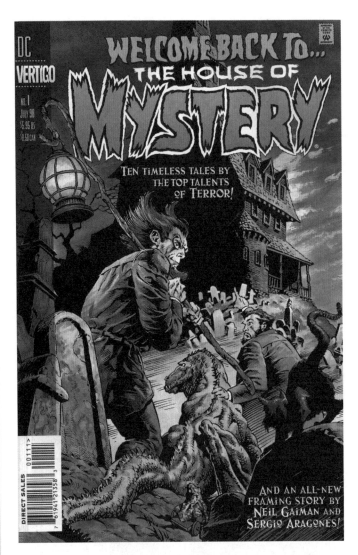

伯尼·賴特森（Bernie Wrightson）爲《謎宅》的
再版特輯繪製的封面，這部漫畫激發 DC 漫畫公司
創立了炫目漫畫品牌。

© DC 漫畫公司

艾倫·穆爾、史蒂夫·比塞特（Steve Bissette）和
約翰·托特列邊（John Totleben）重新改編的《沼
澤異形》在美國主流漫畫界爲嚴肅成人主題鋪平
了道路。

© DC 漫畫公司

們中的大多數伸出了歡迎的臂膀。博蘭將邁克·W·巴爾（Mike W. Barr）的作品《亞瑟王宮 3000》（Camelot 3000）畫成連環畫，而吉本斯則以萊恩·魏因（Len Wein）的《綠燈俠》為腳本創作作品。穆爾接手了日趨衰落的恐怖系列《沼澤異形》（Swamp Thing），他拋棄了該作品以往的連續性，重新開始。其率性的風格與睿智的文字給美國漫畫帶來了一場革命，並為後來的英國作家，如傑米·德拉諾（Jamie Delano）、尼爾·蓋曼、格蘭特·莫里森（Grant Morrison）以及彼得·米利根（Peter Milligan）鋪平了道路。他們所創作的漫畫集，主角大多不是傳統意義上的超級英雄，而是稍稍有些乖僻和不正常的人物，如《變形人謝德》（Shade the Changing Man，20世紀 60 年代史蒂夫·迪克圖的作品）、《睡魔》以及《獸人》（Animal Man）。其中很多作品均殘留着類似《神秘大宅》（House of Secrets）、《謎宅》（House of Mystery）以及《西部怪人》（Weird Westerns）等 DC 早期作品的恐怖味道，比如德拉諾的《地獄烈焰》（Hellblazer）。

別瞧不起它

上述絕大多數漫畫集擁有一個共同的紐帶——編輯卡倫·伯傑（Karen Berger）。她發現讀者對漫畫中日益增多的成人情感越來越感興趣，於是在 1994 年創立了 DC 的另外一個品牌“炫目漫畫”（Vertigo Comics）。這一品牌把各種異類漫畫收於旗下，將已形同虛設的漫畫準則標誌從封面上去掉，清晰地標明僅“適合成熟讀者”。很快，這裡就成了比美國同行更具實驗精神的英國漫畫家的第二故鄉。像戴夫·麥基恩（Dave McKean）、布倫丹·麥卡錫（Brendan McCarthy）和鄧肯·弗雷格雷多（Duncan Fregredo）這樣的畫家都在此找到了施展之地。尼爾·蓋曼的《睡魔》是炫目漫畫旗下最暢銷的系列，登上了《紐約時報》的暢銷書排行榜，並獲得 1991 年世界奇幻文學獎的最佳短篇故事獎——這也是漫畫作品第一次獲得一項文學獎。這部作品鞏固了作者在漫畫界的地位，並激勵他此後創作了其他一系列成功作品。炫目漫畫出版的其他重要作品包括加思·恩尼斯和史蒂夫·迪龍的《佈道者》，以及由格蘭特·莫里森和包括史蒂夫·約厄爾（Steve Yeowell）、美國人菲爾·希門尼斯（Phil Jimenez）在內的眾多藝術家創作的《隱形人》（The Invisibles）。炫目漫畫遭受了比它所應承受的更多的損失和打擊仍勇猛地闊步向前，並作為重要的聲音，一直鼓勵美國漫畫界嘗試探索主流的超級英雄漫畫之外的世界。在其成立十年慶典之後，該品牌形成了打破常規與因襲傳統兼而有之的路線。它仍在不斷嘗試新的主題，隨着一些像布賴恩·阿澤里雷略（Brian Azzerello）和阿根廷藝術家愛德華多·里索（Eduardo Risso）的《100 發子彈》（100 Bullets）、《公元 2000》的前編輯安迪·迪

炫目漫畫的四期微型系列漫畫《極端分子》（The Extremist）的巴西版本，作者是彼得·米利根和特德·麥基弗（Ted McKeever）。
© DC 漫畫公司

阿奇·古德溫

阿奇·古德溫（Archie Goodwin）是從給倫納德·斯塔爾（Leonard Starr）的《舞台上的瑪麗·珀金斯》（*Mary Perkins on Stage*）擔任劇本作者和美術助理開始其職業生涯的。1962年，他加入了哈維漫畫公司（Harvey Comics），後來去了沃倫出版社（Warren Publishing），為阿爾·威廉森（Al Williamson）、喬·奧蘭多（Joe Orlando）和尼爾·亞當斯撰寫《恐懼》（*Eerie*）和《毛骨悚然》（*Creepy*）的劇本，接着，他又擔任這兩部作品以及《烈火戰鬥》（*Blazing Combat*）的編輯。古德溫還為奇跡漫畫寫了《太空吸血鬼》（*Vampirella*）、報紙連環畫《特工X-9》，以及《神奇四俠》和《鋼鐵超人》等諸多劇本。

1975年，他成為奇跡漫畫的總編，並負責將電影三部曲《星球大戰》改編成漫畫和報紙連環畫。他發行了《史詩畫報》（*Epic Illustrated*）雜誌，並創立了奇跡漫畫旗下的"史詩"品牌。他也曾在DC漫畫公司供職，在那裡，他與自己的朋友、畫家沃爾特·西蒙森（Walt Simonson）一起重新編繪了《火星獵人》。

1998年，與癌症抗爭多年的古德溫撒手人寰。除了上述豐功偉績，阿奇·古德溫值得稱道的一點是，他是迄今為止最受人們歡迎的漫畫書編輯，這極為難得。

© 沃爾特·西蒙森

格爾（Andy Diggle）與其英國夥伴喬克（Jock）合作的《失敗者》（*The Loser*）等作品的出現，罪案成了當前的主要題材。

豚鼠俠客

在與美國北部邊界接壤的加拿大，一群藝術家正創作着有趣的作品，毫無疑問，戴夫·西姆（Dave Sim）是這夥人中的"老大"。1977年12月，他開始在"瓦納海姆土豚"（Aardvark Vanaheim）這一品牌下出版個人黑白漫畫《土豚塞里布斯》（*Cerebus*），這部作品是對《野蠻人科南》（*Conan the Barbarian*）的模仿之作。西姆不僅自己寫腳本，畫草稿，着色，編對白，而且宣稱將把作品發行到300期。"如果你看了300期《超人》或者《蜘蛛俠》，"他說，"它們作為一個故事或一條性命是毫無意義的。當我開始創作《土豚塞里布斯》時，我頭腦中最重要的想法是，這應該是一個300期的漫畫書系，我認為它應該採取的方式是：連續記錄主人公一生的沉浮。"他確實是這樣做的。《土豚塞里布斯》開始時只是與一隻土豚有關的"搞笑動物"系列，但是25期後，西姆意識到還有一些更大的主題要表現，於是他將視野擴展到了人類生存的整個世界。作品涉及了從選舉到墮胎的時下政治及社會事件，也涉及到一些如作家奧斯卡·王爾德（Oscar Wilde）、喜劇演員格勞喬·馬克斯（Groucho Marx）、滾石樂隊那樣的知名人物，以及對其他一些經典（以及不那麼經典的）漫畫角色的滑稽模仿。

西姆意識到，他給自己設定的工作量太大了，於是找到合作夥伴格哈德（Gerhard）來幫他為背景打草稿和着色，並給封面上色。直到今天，《土豚塞里布斯》還保持着個人自行出版漫畫作品的最長時間紀錄。其間，西姆和前妻德尼·勞伯特（Deni Loubert，《土豚塞里布斯》當時的出版人）經歷了眾所周知的痛苦離婚過程，西姆明顯的厭女情結也遭受過數不清的攻擊，但整部作品總算大難不死。一面是對其堅持創作者權益和為獨立出版人辯護的讚美之聲，一面是對其頑固觀念的毀謗之聲，西姆毋庸置疑地成為現代漫畫史上最具影響力的人物之一，在守舊派和新浪潮之間搭起了一座橋樑。這部6,000頁的史詩性故事最終連載了26年，2004年3月，《土豚塞里布斯》宣告停刊。西姆目前正處於"悠長假期"中。

另類漫畫的出口

20世紀80年代末，黑白漫畫興起，一群加拿大藝術家在戴夫·西姆的啟發下走上了漫畫舞台。很多人開始只是自行出版迷你漫

畫，但不久後聚攏在一起，由蒙特利爾的"季節圖畫"（Drawn & Quarterly）出版他們的作品。克里斯·奧利弗勒斯（Chris Oliveros）在1990年創立的季節圖畫好比是加拿大的幻畫書業。"我意識到漫畫可以表達任何事情，用任何類型的圖像手法表達任何觀點。換言之，它可以是文學的一種。"奧利弗勒斯滿懷熱情地說，"漫畫家們越來越有野心。他們不再是用24個頁面講述一個故事，而是開始創作能夠結集成書的長篇。"奧利弗勒斯花費了近兩

詹姆斯·斯特姆（James Sturm）的《棒球英雄戈爾曼》（The Golem's Mighty Swing）講述了20世紀30年代一支猶太巡回棒球隊的感人故事，展現了季節圖畫出版作品的精良品質。

© 詹姆斯·斯特姆

戴夫·西姆創作的人物形象"土豚塞里布斯"，此圖選自戴夫·西姆作品集《塞里布斯動畫版》（Animated Cerebus）中的一頁。

© 戴夫·西姆

年時間來完成第一部與公司同名的漫畫選輯。

不久，奧利弗勒斯開始出版一些重要的漫畫集，如最早曾由另外一家加拿大出版社漩渦（Vortex）出版的切斯特·布朗（Chester Brown）的《美味的毛皮》（Yummy Fur，1986）、塞思（Seth）的《笨賊三人組》（Palookaville，1991）以及有 "女羅伯特·克拉姆" 之稱的朱莉·杜塞特（Julie Doucet）的作品《骯髒的性器》（Dirty Plotte，1990）。杜塞特也是在蒙特利爾發展起來的，在奧利弗勒斯同意出版她的系列漫畫之前，她剛剛被幻畫書業拒絕。另一位以蒙特利爾為根據地的漫畫家喬·馬特（Joe Matt）也出現在《季節圖畫》第 1 期上，不久之後，他將痛苦而真實、有點克拉姆式的自傳體故事拆分為系列漫畫《西洋鏡》（Peepshow，1992）。

《季節圖畫》雜誌演變成一本年度發行的精裝大開本選輯，介紹新的藝術家、老的暢銷作品，並翻譯引進作品。緊接著在 1992 年，公司發行了第一部圖畫小說——切斯特·布朗的《花花公子》（The Playboy）。布朗的這部自傳體連環畫最早出現在《美味的毛皮》中，講述的是他在青春期拿到一本《花花公子》的內疚和焦慮。作為一個重要的另類漫畫出版商，季節圖畫相繼出版了很多傑出作品，像新西蘭漫畫家迪倫·霍羅克斯（Dylan Horrocks）的《阿特拉斯》（Atlas，2001）以及賈森·盧茨（Jason Lutes）的系列作品《傻瓜的爭吵》（Jar of Fools）與《柏林》（Berlin，1996）。

仁者見仁的《RAW》

幻畫書業與季節圖畫的很多靈感都來自於阿特·施皮格爾曼刊登在《RAW》雜誌上的開創性作品。在整個 20 世紀六七十年代，施皮格爾曼曾長期參與地下漫畫工作，他和地下漫畫家比爾·格里菲思（Bill Griffith）一起編輯了影響深遠的漫畫選刊《Arcade》。不過，施皮格爾曼曾悔恨地說："《Arcade》真是讓人極其頭痛的一份苦差事，當它終於停刊之後，我發誓再也不從事雜誌方面的工作了。"

1980 年，施皮格爾曼從三藩市來到紐約，並遇到了他未來的妻子弗朗索瓦·穆利（Françoise Mouly）。施皮格爾曼當時正在為包括《花花公子》《紐約時報》以及《村聲》（Village Voice）雜誌在內的眾多報刊工作，最終穆利說服他回到漫畫雜誌出版業。他們買了一部印刷機，之後便一起編輯出版了《RAW》的創刊號。雖然一開始他們把它設計為一個單行本，但創刊號（副標題是 "一本推遲自殺的圖像雜誌"）的 4,500 本很快脫銷，並收穫了眾多的仰慕者。《RAW》有一種走純藝術路線的傾向，它的超大開本獨一無二，最初的幾期被故意設計得有些破爛，要麼就是在裡面加上一些用彩色紙張印刷的獨立插頁，其中就包括施皮格爾曼的大型作品《鼠》（Maus）。

對頁圖：傑夫·史密斯的《骨頭》是過去 15 年來最出色的、老幼咸宜的漫畫作品。這部作品從 1991 年一直連載到 2003 年，獲得了創紀錄的 9 項艾斯納獎和 9 項哈維獎。

© 傑夫·史密斯

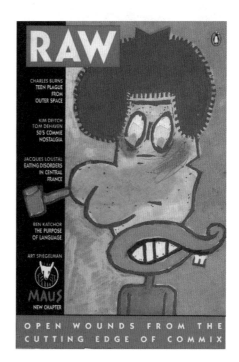

在企鵝圖書公司名下出版的《RAW》創刊號—— "獻給該死的知識份子的畫報"。封面由加里·潘特（Gary Panter）創作。

© RAW 圖書圖像公司（Raw Books & Graphics）和加里·潘特

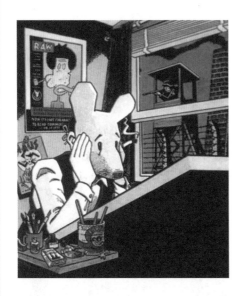

普利策獎得主、漫畫家阿特·施皮格爾曼的自畫像，周圍是他最著名的《RAW》和《鼠》。
© 阿特·施皮格爾曼

註釋：

[2] 茅斯維辛（Mauschwitz）是作者施皮格爾曼仿照奧斯維辛（Auschwitz）集中營的拼寫虛構出來的地名。這部作品的英文名《Maus》從字面上看就是茅斯維辛的縮寫，但其發音又與英文的"鼠"（Mouse）相同，體現出作者的一種雙關比喻，故意譯為《鼠》。——譯註

從 1980 到 1986 年，《RAW》只出版了八期，它以質量彌補了數量上的不足。從查爾斯·伯恩斯（Charles Burns）、加里·潘特（Gary Panter）到德魯·弗里德曼（Drew Friedman）和克里斯·韋爾，這本雜誌成為眾多漫畫藝術家職業生涯的起點。然而施皮格爾曼和穆利並不僅僅滿足於挖掘土生土長的美國創作者，他們積極尋找像雅克·塔第（Jacques Tardi）、約斯特·斯瓦特（Joost Swarte）以及洛倫佐·馬托蒂（Lorenzo Mattotti）這樣的歐洲藝術家，意圖讓更多的美國讀者認識他們。他們同時也引進出版了巴茲爾·沃爾弗頓（Basil Wolverton）和喬治·赫爾曼較不為人所知的經典作品《瘋狂的貓》。

該死的知識份子

真正牢牢抓住公眾注意力的連環畫是《鼠》。這部最早從《RAW》第 2 期（1980）開始連載的作品記述了施皮格爾曼的父親弗拉傑科在納粹統治波蘭期間從奧斯威辛集中營逃生的故事，驚心動魄而又感人肺腑。

在這部作品中，施皮格爾曼借用了老式的卡通故事套路和納粹的宣傳手法（納粹曾將猶太人描繪成鼠疫），巧妙地將猶太人化身為老鼠，而將納粹演繹成了貓。從戰前的波蘭直到地獄般的茅斯維辛[2]，弗拉傑科的種種掙扎都通過父子之間的對話串聯起來。《鼠》的上半部《我父親為歷史而悲痛》（My Father Bleeds History）於 1986 年由美國萬神殿出版公司（Pantheon）和英國企鵝圖書公司（Penguin Books）聯合出版。下半部《我的麻煩從這裡開始》（And Here My Troubles Began）則於五年後也就是 1991 年出版。

第二年，《鼠》獲得了普利策小說獎。這是第一部也是迄今為止唯一一部獲此殊榮的漫畫作品。施皮格爾曼耗費了 13 年光陰才完成這部長達 295 頁的巨著。如今，《鼠》已經成為最偉大的連環畫作品之一，一部出身卑微的地下漫畫正在變為世界各地的學校普遍使用的文學範例。

在《鼠》獲得成功的過程中，企鵝圖書公司於 1989 年開始出版《RAW》。雖然它從一份超大開本的雜誌變成了一本有着日式漫畫規格的 200 頁平裝書，但仍保持了原來的經典漫畫和新銳作品相結合的風格。

穆利和施皮格爾曼每次都聲稱這是最後一期《RAW》，在企鵝圖書公司出版了三期之後，《RAW》最終於 1991 年停刊，全世界的漫畫愛好者無不為之惋惜。直到今天，《RAW》仍被尊為最重要和最有影響力的漫畫選輯，它讓漫畫贏得了知識階層的認可。

圖畫小說

差不多與《鼠》在《RAW》上連載是同一時期，另兩部更為主流的"圖畫小說"（這是個造出來的新詞）出現了。它們從深處撼

動了美國漫畫，並引得成千上萬家報紙在頭條上大呼："哇！噢！漫畫不再是只給孩子看的啦！"這兩本書在結集成冊之前，實際上是以連載故事的形式出現。第一本是 1986 年弗蘭克·米勒（Frank Miller）的著名四部曲《黑騎士歸來》（The Dark Knight Returns）——第一本採用無線膠訂的漫畫書籍。這個描繪不久的未來將會怎樣的蝙蝠俠故事改寫了超級英雄類漫畫的可能性。從前以超級英雄為主題的作品主要是逃避現實，略帶幻想的，但米勒為之注入了隱晦壓抑的風格，一時間，市面上湧現出大量"陰鬱而粗糙"的漫畫，它們席捲整個漫畫圈，然後很快遭到厭棄。第二年，艾倫·穆爾（負責撰寫腳本）和戴夫·吉本斯（負責圖畫創作）這對英國二人組合推出了《守望者》。這部 12 集的系列作品原本是想對查爾頓漫畫公司（Charlton Comics）原先的漫畫角色進行修補，但最後幾乎已看不出與原漫畫的關聯了。他們輕而易舉地將複雜的腳本、精緻的美工和交織纏繞的敘事結構運用到了超級英雄漫畫中。在《守望者》的世界裡，超級英雄是一群遭到社會放逐的凡人。與《黑騎士歸來》一樣，《守望者》對身穿緊身衣的人做出了心理分析，並試圖呈現為甚麼有人會打扮得像夜行者那樣去打擊犯罪。《鼠》、《黑騎士歸來》和《守望者》這三部圖畫小說都成了媒體的寵兒，並被認為代表了漫畫的未來。不過悲哀的是，漫畫界辜負了這種期望。

映像漫畫始末

幾乎是作為對 DC 漫畫走知識份子路線的回應，奇跡漫畫公司走向了相反的方向：只推出強大的、令人興奮的、淺薄的超級英雄。在承擔為奇跡漫畫的王牌產品《變種特攻》（X-Men）進行修改重繪的任務之前，出生於韓國的漫畫家吉姆·李已在這個自詡為"創意之家"的公司工作了好幾年。《變種特攻》產生轟動效應並賣出數百萬本後，李被推上了"最熱門藝術家"名單的首位。

同一時期，托德·麥克法蘭（Todd McFarlane）通過向許多漫畫書編輯投稿的方式開始了自己的漫畫生涯。在收到七百多封退稿信後，麥克法蘭的執着終於得到了回報。就在其大學畢業前不久的 1984 年 3 月，他獲得了奇跡漫畫公司旗下的"史詩漫畫"（Marvel/Epic Comics）所提供的一個工作機會：為《郊狼》（Coyote）雜誌的一個替補故事畫鉛筆草圖。麥克法蘭逐漸開始往上爬，並最終說服奇跡漫畫公司給他一個機會，創作一部撰寫腳本、繪製草圖和着色全部由他自己完成的漫畫。他的《蜘蛛俠》第 1 期於 1990 年 9 月面世，那時正趕上美國的漫畫書投機市場異常火爆，消費者常常將新出版的漫畫一口氣買上五本，作為一種"投資"。因為這個原因，再加上公司不遺餘力的宣傳，《蜘蛛俠》這部作品成了迄今為止最暢銷的漫畫書之一，僅第 1 期就賣出了超過 250 萬本。

2001 年，弗蘭克·米勒為他的那部連載了 15 年的開創性作品《黑騎士歸來》寫出了續篇。但這部《黑騎士再出擊》（The Dark Knight Strikes Again，又名 DK2）毀譽參半，未能取得早先那樣的成功。

© DC 漫畫公司

創作了《蜘蛛俠》之後，托德·麥克法蘭在與他人共同擁有的映像漫畫公司出版了《再生俠》。無論從哪一方面講，這部漫畫集的銷售情況都非常不錯。
© 托德·麥克法蘭製作公司（ Todd McFarlane Productions Inc. ）

錢包和自信都鼓脹起來之後，麥克法蘭於 1991 年 8 月告別奇跡漫畫和《蜘蛛俠》，創立了自己的出版公司。與此同時，1985 年進入奇跡漫畫的羅布·利費爾德（ Rob Liefeld ）一直為《新異形人》（ The New Mutants ）進行創作，這部漫畫後來演變成《X 軍團》（ X-Force ）。與李的《變種特攻》第 1 期和麥克法蘭的《蜘蛛俠》第 1 期一樣，《X 軍團》首期銷量驚人，利費爾德也一下子變成了富人。

1992 年，利費爾德與李、麥克法蘭以及一大群藝術家一起，成立了他們自己的公司"映像漫畫"（ Image Comics ）。其他早期的公司創立者還包括：《影子霍克》（ Shadow Hawk ）的作者，在團隊中已算"長者"的吉姆·瓦倫蒂諾（ Jim Valentino ）、馬克·西爾韋斯特里（ Marc Silvestri ）、菲律賓漫畫家韋爾斯·瓦倫蒂諾（ Whilce Valentino ），以及《野龍特警》（ Savage Dragon ）的作者埃里克·拉森（ Erik Larsen ）。利費爾德的作品《血性英雄》（ Youngblood ）打破了有史以來獨立漫畫的銷量紀錄。後來，這個紀錄相繼被麥克法蘭的《再生俠》（ Spawn ）第 1 期和李的《野外隱秘行動隊》（ Wild C.A.T.S. ）第 1 期打破。但這群血氣方剛的年輕人行事也很魯莽，內訌使利費爾德退出映像漫畫開始單打獨鬥。1997 年，麥克法蘭的《再生俠》被改編成一部電影和一部系列動畫片，在經歷了映像漫畫主創人員眾所周知的爭執之後，他將全身

心投入了自己利潤豐厚的動漫模型公司中。而李則帶着他在映像漫畫時創立的品牌"風暴漫畫"（ WildStorm Productions ），轉投 DC 門下。在那裡，風暴漫畫由於出版了英國作家沃倫·埃利斯（ Warren Ellis ）創作的後現代超級英雄漫畫《權勢一族》（ The Authority ）和《行星縱隊》（ Planetary ）而取得了巨大成功。

獨立日

這些年來，映像漫畫的出現激勵並催生了很多小型獨立超級英雄漫畫公司，如 IDW 和 "Top Cow"。20 世紀 90 年代中期以後，出現了越來越多的小型另類漫畫出版社。由於讀者的欣賞水平已經提高，而且口味開始偏向歐洲和日本，他們出版了很多非英雄類的漫畫故事。近年，知名的此類公司包括：苦役圖畫公司（ Slave Labour Graphics ）、才幹漫畫公司（ Caliber Comics ）、AiT/ 行星守護神公司（ AiT/Planetlar ）、魔鬼出版社（ Oni Press ）以及頂級漫畫公司 (Top Shelf Productions)。

由布雷特·沃諾克（ Brett Warnock ）和克里斯·史泰諾（ Chris Staros ）創建於 1997 年的頂級漫畫公司推動了一批天才漫畫家的崛起，如創作了《再見，胖賴斯》（ Good-Bye Chunky Rice ）的克雷格·湯普森（ Craig Thompson ）、創作出《赤腳蛇》（ The Barefoot Serpent ）的斯科特·莫爾斯（ Scott Morse ）、繪有《潑猴大戰機器人》（ Monkey Vs. Robot ）

的詹姆斯·科查爾卡（James Kochalka）、寫出了《下等人》（Lowlife）的埃德·布魯貝克（Ed Brubaker），以及《目瞪口呆》（Speechless）的作者彼得·庫玻（Peter Kuper）。沃諾克和史泰諾要成立頂級漫畫公司的想法最早源自他倆在美國馬里蘭州參加 1997 年小型出版公司博覽會（Small Press Expo，SPX）的時候。SPX 是一個漫畫出版商大會，其設置目的就是匯聚作品，擴展影響。展會的不斷壯大使其擁有了頗具聲望、令人垂涎的大獎——伊格納齊獎（Ignatz Awards）。

兩年前，也就是 1995 年，SPX 在西海岸的兄弟組織——另類漫畫出版公司博覽會（Alternative Press Expo，APE）在三藩市成立。APE 是個五彩斑斕的大會，舊金山灣區的朋克族、激進主義分子、地下漫畫創作者和獨立漫畫界的成名人士都聚集在這裡。獨立漫畫市場不斷擴大，到了 2003 年，APE 的出席人數已經達到 3,400 人，同時，參展商的數量也急劇上升。

漫畫出版過去是，現在是，可能永遠都會是一種拿金錢冒險的生意。如今的很多獨立出版商時刻徘徊在倒閉邊緣。2002 年，當頂級漫畫和季節圖畫的分銷商破產時，這兩家公司都險些關張。和幻畫書業一樣，他們通過呼籲讀者購買他們的書籍而挺了過來。前進的道路上總會有傷亡，比如加拿大的另類漫畫公司"黑眼圈"（Black Eye Productions）就沒能堅持到底，但毫無疑問，美國的漫畫產業在廣度和深度上都有很大的發展。

漫畫的精神

縱觀這一段歷史，有一個人始終站在漫畫界的最前沿，他就是威爾·艾斯納（Will Eisner）。其職業生涯跨越了近七十年。1936 年，他十幾歲的時候就推出了自己的第一部主要作品——海盜傳奇故事《海鷹》（Hawks of the Seas）。接着，艾斯納和他的朋友傑里·伊熱（Jerry Iger）創立了一家按出版商要求對漫畫書的內容進行包裝的公司。從 1936 年到 1939 年，傳奇的艾斯納－伊熱工作室（Eisner & Iger Studio）一直站在漫畫工業的前沿。他們的員工包括一大批未來的明星，如傑克·柯比、盧·法恩（Lou Fine）、鮑勃·凱恩以及莫特·梅斯金（Mort Meskin）。這期間，伊熱和艾斯納創作了多部經典連環畫，如《叢林女王希娜》（Sheena, Queen of the Jungle）、《玩偶英雄》（Dollman）和《黑鷹》（Blackhawk）。

1940 年，艾斯納將公司股份賣給伊熱，開始創作其最著名的漫畫人物"幽靈"，一個戴着面具打擊犯罪的鬥士。《幽靈》（The Spirit）開創了新的漫畫出版形式：一本 16 頁的彩色漫畫書插入了報紙的星期日周刊中。20 家大型報紙採用《幽靈》作為插頁，每周有 500 萬人可以看到它。

哈維·庫爾茨曼

和威爾·艾斯納與傑克·柯比一樣，哈維·庫爾茨曼也是美國漫畫界最有影響力的人之一。他第一次發表作品是在 1939 年的《頂尖漫畫》（Tip Top Comics）上，1946 到 1949 年間，他在奇跡漫畫爲斯坦·李工作，繪製一部單頁幽默連環畫《嘿，瞧！》（Hey Look!）。

庫爾茨曼隨後加盟 EC 漫畫，在擔任現實主義兼說教性戰爭漫畫《幽冥神話》（Two Fisted Tales）和《前線戰事》（Frontline Combat）的編輯之前，主要創作恐怖和科幻漫畫故事。1954 年，他創辦了具有革命性的諷刺漫畫雜誌《瘋狂》，取得巨大成功。庫爾茨曼不僅編輯這本雜誌，也親自創作腳本、捉刀繪畫以及設計頁面版式。不過，庫爾茨曼在與 EC 漫畫出版人比爾·蓋恩斯（Bill Gaines，即威廉·蓋恩斯）之間就《瘋狂》的發展方向問題發生了激烈爭執後，於 1956 年離開《瘋狂》，轉而與休·赫夫納（Hugh Hefner）合作經營雜誌《號兵》（Trump），並創作了《欺騙》和《求救！》。此後的 1962 到 1988 年間，他一直同威爾·埃爾德（Will Elder）合作，爲《花花公子》創作《小安妮·范妮》（Little Annie Fanny）。1993 年，庫爾茨曼逝世。

© DC 漫畫公司

威爾·艾斯納作品《與神的
契約》的西班牙文版。這部
作品通常被看做現代漫畫小
說的先行者。故事引人入
勝，講述的是一個猶太人與
上帝達成一項契約，但後來
在自以為神無法看到的時候
背信棄義。
© 威爾·艾斯納

從 1942 到 1945 年，艾斯納作為一名准
尉在五角大樓服役，他嘗試將卡通形象用在
軍用發動機的操作手冊中。戰後，艾斯納繼
續創作《幽靈》，直到 1952 年"退休"。從那
時起，這部作品就不停地再版。艾斯納創作
了很多有助於界定漫畫概念的術語，包括第
一次使用"圖畫小說"一詞來形容他在 1978
年創作的具有開創意義的作品《與神的契約》
（ A Contract with God ）。這些年來，艾斯納還
創作了另外的近二十部圖畫小說，其中包括
《生命的動力》（ A Life Force ）、《德羅普西大道》
（ Dropsie Avenue ）、《風暴之心》（ The Heart of
the Storm ）、《家庭事務》（ Family Matter ）以及
《終極目標》（ The Name of the Game ）。他還在

紐約視覺藝術學院教授過多年的漫畫藝術課
程，並編寫了兩部漫畫權威教材——《漫畫
與連環畫藝術》（ Comics and Sequential Art ）和
《圖形敘事》（ Graphic Storytelling ）。這兩本書
都重印不下二十次，成為所有滿懷抱負和正
在勤奮工作的職業漫畫人的聖經而長銷不衰，
並且提示了漫畫的"魔力"所在。它們還啓
發了藝術家斯克特·麥克勞德在艾斯納的基礎
上對漫畫做進一步研究，從而寫出了《理解
漫畫》（1993）和《漫畫新定義》（ Reinventing
Comics，2000）這兩部也已成為必讀書的漫畫
理論著作。

1988 年，艾斯納獲得一項殊榮。在他親
自出席當年於聖地亞哥召開的美國最大的年
度漫畫博覽會時，該會宣佈將他們頒發的漫
畫界最有名望的大獎命名為艾斯納獎，直到
他去世。艾斯納還數次獲得漫畫界另外一項
著名大獎——以他的已故摯友哈維·庫爾茨
曼命名的哈維獎。2001 年，艾斯納憑藉自己
兩部相隔 60 年的作品獲得了兩個哈維獎：作
於 1940 年的《幽靈》獲得了最佳再版獎，而
2000 年的《在越南的最後一天》（ Last Day in
Vietnam ）獲得了最佳圖畫小說獎。2002 年 6
月 3 日，他獲得了國家猶太文化聯盟頒發的
終身成就獎，這是歷史上該組織第二次頒發
這樣的獎項。遺憾的是，2005 年 1 月 3 日，
威爾·艾斯納死於心臟手術後的併發症。他的
最後一部完整作品《密謀:〈猶太人賢士議定
書〉的隱秘故事》（ THE PLOT: The Secret Story of

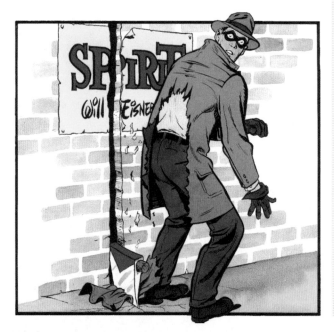

《幽靈》是美國連載時間最
長、影響最廣泛的報紙和漫
畫雜誌連環畫之一。
© 威爾·艾斯納

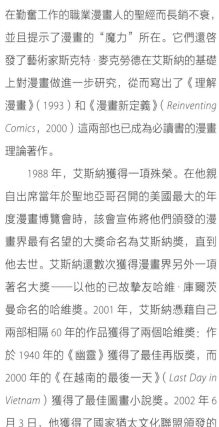

the Protocols of the Elders of Zion ）於 2005 年 5 月出版。為紀念艾斯納，DC 漫畫公司以《幽靈檔案》(The Spirit Archives)為名，重新印製了包含所有 645 個幽靈故事的彩色精裝版，並請當代作家和畫家繼續創作了新的《幽靈》故事。

當艾斯納持續不斷拓展漫畫媒介的疆界時，DC 和奇跡漫畫卻都局限在了超級英雄的固有模式中。近年來，主流出版商們幾乎是出於形勢所迫，不得不變得越來越具有實驗性，嘗試改變超級英雄的類型，也開始容忍較為邊緣、"另類"的創作者染指他們的核心角色。獨立漫畫界的前明星，像保羅·波普（ Paul Pope ）、埃文·多爾金（ Evan Dorkin ）、埃德·布魯貝克以及新西蘭人迪倫·霍羅克斯，全都發現自己突然間成了焦點人物，他們獨特的風格可以為那些已漸漸讓讀者感到審美疲勞和厭倦的超級英雄類漫畫注入新的元素，於是像《蜘蛛俠的迷網》(Tangled Web of Spider-Man)和 DC 漫畫公司的單行本選輯《比扎羅漫畫》(Bizarro Comics)這樣的出版物出現了。儘管為了重振經典作品的雄風，奇跡漫畫和 DC 從炫目漫畫那裡挖來了格蘭特·莫里森以及彼得·米利根，繼續創作他們的代表作品《變種特攻》和《X 因子》(X-Factor)/《X 靜力》(X-Statix)，但銷量還是急速下滑。20 世紀 80 年代末，投機市場達到峰值的時候，好的作品一般都能夠獲得百萬銷量，與之相比，目前的漫畫銷量已經顯著下降。今天，最幸運的作品每期也只能夠賣出 25 萬本，而絕大多數作品的銷量要少得多。

未來？

雖然超級英雄的市場已經衰落，但其他領域的市場仍有增長。隨着市場日漸成熟和多元化，並且伴隨着日式漫畫的日漸流行，"另類"漫畫逐漸成為主流。現在，讀者要求在一本書中看到完整的故事。圖畫小說，或者說是商業平裝書，確實侵佔了部分漫畫月刊的市場。美國漫畫產業看起來正在向歐洲和日本的模式發展。但儘管如此，經過了百年發展的美國漫畫，其未來即便不那麼輝煌，也至少該是生機勃勃的。

弗蘭克·奎伊特利（ Frank Quietly ）爲《新變種特攻》(New X-Men) 116 期所作的封面，上面畫着性感暧昧的主要人物埃瑪·弗羅斯特（ Emma Frost ）。
© 奇跡漫畫公司

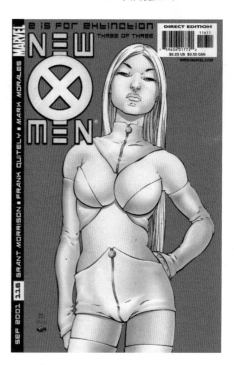

JACK KIRBY～

傑克・柯比筆下最受
歡迎的漫畫人物之
一——銀影俠。
© 奇跡漫畫公司

傑克・柯比的自畫像，
圍繞在他身邊的，是
其漫長職業生涯中創
造的無數人物形象。
© 傑克・柯比

雅各布・庫爾茨伯格（更廣爲人知的名字是傑克・柯比）1917 年 8 月 28 日生於紐約。同許多早期的漫畫書先鋒（威爾・艾斯納、傑里・西格爾、喬・舒斯特等等）一樣，他是一個猶太移民家庭的第二代。柯比在貧民區的艱苦環境中長大，很早就學會了畫畫，並在 1935 年以馬克斯・弗萊舍（Max Fleischer）動畫工作室"動畫助理"的身份開始了自己的職業生涯。僅僅過了一年，他便跳槽到林肯報業集團，在這裡他創作了短篇報紙連環畫如《黑海盜傳奇》（Black Buccaneer）和《水手索克》（Socko the Seadog）。1939 年，他曾一度加盟著名的艾斯納－伊熱漫畫工作室。

在福克斯漫畫公司工作期間，柯比遇到了作家兼畫家喬・西蒙，兩人結成了緊密的合作關係，柯比一生中一共有兩次這樣的重要合作。這對搭檔爲多家出版商工作了將近二十年，其中包括創意出版（Novelty）、時代漫畫、國民漫畫（National）和哈維漫畫公司。

1941 年，柯比在與喬・西蒙一同創作《美國上尉》時形成了自己的藝術風格。這部作品讓他們聲名鵲起，並獲得了穩定的收入。美國上尉這個人物形象很快就成了整個國家的偶像，鼓舞着國人的士氣。不過這個創作二人組只在福克斯待了一年，就被福克斯的競爭對手國家期刊（DC 漫畫公司的前身）挖去了，後者承諾給他們一份更好的薪水，並在書刊封面上給予

他們更多的推介。兩人很快都成了漫畫迷們的最愛，創作了《睡魔》和《男孩敢死隊》（Boy Commandos）等連環畫。1943 年第二次世界大戰激戰正酣，兩人都應徵入伍，柯比還參加了諾曼底登陸。在後來的歲月裡，他不願意與人談起這段經歷，但實際上，軍旅生涯深刻地影響了他的創作思想，就像他從小受到的猶太教育一樣。

1945 年，西蒙和柯比從戰場歸來，開始爲幾家出版商做漫畫書推廣，最初是爲哈維漫畫公司推出了《童子探險隊》（Boys Explorers）和《特技演員》（Stuntman）。1947 年，他們爲克雷斯特伍德漫畫公司（Crestwood）開發了歷史上第一部真正的浪漫題材漫畫集《青春浪漫漫畫》（Young Romance Comics），以及 20 世紀 50 年代備受好評的恐怖漫畫之一《巫術》（Black Magic）。

1954 年，西蒙和柯比成立了自己的出版公司——"正統漫畫"（Mainline Comics），發行了《正中靶心》（Bullseye）、《墜入愛河》（In Love）和《散兵坑》（Foxhole）等作品。作爲對時代漫畫公司重新出版其早期作品《美國上尉》的回應，二人推出了《戰鬥的美國人》（The Fighting American），但這部作品如曇花一現，僅出版了七期。

在由沃瑟姆博士引發的迫害正摧毀漫畫産業之際，柯比回到他的老東家，此時已改名爲珍品漫畫公司（Prize）的克雷斯特伍德漫畫公司，再次繪製了《青春浪漫漫畫》和《青春的

愛》（*Young Love*），並都由喬·西蒙擔任編輯。但到 1956 年珍品漫畫關張之時，西蒙和柯比的藝術合作也走到了盡頭。

無“家”可歸的柯比又回到 DC 工作，爲刊登在《冒險漫畫集》（*Adventure Comics*）上的《綠箭俠》配畫，並創作科幻和神秘故事。1957 年，他創作了《未知戰士》（*Challengers of the Unknown*），一般認爲，這是他後來的作品《神奇四俠》的藍本。大約在同一時間，他創作並向多家報紙成功推銷了科幻題材的報紙連環畫《天空戰士》（*Skymasters*），這部作品由他本人撰寫、畫鉛筆稿，由沃利·伍德繪製墨線。

1961 年，柯比迎來了其職業生涯中第二次重要的合作，他與作家兼編輯斯坦·李結成團隊，爲奇跡漫畫公司的創作小組創作了《神奇四俠》。柯比、李和奇跡漫畫憑借這部作品立於漫畫業界的頂峰。許多人認爲，他們徹底革新了漫畫書的世界。此後，柯比和李（或與他人合作）幾乎參與了奇跡漫畫每一個角色的創造。《蜘蛛俠》、《雷神》、《綠巨人》、《蟻人》（*Ant-Man*）/《巨無霸》、《尼克·菲里》（*Nick Fury*）、《鋼鐵超人》、《變種特攻》、《銀影俠》（*Silver Surfer*）、《復仇者》（*Avengers*）和《美國上尉》（再次被改版）都獲得了巨大成功。對於究竟是誰、用甚麼樣的方式、創作了哪部作品這類焦點問題，漫畫界長期以來爭論不休。但不管真相如何，正是因爲有了與李的這些合作，傑克·柯比才得以加冕爲漫畫之“王”。當與李在創作理念和金錢分配方面發生分歧之後，作

家、編輯兼畫家柯比於 1970 年離開奇跡漫畫，回到 DC 漫畫公司。在這裡，他創作了將近一打作品，其中有包括《雙星大決戰》（*The New Gods*）、《新星神兵》（*Forever People*）和《神奇先生》（*Mister Miracle*）在內的《第四世界》（*Fourth World*）系列。同時他還創作了《卡曼迪》（*Kamandi*）、《單人軍團》（*OMAC*）和《惡魔》（*The Demon*）等作品和人物。

在又爲奇跡漫畫短期工作過一陣子之後，柯比回到了動畫領域。但是很快，他就轉而接受了太平洋漫畫的邀請，爲其創作新的故事以供出版，不過柯比保留了這些作品的版權。1981 年，他爲太平洋漫畫繪製了《勝利隊長》（*Captain Victory*）和《銀星》（*Silver Star*）之後再回到 DC，爲漫畫集《超級神力》（*Super Powers*）工作了一小段時間。

柯比所開創的一種獨特而高度誇張的風格爲畫面注入了極度的動感。人物角色不僅僅是揮揮拳頭伸伸腿，他們的整個身體動作都活靈活現。這種風格連同柯比獨創的頁面佈局方式（有時候採用一些實驗性的技法，例如拼貼）影響了數代漫畫家。

在 50 年的職業生涯中，柯比共繪製了約 24,000 頁漫畫，這使他成爲歷史上最豐產的漫畫家。他對於美國漫畫的重要性怎麼形容都不過分，沒有一個虔誠的漫畫從業者不知道他的作品，然而他本人仍然很謙遜。

1994 年 2 月 6 日，76 歲的傑克·柯比逝世。“國王”的死訊傳出，整個漫畫界悲痛不已。

傑克·“王”·柯比，漫畫界同仁里克·吉爾里（Rick Geary）繪。
© 里克·吉爾里

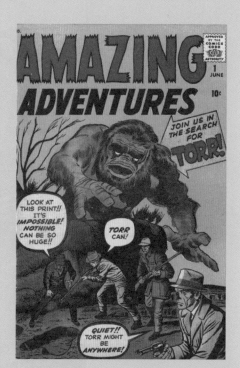

《奇幻冒險》（*Amazing Adventures*）第 1 期（1961 年 6 月）。封面由柯比創作。
© 奇跡漫畫公司

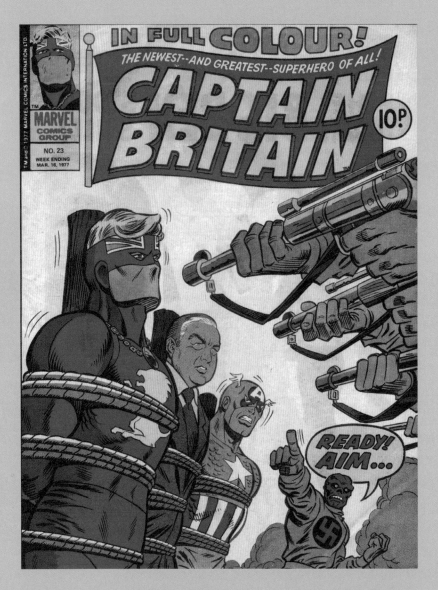

奇跡漫畫英國公司出版的《英國隊長》第 23 期（1977 年）封面上，當時的英國首相吉姆·卡拉漢，連同美國上尉和英國隊長一起，正面對死亡威脅。大概是由於該封面是美國畫家赫布·特倫波（Herb Trimpe）和弗雷德·基達（Fred Kida）所繪的原因吧，首相的形象可不怎麼像他本人。

© 奇跡漫畫形象公司（Marvel Characters, Inc.）

2

英倫之光

對英國漫畫追根溯源，就如同追溯一個家族的族譜一樣複雜，一不小心就會迷失在久遠的過去之中。像所有的族譜一樣，漫畫族譜的每一個分支也不是一脈單傳的，它們或有外國血統，或與團體脫了干係，偶爾還是不知出處的私生子。

THE CLAIMANT.

The "Daily News" says, "On his regaining his liberty, the Claimant will appeal to the public for support." SLOPER says, "Why don't they let the poor man out at once, so that he may have the benefit of the Seaside season!"

英國第一個正式的漫畫角色阿利·斯洛佩爾，由 W·G·巴克斯特在 1884 年繪製。
© W·G·巴克斯特／查爾斯·羅斯

英國漫畫真正的直系血統始於 18 世紀，那時諷刺性的插圖開始出現在傳單上，並逐漸演變成今天的政治卡通畫。18 世紀初，"英國諷刺漫畫之父"威廉·賀加斯（William Hogarth）開始把他所經歷的窮困潦倒的生活繪製成插圖。賀加斯最有名的作品是系列諷刺插畫《娼妓生涯》（A Harlot's Progress，1731—1732）和《浪子生涯》（The Rake's Progress，1735）。

賀加斯、喬治·湯曾德（George Townshend）、托馬斯·羅蘭森（Thomas Rowlandson）、詹姆斯·吉爾雷（James Gilray）、喬治·克魯克香克（George Cruickshank），還有來自歐洲大陸、其作品在英、美兩國被大量盜版傳播的魯道夫·特普費爾（Rodolphe Töpffer），他們的諷刺漫畫和印刷品催生了大眾幽默雜誌，其中尤以 1841 年 7 月創刊的《笨拙》（Punch）雜誌為代表。《笨拙》為幽默卡通概念的成形提供了基礎，也為約翰·利奇（John Leech）、約翰·坦尼爾（John Tenniel）、菲爾·梅（Phil May）等有才幹的漫畫家提供了舞台。利奇用筆下的卡通人物布里格思先生（Mr Briggs）反映了一個典型中產階級家庭（也即《笨拙》的目標讀者）內部的麻煩事。《笨拙》的競爭對手《月中人》（The Man in the Moon）也刊登一些早期的卡通連環畫，其中包括由 H·G·海因（H. G. Hine）和艾伯特·史密斯（Albert Smith）聯合創作，從 1847 年 4 月開始連載的《克林德爾先生短暫的城裡人生活》（Mr Crindle's Rapid Career Upon the Town）。

文本在插圖中的使用是這些卡通畫和形態初具的漫畫所擁有的一個重要元素；圖畫說明和對話氣球已成為諷刺畫家們認可的工具。但是，絕大多數卡通的圖畫說明都是在畫格下方加上的一些尖銳評論或刻薄言辭，直到 20 世紀 40 年代，大多數英國連環畫還在套用這一標準格式。對像菲爾·梅這樣的藝術家來說，19 世紀 80 年代發展起來的照相凹版印刷技術特別有用，其簡約風格非常有影響。

老爺爺阿利·斯洛佩爾

　　1867 年 8 月 14 日出現在倫敦幽默雜誌《朱迪》(Judy) 上的阿利·斯洛佩爾 (Ally Sloper) 通常被認為是第一個正式的英國漫畫人物。查爾斯·羅斯 (Charles Ross) 創造的斯洛佩爾長着圓頭鼻子和一雙大腳板，他的名字來自俚語中一個詞，意思是 "為了躲避房租而從小巷子逃走的人"。1884 年，斯洛佩爾終於有了自己的出版物，名為《阿利·斯洛佩爾的半個假日》(Ally Sloper's Half-Holiday)，畫家 W·G·巴克斯特 (W. G. Baxter) 一直是繪製斯洛佩爾的不二人選，直到 1888 年因肺結核英年早逝。

　　創刊於 1874 年的《趣味民謠》(Funny Folks) 成了早期漫畫與幽默雜誌的直接紐帶，儘管最初它並不刊登當時的連環畫。這份八頁的小報採用半圖半文的形式，主要是翻印一些法國和德國的笑話。艾爾弗雷德·哈姆斯沃思 (Alfred Harmsworth) 於 1890 年創辦的《漫畫選輯》(Comic Cuts) 和《插圖小品》(Illustrated Chips) 模仿了詹姆斯·亨德森 (James Henderson) 出版的《趣味民謠》和《邊角料》(Scraps)，採用了幾乎一樣的版式規格，而價格卻只有後者的一半。

　　《漫畫選輯》不久就開始刊登由羅蘭·希爾 (Roland Hill)、奧利弗·維爾 (Oliver Veal) 和范戴克·布朗 (Vandyke Browne) 原創的連環畫和插圖。范戴克·布朗是湯姆·布朗 (Tom Browne) 的筆名，湯姆自 16 歲起就開始在《邊角料》工作了，他給英國連環漫畫帶來了一場革命。布朗將菲爾·梅清晰的線條運用到連環漫畫中，於 1895 年為《漫畫選輯》創作了《斯誇星頓公寓》(Squashington Flats)，一年後又為《插圖小品》創作了《小混混威利和懶漢蒂姆》(Weary Willie and Tired Tim)。這對著名流浪漢所經歷的堂·吉訶德式冒險佔據《插圖小品》封面的醒目位置達 60 年之久。

出版界群雄逐鹿

　　憑藉着《快照》(Snap-Shots，1890) 和《精華漫畫畫報》(Comic Pictorial Nuggets，1892)，出版商詹姆斯·亨德森與那些覬覦漫畫出版王位的對手們展開了競爭，卻在與哈姆斯沃思的交鋒中敗下陣來。1920 年，亨德森名下的所有漫畫集都被聯合出版公

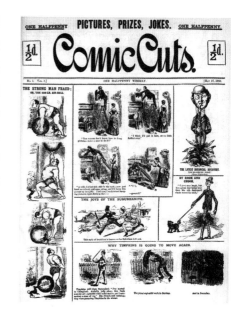

《漫畫選輯》，所有英國漫畫雜誌的鼻祖，創刊於 1890 年。
© 各自作者

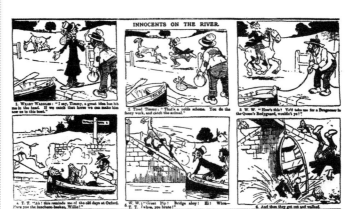

湯姆·布朗的《小破孩兒》(The Innocents)，又名《小混混威利和懶漢蒂姆》。
© 湯姆·布朗

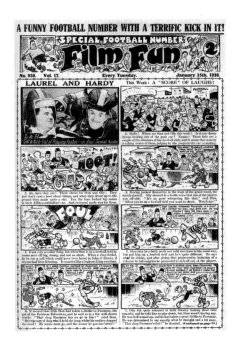

1938 年的《影趣》封面上有喬治·韋克菲爾德繪製的《勞雷爾和哈迪》,這期講述的是兩人學踢足球的故事。
© 喬治和特里·韋克菲爾德(Terry Wakefield)

司(Amalgamated Press,AP)收購了。後來居上的特拉普斯-霍爾姆斯公司(Trapps-Holmes)創辦了很多雜誌,包括《滑稽選輯》(Funny Cuts)、《世界漫畫》(The World's Comic)、《爆笑故事》(Side-Splitters)以及 1898 年的《彩色漫畫》(The Coloured Comic,這本雜誌的名稱具有誤導性,實際上全彩印刷僅限封面,而且一年半後就消失了)。哈姆斯沃思曾經發行過彩色特刊,但直到 1904 年雜誌《小精靈》(Puck)創刊,四色印刷封面才真正成為常規做法。《小混混威利和懶漢蒂姆》幫助《插圖小品》將銷量提高到了每周 60 萬份的可觀數字,並使漫畫在兒童群體中流行開來。由於漫畫是從諷刺雜誌演變而來,因此一直被看做一種成人讀物,即使只賣半便士,對兒童來說還是太貴了。不過,為了照顧到兒童讀者,很多成人漫畫書刊中經常包含一部適合少兒閱讀的連環畫。G·戈登·弗雷澤(G. Gordon Fraser)的兒童漫畫《黑幫故事》(The Ball's Pond Banditti)最早出現在 1893 年的《阿利·斯洛佩爾的半個假日》中,比著名的《街頭頑童》(Bash Street Kids)早了 60 年。湯姆·布朗的《小威利和小蒂姆》(Little Willy and Tiny Tim,主人公是前面提到的兩個著名流浪漢的兒子)從 1898 年起就成為《奇觀》(The Wonder)雜誌的封面明星。1900 年,抄襲魯道夫·德克斯(Rudolph Dirks)作品《搗蛋鬼》(The Katzenjammer Kids)的連環畫開始出現,如

刊登在漫畫刊物《大計劃》(The Big Budget)上的《敦克爾頓雙胞胎》(Those Twinkleton Twins)。《搗蛋鬼》中的"對話氣球"也被借鑒過來,反映出新的連環畫將目標設定於更年輕的讀者群。

滑稽的動物形象

第一本專門面對青少年讀者的漫畫雜誌是 1914 年的《彩虹》(The Rainbow)。它的封面連環畫《布魯因男孩》(The Bruin Boys)非常著名。這是一部滑稽的動物題材連環畫,創作靈感來自阿瑟·懷特(Arthur White)1898 年的連環畫《叢林逃亡》(Jungle Jinks)。朱利葉斯·斯塔福德·貝克(Julius Stafford Baker)1904 年在艾爾弗雷德·哈姆斯沃思的《每日鏡報》上發表的《希波夫人的幼兒園》(Mrs. Hippo's KinderGarten)取得了和懷特作品一樣的成功。雖然貝克本人的創作非常優秀,但其筆下的人物"老虎蒂姆"同其幾個死黨在希波夫人的寄宿學校裡展開的冒險故事是在赫伯特·福克斯韋爾(Herbert Foxwell)接手繪製工作之後才真正暢銷起來。1919 年,福克斯韋爾開始繪製已獨立成集的《老虎蒂姆的故事》(Tiger Tim's Tales)。這部作品後來更名為《老虎蒂姆專刊》(Tiger Tim's Own),一直出版到 1940 年。此後蒂姆的形象又在很多其他漫畫中出現,直到 1985 年才最終結束其 81 年的漫長歷程。

《影趣》

1920 年 1 月 17 日創刊的《影趣》（Film Fun）是英國 20 世紀早期最暢銷的漫畫雜誌，周銷量穩定在 175 萬份上下，其基本創作概念是將電影明星變成連環畫人物。這其實並不是一個新主意，因為查理·卓別林（Charlie Chaplin）的形象早就於 1915 年出現在了伯蒂·布朗（Bertie Brown）繪製的《連環畫大觀》（Funny Wonder）封面上。喬治·韋克菲爾德（George Wakefield）從 1906 年起成為一名卡通和插圖畫家，並深深影響了《影趣》的編輯弗雷德·科德韋爾（Fred Cordwell）。在徵得喬·E·布朗（Joe E. Brown）、馬克斯·米勒（Max Miller）和喬治·方比（George Formby）等電影明星同意後，科德韋爾指定韋克菲爾德利用他們的形象創作了許多大型連環畫。韋克菲爾德還設計了其他一些連環畫形象，除了在《影趣》相當賺錢的姊妹雜誌《影院漫畫》（The Kinema Comic）上描繪默片時代的美國喜劇演員"胖子阿巴克爾"，他還為系列冒險故事《胖子阿巴克爾求學記》（Fatty Arbuckle's Schooldays）繪製插圖。其明朗、大膽的風格在《勞雷爾和哈迪》（Laurel and Hardy）中表現得淋灕盡致，這部作品 1930 年首次在《影趣》上刊登，從 1934 到 1957 年，兩位主人公一直是該雜誌的封面明星（1942 年後由韋克菲爾德的兒子特里接手繪製）。

歡樂時光重現江湖

羅伊·威爾遜（Roy Wilson）是又一位給予幽默漫畫以重要影響的人。他的連環畫常常出現在聯合出版公司的廉價漫畫雜誌封面，如：《連環畫大觀》上的《擲硬幣遊戲》（Pitch & Toss）和《笑話大王》（Jester）上的《巴茲爾和伯特》（Basil & Bert）；不過，他最好的作品要數刊登在《歡樂時光》（Happy Days）雜誌封面上的《基穆普的馬戲團》（Chimpo's Circus）。

聯合出版公司出版《歡樂時光》是為了對抗威爾班克出版公司（Willbank Publications）1936 年推出的《米老鼠周刊》（Mickey Mouse Weekly）。作為第一本受益於迪斯尼流行卡通故事的漫畫周刊，《米老鼠周刊》剛一面世便獲得成功，除了由卡通故事改編而來的連環畫，它們還刊登一些新人新作，如雷吉·佩羅特（Reg Perrott）、托尼·韋爾（Tony Weare）以及弗蘭克·貝拉米（Frank Bellamy）等人的作品，這些人日後躋身於英國最負盛名的藝術家之列。

自《流浪者羅伯》（Rob the Rover in Puck）於 1920 年面世之後，系列冒險故事也開始成為英國漫畫刊物的重要題材。畫家沃爾特·布思（Walter Booth）為此後 20 年中這類題材的連環畫設定了基調，因為編輯們要求，要像布思的作品那樣，讓漫畫人物出現在每一幀當中。而作為一名普通的電影愛好者，雷

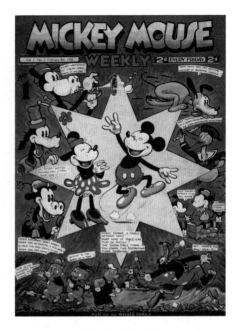

第一本歐洲的迪斯尼漫畫雜誌《米老鼠周刊》，創刊於 1936 年。
© 迪斯尼

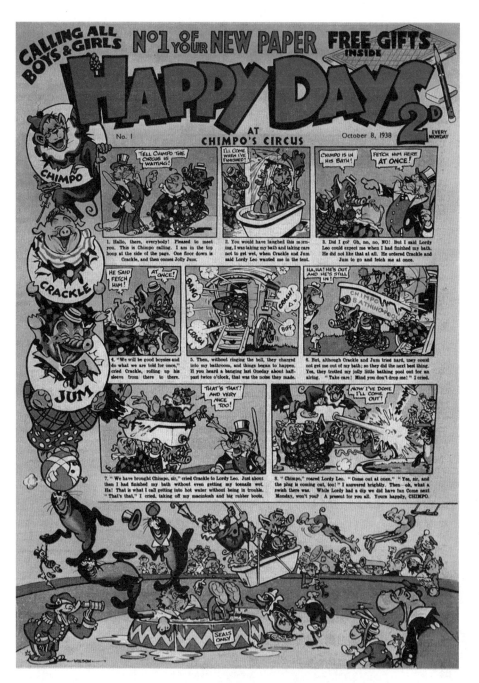

吉·佩羅特將電影手法引進創作中，對冒險類連環畫做出了革命性的貢獻，他通過變換畫格的形狀和讀者的視角，創作出了那個時代英國漫畫中一些最富有戲劇效果的藝術作品。

蘇格蘭巨人的覺醒

與此同時，在蘇格蘭的港口城市鄧迪，DC·湯姆森有限公司靠海運生意發展起來之後，公司所有者威廉·湯姆森（William Thomson）向一家經營不佳的報紙注資。在使其起死回生的過程中，他的兒子戴維·庫珀·湯姆森（David Couper Thomson）發現了自己在出版方面的才能。1905 年，DC·湯姆森有限公司成立，後來成了蘇格蘭最成功的報業公司之一。

1937 年 12 月，湯姆森創辦了一份 24 版、隔天發行的漫畫刊物《好東西》（The Dandy）。對這家公司來說，連環漫畫並不是一個新領域，此前他們的出版物中已經含有漫畫內容。從 1936 年開始，他們所擁有的著名報紙《星期日郵報》已經附帶一份八版的娛樂增刊，捧紅了漫畫《我們的伍利》（Our Wullie）和《布羅恩一家》（The Broons）。兩部漫畫的作者達德利·D·沃特金斯（Dudley D. Watkins）還為《好東西》創造了第一個漫畫巨星——力大無比的牛仔"拚命三郎丹"（Desperate Dan）。

《好東西》出版七個月後，另一份刊物《畢諾》出現在報攤上，上面刊登了沃特金斯

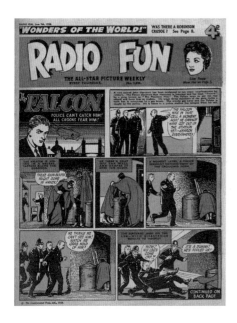

刊登在《電波拾趣》封面上的漫畫故事《老鷹》
（The Falcon），其主人公"老鷹"是位少見的英
國超級英雄。2003年，脱口秀諧星兼前漫畫家鮑
勃・蒙克豪斯將這部連環畫改編成了一個三部曲
的廣播劇。
© 聯合出版公司

對頁圖：威爾遜・羅伊創作的《歡樂時光》1938
年第1期封面。
© 聯合出版公司

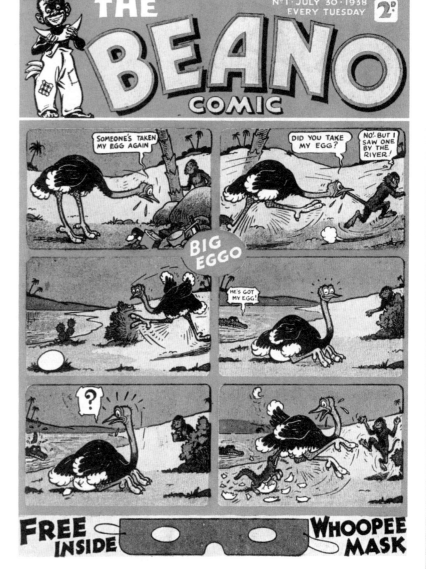

1938年出版的《畢諾》創刊號。2004年，這樣的一册以創紀録的12,100英鎊被拍賣。1984
年成爲該刊主編的尤安・克爾（Ewan Kerr）説得好："就像炸魚薯條和英國國旗一樣，《畢諾》
如今幾乎已經成爲英國人生活方式的一部分。"
© DC・湯姆森有限公司

L・米勒父子公司（L. Miller & Sons）翻印的福塞特出版公司的《奇才漫畫》第65期，捧紅了漫畫人物奇跡上尉。

© DC 漫畫公司

的另一部作品《斯努蒂爵士和他的夥伴》（Lord Snooty and His Pals）。《好東西》的編輯艾伯特・巴恩斯（Albert Barnes）和《畢諾》的編輯喬治・穆尼（George Moonie）盡力使兩份刊物在幽默性、冒險性和敘事方面保持一種恰當的平衡狀態。這種編排方式使其看起來物有所值，它們很快獲得成功並不讓人感到意外。

聯合出版公司試圖抵抗從蘇格蘭湧入的這股風潮，推出了版式類似的刊物《電波拾趣》（Radio Fun）。但是1939年9月第二次世界大戰爆發，聯合出版公司和DC・湯姆森公司日趨激烈的競爭也只能偃旗息鼓。由於從非洲、歐洲大陸和斯堪的納維亞地區來的紙張供應被切斷，聯合出版公司寄望於從加拿大紐芬蘭的工廠進口紙張，不過他們只能眼睜睜看着貨船被德國潛艇擊沉在大西洋中。1940年5月，聯合出版公司大幅削減出版物的種類，把有限的紙張供應用於少數最成功的作品；DC・湯姆森公司則被迫將周刊改為雙周刊。兩家公司如履薄冰地度過了將近十年時間，直到1958年，戰爭給公司留下的創傷還沒有徹底撫平。

20世紀30年代美國漫畫業的發展也給英國的漫畫產業帶來了衝擊。《超人》周日連環畫在《凱旋》（Triumph）上連載，倫敦和利物浦這樣的主要港口城市可以買到進口的《超人》和《蝙蝠俠》漫畫。第二次世界大戰雖然打擊了進出口貿易，不過在英國仍舊能夠買到美國漫畫，只是數量有所減少。美國政府專門為海外軍隊印製彩色漫畫，在美國步兵駐英地區，這些漫畫很受青少年歡迎。於是，英國人翻印的美國漫畫作品也開始出現：1938年，作為澳大利亞漫畫刊物《幽默大師》（Wags）的進口商與出版商，英國的T・V・博德曼公司（T. V. Boardman）出版了由美國的艾斯納—伊熱工作室製作的連環畫，並且早在1940年，他們就開始翻印美國品質漫畫公司（Quality Comics）各類漫畫的刪減版。但直到戰後，該公司才因出版了一系列值得收藏的優秀作品而名聲大噪，這些作品包括：《水牛比爾》（Buffalo Bill Annual）、《羅伊・卡爾森》（Roy Carson）和《急速摩根》（Swift Morgan），它們都是由丹尼斯・麥克洛克林（Denis McLoughlin）繪製的。

"二戰"讓獨立漫畫崛起

許多漫畫作品的印製因為戰爭而被迫中斷，一些利用市場真空地帶求生的小公司如雨後春筍般出現，一旦獲得紙張，他們馬上開始印刷。熱拉爾德・G・斯旺（Gerald G. Swan）是這群獨立出版商中最大膽的一個，他僱用那些因聯合出版公司和DC・湯姆森公司的漫畫書下馬而突然失業的畫家，出品了大量漫畫集。E・H・班格（E. H. Banger）和沃利・魯賓遜（Wally Robinson）是斯旺手下最豐產的"報載連環畫"供應者，而約翰・麥凱

（John McCail）和比爾·麥凱（Bill McCail）兩兄弟則為斯旺提供了大量冒險類連環畫。其生產成本低廉，稿酬不高，事實上根本沒有編輯的介入，斯旺出版的部分作品最引人注意的地方，就是其內容的狂暴、詭異和完全的超現實主義，這其中，又以曾幹過動畫行當的威廉·沃德（William Ward）的作品最為典型。帕吉特出版公司（Paget Publications）和馬丁－里德公司（Martin & Reid）僱用的藝術家數量最多，其中包括戰前接受過時裝畫訓練、在軍隊報紙任職期間又練就一手卡通畫絕活的米克·安格洛（Mick Anglo），還有像羅恩·恩布爾頓（Ron Embleton）、羅恩·特納（Ron Turner）、特里·帕特里克（Terry Patrick）、吉姆·霍爾德韋（Jim Holdaway）、帕迪·布倫南（Paddy Brennan）、鮑勃·蒙克豪斯（Bob Monkhouse）以及丹尼斯·吉福德（Denis Gifford）這樣的漫畫行業新人，他們一開始都為獨立漫畫出版商們賺了不少銀子。

戰後的紙張緊缺為企業化的"盜版"商提供了不可多得的機會，他們大宗買來今天被稱為"水貨"的外國漫畫。英國償還戰時借款期間，幾乎不可能從美國進口漫畫，這種情況一直持續到50年代後期。位於曼徹斯特的世界發行人公司（World Distributors）的西德尼·彭伯頓（Sidney Pemberton）和倫敦的流線出版公司（Streamline Publications）的阿諾德·格雷厄姆（Arnold Graham）都發現，從加拿大進口漫畫可以避開這一限制，於是

他們開始從一時間發達起來的許多加拿大出版商手中購買漫畫。報紙也屬於豁免之列，所以他們也設法進口一些帶有周日漫畫增刊的報紙，然後扔掉報紙，單獨出售漫畫增刊。這種打擦邊球的行為很快被禁止後，彭伯頓、格雷厄姆和萊恩·米勒（Len Miller）等出版商乾脆直接到美國去購買漫畫。其中米勒經營的福塞特出版公司（Fawcett Publications）贏利最為豐厚。1944年，米勒翻印了該公司最受歡迎的漫畫作品《奇跡上尉》（Captain Marvel）以及登載它的刊物《奇才漫畫》（Whiz Comics），大約從1950年起，米克·安格洛開始為米勒的翻印出版物持續提供封面和特輯的畫稿，同時也創作了50年代早期非常流行的科幻題材的漫畫新作，其中包括1953、1954年推出的《太空漫畫》（Space Comics）、《太空指揮官克里》（Space Commander Kerry）和《太空突擊隊》（Space Commando Comics），它們大多是由米克·安格洛的高爾街（Gower Street）工作室成員羅伊·帕克（Roy Parker）和科林·佩奇（Colin Page）繪製的。

讓下議院頭疼的恐怖漫畫

與此同時，由米勒之子經營的阿諾德書業公司（Arnold Book Co.）翻印了一批美國犯罪類和恐怖類漫畫作品，如《巫術》以及EC漫畫公司的《恐怖幽靈》。由於弗雷德里克·沃瑟姆博士指責這些漫畫是青少年犯罪

奇跡還是傳奇？

大概沒有一個英國漫畫角色比"奇跡人"引起更多的版權糾紛和混亂了。

1982年，艾倫·穆爾在《武士》上的重新出場使這位超級英雄獲得了新生，曾經擁有《奇跡人》（Marvelman）版權的L·米勒父子出版公司早在1963年就破產了，《武士》的編輯德茲·斯金如今從接手其資產的人那裡奪回了這一漫畫人物的版權。新版《奇跡人》的版權則由穆爾、斯金和畫家艾倫·戴維斯、加里·利奇所共享。

《武士》停刊後，《奇跡人》在美國由蝕公司繼續出版，但是在受到奇跡漫畫公司要提起訴訟的威脅之後，它被更名為《奇俠》（Miracleman）。穆爾將創作劇本的事務和權力移交給同事尼爾·蓋曼。蓋曼後來因為版權問題與畫家兼作家托德·麥克法蘭對簿公堂，後者堅持說，蓋曼已經將《奇跡人》的版權移交給自己，用來交換另一個人物的版權。雖然最後蓋曼贏得了官司，但事實上仍然有至少五個人聲稱自己擁有該漫畫角色的版權，看來這個傳奇故事還沒有完……

© 各位作者，誰知道？！

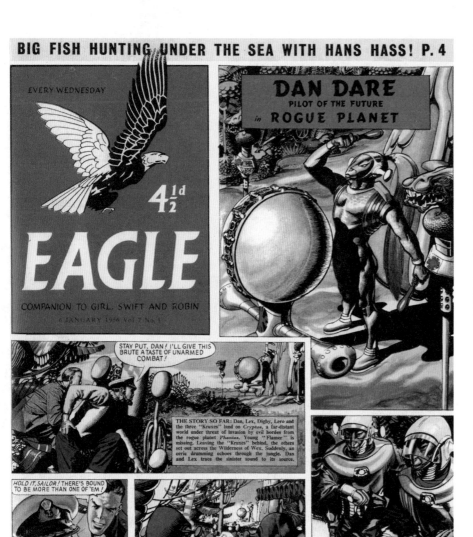

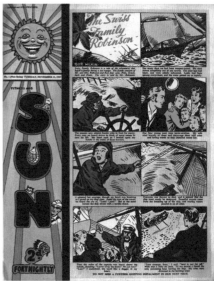

1947 年創刊的《太陽》第 1 期，封面刊登了鮑勃·威爾金（Bob Wilkin）的《瑞士人魯濱遜一家》（The Swiss Family Robinson）。這本雜誌還提攜了 R·博蒙特（R. Beaumont）、R·普盧默（R. Plummer）、瑟奇·德里金（Serge Drigin）和 J·B·艾倫（JB Allen）等漫畫創作者。1959 年停刊前，它一直是戰後英國最流行的漫畫雜誌之一。
© 各位作者

正如其當家角色丹·戴爾一樣，《鷹》幾易其身而大難不死，大概是英國最著名的冒險漫畫雜誌了。繪畫部分由傳奇人物弗蘭克·漢普森完成。
© 丹·戴爾有限公司（The Dan Dare Corporation Ltd.）

的誘因，它們在美國遭受了審查。類似的驚悚故事於 40 年代末期開始出現在英國的報刊上，直到 1954 年，政府開始討論《兒童和青少年（不良出版物）草案》，並於 1955 年作為法令頒佈，此類漫畫終於迎來生死存亡的關鍵時刻。六個月後，由於眾多報刊經銷商的抵制，"恐怖" 漫畫的出版走到了盡頭。這還不算完，萊恩·米勒還面臨着其他一堆問題。由於美國的國家期刊公司針對《奇跡上尉》與《超人》之間的雷同之處對福塞特出版公司提起訴訟，後者只得停止出版與《奇跡上尉》有關的諸多漫畫刊物。不願意就此罷手的米勒要求安格洛將奇跡上尉的歷險記改造成一本全新的漫畫雜誌。安格洛於是將《奇跡上尉》更名為《奇跡人》，同時保留許多原先的內容。更名後的刊物《奇跡人》、《青年奇跡人》（Young Marvelman）以及《奇跡人家族》（Marvelman Family）一直出版到 1963 年。

戰爭結束後，待大型出版社重裝上陣之時，大多數獨立出版商都結束了其漫畫出版業務。1949 年 5 月，聯合出版公司從曼徹斯特的出版商 J·B·艾倫（J. B. Allen）手中收購了《彗星》（Comet）和《太陽》（Sun）兩本凹版印刷雜誌，DC·湯姆森公司則在同一年將《畢諾》和《好東西》恢復為周刊。

不過，這一時期發行的最重要的漫畫集是《鷹》（Eagle）。馬庫斯·莫里斯（Marcus Morris）是英國南港聖詹姆斯教堂的一位牧師，同時也是一位野心勃勃的業餘出版人，他與布萊克本聖三一教堂的牧師查德·瓦拉（Chad Varah）聯手，將其當地教區的通訊小報改造成了一份名為《鐵砧》（The Anvil）的漫畫月刊（這份總處於虧損中的刊物即為《鷹》的前身）。瓦拉牧師此前成立了向人提供心理救助的撒瑪利坦會和基督教宣教會，其目的之一就是探討如何將漫畫周刊作為吸引讀者的一種途徑。向莫里斯供稿的人中，有一位很能幹的插圖畫家弗蘭克·漢普森（Frank Hampson），他曾在南港藝術學校學習。這兩人合作為新的漫畫準備了一個人物模型。為了將其出版，莫里斯跑遍了倫敦的出版公司，直到推開哈爾頓出版社（Hulton Press）的大門。

來自未來的宇航員

與大多數出版商一樣，哈爾頓出版社在經歷了十年之久的紙張配給制度之後，積極地尋找能夠增加作品產量的途徑，他們不像聯合出版公司那樣無意購買非專業人士的作品，而是非常有興趣地吸納了莫里斯及其夥伴。就這樣，1950 年 4 月 14 日，《鷹》創刊了。封面首要位置由 "丹·戴爾"（Dan Dare）這個未來的星際宇航員（最初被設計為一個未來星際空間軍隊中的牧師形象）所佔據。由於匆匆上馬，《鷹》起初的幾期質量粗糙；印廠還沒有完全恢復正常運轉，畫家更發現：凹版印

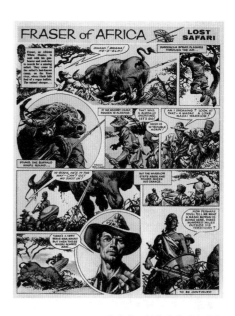

弗蘭克·貝拉米的《非洲的弗雷澤》（Fraser of Africa）刊登在《鷹》上。貝拉米最終於 1960 年接手了 "丹·戴爾" 的美術事務。
© 弗蘭克·貝拉米

1964 年，口袋書風潮正盛，高速路出版公司推出了《獅畫叢刊》（Lion Picture Library），由刊登在漫畫選輯《獅》週刊上的一系列獨立故事組成。這些連環畫是重新調整尺幅和版式後翻印的。本圖為漫畫系列中最受歡迎的人物"機器人阿奇"，最早出自特德·基倫（Ted Kearon）於 1952 年創作的《叢林機器人》（Jungle Robot）。
© 美國在線時代華納公司

刷無法很好地呈現某些混合色。不過，這些問題很快就解決了，《鷹》看起來非常棒。除了封面上推出的漫畫明星和封底上刊登的聖保羅傳記，莫里斯還發掘了兩部非常流行的廣播劇——警匪題材的《警官 PC 49 歷險記》（The Adventures of PC 49）和西部題材的《高山騎士》（Riders of the Range），以及撰寫了這兩部劇本的天才劇作家艾倫·斯特蘭克斯（Alan Stranks）和查爾斯·奇爾頓（Charles Chilton）。

由於前期宣傳到位，第 1 期《鷹》賣出了 90 萬份，雖然 4 便士的定價頗高，但周發行量穩定在了 80 萬份的水平上。然而令人驚奇的是，《鷹》還不是 1950 年最成功的新刊物，面向少女讀者的《校園密友》（School Friend）在當年 5 月創刊，第 1 期便賣掉 100 萬份，坐上銷售量的頭把交椅，並且開拓了一個全新的漫畫市場。

聯合出版公司

英國漫畫從其"黃金時代"起發生了顯著變化，這種變化很大程度上與兩位編輯有關。第一位就是在 20 世紀 30 年代加入聯合出版公司，並在該公司的新周刊《神魂顛倒》（Knockout）創刊時任編輯的愛德華·霍姆斯（Edward Holmes）。

《神魂顛倒》是聯合出版公司對 DC·湯姆森公司的《畢諾》和《好東西》做出的第二次反擊，為幫助新刊物啟動，霍姆斯推出了兩個非常流行的聯合公司漫畫形象：名偵探塞克斯頓·布萊克（Sexton Blake）和胖學童比利·邦特（Billy Bunter）。可惜的是，霍姆斯很快就離開公司去皇家空軍服役了，羽翼未豐的雜誌留給了聯合出版公司的資深編輯珀西·克拉克（Percy Clarke）。當初在策劃這本刊物的時候，霍姆斯任命了一名漫畫新手倫納德·馬修斯（Leonard Matthews）作為助手，此人以前在百貨公司上班，他在那裡表現出的諷刺漫畫天份使其進入了雜誌社。馬修斯把他的作品小樣呈交給 DC·湯姆森公司和聯合出版公司看，結果被霍姆斯相中。和霍姆斯不同，馬修斯在戰爭期間待在倫敦，成為克拉克不可或缺的助手。霍姆斯在 1946 年歸來，並於 1949 年成為《彗星》的編輯，又開始致力於一個全新的項目。自然而然地，馬修斯成為他的接班人，接手了《神魂顛倒》和《太陽》。

通常，在聯合出版公司，一名助理編輯要想被提升到全權負責編輯工作的職位需要幾十年的時間；而在 1949 年，這家公司最新推出的漫畫集卻掌握在了這兩個相對年輕的編輯手中，霍姆斯和馬修斯都是三十多歲，且並非是"通過體系"成長起來的。他們都希望找到新的漫畫家來為時髦的年輕人創作時髦的漫畫。

霍姆斯從聯合出版公司豐富的資源庫中尋找人物角色，因為他明白，這些漫畫人物已經擁有穩定的讀者群。他把它們改造為連環漫畫中的角色。霍姆斯和馬修斯鼓勵插

圖畫家邁克爾·哈伯德（Michael Hubbard）、D·C·艾爾斯（D. C. Eyles）、賽普·E·斯克特（Sep E. Scott）、雷金納德·黑德（Reginald Heade）、T·希思·魯賓遜（T. Heath Robinson）和 H·M·布羅克（H. M. Brock）等人將其天賦用於連環畫創作，並嘗試招攬新的藝術家。傑夫·坎皮恩（Geoff Campion）和雷吉·邦恩（Reg Bunn）就是在報紙上看到廣告，才加入了霍姆斯的創作團隊。

口袋漫畫

　　20 世紀 50 年代，在嘗試向澳大利亞發行美式漫畫的過程中，聯合出版公司又採用了一種創新方式。這些漫畫書刊（主要是西部題材）並沒有採用英國國內的標準尺寸。在同老闆們談及如何翻印用於出口澳大利亞的連環畫事宜時，霍姆斯得知，唯一可用的印刷機是過去用來印那些 64 頁、彩色封皮的文字系列口袋書的。於是，霍姆斯把投放澳大利亞市場的作品調整為這種新版式，在 1950 年 4 月推出了《牛仔漫畫叢刊》（Cowboy Comics Library）。這種每本賣 7 便士的小型讀物取得了巨大成功，並促成了 1951 年《驚悚漫畫》（Thriller Comics）和 1953 年《超級偵探叢刊》（Super Detective Library）的出版。從 50 年代中期到 80 年代中期，數十種浪漫故事和戰爭題材的作品相繼出版，有的系列故事一直出到 2,000 多期。競爭對手 DC·湯姆森公司 1960

年推出的《突擊隊叢刊》（Commando Library）是口袋本叢刊興盛年代的作品中今天唯一仍在出版的，本書寫作時，它的第 3,800 期剛剛面世。這些口袋本的成功激勵一些小出版商拿出了可分庭抗禮的漫畫集，其中一些同樣具有很強的生命力，最著名的是微米公司（Micron）的《戰爭漫畫叢刊》（Combat Picture Library）和《浪漫冒險漫畫叢刊》（Romantic Adventure Library），兩者都出版了 1,000 期以上。20 世紀 50 年代，聯合出版公司迅速擴張，《鷹》的姊妹刊《女孩》（Girl）、《羅賓》（Robin）和《疾速》（Swift）分別於 1951、1953 和 1954 年面世，它們的成功吸引了其他出版商加入到漫畫出版的行列中來。1951 年，英國國內的小報《世界新聞報》（The News of the World）推出了《電視漫畫》（TV Comic），主要刊登由兒童電視節目中的人物形象改編而成的連環畫，這本雜誌後來因其長篇連載《神秘博士》（Dr Who）而家喻戶曉。《世界新聞報》還在 1956 年推出了《火箭》（The Rocket）——一部發行時間不長的科幻漫畫。

　　另外有兩家報紙出版商嘗試在兒童報紙領域一試身手——1954 年出版的《少兒鏡報》（Junior Mirror）時間不長就停刊了，而比較成功的《少兒快報》（Junior Express）則在 38 期之後變成了一份漫畫報紙。後者先後更名為《少兒每周快報》（Junior Express Weekly）、《每周快報》（Express Weekly）和《電視快報》（TV Express），主要刊登流行的科幻連環畫，其

《火箭》是一本發行時間不長的科幻雜誌，由著名的前戰鬥機飛行員道格拉斯·巴德（Douglas Bader）編輯。封面由弗蘭克·布萊克·（Frank Black）創作。
© 新聞集團報業公司

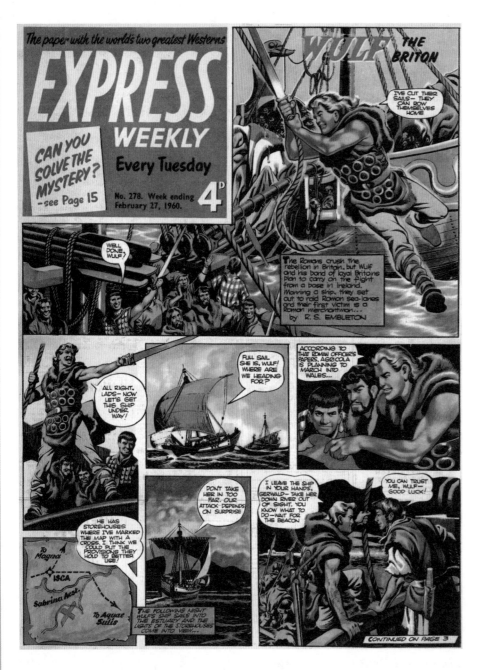

中尤以原刊登在《每日快報》(Daily Express)上的連環畫《傑夫·霍克》(Jeff Hawke)、改編自系列廣播劇《太空旅行》(Journey Into Space)的《傑特·摩根》(Jet Morgan),以及由珍妮·巴特沃思(Jenny Butterworth)和羅恩·恩布爾頓創作的長盛不衰的《英國人伍爾夫》(Wulf the Briton)為主打。

少女漫畫

依然是聯合出版公司,他們在 1950 年面向少女讀者推出的漫畫《校園密友》獲得的成功為其開闢了一塊新市場,緊隨其後的便是像《女孩的水晶》(Girl's Crystal)這樣的新刊物以及大量浪漫題材的漫畫。10 年間,他們先後出版了《瑪麗蓮》(Marilyn)、《蜜拉貝兒》(Mirabelle)、《新魅》(The New Glamour)、《情人》(Valentine)、《羅密歐》(Romeo)、《班迪》(Bunty)、《羅克西》(Roxy)和《男朋友》(Boyfriend)。與此同時,《快樂時光》(Playhour)、《傑克與吉爾》(Jack and Jill)和《哈羅德兔專刊》(Harold Hare's Own Paper)取代了《玩具百寶箱》(The Playbox)、《小寶貝》(Tiny Tots)和《小雞寶貝專刊》(Chick's Own)這些過時的幼兒漫畫。

拉丁人入侵

20 世紀 50 年代,漫畫業的產出呈指數

型增長，這需要一大批新的漫畫家。50 年代早期，比利時代理公司 A. L. I. 開始向英國漫畫公司代理西班牙藝術家的作品。喬治·貝拉維蒂斯（Giorgio Bellavitis）和熱敘·布拉斯科（Jesús Blasco）在 1954 年率先採用了這一渠道。很快，由歐洲頂級漫畫人才創作的藝術作品如一股洪流跨過了海峽。在國外掙英鎊的好處在於，即使通過代理機構，藝術家們最多還是可以掙到相當於在本國畫漫畫四倍的收入。因此在此後的 20 年裡，陸續有三百多名歐洲和南美最優秀的藝術家為英國出版商工作。這個巨大的人才寶庫中包括：迪諾·巴塔利亞（Dino Battaglia）、費迪南多·塔孔尼（Ferdinando Tacconi）、吉諾·丹東尼奧（Gino D'Antonio）、維克托·德拉富恩特（Victor de la Fuente）、埃斯特班·馬羅托（Esteban Maroto）、喬斯·岡薩雷斯（Jose Gonzalez）、雨果·普拉特（Hugo Pratt）、阿爾貝托·布雷恰（Alberto Breccia），以及封面畫家比菲尼安迪（Biffignandi）和佩納爾瓦（Penalva）等等。意大利人里納爾多·達米（Rinaldo D'Ami）和阿爾貝托·焦利蒂（Alberto Giolitti）、阿根廷人弗朗西斯科·索拉諾·洛佩斯（Francisco Solano Lopez）都成立了自己的工作室以應對出版商的需求，索拉諾·洛佩斯和他的助手的漫畫繪製量曾達到每月 100 頁以上。

英國本土的漫畫人才也沒有被冷落。1949 年，G-B 動畫公司（G-B Animation）關閉，留下了 150 名訓練有素的畫家和技師，他們中的許多人進入了漫畫行業。羅恩·克拉克（Ron Clark）、埃里克·布拉德伯里（Eric Bradbury）和邁克·韋斯頓（Mike Western）在《神魂顛倒》的編輯部找到了新工作，哈里·哈格里夫斯（Harry Hargreaves）和伯特·費爾斯特德（Bert Felstead）主要從事幼兒漫畫創作，比爾·霍爾羅伊德（Bill Holroyd）和羅恩·史密斯（Ron Smith）在 DC·湯姆森公司成為豐產的冒險漫畫創作者，羅伊·戴維斯（Roy Davis）則成為聯合出版公司最高產的腳本作者之一。與此同時，羅恩·恩布爾頓、羅恩·特納、喬·科洪（Joe Colquhoun）、唐·勞倫斯（Don Lawrence）等人則在戰後獨立藝術家的培訓機構中嶄露頭角。

對很多人來說，20 世紀 50 年代是英國漫畫的"白銀時代"，乘着戰後嬰兒潮之勢，市場上大量湧現出全新的漫畫作品，且多數在文本和美術創作上都屬上乘。在整個 50 年代，不斷有新的報刊創辦，從而形成一個穩定的市場。1952 年，為與《鷹》對抗，聯合出版公司創辦了漫畫刊物《獅》（Lion），彩繪封面上是自家出品的科幻英雄"康多爾上尉"（Captain Condor）。不過，這部刊物中更讓人們銘記在心的漫畫人物還是"機器人阿奇"（Robot Archie）、"海盜卡爾"（Karl the Viking）、王牌飛行員"帕迪·佩恩"（Paddy Payn）以及神機妙算的美國巡警"齊普·諾倫"（Zip Nolan）。隨後於 1954 年創刊的《虎》

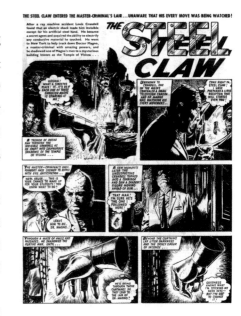

熱敘·布拉斯科的《獨臂勇金剛》。數以百計的英國漫畫創作者從這位西班牙藝術家身上獲得了啟發。2005 年，該角色在美國被漫畫腳本作者艾倫·穆爾的女兒利婭（Leah）重新發掘出來，由 DC 漫畫公司旗下的風暴漫畫出版。

© 時代華納公司

對頁圖：羅恩·恩布爾頓於 1957 年開始創作的《英國人伍爾夫》是《每周快報》的一大特色。

© 快報公司

（Express Newspapers）

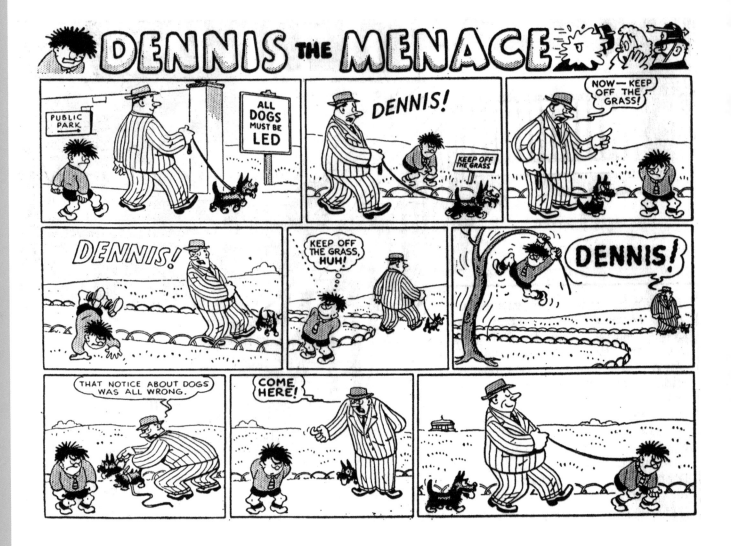

《畢諾》上所刊登的戴維·勞的《討厭鬼丹尼斯》。勞在 1971 年去世之前一直在創作這部連環畫，而丹尼斯也成為《畢諾》上最受歡迎的角色，甚至後來還被改編為電視動畫片。如果在今天，丹尼斯的父親可能要被控告虐待兒童吧！

© DC·湯姆森有限公司

（*Tiger*）推出了《流浪者隊的羅伊》（*Roy of the Rovers*），同時也為英國奉獻出了一位最著名的公民。這部足球題材的連環畫後來成為漫畫史上一部最持久的肥皂劇，人們年復一年地看着主人公羅伊結婚、生子，成了英格蘭隊的經理人，還從一次恐怖炸彈的襲擊中幸存下來。但最終，儘管這位漫畫人物在1976年就有了自己的專刊，可是在1993年的"一次直昇機墜毀事件"中，羅伊失去了他那條著名的左腿，因而不得不徹底退休。此後，羅伊的形象仍不時出現在報紙和雜誌的連環畫中，以饗其死忠，這一晃又是十年。

《畢諾》和《好東西》

在幽默連環畫領域，還有第二條戰線。1951年3月，DC·湯姆森公司的《畢諾》刊登了戴維·勞（David Law）創作的帶有無政府主義色彩的《討厭鬼丹尼斯》（*Dennis the Menace*），因為越來越受歡迎，這部作品先是在1954至1958年以及1962至1974年間被用作彩色封底，後來又被放在封面上，取代了原來的《比佛熊》（*Biffo the Bear*）。與其在美國的那個對應人物（湊巧也是在同一個星期發表）一樣[1]，丹尼斯不睡覺的時候總是在極力擺脫無聊，要麼想着逃掉功課，要麼就是模仿他愛看的書或者電影裡面的人物。他不管做甚麼事，總是搞得一團糟。每集故事往往以他因闖禍而自食其果或被父親暴揍一

頓為結局。

1953年，肯·里德（Ken Reid）的《逃學專家羅傑》（*Roger the Dodger*）問世。其中的主角羅傑是個詭計多端、愛耍花招的孩子，整天琢磨着怎麼逃學和不做作業。不過里德真正的傑作《約拿》（*Jonah*）1958年才問世，講的是一個水手因為其滑稽的行為而使成百上千條船葬身海底，這個故事佔據了《畢諾》的封底達四年之久。里德隨後將12格連環畫改造成36格，使之看起來更加熱鬧有趣。同一年，利奧·巴克森代爾（Leo Baxendale）在戴維·勞的啓發下創作了《小英雄普拉姆》（*Little Plum*）、《野蠻女生明妮》（*Minnie the Minx*）和《下課鈴聲》（*When the Bell Rings*），後者反映了學校操場上常見的混亂情景，並在後來發展成為《街頭頑童》。

在50年代，《畢諾》和《好東西》還推出了流行一時的冒險連環畫《巨人將軍》（*General Jumbo*）、《牧羊犬黑鬚毛》（*Black Bob*）以及兩份小報：一份是1953年出版的《頂尖兒》（*Topper*），登載了由戴維·勞創作的女孩版搗蛋大王故事《危險分子貝麗爾》（*Beryl the Peril*），另一份則是1956年出版的《鼻子》（*Beezer*）。另一方面，DC·湯姆森公司的純故事類報紙銷售正在下滑，1958年，全文字小報《熱刺》（*Hotspur*）被改編為漫畫刊物《新熱刺》後重新出版，1961年，公司隨之推出了刊物《勝利者》（*Victor*），同樣是將一些深受歡迎的文字故事變為連環漫畫，

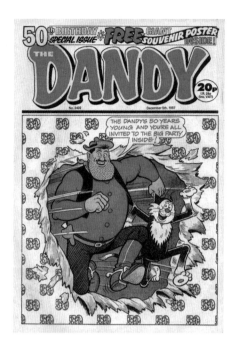

1987年，《好東西》迎來了自己的50周年慶，佔據這期封面位置的是漫畫人物"柯基貓"（Korky the Cat）和"拼命三郎丹"。
© DC·湯姆森有限公司

註釋：

[1] 非常巧的是，在這部作品問世時，美國漫畫家漢克·凱徹姆（Hank Ketcham）也創作出一部以頑童"丹尼斯"為主角的作品，並同樣發表於1951年3月，名字也叫《討厭鬼丹尼斯》（中文名譯為《淘氣阿丹》）。為避免混淆，在英國銷售時，美國人所喜愛的那部著名漫畫被更名為《丹尼斯》（*Dennis*）。——譯註

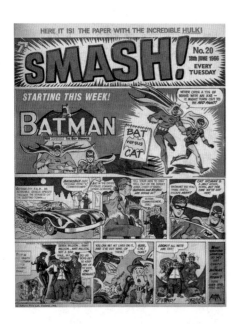

1966 年，《咔嚓！》翻印了由鮑勃・凱恩創作的美國周日連環畫《蝙蝠俠》。與 60 年代同名電視劇集的流行程度相比，這部連環畫有過之而無不及。

© DC 漫畫公司 / 奧德哈姆出版公司

對頁圖：刊登在《咔嚓！》上由肯・里德創作的《海洋女皇》。這個系列故事是里德早期作品《約拿》的後續，主人公是一個被詛咒的水手，凡是他登上的船隻都遭受沉沒的厄運。

© 肯・里德

其中包括體育主題的《跑道人生》（The Tough of the Track），還有《奇人羅德》（The Wonder Man），以及王牌飛行員馬特・布拉多克（Matt Braddock）的故事。

50 年代末，DC・湯姆森公司的主要競爭對手經歷了一系列變化。聯合出版公司在 1959 年被《每日鏡報》收購，並被改名為高速路出版公司（Fleetway Publications）；1961 年，《每日鏡報》還收購了奧德哈姆出版公司（Odhams Press），從而將其自哈爾頓公司接管來的《鷹》收於麾下。高速路出版公司和奧德哈姆出版公司又在 1963 年成為更大的國際出版集團（International Publishing Corporation，IPC）的一部分。在這一系列的變革之中，高速路出版公司通過推出幽默漫畫集《小傢伙》（Buster，最早刊登在一家像《頂尖兒》和《鼻子》那樣的舊式小報上）和《勇敢者》（Valiant）對 DC・湯姆森公司進行回擊。《勇敢者》剛創刊時，雖然有西班牙人熱敘・布拉斯科不同凡響的冒險連環畫《颶風上尉》（Captain Hurricane）和《獨臂勇金剛》（The Steel Claw），但總體令人失望。之後，《勇敢者》與《神魂顛倒》雙刊合併，編輯的更換以及買一份報紙送一塊太妃糖的促銷手段使其迅速起死回生，並最終成為 60 年代最流行的報刊之一。《神魂顛倒》被併入後，《太陽》和《彗星》緊接着也在 1959 年分別被《獅》和《虎》合併，隨後，《小傢伙》將《電波拾趣》和《影趣》收編，標誌着聯合出版公司

時代的結束。

《砰！》《乓！》《咔嚓！》《棒極了》

高速路出版公司接手《鷹》之後，對其進行了一系列改造，結果使這份刊物失去了原有特色。奧德哈姆出版公司負責青少年雜誌的主管阿爾夫・華萊士（Alf Wallace）則開始出版新的漫畫集，主打分別是 1963 年的《男孩的世界》（Boy's World）和 1964 年的《砰！》（Wham!）。奧德哈姆出版公司還用高薪請來肯・里德，使其創作出兩部堪稱整個漫畫史上的經典之作的《弗蘭基・斯坦》（Frankie Stein）和《海洋女皇》（Queen of the Seas）。1966 年，《咔嚓！》（Smash!）雜誌誕生了，主要翻印美國漫畫，包括奇跡漫畫的《綠巨人》和 DC 的《蝙蝠俠》周日連環畫。1967 年，奧德哈姆出版公司又創辦了《乓！》（Pow!）、《異想天開》（Fantastic）和《棒極了》（Terrific），這些刊物實際上都是翻印之作。雖然銷售網絡還不完善，但美國漫畫自 1960 年起就開始分銷到英國。在較早即出版美國漫畫的流線出版公司，艾倫・克拉斯（Alan Class）繼承了岳父的事業，獲得了許多恐怖、奇幻和科幻題材的美國漫畫的版權，他將這些作品發表 在如《驚駭故事》（Astounding Stories）、《恐怖世界》（Creepy Worlds）等選輯中。此外，一些早期的經典鬼怪題材漫畫，如傑克・柯比和史蒂夫・迪克圖的作品以及像

戴爾（Dell）/ 金鑰匙（Gold Key）等美國出版公司出品的漫畫集，也都被曼徹斯特的世界發行人公司以年刊形式翻印。

漫畫迷崛起

　　雖然早在 1944 年英國就出現了戴着面具的英雄形象，如《神奇的 X 先生》（*The Amazing Mr. X*）的主角，但是作為美國漫畫的中流砥柱的超級英雄類漫畫卻一直沒有在英國真正流行起來。直到 60 年代，針對美國漫畫作品的漫畫迷群體才逐漸壯大起來，並導致 1967 年第一屆英國漫畫藝術大會（British Comic Art Convention）的召開。此活動美其名曰"漫畫藝術大會"，可實際上差不多就是漫畫商的集會。由於漫畫迷分佈在全國各地，經銷商只得用郵購書籍目錄冊的方式簡要介紹各種漫畫，這些目錄冊後來便發展成為英國最早的漫迷雜誌，如弗蘭克·多布森（Frank Dobson）的《奇幻廣告主》（*Fantasy Advertiser*）、托尼·羅奇（Tony Roach）的《英雄無限》（*Heroes Unlimited*）以及艾倫·奧斯汀（Alan Austin）的《廣告誌》（*An Adzine*）。漫迷雜誌成了新派天才畫家們施展才華的平台，特別是在 70 年代，包括保羅·內亞尼（Paul Neary）、史蒂夫·帕克霍斯（Steve Parkhouse）、戴夫·吉本斯和布賴恩·博蘭在內的一批新人已開始進入主流漫畫家的行列。在郵購商德里克·"布拉姆"·斯特羅克（Derek

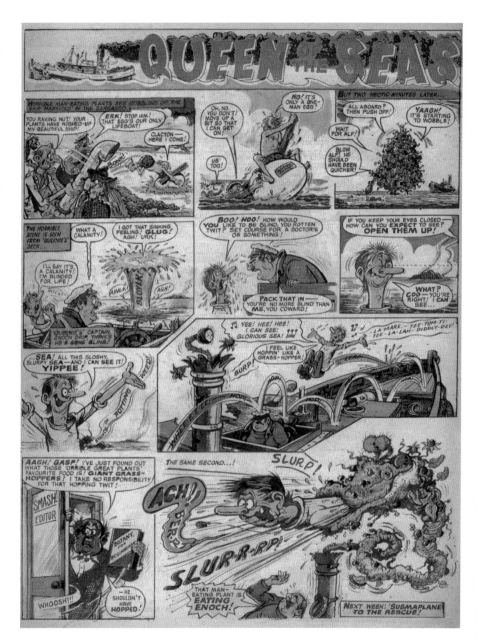

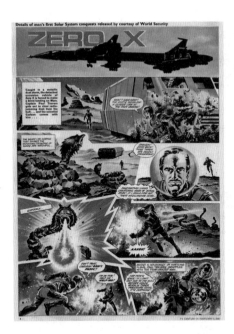

1967 年《21 世紀電視》刊登的《未來太空船》
（*Zero X*）。這部漫畫是從格里·安德森幾部不同的
電視系列劇改編而來，弗蘭克·貝拉米負責了一
部分美術工作。
© 格里·安德森

註釋：

[2] 這家書店的店名 "Dark They Were, and Golden-
Eyed" 取自美國科幻小說大師雷·布萊伯利（Ray
Bradbury）創作的一篇同名短篇小說，講述的是地球
人去火星殖民進而慢慢變為火星人的故事。——譯註

'Bram' Stokes）創辦了一家名為"火星殖民
者"（Dark They Were, and Golden-Eyed）[2] 的書
店後，主營美國科幻小說和漫畫的專賣店也
出現了。

與此同時，忠實於傳統英國漫畫的漫迷
群體也成長起來。漫畫人物丹·戴爾極為榮
耀地擁有了一個屬於自己的漫迷俱樂部和一
本漫迷雜誌《星際世界》（*Astral*），這本由
安德魯·斯基勒特（Andrew Skilleter）和埃
里克·麥肯奇（Eric MacKenzie）在 1964 年
創作的雜誌專門對其故事進行了改編。隨着
第一屆英國漫畫（而非美國漫畫）大會——
漫畫 101（Comics 101）於 1976 年召開，以
及丹尼斯·吉福德組建的漫畫愛好者協會
（Association of Comics Enthusiasts）成立，英
國漫迷團體於 70 年代後期達到了鼎盛狀態。之
後，儘管受關注度較高的《鷹時代》（*Eagle
Times*）存活時間長達 18 年，但諸如《漫畫期
刊畫報》（*Illustrated Comics Journal*）、《金色快
樂》（*Golden Fun*）和《英國漫畫世界》（*British
Comic World*）這樣的漫迷雜誌都是曇花一現。
而在近年，《'79 級》（*Class of '79*）和《雄鷹
歸來》（*Eagle Flies Again*）則擎起了英國漫畫
的大旗。

60 年代，《蝙蝠俠》在電視上的熱播促使
英國也出產了一批類似的連環畫，如《蜘蛛》
（*The Spider*）、《橡膠人》（*It's the Rubberman*）
和《約翰尼·弗徹爾》（*Johnny Future*）。到了
60 年代後期，看電視已經成為兒童最主要的

家庭娛樂，漫畫的銷量開始持續下降，銷售
成績不錯的那些也大多是與電視內容有關的
書刊。漫畫雜誌《21 世紀電視》（*TV Century
21*）專門以格里·安德森（Gerry Anderson）
創作的幾部木偶電視動畫片為主要內容，裡
面的故事包括《火流星 XL5》（*Fireball XL5*）、
《黃貂魚》（*Stingray*）和《雷鳥神機隊》
（*Thunderbirds*）。後面這部《雷鳥神機隊》的
作者弗蘭克·貝拉米在《米老鼠周刊》初露
鋒芒，後來憑藉《疾速》和《鷹》達到了職
業生涯的巔峰。《雷鳥神機隊》經常被評為
那個時代的最佳作品之一。其他一些由電視
節目派生出來的雜誌包括《電視旋風》（*TV
Tornado*）、後更名為《電視行動》（*TV Action*）
的《倒計時》（*Countdown*），以及將 70 年
代許多優秀節目改編成連環畫的《驚鴻一
瞥》（*Look-In*）。後者由約翰·博爾頓（John
Bolton）、馬丁·阿什伯里（Martin Asbury）和
阿瑟·蘭森（Arthur Ranson）等一批傑出的漫
畫家留下了卓越的作品。

國際出版集團擊敗 DC·湯姆森公司

60 年代後期，國際出版集團幾本發行
時間最長的少男雜誌《獅》、《虎》和《勇
敢者》遭遇到成本增加、通貨膨脹以及娛
樂方式轉向的問題，漸漸在報攤上難覓蹤
跡。國際出版集團必須進行徹底的反省，打
散集團內部各周刊間的傳統組合，而唯一

能給他們帶來生機的作者和編輯資源都在其競爭對手 DC·湯姆森公司麾下。於是，約翰·珀迪（John Purdie）、伊恩·麥克唐納（Iain McDonald）、萊斯·戴利（Les Daly）、格里·芬利－戴（Gerry Finley-Day）、約翰·瓦格納（John Wagner）、蓋索恩·西爾維斯特（Gaythorne Silvester）和馬爾科姆·肖（Malcolm Shaw）被國際出版集團挖來接管了包括《公主》（Princess）、《塔米》（Tammy）在內的幾本少女漫畫雜誌，並使其面貌煥然一新。在傳統的少女漫畫中，女孩們不是幹些業餘偵探的事，便是做些諸如空中小姐、芭蕾舞演員這樣的女性工作。但現在，這些故事情節統統被拋棄，作者們加入了殘暴的繼父，也加入了反抗折磨等內容，從盲人網球運動員，到被綁架到勞動營的女學生，這些為贏得生存空間而鬥爭的灰姑娘們演繹着令人惻隱卻又熱切期待的故事。即使其情節不免顯得造作，但感情色彩增強了。

　　幾種少女題材的雜誌給國際出版集團奪回了一部分被 DC·湯姆森公司的《班迪》《朱迪》等刊物在 60 年代奪走的讀者。接着，國際出版集團又盯上了另一位前 DC·湯姆森公司成員帕特·米爾斯（Pat Mills），並將他挖過來創立了一本少男雜誌，以對抗 DC·湯姆森公司新近創刊的《大軍閥》（Warlord）。米爾斯曾經擔任過浪漫題材漫畫《羅密歐》的助理編輯，這一次他求助於自己的老搭檔、作家約翰·瓦格納，兩人一同使《戰鬥漫畫周

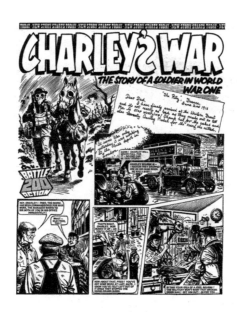

帕特·米爾斯與喬·科洪合作的《查理的戰爭》（Charley's War）。
© 埃格蒙特雜誌公司（Egmont Magazines Ltd.）

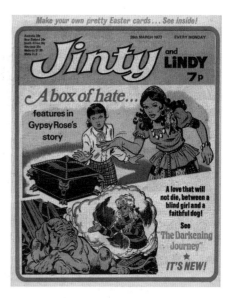

1977 年出版的一期《金蒂》（Jinty），裡面盡是些女孩如何克服殘障和不幸的故事，比如有點超現實意味的《陷入黑暗的旅程》（The Darkening Journey），講述了盲人少女與其導盲犬的一場分離。
© 國際出版集團傳媒公司（IPC Media Ltd.）

約翰·瓦格納與邁克·韋斯頓血腥殘酷的作品《達基的游擊隊》（Darkie's Mob），刊登在 1976 年的《戰鬥漫畫周刊》上。
© 埃格蒙特雜誌公司

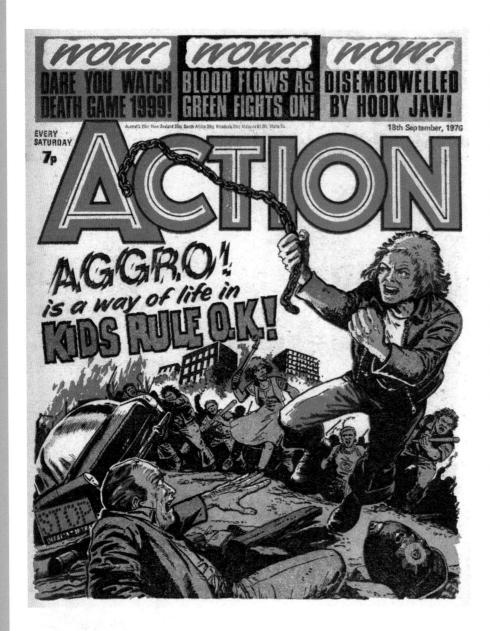

當局試圖取締的一部漫畫雜誌《動作》。此期內容因明顯蔑視權威而引起了某些人的暴怒。封面由西班牙畫家卡洛斯·埃斯克拉創作。

© 埃格蒙特雜誌公司

刊》（Battle Picture Weekly）面世。他們推出了《皇家海軍男孩》（The Bootneck Boy）等以工人階級英雄為主角的連環畫，並從影視中獲得靈感，將電影《十二金剛》改編成連環畫《鼠幫小組》（The Rat Pack）。《戰鬥漫畫周刊》剛一創刊，公司就要求米爾斯籌辦第二份刊物，而瓦格納則負責拯救狀況不佳的《勇敢者》。米爾斯與《獅》的前編輯傑夫·肯普（Geoff Kemp）一起花了幾個月的時間籌辦《動作》（Action）雜誌。這本雜誌可不像它的名字說的那樣，僅僅是一本動作漫畫雜誌。米爾斯試圖徹底顛覆傳統的連環畫風格，他創作的一些暴力而富有攻擊性的作品立即引起軒然大波。其中爭議較大的是根據很受歡迎的電影《大白鯊》改編的《鐵鈎巨顎》（Hook Jaw），講的是一條大白鯊顎間釘着一個漁叉上的鈎子，並用這個鈎子撕碎獵物的故事。而在《頑童統治英國》（Kids Rule U. K.）中，一群不法少年痛打警察的情節更是引起輿論的一片嘩然。報紙和電視上對這部漫畫的批評鋪天蓋地般襲來，儘管它在漫畫銷售普遍下降的背景下取得了不錯的業績，但很多商店還是拒絕銷售這樣的作品。

群星閃耀的偉大漫畫

米爾斯實際上已於幾個月之前抽身去創辦另一份雜誌了。曾經向國際出版集團管理層建議出版一份科幻漫畫雜誌的凱爾文·戈

斯內爾（Kelvin Gosnell）現在正與米爾斯一起，籌辦這份名為《公元 2000》的刊物。為了讓新刊物吸引更多的注意力，國際出版集團在新的冒險故事中再次啓用了丹·戴爾——這個人物實際上是第一代戴爾的孫子。《公元 2000》獲得了不錯的反響，其成功主要歸因於漫畫人物"法官德雷德"（Judge Dredd），一位來自未來城市的"法官、陪審員兼死刑執行者"。他身處的未來之城名為"一號大都會"（Mega-City One），位於美國東海岸，有 1 億人口，多數人處於失業狀態。雖然藝術家米克·麥克馬洪（Mick McMahon）也是德雷德的早期主創者，但故事還是由作家約翰·瓦格納和藝術家卡洛斯·埃斯克拉（Carlos Ezquerra）完成的：很暴力，但充滿黑色幽默，這兩個有力武器令德雷德成為《公元 2000》中最受歡迎的人物，也讓《公元 2000》為其推出的副刊《大都市雜誌》（The Megazine）連續發行了 25 年。《公元 2000》是新作家和藝術家的訓練場，那批在 1978 年參與了其腳本和繪圖創作的人日後都大有所獲。戴夫·吉本斯和布賴恩·博蘭很快就被美國的 DC 漫畫公司相中，後者在 1982 年為 DC 創作了《亞瑟王宮 3000》。

《武士》

與此同時，前國際出版集團和奇跡漫畫英國公司的編輯德茲·斯金（Dez Skinn）憑借其此前在編輯奇跡漫畫公司的《綠巨人》和《神秘博士》周刊及其早期恐怖題材漫畫雜誌《榔頭之屋》（House of Hammer）時表現出的才幹，創辦了一本獨立月刊《武士》。《武士》刊登的漫畫佳作有：充滿了法西斯黑暗氣氛的《V 字仇殺隊》（V For Vendetta），這部作品是作家艾倫·穆爾對畫家加里·利奇（Garry Leach）和艾倫·戴維斯（Alan Davis）在 20 世紀 50 年代創作的英國超級英雄漫畫《奇跡人》的重新演繹，美術由戴維·勞埃德（David Lloyd）負責；作家史蒂夫·穆爾（Steve Moore）和藝術家史蒂夫·狄龍（Steve Dillon）創作的充斥打鬥情節的《暗殺二人組》（Laser Eraser and Pressbutton）；史蒂夫·帕克霍斯的《曲折道路》（Spiral Path）及其與約翰·博爾頓合作的《老爹尚德》（Father Shandor）。雖然《武士》本身同這些作品一樣出色，但它只出版了 26 期就因資金短缺、發行不力、內耗以及奇跡漫畫美國公司的訴訟而停刊。然而，《武士》對全球漫畫的影響極大，《V 字仇殺隊》在刊發 24 年後，被沃卓斯基兄弟製作成一顆好萊塢重磅炸彈——電影《黑客帝國》。80 年代中期，DC 漫畫公司開始從《武士》、《公元 2000》雜誌社和奇跡漫畫英國公司（在這裡，作家艾倫·穆爾、傑米·德拉諾和畫家艾倫·戴維斯重新塑造了原本由美國人為英國人創作的"英國上尉"一角）獵取最優秀的藝術家。而奇跡漫畫英國公司的搭售玩具雜誌《變形金剛》（Transformers）、《機獸》

德茲·斯金

如果説，英國也有一位像奇跡漫畫公司的斯坦·李這樣無處不在又誇誇其談的漫畫界奇人，那此人一定是德茲·斯金。事實上，在這位言談直率的約克郡人於 20 世紀 70 年代幫助建立和運作奇跡漫畫公司英國辦事處期間，李甚至可以説是他的良師益友。

毫不誇張地説，斯金參與了英國漫畫出版事業的方方面面。最初，他在國際出版集團為《小傢伙》等漫畫擔任助理編輯。爾後，他擔任了《瘋狂》雜誌英國版的編輯，後來又使奇跡漫畫英國分公司的面貌煥然一新。接下來，他於 1982 年創辦了自己的漫畫選輯《武士》。1990 年，他發行了英國商界刊物《國際漫畫》（Comics International），且至今仍是這份刊物的出版人。

從某種意義上説，英國漫畫界鮮有未曾為斯金工作過的人。其中，年輕的史蒂夫·迪龍曾被斯金僱來繪製《神秘博士周刊》。甚至凍原漫畫英國公司和原子能漫畫公司的出版人埃利奧特·戴夫以及 DC 公司《風暴漫畫》的編輯斯科特·丁比爾（Scott Dunbier），初入行時也曾是斯金的手下。人們對他的評價毀譽參半，毫無疑問，斯金對英國漫畫的影響是巨大而富有爭議的。

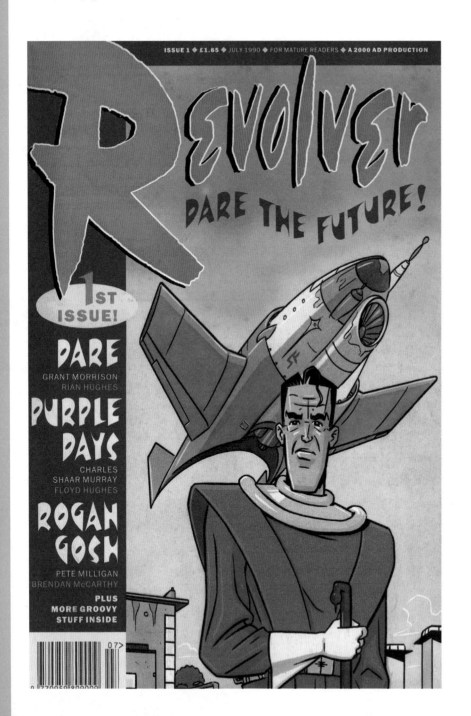

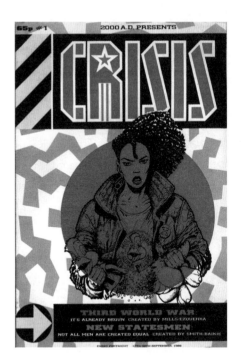

深具社會覺醒性和正確政治立場的《危機時刻》是帕特·米爾斯十分珍愛的實驗項目。這本雜誌最初只刊登了兩部連環畫——米爾斯與卡洛斯·埃斯克拉合作的《第三次世界大戰》（Third World War），以及約翰·史密斯（John Smith）與吉姆·貝基（Jim Baikie）合作的《政治危局》（The New Statesmen）。

© 帕特·米爾斯、卡洛斯·埃斯克拉、約翰·史密斯與吉姆·貝基

發行時間很短的實驗雜誌《左輪手槍》刊登了包括布倫丹·麥卡錫與皮特·米利根合作的《羅根·戈什》（Rogan Gosh）等重要的連環畫作品。封面由雷恩·休斯（Rian Hughes）創作。

© 各位作者

（Zoids）、《霹靂貓》（Thundercats）和《特種行動隊》（Action Force）則給一些像史蒂夫·約厄爾、布賴恩·希契（Bryan Hitch）和加里·弗蘭克（Gary Frank）這樣的新人提供了就業機會。在接下來的幾年中，穆爾、德拉諾、皮特·米利根（Pete Milligan）、約翰·瓦格納、加思·恩尼斯、格蘭特·莫里森和許多其他漫畫創作者在美國獲得了越來越多的讀者。而更年輕的一代英國藝術家，如格倫·法布里（Glenn Fabry）和西蒙·比斯利（Simon Bisley），也將《公元 2000》作為跳板，打入了美國市場。

轉入地下

　　20 世紀 70 年代早期，英國的地下藝術運動開始進入高潮，湧現出了更多的天才藝術家，他們創作的《邪惡故事》（Nasty Tales）因被控淫穢而聲名遠播。60 年代晚期，漫迷雜誌式樣的複印本漫畫開始出現，而最早的印刷版地下漫畫出現於 1969 年，以《帥呆酷斃的搖滾樂》（Too Much Far-Out Rock & Roll）和《黑狗》（Black Dog）為代表，後者由為地下報紙《朋友》（Frendz）和《國際時報》（International Times）工作的馬爾·迪安（Mal Dean）創作。一年以後，自稱"英國第一份成人漫畫報紙"的《獨眼巨人》（Cyclops）翻印了美國人吉爾伯特·謝爾頓、沃恩·博德（Vaughan Bode）、英國人雷蒙德·勞

里（Raymond Lowry）、迪安和愛德華·巴克（Edward Barker）等藝術家的翻印作品。創刊於 1971 年的《邪惡故事》擁有全彩封面，克里斯·韋爾奇（Chris Welch）的作品《奧古斯》（Ogoth）為其捧出了一位地下英雄，發行商穆爾·哈尼斯（Moore Harness）則為其提供了贊助。因為涉嫌出版淫穢刊物，《邪惡故事》的發行商布盧姆出版公司（Bloom Publications）遭到警方搜查，所有雜誌均被沒收，不過，法庭在 1973 年撤銷了對《邪惡故事》的指控。雖然獲得了清白，《邪惡故事》還是只支撐了七期。《寰宇漫畫》（Cozmic Comics）接過接力棒，在 1972 年至 1974 年之間出版了六期。到今天它唯一被人們記住的，就是藝術家布賴恩·博蘭剛入行時畫的單頁連環畫。

　　除了本土漫畫之外，托尼·貝內特（Tony Bennett）的自由辯論出版社（Hassle Free Press）於 70 年代，在"雜鬧漫畫"（Knockabout Comics）這一品牌下，出版了吉爾伯特·謝爾頓和羅伯特·克拉姆作品的英國版，開發了一系列大受歡迎的原創漫畫 [包括由女性創作的漫畫選輯《范妮》（Fanny）]，還發行了以亨特·埃默森的作品為主打的漫畫書，例如《萬事通全集》（The Big Book of Everything，1983）、《查泰萊夫人的情人》（Lady Chatterley's Lover，1986）和《卡薩諾瓦的最後抵抗》（Casanova's Last Stand，1993）。

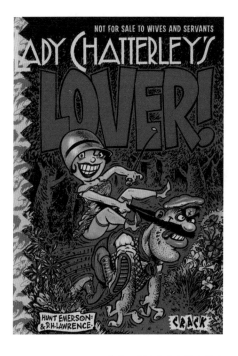

亨特·埃默森由經典小說改編的作品《查泰萊夫人的情人》。
© 亨特·埃默森

艾倫·穆爾與戴維·勞埃德合作的《V 字仇殺隊》。
© 艾倫·穆爾、戴維·勞埃德與品質傳媒公司

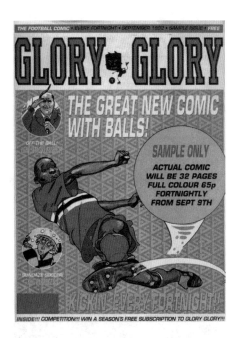

這是凍原漫畫英國公司許許多多沒有實現的夢想之一。他們希望借《無上榮譽》（Glory Glory）爲英國足球題材漫畫帶來一場革新，但在 1992 年推出試刊之後，這一計劃就流產了。原計劃是由斯圖爾特·格林（Stuart Green）和弗蘭克·普洛賴特（Frank Plowright）合作編輯，工作團隊中本來還包括西·斯潘塞（Si Spencer）、納維耶·卡南（Nabiel Kanan）、加里·普利斯（Garry Pleece）和戴維·利奇（David Leach）。
© 水精靈漫畫公司（Tokoloshe Comics）

成人漫畫月刊的早期嘗試，比如 1978 年出版的《近乎神話》（Near Myths）和 1981 年出版的《噓！》（Pssst!），都因為缺乏銷售渠道而火不起來，不過它們卻給了布賴恩·塔爾博特（Bryan Talbot）發表《盧瑟·阿克賴特歷險記》（Adventures of Luther Arkwright）的空間。此前，塔爾博特因在 1975 至 1977 年間自編自畫過三部曲漫畫集《精神錯亂》（BrainStorm Comix）而小有名氣，其主人公是整天嗑藥的煉金術士"切斯特·P·哈肯布什"（Chester P. Hackenbush）。《近乎神話》大概是第一本展示了歐洲創作者給予英國本土藝術家啓示的漫畫雜誌。比如法國漫畫家菲利普·德呂耶（Philippe Druillet）的影響就在格雷厄姆·曼利（Graham Manley）的《邊緣故事》（Tales from the Edge）和塔爾博特的《盧瑟·阿克賴特歷險記》中得到了清晰的體現。《近乎神話》在出版五期後停刊，《盧瑟·阿克賴特歷險記》也因此而中斷，到 1981 年，它又在《噓！》上連載了十期，並於次年以圖書形式出版。

格雷維特，站在十字路口的人

60 年代，複印機為漫畫的傳播推波助瀾；而 70 年代，廉價的影印技術意味着任何一位愛好者只要有支筆就可以製作自己的漫畫書。這一點在由保羅·格雷維特（Paul Gravett）和彼得·斯坦伯里（Peter Stanbury）1983 年創辦的《逃亡雜誌》（Escape Magazine）中得到了充分的體現。這份雜誌出自格雷維特的小型出版機構"快造社"（Fast Fiction）。其同名漫畫選輯由菲爾·埃利奧特（Phil Elliott）以及後來的埃德·平森特（Ed Pinsent）編輯。這兩個人是"快造社工作組"的領軍人物。像格倫·戴金（Glenn Dakin）、邁拉·漢考克（Myra Hancock）、保羅·格里斯特（Paul Grist）和埃迪·坎貝爾（Eddie Campbell）這樣的各類天才人物很快就匯集到他們身邊。坎貝爾的自傳體系列故事《亞歷克》（Alec）和《在搖滾俱樂部的日子》（In the Days of the Rock and Roll Club）是小型出版領域所獲成果的典範，在通過獨立出版商映像漫畫公司和頂級漫畫公司進入美國後，這些小型出版社中的領軍者獲得了評論界的好評和商業上的成功。

從新潮到正統，再到一錢不值

20 世紀 80 年代末，弗蘭克·米勒的《黑騎士歸來》、艾倫·穆爾和戴夫·吉本斯合著的《守望者》以及阿特·施皮格爾曼的《鼠》在英國掀起了一股漫畫熱潮，推動了英國漫畫書店的出現，並幫助年長一些的讀者建立了關於漫畫的概念。然而，讀者們是沒有那麼容易改變的，像高速路出版公司 1987 年推出的《危機時刻》（Crisis）和 1990 年的《左輪手槍》（Revolver），此類實驗性漫畫集雖然

能獲得好評，並且一開始賣得不錯，但畢竟與期望還差得遠。類似的事情在主流出版商試圖推出圖畫小說的時候也出現了：除了一些被翻印的報紙連環畫輯銷售尚可，以及像雷蒙德·布里格斯（Raymond Briggs）的《當風吹起時》（When the Wind Blows，1982）帶來過零星的驚喜外，圖畫小說市場是不被看好的。到了 90 年代初期，隨着漫畫覆蓋了越來越多的報紙，格蘭茨出版公司（Gollancz）、潘神出版公司（Pan）、企鵝圖書公司、蘭登書屋（Random House）和哈珀·柯林斯出版公司（Harper Collins）都宣佈推出新的系列故事。可漫畫書刊依然不景氣，雖然艾倫·穆爾和奧斯卡·扎特歐（Oscar Zartoe）的《回鄉記》（A Small Killing，1991）、尼爾·蓋曼和戴夫·麥基恩的《末日先知》（Signal to Noise，1992）與《笨拙先生》（Mr Punch，1994）都是充滿趣味的漫畫小說，但都是出了沒幾冊就難以為繼了。由於心裡沒底，尚未介入的出版商對漫畫書籍這個新市場最多也就是稍有好奇，有的則乾脆嗤之以鼻。

出版商湯姆·阿斯特（Tom Astor）和畫家布雷特·尤因斯（Brett Ewins）及史蒂夫·迪龍一起創辦了漫畫雜誌《期限》（Deadline），其主要目的是開發新讀者，誘使那些時髦人士重新以看漫畫為樂，因為每周一本的主流漫畫集早就引不起他們的興趣了。這本雜誌的內容包括音樂、明星訪談和連環畫，艾倫·馬丁（Alan Martin）和傑米·休利特（Jamie Hewlett）的《坦克女郎》（Tank Girl）、菲利普·邦德（Philip Bond）的《連線世界》（Wired World）、尼克·阿巴季斯（Nick Abadzis）的《雨果·泰特》（Hugo Tate）和普利斯兄弟（Pleece Brothers）的《後來的顏色》（Several Colours Later）都從這裡脫穎而出。不幸的是，這本雜誌遭遇了資金問題，沒法再養活那些在其幫助下獲得赫赫聲名的作者，於 1995 年停刊。

英國的漫畫大蕭條

哈利爾（Harrier）、逃脫（Escape）和頂點（Acme）等獨立出版公司野心勃勃地想嘗試出版一系列美國漫畫書風格的原創作品，但它們的積極性在 1992 年隨着美國漫畫市場的衰退而一落千丈。戴夫·埃利奧特（Dave Elliott）和加里·利奇的原子能漫畫公司（Atomeka）推出了《A1》，儘管其創作陣容大概是《武士》之後最好的，但這本漫畫集並沒能立住腳。隨後，在因《忍者神龜》（Teenage Mutant Ninja Turtles）而名利雙收的凱文·伊斯門（Kevin Eastman）的支持下，埃利奧特成立了凍原漫畫英國公司（Tundra UK），推出了新人馬倫·埃利斯創作的《拉扎勒斯·丘其亞德》（Lazarus Churchyard）等一大批作品。但很快，埃利奧特就不得不再次面臨巨大的虧損，所有的努力付諸東流，很多漫畫創作者得不到報酬，苦不堪言。

從漫畫雜誌《期限》裡蹦出來的"坦克女郎"成了 20 世紀 90 年代的時尚偶像，但當據她拍攝的電影遭到慘敗後，這個女孩再也酷不起來了。其作者傑米·休利特隨後和模糊樂隊（Blur）的成員戴蒙·阿爾巴恩（Damon Albarn）一起創造了一個由漫畫人物組成的虛擬樂隊——街頭霸王（Gorillaz）。

© 傑米·休利特與艾倫·馬丁

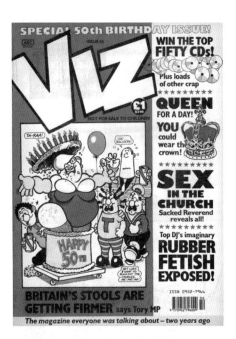

《維茲》由一對來自泰恩賽德地區的兄弟——西蒙·唐納德（Simon Donald）和克里斯·唐納德（Chris Donald）創辦，並已經衍生出多部電視動畫片和動畫電影。這一切都是從卑微的起點發展起來，"一開始我們不過是為了自娛自樂，"西蒙說，"沒有什麼別的目的。"
© 丹尼斯出版公司（Dennis Publishing Ltd.）

註釋：

[3] "鮑勃船長"（Cap'n Bob）是羅伯特·馬克斯韋爾的一個綽號，最早由英國一家雜誌提出，意在諷刺馬克斯韋爾做生意的不擇手段。——譯註

嘿嘿……

取得驚人成功的雜誌是《維茲》（Viz）。這是一本成人幽默漫畫雜誌，以其無厘頭的粗俗語言以及像《肥胖蕩婦》（The Fat Slags）這樣的連環漫畫而著稱。1979 年，《維茲》由一群漫畫迷創辦，當時僅在英國東北部的酒吧裡小範圍傳播，後來倫敦出版商約翰·布朗（John Brown）對《維茲》一見鍾情，在全國範圍內予以發行。這份雙月刊的單期銷量最多達到了 130 萬份。於是出現了其他像《噗噗！》（Poot!）、《淫語》（Smut）、《腦損傷》（Brain Damage）、《廁紙》（The Bog Paper，嘗試採用了周刊形式）、《膿包》（Zit）、《粉刺》（Acne）、《呸！》（Spit!），以及來自蘇格蘭的競爭者《電子湯》（Electric Soup）和《經前緊張症》（PMT）這樣的跟風之作。不過，由於缺乏像《維茲》那樣尖銳的諷刺才華（《維茲》周身充滿着傳統漫畫雜誌《畢諾》那樣的味道），這些只會開些低俗玩笑的漫畫集大多只堅持了幾個月就停刊了。

《維茲》還催生了一類較為邊緣的兒童漫畫集，如《嚕嚕！》（Oink!）、《UT》和《特里菲克》（Triffik），但是幽默漫畫的市場卻在逐步收縮。高速路出版公司長期出版的漫畫集如《小傢伙》和《詭計與籌碼》（Whizzer & Chips）都相繼停刊，即使是此類漫畫集的中流砥柱《畢諾》和《好東西》也在 90 年代失去了銷路。

到了 2000 年，少男冒險類漫畫已近乎絕跡。《戰鬥漫畫周刊》起初因長期刊載連環畫故事《約翰尼·雷德》（Johnny Red）以及帕特·米爾斯與喬·科洪合作的"一戰"題材漫畫傑作《查理的戰爭》而風光一時，但到了 1983 年，它被置於玩具搭售雜誌《特種行動隊》名下，成為《作戰特種行動隊》（Battle Action Force）。此後，這份刊物又被高速路出版公司 1982 年新改版的《鷹》所吞併。在 70 年代，《鷹》一度按照受歡迎的少女雜誌風格，同時刊登照片故事和連環漫畫。可照片故事並沒能流行多久。儘管由格里·恩布爾頓（Gerry Embleton）、奧利弗·弗雷（Oliver Frey）和伊恩·肯尼迪（Ian Kennedy）等人創作的新版《丹·戴爾》反響不錯，但《鷹》還是在 1994 年停刊了。而在此之前，像《尖叫》（Scream）、《面具》（MASK）和《野貓》（Wildcat）這樣的短命漫畫雜誌都曾投靠到《鷹》的旗下。在《虎》的當家漫畫人物"流浪者隊的羅伊"於 1976 年擁有了自己的專刊後，這份刊物也曾被併入《鷹》當中。

鮑勃船長的漫畫冒險 [3]

國際出版集團的青少年漫畫部於 1987 年被羅伯特·馬克斯韋爾（Robert Maxwell）買下，改名為高速路出版公司。在此後的幾年中，該公司最成功的出版物當屬《忍者神龜》，其驚人的銷售量歸功於已經獲得巨大

成功的同名電視卡通片。1991 年，馬克斯韋爾在逝世之前不久還與迪斯尼公司洽談了一項新的交易，這引起了控制着迪斯尼漫畫在整個歐洲絕大部分版權的丹麥大型出版商古滕貝里胡斯出版公司（Gutenberghus）的注意。後者與馬克斯韋爾達成交易，收購了高速路出版公司 50% 的股份；馬克斯韋爾去世後，古滕貝里胡斯出版公司買下了高速路出版公司的全部股份，並將其與專門翻印 DC 漫畫公司作品的倫敦出版社（London Editions）合併，組成了高速路出版社（Fleetway Editions），後來改名為埃格蒙特高速路出版公司（Egmont Fleetway）。

雖然像《兒童電視》（Tots TV）和《小直昇機巴吉》（Budgie the Little Helicopter）這樣的幼兒漫畫取得了很大成功，但古滕貝里胡斯出版公司對英國的冒險類漫畫領域並不熟悉，而且對日趨下降的銷量顯得束手無策。就連刊登冒險類漫畫的旗艦雜誌《公元 2000》的銷量也從 1990 年的每期 10 萬份直線下滑到 1993 年的每期 7 萬份。1995 年，根據同名漫畫改編的電影《超時空戰警》（Judge Dredd: The Movie）引發的熱潮似乎帶來了一線希望，但這類漫畫的命運並未由此而改變，在整個 90 年代，冒險類漫畫的頹勢一直難以扭轉。2000 年 8 月，漫畫雜誌《公元 2000》和《超時空戰警》被適時地賣給了一家名為"反叛"（Rebellion）的電腦遊戲開發商。該公司在其電腦遊戲、書籍、周邊產品、音像

布賴恩·博蘭所作《公元 2000》第 2,000 期的封面，其中的角色從左到右依次來自：《復仇巫師》（Nemesis The Warlock）、《尼古拉·丹蒂》（Nikolai Dante）、《神捕約翰尼·阿爾法》（Johnny Alpha—Strontium Dog）和《超時空戰警與俠盜騎兵》（Judge Dredd and Rogue Trooper）。注意，下面還畫着一堆已經停刊的英國漫畫雜誌，包括《鷹》、《動作》、《熱刺》、《勇敢者》、《看奧學》（Look & Learn）、《逃亡》、《A1》、《恐怖的椰頭之屋》（Hammer House of Horror）和《獅》。

© 反叛動漫公司

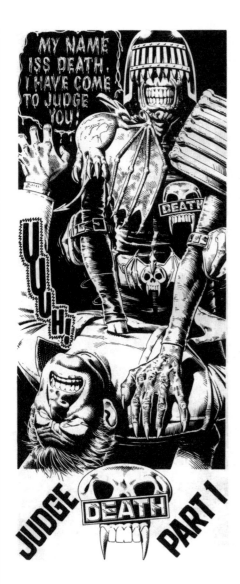

《超時空戰警》中主要的復仇之神"死亡判官"（Judge Death），由布賴恩·博蘭創作，1980年在《公元2000》第149期中首次登場。
© 反版動漫公司

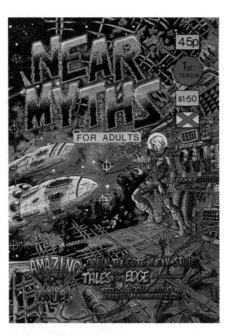

雖然發行時間不長，但蘇格蘭雜誌《近乎神話》刊登過一批後來成爲傳奇人物的英國漫畫家的早期作品，包括布賴恩·塔爾博特的《盧瑟·阿克賴特歷險記》和格蘭特·莫里森的《吉迪恩·斯塔格雷夫》（Gideon Stargrave）。後者的主人公經DC漫畫公司的作家改造，被挪用到了美國漫畫《隱形人》中。
© 各位作者

作爲《流浪者隊的羅伊》合格的接班者，於1985年在《太陽》上首次亮相的《鋒綫殺手》即使不能說是一帆風順，也算是長盛不衰的。2003年，它擁有了自己的專刊，但不幸的是，發行上的不力導致其於2005年停刊。
© 鋒綫殺手3D有限公司

製品中沿用了這兩部故事的大綱及其主要人物形象，並許諾拍攝更多的電影。

最近一次關於舊式少男足球題材漫畫的嘗試是《鋒線殺手》（ Striker ），改編自彼得·納什（ Peter Nash ）大獲成功的報紙連環畫。這部採用電腦繪製的漫畫剛推出時困難重重，只有通過向漫畫迷們發行股份的方法，募集到超過 20 萬英鎊資金，才免於停刊的厄運。

在英國，雖然冒險漫畫這個領域沒落了，但面向青少年讀者的漫畫整體來說仍然欣欣向榮，只是目前最成功的作品大多集中針對小學年齡段讀者，並且常常是由流行的電視系列劇改編而來，例如《天線寶寶》（ Teletubbies ）、《好玩小天地》（ Tweenies ）、《芬寶》（ Fimbles ）、《百樂魔力》（ Balamory ）等等。於 1999 年收購了奇跡漫畫英國公司的帕尼尼英國公司（ Panini UK ）穩定地維持着旗下總共二十本左右雜誌的運營，它們多數時候都是翻印奇跡漫畫和 DC 漫畫公司的作品，但也在包括從《卡通連播》（ Cartoon Network ）到《郵差帕特》（ Postman Pat ）的諸多少兒讀物中刊登英國原創作品。如今，英國仍有總共約六十種漫畫報刊。

報攤漫畫壽終正寢？

過去的 15 年中，DC·湯姆森公司的冒險漫畫和少女漫畫，如《大軍閥》、《夥計》（ Buddy ）、《嘎吱》（ Crunch ）、《朱迪》、《班迪》

《子彈》（ Bullet ）創辦於 1976 年，但在 1978 年被更成功的姊妹刊《大軍閥》合併。
© DC·湯姆森有限公司

看到包括艾倫·格蘭特（ Alan Grant ）和蓋烏·奧尼爾（ Kev O' Neill ）在內的《公元 2000》創作人員存在很多不足，帕特·米爾斯試圖單槍匹馬，以周刊《有毒！》（ Toxic! ）與其展開直接競爭。但是這個大膽的嘗試未能扛過第一年，1991 年還未過完，《有毒！》就關張了。
© 各位作者

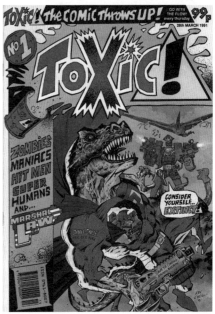

這是改造後的“英國隊長”
形象，艾倫·戴維斯將其
從 70 年代粗製濫造的行頭
中拯救了出來（參見本書第
54 頁）。
© 奇蹟漫畫公司

對頁圖：西蒙·比斯利憑
借在《公元 2000》上發表
的《斯萊恩》（Slaine）中精
妙的藝術表現而一舉成名，
其實早在兩年之前的 1988
年，他就已在致力於《ABC
武士》（ABC Warriors）的創
作了。
© 反叛動漫公司

等，幾乎已消失殆盡，現在，他們的出版物
只剩下《突擊隊叢書》以及境況不佳的幽默
刊物《畢諾》和《好東西》了。由於其上刊
登的《討厭鬼丹尼斯》頗受歡迎，《畢諾》尚
能保持不錯的銷量；而《好東西》的銷量
卻已下滑到每周不足 5 萬冊，這使得該
公司不得不在 2004 年 10 月對它進行改
版，並大幅提高了售價。令人奇怪的
是，人們對這兩份雜誌的懷舊情結卻前
所未有地高漲起來，《好東西》和《畢諾》
早期藏品的售價已直逼美國“黃金時代”的
漫畫書籍。2004 年，一本《好東西》創刊號
（包括當時附送的一個金屬哨子）在拍賣中以
2 萬多英鎊的價格成交，另外幾種早期版本也
以高價售出。

DC·湯姆森公司現在仍然有一個部門專
為海外市場創作連環漫畫，這些作品在英國國
內是不發行的。在超過 75 年的時間裡，海外
特許發行的連環畫一直是英國漫畫產業的重要
組成部分。僅舉一例，被報業集團分銷到歐
洲各地的《特里甘王國興衰記》（The Rise and
Fall of the Trigan Empire）在英國消失已有 20 年
之久，但仍然在歐洲大陸不斷翻印。從《討厭
鬼丹尼斯》到《流浪者隊的羅伊》，有好多這
樣的連環畫，無論是人物角色，還是其中的笑
料，完全是英國化的，美國在線時代華納公司
於 2001 年收購了國際出版集團，這就為同屬
華納旗下的美國 DC 漫畫公司創造了使用國際
出版集團以前所創作的人物角色的機會。

合抱之木，生於毫末

小型出版社仍舊不斷地推出新人，並
盡量將那些突破常規、尋求新意的中堅力
量招至麾下。馬丁·希普（Martin Shipp）和
馬克·拉明（Marc Laming）的作品《六度空
間》（Six Degrees）以震驚全英的傑米·巴爾
傑（Jamie Bulger）謀殺案作為故事的出發
點；加里·斯潘塞·米爾立奇（Gary Spencer
Millidge）的《怪港》（Strangehaven）講述了
一個人身陷某個英國村莊期間的經歷，那個
村子和美國電視劇《雙峰鎮》（Twin Peaks）
所描繪的地方極為相似；加倫·尤因（Garen
Ewing）的《朱利葉斯·尚瑟的驚人冒險》（The
Astonishing Adventures of Julius Chancer）則是
一部 20 世紀 20 年代《丁丁歷險記》類型的
冒險漫畫。

隨着時間的推移，雖說整個漫畫產業
已今非昔比，但英國漫畫仍然很值得我們期
待，無數具有創造力的天才或是從歐洲、美
洲、日本以及其他地方汲取靈感，或是植根
於英國本土的歷史和文化，創造着屬於他們
自己的作品。豐富的多樣性一直是英國小型
出版商們的強項之一，今天，這也成為這個
國家的頂級創作者們的優勢所在，不管他們
是為英國的小型出版社，還是為美國的主流
媒工作。

世界級大師：
利奧·巴克森代爾

Leo Baxendale

利奧·巴克森代爾創造的形象已經衍生出了無數種周邊産品，此圖中羅伯特·哈羅普設計公司（Robert Harrop Designs）爲小英雄普拉姆設計的雕像就是其中之一。
© DC·湯姆森有限公司

巴克森代爾的《學步小鬼斯威尼》（Sweeny Toddler）首次發表是在 1973 年 3 月《顫抖與搖撼》（Shiver and Shake）第 1 期中的"顫抖"版塊。這個兩歲大的"鬼見愁"小孩和他的小狗亨利一起大搞破壞。
© 國際出版集團傳媒公司

利奧·巴克森代爾 1930 年出生於蘭開夏郡，他的第一份工作是爲萊蘭油漆廠設計商標，之後應徵進入英國皇家空軍服役。退伍後，巴克森代爾四處尋找適合漫畫家的工作，並開始爲《蘭開夏郡晚郵報》繪製漫畫，此外還爲系列文章配過插圖。

1952 年，他決定創作一些"套畫"（當時英國漫畫家把漫畫叫做 comic pages，所謂"連頁畫"），好向《畢諾》和《好東西》的出版商 DC·湯姆森公司投稿。巴克森代爾從小就深受《畢諾》的影響，這激發他立志要爲這家位於鄧迪市的出版商及其漫畫報紙工作。巴克森代爾的作品打動了《畢諾》的編輯喬治·穆尼，後者安排他創作一系列新的漫畫。第二年，也就是 1953 年，巴克森代爾的第一個原創漫畫形象——小英雄普拉姆在《畢諾》上首次亮相。很快，其第二部作品《野蠻女生明妮》也面世了。接著在 1954 年初，他又推出了《下課鈴聲》，這是一部大開本、大畫幅的漫畫，裡面全是混亂不堪的校園場景。《下課鈴聲》後來演變成一部對開頁的彩色連環畫，並更名爲《街頭頑童》。這部連環畫獲得了偶像級的地位，並爲幽默漫畫設定了一個很高的標準。《街頭頑童》在諸多方面爲我們解釋了爲甚麼巴克森代爾是一位大師級的漫畫家。其充滿動感且引人聯想的繪畫技法使每一幅畫面都活靈活現；其故事腳本則往往荒誕、可笑，極盡歡鬧之能事。巴克森代爾擅長在畫面中描繪微小的細節和一些小標記物，願意花費時間和精力尋找和仔細閱讀的讀者常常能獲得意外的驚喜，另外，他對各種稀奇古怪人物的面部表情也刻畫得入木三分。

1956 年，巴克森代爾幫助 DC·湯姆森公司創編了一本新的漫畫雜誌《鼻子》，並爲此畫了一部新的連環畫《香蕉串》（The Banana Bunch），其内容與《街頭頑童》類似，也是講述一群不良少年的故事。由於感到自己已經在一定程度上被限制在某種特定的風格中，巴克森代爾隨後於 1959 年創作了連環畫《三隻熊》（The Three Bears）。在令人驚奇的場景、滑稽有趣的情節、搞笑的對話以及熊的形象映襯下，這部由巴克森代爾早期作品《小英雄普拉姆》中出現的那些熊發展而來的連環畫最終成爲他的又一件標誌性作品。據巴克森代爾本人說，從 50 年代到 60 年代初，他共爲 DC·湯姆森公司繪製了 2,500 頁左右的漫畫。

巴克森代爾感到自己需要新的挑戰（或許也是他厭倦了蘇格蘭公司那出了名的吝嗇作風——不知是真是假，據說，DC·湯姆森公司會安排慣用左手的畫家坐在慣用右手的畫家右側，以便共用一個墨水池，好節省墨水的開銷），他接受了 DC·湯姆森公司在倫敦的競爭對手奧德哈姆出版公司的邀請，爲其主創一本新的漫畫雜誌。1964 年，第 1 期《砰！》開始發行。巴克森代爾創作了其中的大部分角色，並親自爲包括《小偵探鷹眼》（Eagle Eye Junior Spy）、《小屁孩兒》（The Tiddlers）以及《尼特將軍和他的傻瓜軍隊》（General Nitt and His Barmy Army）在內的多部連環畫繪圖和着色。兩年後，《砰！》的姊妹刊《咔嚓！》也出版了，巴克森代爾又爲其創作了《冷面惡魔》（Grimly Fiendish）和《爛錢》（Bad Penny）等新的連環畫。奧德哈姆出版公司被國際出版集團收購之後，《砰！》和《咔嚓！》也沒能繼續發行很長時間，按照英國的慣例，它們被併入國際出版集團的其他雜誌中。

不過，巴克森代爾留下來繼續爲國際出版集團工作，繪製了越來越多（大約 3,000 頁）的連環畫，直到 1975 年徹底離開英國漫畫產業爲止。從那以後，他更多地將時間用在了爲自己創作漫畫以及滿足他的另外一個嗜好——撰寫政治和社會評論上。他爲達克沃斯出版社（Duckworth）創作了《小孩威利》（Willy the Kid），1978 年，該社出版了他的自傳《一門非常有趣的生意》（A Very Funny Business）。第二

年，巴克森代爾開始給荷蘭漫畫雜誌《葉波》（Eppo）工作，將其作品《小孩威利》和《巴茲爾寶寶》（Baby Basil）搬上了這本雜誌。

早在 1980 年之前，巴克森代爾已向法院提起訴訟，控告前東家 DC·湯姆森公司侵犯了他在《畢諾》中創作的人物形象版權。這場拖了七年的官司就在 1987 年 5 月即將審判之時最終達成和解。雙方都不肯對和解方案做出評論，只是說"彼此可以接受"。巴克森代爾利用打官司的這幾年時間開始撰寫《論喜劇作品：〈畢諾〉與意識形態》（On Comedy: The Beano and Ideology）一書，到了 1989 年，他已建立起自己的出版品牌"收獲者書業"（Reaper Books）。

1990 年，《衛報》請巴克森代爾創作一部每日連載的連環畫，於是《我們愛你，巴茲爾寶寶》（We Love You Baby Basil）這部瘋狂但充滿智慧的佳作誕生了。同時，巴克森代爾還開始致力於籌建在英國建立一座像法國國立連環畫及圖像中心（CNBDI）那樣的漫畫中心，不過這些計劃還僅僅停留在舉辦幾場展覽的程度上。如今，巴克森代爾仍爲通過收獲者書業出售的限量版書籍和印刷品而忙碌着，並且仍然是目前從事創作活動的最優秀的漫畫家之一。

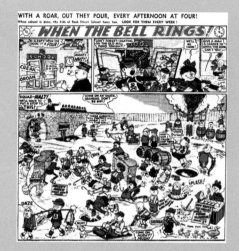

《下課鈴聲》後來演變成了《街頭頑童》，這部漫畫如此受歡迎，以至於在從巴克森代爾筆下誕生五十多年後的今天，仍然在《畢諾》上連載。
© DC·湯姆森有限公司

巴克森代爾筆下的大惡人冷面惡魔，這個角色啓發英國朋克樂隊詛咒（The Damned）在 1985 年創作出了同名單曲。
© 利奧·巴克森代爾

雷句誠的《金童卡修》(*GASH!*)中一個極爲魔幻的場面。它被形容爲"搞笑版的《時空英豪》(*Highlander*)"。

© 雷句誠

3

日本動漫的
狂熱
與躁動

如果是在 1985 年，你向西方國家的任何人提到"manga"一詞，回應你的將是茫然或面面相覷的表情。然而，僅僅過去了 20 年，這個來自日本的詞語已經風靡到正在成為對漫畫一種非常普遍的叫法。

《情人漫畫》（ Comic Amour ）是銷量最好的女性色情雜誌，每月大概賣出 43 萬冊。
© 太陽出版公司

沒有其他任何一種"風格"能像日本漫畫這樣，成功地統治了全世界的連環畫藝術。從韓國到法國，再到瑞典和美國，日本人已努力對這一藝術形式的方方面面產生了影響。那麼，這種文化侵蝕是如何成功地橫掃全球，並永久地改變了漫畫領域的呢？

日本是世界上最大的漫畫書刊生產國，擁有的讀者人數也最多。差不多每年約有 20 億冊漫畫書和雜誌在日本售出，漫畫類出版物佔到了日本全年出版物總量的近 40%。與之相比，美國漫畫業的產量大約僅佔全美出版物總量的 3%。

日本漫畫的年銷售額折算起來約為 70 億美元，不要說是用一章的篇幅，就是在一本書裡全面探討日本漫畫業的各個方面也是不可能的。從兒童、青少年到家庭主婦和中年男子，日本漫畫迎合所有年齡段人群和社會階層的口味。就像 20 年前的英國那樣，經常可以看到商務人士在市郊列車上毫無窘色地看着漫畫書——這樣的老生常談在西方人描述日本漫畫的流行程度時常常會出現。現在的情況則愈演愈烈。

隨意的圖畫

日語中的漫畫一詞"manga"來自兩個字的組合："man"的含義是自然而然或隨意，而"ga"就是指圖畫。今天，一些狂熱的漫畫愛好者不滿於這個詞的消極含義，而更喜歡用"gekiga"（劇畫）一詞。日本人對漫畫的熱愛打從這種形態剛一誕生起就開始了，並且經久不衰。日語所用的文字最初是由描繪現實實物的各種象形圖畫發展而來，漫畫的起源與此也十分相似。例如，一個樹木的小圖像最終演變成為"樹"這個字。這意味着日本人一直生活在相對更以視覺為基礎的社會中，而不像西方社會建立在表音文字的基礎上。

第二次世界大戰結束後，公眾的文化飢渴使現代日本漫畫首次得到爆發。手塚治虫

《小恐龍阿貢》(Gon) 中那
位貪吃的主人公。田中政志
的這部連環畫混合了卡通風
格與細節精美的動物形象，
阿貢妄圖吃掉路上遇到的一
切東西，動物們只好與這位
來自史前時代的"小祖宗"
展開鬥爭。整部作品沒有一
句對白，超現實、搞笑且
感人。
© 田中政志

《六月》（June）是第一本耽
美漫畫雜誌。
© 太陽出版公司

（參見第 120 頁的人物介紹）幾乎是單槍匹馬地將日本的敘事藝術生生拽進了 20 世紀。身為迪斯尼電影的鐵桿影迷，這位"日本漫畫之神"將漫畫的頁面數量從平均 30 頁擴展為幾百頁，並且增加了很多具有鏡頭推拉效果的靜態畫面，由此促進了日本漫畫敘事手法的發展。這種刺激、動感的風格意味着一本 320 頁的漫畫書平均可以在 20 分鐘內讀完，速度為 3.75 秒一頁。這是漫畫書所能得到的最接近"紙上電影"的結果，也是美國漫畫藝術家斯克特·麥克勞德在其影響巨大的著作《理解漫畫》中所指出的——漫畫的真正魔力。讀者的聯想填充了畫格之間的空白，在意識裡創造了電影般的、動態的圖像效果。

日本漫畫市場

經過這些年，日本漫畫逐漸形成了明確的市場，目前通常分為少男漫畫、少女漫畫、女性漫畫、成人色情漫畫和男性漫畫（實際上特別針對 14 到 40 歲年齡段的年輕男子）五個主要類型。實際上，還有不計其數的次一級流派和分類，例如：通常描繪美少男之間同性戀情誼的"耽美漫畫"、故意畫得稚拙難看但實際上很見功力的"劣優漫畫"（heta-uma），以及充斥着洛麗塔情結（戀女童癖）的"蘿莉控漫畫"。少男漫畫的精選雜誌雖然只有 21 種，卻佔據了最大的市場份額（2002 年這一數字是 38.4%）。男性漫畫擁有 54 種專

門出版物，佔市場銷售額的 37.7%，居第二位，而少女漫畫出版物有 43 種（市場佔有率 8.8%）。最後，儘管其出版物種類有 59 種之多，但女性漫畫只佔據了區區 6.7% 的市場。雖然這些漫畫選輯有種類繁多的周刊、月刊和季刊，但壽命卻很短，人們很快讀完後就把它們扔到一邊。日本讀者更傾向於收藏他們所喜歡的連環畫全集版。和磚頭大小的原雜誌版相比，這些通常為 300 頁的全集"文庫本"和一般為 200 頁的全集"單行本"開本更小，更容易存放。

這種選擇的極大豐富始於 1959 年，當時，日本最大的出版社講談社發行了一本名為《少年事件簿》（Shukan Shonen Magazine）的雜誌。這是第一本全部刊登漫畫的 300 頁選輯，取得了超過百萬的驚人銷量。很多大型出版社都發行漫畫，但這並未阻止小出版社也來分一杯羹。長井勝一經營的青林堂便是其中之一。1964 年，他創辦了實驗性雜誌《Garo》，主要為漫畫家白土平三和其他一些嘗試新故事、新風格的作者提供一處試驗田。白土平三的《精靈傳奇》（The Legend of Kamui）——一個關於日本江戶時期的忍者（而不是更為傳統的武士）的傳奇故事就發表在上面。雖然這本月刊從來沒有在銷售數字上（7,000 到 20,000 冊）取得很大成功，但它仍在日本漫畫出版界極具影響力和重要性。1968 年，青林堂的競爭對手集英社以《周刊少年 Jump》發起進攻，如今，這本雜誌已

經成為日本最暢銷的漫畫雜誌。在它的推介下，籃球劇《男兒當入樽》（Slam Dunk）和太空傳奇《龍珠 Z》（Dragon Ball Z）等系列連環畫成長為國際明星。小男生和讀著漫畫長大的上班族在上學或上班路上翻看《周刊少年 Jump》是司空見慣的情景。這份逢週二出版、428 頁、電話簿大小的漫畫雜誌曾一度令人難以置信地每期賣出五六百萬冊，一躍成為世界上銷售量最大的雜誌（《時代》周刊的銷量也只能達到 400 萬冊）。但是，隨着 20 世紀 90 年代日本經濟衰退，漫畫銷量普遍下降，《周刊少年 Jump》的銷量降到了 "區區" 300 萬冊。面向成年男性讀者的《早晨》（Morning，1982）大約每周賣出 100 萬冊。不過，它的 "漫畫能量" 從來不是源自單刀直入地涉足色情領域，而是以更為激烈的戲劇衝突吸引讀者。其他一些合刊還包括《大漫畫精神》（Big Comic Spirits，1980）、《大漫畫高手》（Big Comic Superior，1987），以及《大黃金漫畫》（Big Gold Comics，1992）等。

包羅萬象的內容

日本漫畫最為驚人的一面是主題的絕對深度和廣度。從上山栃的《妙廚老爹》（Kukkingu Papa）所展現的烹調技法到《年輕媽咪漫畫》（Yan Mama Comic，1993）所探討的時髦母親的育兒之道，題材可謂應有盡有。甚至有的漫畫雜誌還專門根據日本人着

迷的消遣娛樂活動展開內容：如以麻將為主題的《近代麻雀》（Kindai Mahjong Original，1977）和以彈子球遊戲為主題的《彈球手》（Manga Pachinker，1991）。其他出版物還包括：面向男性工薪族的《Business Jump》、以一個在日本的美國黑人棒球手為主角的《雷吉》（Reggie），以及其他無數種與武術、電腦遊戲、籃球和乒乓球題材有關的漫畫書。

日本式的審查制度

與西方國家一樣，日本漫畫也總需要應對為數不少的批評者以及與審查相關的問題，但與西方標準相比，它們或許顯得寬容一些。日本刑法第 175 條措辭含糊地禁止在漫畫中對性交和成年人的生殖器進行直接描繪。不幸的是，由於試圖利用其漏洞繞過這些法令，出版商製造出了另一種匪夷所思的現象，據說他們會僱用一些想在假期裡掙些零花錢的女學生，將漫畫出版物中犯忌的陰莖、陰道和陰毛一一塗掉。為甚麼本該受到保護的對象卻正在遭受侵害？作為又一種日本式的悖論，該現象引發了人們的質疑。令人遺憾的是，"成年人的生殖器" 這一漏洞還導致了蘿莉控漫畫的興起。此類漫畫描繪了還未到青春期、具有超大胸部的性感女孩形象，這在西方國家會被視為戀童癖。性感女學生害羞窘迫的形象已經在日本男子心中根深蒂固。

實驗和前衛作品精選集
《Garo》。
© 青林堂

1992 年的《早晨周刊》（*Weekly Morning*）。
© 講談社

受責難的御宅族

1989 年，日本發生了一起聲名狼藉且令人毛骨悚然的事件，三名幼女慘遭綁架、謀殺和殘害，兇手叫宮崎勤，是一名"御宅族"（善於收集資訊且整天待在家中沉迷於某事物的新一代青年），對蘿莉控漫畫非常狂熱。這一事件引發了家長和教師群體對某些漫畫中色情和暴力內容的憤怒。但是，像宮崎勤這樣的兇手是特例而不是常態，而且這個島國裡的強姦和謀殺案比美國要少得多——究其原因，除了日本人有比較高的社會責任感外，不少人認為，正因為日本人在漫畫、動畫片和真人電影中如此開放地探索他們最深層、最黑暗的幻想，所以很少有人感到需要將這些幻想付諸行動。像臭名昭著的《強姦犯》（*Rapeman*，該漫畫系列構思了一個"職業強姦犯"受僱向那些拋棄男友的女子實施報復的故事，有人認為這等於默許了對婦女使用暴力）這類漫畫充當了讀者發泄的工具。簡單地說，絕大多數日本人能夠分辨出幻想與真實之間的差異。這些性暴力漫畫另一個不同尋常之處在於：它們大多是由女性自己創作，而且如果進一步研究會發現，它們實際上是將女性置於控制者而非受害者的地位，這使得該問題更加令人困惑。

行業自律

為了還擊大眾對女學生謀殺案的憤怒，日本漫畫業建立了自律機構——保護漫畫自由表達協會。在幾個德高望重的職業漫畫家的領導下，協會採取反擊行動，為爭取創作自由而鬥爭，並且抨擊審查制度。他們的努力最終產生了效力：到 1994 年，漫畫界的除魔行動宣告結束，日本的少數道德派人士都轉戰到其他領域去了。正如一位權威人士所說："漫畫領域曾經喧囂一時；但現在，一切似乎都又歸於平靜，和原來的樣子差不多了。"然而在 2004 年，整個審查制度捲土重來。1 月 13 日，諏訪裕二（Suwa Yuuji）的色情作品《蜜室》（*Misshitsu*）被日本法庭定性為"淫穢"，作者被判一至三年監禁。為避免入獄，這本漫畫書的出版商貴志元與作者不願接受有罪判決，提起上訴。一石激起千層浪，作為日本 20 年來第一樁大型淫穢案，該事件震動了整個漫畫界，很多藝術家和出版商開始像從前一樣進行自省，商店也撤掉了成人漫畫專櫃。

創作條件

如今，在日本工作的職業漫畫家超過 3,000 名。其中多數僅勉強維持生計，但約佔 10% 比例的頂尖作者獲得的回報乃是天文數字，令西方國家的漫畫作者幾乎望塵莫及。《龍珠》的作者鳥山明，其作品自 1984 年以來已賣出 1.2 億冊。而這些藝術家的版稅和書籍銷量一樣傲人，《幽遊白書》（*Yu-Yu*

漫畫書《吉田光彥的紙上戲院》(*Mitsuhiko Yoshida's Paper Theatre*) 中的一格，出版於 1990 年。該短篇《初訪》(*The First Visitor*) 講述的是一個少女初來月經的故事，直到今天，西方國家的漫畫也無從想像這樣一種主題。
© 吉田光彥

色情喜劇《神偷盜鼠》(*Mouse*)。
© 板場広志與赤堀悟

現代日本漫畫中，裸體隨處可見，就像這個刊登在《月刊少年冠軍》(*Monthly Champion*) 上的系列故事，場景取自浴室。
© 各位作者

超級明星漫畫家士郎正宗所作的眾多性感海報中的一幅，火辣而熱烈。
© 士郎正宗

齋藤隆夫的《骷髏13》（Gogol 13）發表於 1969 年，主人公是一個不問道德的刺客。

© 齋藤隆夫

Hakusho）的作者富堅義博僅 1994 年就賺取了大約 700 萬美元，而《亂馬 1/2》（Ranma 1/2）的作者高橋留美子更已成為日本最有錢的人之一。

在迄今為止最成功的日本漫畫家中，小池一夫與小島剛夕二人在 1970 年聯手創作了一部史詩故事——《帶子雄狼》（Lone Wolf and Cub），這是一部無論在敘事、尺度還是內容方面均為日本漫畫建立了新基準的作品，首次亮相於扶桑社 1967 年創辦的漫畫雜誌《動作漫畫》（Manga Action）上。這部動人的傳奇講述了一個名叫拜一刀的浪人（即沒有主人的武士）和他的幼子大五郎追隨刺客蹤跡，走上通往地獄之路，發誓要為其被屠殺的部族復仇的故事。拜一刀身為一名兇殘奸詐的殺手卻受到日本人的極大尊敬。

這個花費了作者六年時間、由超過八千個頁面來講述的超大部頭傳奇故事是漫畫媒體有史以來最非同凡響的作品之一。"它將你帶到了另一個時代，一個令人恐懼的異國他鄉，那裡的人們對瘋狂君主的瘋狂法令逆來順受，整個世界蒼涼灰暗，奄奄一息。"作為這部漫畫的擁躉，美國漫畫界的傳奇人物福蘭克·米勒如是說道，"作者殫精竭慮地描繪每個細節，經常花費很多頁面來刻畫在一本美國超級英雄漫畫中通常用不了三個畫格的場景。"

米勒早期為 DC 漫畫公司創作的作品《浪人》（Ronin）很大程度上受到了小池一夫與小島剛夕系列故事的影響。1972 至 1974 年

間，《帶子雄狼》被拍成六部極為成功的真人電影，小池一夫也協助了改編工作。此外，它還被製作成三部很受歡迎的電視連續劇，2005 年，美國另類電影導演達倫·阿羅諾夫斯基（Darren Aronofsky）還計劃對之進行重拍。對一部創作於 35 年前的漫畫來說，這一切實在是難能可貴。

小池是日本最重要的漫畫作家之一，於 1936 年 5 月 8 日出生於秋田縣。大學畢業不久，小池成為歷史小說家山手樹一郎的入室弟子。1968 年，他加入經典刺客連環畫《骷髏 13》的製作隊伍，為漫畫家齋藤隆夫工作。兩年之後，他發表了《帶子雄狼》，事業步入正軌。1977 年，這位作家開設了"小池一夫角色原理"漫畫課程，與新澤西多佛市的喬·庫伯特學院（Joe Kubert School of Cartoon and Graphic Art）的課程有幾分相似之處。幾位傑出的年輕漫畫家便是由此開始了其職業生涯，如《亂馬 1/2》的作者高橋留美子、《北斗神拳》（Fist of the North Star）的腳本作者兼畫家原哲夫。

利用幾部暢銷漫畫書賺到的錢，小池一夫成立了自己的出版公司——小池書院。1987 年，沉迷於其另一愛好的小池"不務正業"地推出了一本高爾夫球雜誌《晨曲》（Alba-Tross-View）。2000 年，小池被聘為大阪藝術大學文學系教授。仍對歷史事件非常癡迷的他在 2004 年創辦了純武士漫畫雜誌《JIN》，再版經典並刊登新故事。第二年，小

由弗蘭克·米勒設計封面的
美國版《帶子雄狼》。這是
翻印該系列故事的第二家
美國公司："第一漫畫"倒
閉後，"黑馬漫畫"獲得了
版權。
© 小池一夫、小島剛夕與
黑馬漫畫公司

《帶子雄狼》中一段典型的
無文字"連續鏡頭"。
© 小池一夫、小島剛夕與
黑馬漫畫公司　　.

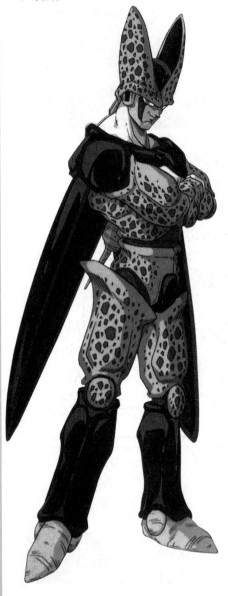

鳥山明《龍珠》中的人物形象，這部作品引起了國際反響。
© 鳥山明

池成為大阪藝術大學新成立的人物形象藝術系教授兼系主任。

小池一夫與小島剛夕後來還合作了其他幾部同樣成功的武士道系列作品，如《乾旱的季節》（Kawaite Sourou）和《斬首武士》（Samurai Executioner）。小池的另一部長篇作品《哭泣殺神》（Crying Freeman，池上遼一繪製）也被改編為一系列的動畫電影。這部漫畫講述了一個殺手被迫為邪惡組織"108龍神"賣命的故事。主人公每完成一次暗殺都會落淚，但卻無法使自己罷手，直到遇上一位能夠為他打開自由之門的女藝術家。小池與池上這對搭檔一起完成的系列故事還有《帝王之子》（Offered）和《傷追人》（Kizuoi-Bito）。

動畫與漫畫

在日本，動畫與漫畫的本質是相通的，正如手塚治虫無法將他的漫畫與動畫作品截然分開那樣，很多創作者在其影響下，同時兼跨了這兩種媒介。導演兼藝術家宮崎駿和大友克洋後來也成為與他們的精神導師一樣傳奇的人物。

毫不誇張地說，作為日本首屈一指的漫畫故事創作者，宮崎駿的確稱得上是手塚的繼承人。他開始其漫畫生涯的方式與很多日本職業漫畫家截然不同。日本漫畫家的傳統路線是先在漫畫界建立自己的聲名，然後再轉戰到動畫領域。而宮崎駿的第一項重要工作卻是在1963年加盟著名的東映工作室，擔任動畫師。當時，剛從東京學習院大學畢業並拿到政治經濟學學位的宮崎駿22歲，參與了很多日本早期經典動畫片的製作。從一開始，他就憑藉令人難以置信的繪畫技巧和似乎用不完的影片創意而引人注目。1971年，他和高畑勳一起加入"A Pro工作室"，後於1973年轉投"日本動畫公司"（Nippon Animation），在那裡，他深入參與了動畫電視系列劇《世界名作劇場》（World Masterpiece Theatre）的重要工作。1978年，宮崎駿執導了自己的第一部電視劇《未來少年柯南》（Mirai Shonen Conan），隨後加入"東京電影新社"，並於次年導演了他的第一部電影——根據加藤一彥（筆名Monkey Punch）的系列漫畫改編的《魯邦三世：卡里奧斯特羅之城》（Lupin III: The Castle of Cagliostro）。

1982年，宮崎駿開始創作《風之谷》，這部對未來生態環境發出警告（環保是宮崎駿作品中經常出現的主題）的史詩巨作斷斷續續畫了12年。1984年，由此改編的電影上映後也是既叫好又叫座。其另一部漫畫《飛行艇時代》（Hikoutei Jidai）在1992年被改編為電影《飛天紅豬俠》（Kurenai no Buta），講述的是第一次世界大戰期間一位豬飛行員在亞得里亞海駕駛戰鬥機的故事。

《風之谷》的成功催生了一個新的動畫工作室——吉卜力工作室（Studio Ghibli）。1986至1997年間，宮崎駿為吉卜力執導

宮崎駿的電影《龍貓》(*Majo
Tonari no Totoro*) 中的一個
場景。
© 宮崎駿

《風之谷》(*Nausicaä of the
Valley of Wind*) 是宮崎駿的
一個生態傳奇故事,場景設
定在未來某個時代,人類揚
言要毀滅整個大自然。
© 宮崎駿

宮崎駿的《幽靈公主》（*Princess Mononoke*），由《女超人小舞》（*Mai The Psychic Girl*）和《哭泣殺神》（*Crying Freeman*）的畫家池上遼一繪製。
© 宮崎駿與池上遼一

對頁圖：大友克洋的史詩傑作《阿基拉》（*Akira*）。這是日語版第三卷的封面。
© 大友克洋與講談社

了五部電影，並製作了另外三部。其中包括 1986 年的《天空之城》（*Tenkû no shiro Rapyuta*）、1988 年的《龍貓》和 1989 年的《魔女宅急便》（*No Takkyûbin*）。宮崎駿似乎能夠點石成金，他的所有電影都獲得了票房和輿論的雙贏。

宮崎駿工作起來一絲不苟——他不僅撰寫、導演和剪輯《幽靈公主》，而且還親自操刀對這部電影 14.4 萬張膠片中的 8,000 張進行修改或重繪。艱苦的勞動有了回報，1998 年，《幽靈公主》獲得日本電影學院獎的最佳電影獎，並在當時創下了約 1.5 億美元的日本國內票房紀錄。

具有諷刺意味的是，這個常被稱為"日本的沃爾特·迪斯尼"——宮崎駿痛恨這個稱謂——的人，近來已通過迪斯尼／米拉麥克斯（Miramax）公司將其所有電影返銷美國本土。美國公司要求把《幽靈公主》剪短一些，但遭到拒絕，因為按合同規定，美國版的發行不能動剪輯。而該版的對白則由英裔美國漫畫作家尼爾·蓋曼完成。

然而，《幽靈公主》的成功只是為更大勝利做了鋪墊，宮崎駿 2001 年完成的電影《千與千尋》（*Sen to Chihiro no Kamikakushi*）不僅獲得了日本電影學院獎的最佳影片獎，而且獲得了奧斯卡最佳動畫片獎和英國電影電視藝術學院獎的最佳外語片獎。根據戴安娜·溫·瓊斯（Diana Wynne Jones）的小說改編的《哈爾移動城堡》（*Hauru no Ugoku Shiro*）是宮崎駿最近的一部作品。這位身兼導演及藝術家的日本漫畫家稱，這將是他最後一部電影，但鑑於他以前也曾說過類似的話，所以，我們仍有希望在他退休前享受更多的電影盛宴。

阿—基—拉——！

大友克洋生於日本北部的宮城地區，比宮崎駿小 13 歲。和前輩手塚治虫一樣，大友年輕時最大的愛好便是看美國電影。他經常花三個小時趕往離他最近的電影院。1973 年，大友搬到東京，並在同年憑藉根據法國作家梅里美經典之作《馬特奧·法爾哥內》（*Mateo Falcone*）改編的作品《銃聲》（*Jyu-Sei*）初登漫畫舞台。其後，大友定期為男性漫畫合刊《動作漫畫》（*Manga Action*）撰稿。

1979 年，大友發表了第一個重要的系列故事《火球》（*Fireball*），其獨特的藝術風格打破了所有陳規，從此改變了傳統的日本漫畫，同時標誌着大友開始關注科幻主題。第二年，他推出新作《童夢》（*Domu*），講述了一個具有超能力的小女孩和一個具有超能力的老人之間發生在一棟公寓裡的戰爭，這本暢銷書後來還獲得了日本的科幻小說大獎。

1982 年，大友推出了野心勃勃的、也許是令他蜚聲全球的作品《阿基拉》。這個最初刊登在《青年漫畫》（*Young*）雜誌上的系列故事迅速流行開來，並風靡一時。為了完成

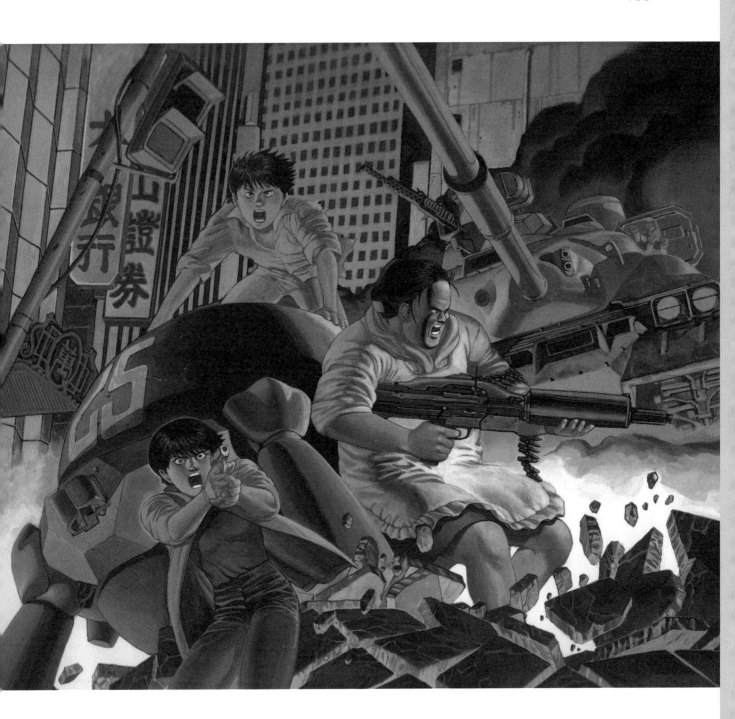

"夾子姐姐"作品《四月一日靈異事件簿》(xxxholic)的封面,展示了該團隊藝術風格的多樣性。
© CLAMP

對頁圖:由藝術家團隊"夾子姐姐"創作的諸多系列故事之一——《翼》。
© CLAMP

這部充滿飛車黨、超能力少年與政治陰謀,講述發生在世界末日之後新東京的傳奇,大友一共花了十年時間,畫了兩千多頁,形成了六卷本的巨著。1987年,作為最早被整套翻譯的日本漫畫之一,《阿基拉》由美國奇跡漫畫公司旗下的相應品牌"史詩漫畫"出品,並與大友導演的動畫電影版一樣,全球大賣。對許多人來說,《阿基拉》使他們第一次感受到新一代漫畫是甚麼樣子,它開啓了西方世界對日本漫畫和動畫片的需求,這種需求歷經20年而不衰。

女孩的力量

另一成功的"藝術家"是"夾子姐姐"(CLAMP),即由四位女性組成的漫畫工作室,成員包括:大川緋芭(原名大川七瀬),團隊的領導者和腳本作者;五十嵐皋,美術助理;貓井椿(原名貓井三宮),美術助理兼若干部作品的首席畫師;摩可那,首席畫師。該工作室創作了這個星球當前最受歡迎的一些漫畫。

過去的15年裡,她們筆耕不輟,從可愛的流行少女漫畫《魔卡少女櫻》(Cardcaptor Sakura)到黑色、血腥的《東京巴比倫》(Tokyo Babylon),再到科幻浪漫喜劇《人型電腦天使心》(Chobits),作品類型可以說是無所不包。令人吃驚的是,這些工作狂正同時創作着《迷幻藥局》(Legal Drug)、《X》、《翼‧年代記》(Tsubasa: Reservoir Chronicle)和《四月一日靈異事件簿》這四部系列故事。她們與Madhouse動畫工作室有着非常密切的聯繫,後者將她們的絕大多數漫畫成功改編成了動畫。

那隻可惡的機器貓

來自未來的機器貓"多啦A夢"是最受歡迎的兒童漫畫角色之一,同時也是漫畫成功實現向動畫轉變的範例。這部與主角同名的連環畫創作於1970年,最初刊登在小學館每年出版的學校特刊上,作者署名藤子不二雄,即兩位創作者——藤本弘、安孫子素雄的姓名組合。隨着這部連環畫在兒童月刊《CoroCoro》(創刊於1977年)上的不斷刊出,多啦A夢越來越受歡迎,曝光率也越來越高。它擁有像加菲貓在美國那樣的偶像地位,以及同樣龐大的周邊產品帝國,在短短15年間已經創造了總計達153億日圓(合1.53億美元)的巨大利潤。從1980年開始,每年都有一部新的多啦A夢動畫電影發行,這隻機器貓與小男生野比大雄有趣而溫和的冒險使這部漫畫成為第一部在歐洲、南美以及中遠東取得國際成功的日本漫畫。

電腦漫畫

另一位在海外獲得評論界盛讚與商業成

日野日出志的恐怖漫畫

日野日出志是日本的恐怖漫畫大師。另外，如果說存在“日本地下漫畫家”這樣一種稱謂的話，日野日出志應當算是其中一個。

1946 年，日野日出志生於中國，後隨母親回到東京，當時戰後的瘡痍還隨處可見，這些記憶都反映在其作品中。在看了小林正樹的電影《切腹》(Seppuku) 後，日野日出志決定做一名導演，但在高中

© 日野日出志

時，他畫畫的天賦讓同學們目瞪口呆，於是他又決定將來去畫漫畫。最初，日野日出志自己創辦了一本漫畫雜誌（或者叫做同人誌），直到一個書商朋友請他爲一本雜誌繪製幾頁補白漫畫才算真正開始了自己的職業生涯。他的第一部漫畫小説出版於 1978 年。

日野日出志認爲，恐怖和懸疑是“我們内心深藏的情感，因爲我們每天都要面對紛繁複雜的生活”。日野日出志的作品汗牛充棟，數量達到四百本以上，影響了包括犬木加奈子在内的新一代日本漫畫家。

功的日本漫畫家是網絡科幻漫畫作者士郎正宗。士郎正宗在僅次於橫濱的日本第二大港口城市神戶出生長大。大學期間，他在一位朋友的介紹下開始接觸漫畫，1983 年，22 歲的士郎正宗在漫迷雜誌《Atlas》上自行推出了系列故事《巫術》(Black Magic)，並引起大阪出版商青心社社長青木治道的注意。1985 年，士郎正宗大學畢業時為青心社創作了《蘋果核戰記》(Appleseed)，在商業上初

露鋒芒。《蘋果核戰記》發行的同時，士郎正宗成為一名高中教師，但執教五年之後，他因為對教育體制所抱的理想破滅而離開。隨後，他開始為青心社創作《攻殼機動隊》(Ghost in the Shell) 和《仙術超攻殼》(Orion, 1988)。後者最早刊登在精選月刊《漫畫蓋亞》(Comic Gaia) 上。

士郎正宗主要受到如富野由悠季的《機動戰士高達》(Gundam) 和《太空堡壘：麥

來自未來的機器貓多啦 A 夢和它的小男生搭檔大雄造了一個飛碟。
© 藤子·F·不二雄 / 小學館

士郎正宗另一部大獲成功的作品《攻殼機動隊》的封面，這是一部網絡科幻巨著，描寫了草薙素子——一個性感的半機器人對抗恐怖分子的種種故事。跟他的許多故事一樣，士郎正宗成功塑造了一個暗淡但仍然擁有希望的未來，正如我們在電影《銀翼殺手》（*Blade Runner*）中看到的一樣。
© 士郎正宗

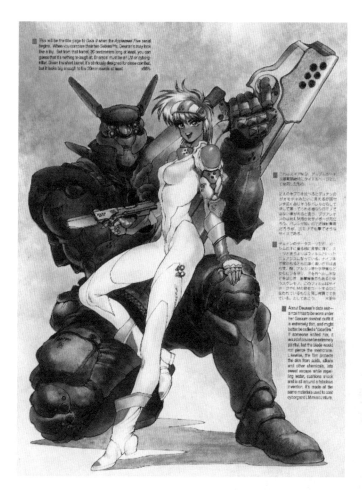

士郎正宗最有名的系列作品《蘋果核戰記》中的角色——汀南（Deunan）和她的半機器人搭檔布里亞柔斯（Briareos）。這部連環畫獲得了 1986 年銀河獎（Galaxy Award）最佳科幻漫畫獎，並於 1988 和 2004 年兩次被改編、搬上銀幕。士郎正宗在這個系列故事裡準確預言了宗教激進主義的國際恐怖組織的興起，15 年後 "9·11" 事件發生。
© 士郎正宗

任天堂遊戲《北斗神拳》的
手冊。原哲夫的這部未來派
功夫巨作也被改編成了一部
小衆動畫片。

© 原哲夫

《犬夜叉》（Inu Yasha）的作
者高橋留美子被尊稱爲"日
本漫畫公主"。輕喜劇風格
和充滿熱情的人物角色使她
擁有多部暢銷的系列故事，
包括《福星小子》（Urusei
Yatsura）和《亂馬 1/2》。

© 高橋留美子

克羅斯傳奇》（*The Macross Sagas*）等動畫的影響。這些作品總是涉及到那些由人類在內部操控的大型機器人，因此也被視為動漫的一種類型。某種程度上說，整個大型機器人漫畫風潮是由手塚治虫的《鐵臂阿童木》（*Astro Boy*）以及其他一些早期巨型機器人故事掀起的，但要說到其何時變得風靡，通常還要從永井豪的《魔神 Z》（*Mazinger Z*，1972）算起。不過，士郎正宗所受的影響還有很多源頭。"我在創作《黑色魔法 M-66》（*Black Magic M-66*）動畫版時非常關注宮崎駿的技巧。回頭看看《蘋果核戰記》，我似乎還能從中找到大友克洋、特里·吉列姆（Terry Gilliam）和其他許多人的蛛絲馬跡。"

士郎正宗的《特搜戰車隊》（*Dominion Tank Police*）、《攻殼機動隊》及其他作品反映出了創作者的廣泛興趣。醫學、普通科學、超自然現象、哲學、軍事戰略、神話、生物學、納米技術和格鬥都是其中的重要元素。閑暇時，士郎正宗照料、拍攝他的寵物蜘蛛，其漫畫作品在設計和氣氛營造上也因此非常明顯地帶有蛛形綱、昆蟲綱、甲殼綱動物的痕跡。

士郎正宗是漫畫界的托馬斯·品欽（Thomas Pynchon）。他竭盡所能地保護自己的隱私，甚至從未（就目前所知）出現在公眾集會中，所有採訪都是通過電話或電子郵件完成。甚至他的名字"士郎正宗"實際也只是個筆名。1995 年的地震破壞了他神戶的

家和工作室，之後士郎正宗搬到了兵庫縣的另一個地方。他與世隔絕地工作、生活着，與外界的聯繫主要通過青木治道和老朋友兼編輯小笠原成彥。士郎正宗確實也曾有過一個助手，叫做羽金光哲（Hagane Kotetsu），但是，"我沒有那麼多活兒讓他幹，"士郎正宗感到很過意不去，"這個地方就沒有多少畫家，所以這個可憐的傢伙事實上只能餓肚子。"

日本的漫畫迷

形容日本的漫畫迷群體不能用"大"這個詞，要用"巨大"！每年 4 月，東京的五個大型場館中總會舉辦一場為期兩天的漫迷雜誌販賣會——"超級漫畫城"（Super Comic City）。在美國，聖地亞哥漫畫博覽會的 87,000 名參與者大多數是男性。與此形成對比的是，這場販賣會的 20 萬來賓中有 90%是十八九或二十出頭的姑娘。有超過 18,000 個攤位售賣各種類型和版式的漫畫。然而，儘管其參會人數是美國最大專業展會的兩倍，但這並不是一個專業的集會，它面向的完全是同人志或個人出版物。日本約有 5 萬個漫畫社團，它們都是將資源集中起來，好有能力出版自己的漫畫，印數方面能達到 100 至 6,000 本（這一數量和一些美國獨立出版商差不多），也算頗為可觀了。這些社團或小型出版社的興起與聯盟出版社在法國的情況類似；

日本漫畫之母

池田理代子第一次在《貸本屋》（*Kashihonya*）雜誌發表作品的時候，正在讀哲學學位。1967 年，她憑借《玫瑰屋的少女》（*Bara-Yashiki no Shoujo*）在漫畫界嶄露頭角；1972 年，她開始發表其最著名的系列故事《凡爾賽玫瑰》（*Versailles no Bara*）。這部總計 1,700 多頁的漫畫將場景設定於路易十六的宮廷中。該作品開啓了歷史題材漫畫的潮流，並被改編爲舞台劇、真人電影和動畫電影。

20 世紀 80 年代中葉，池田理代子神秘地從日本漫畫界消失，但到了 1998 年，她帶着新的系列作品《奧爾菲斯之窗》（*Orpheus no Mado*）重新回到人們的視野中。她的其他作品還有《葉卡捷琳娜女皇》（*Jotei Ecatherina*）等。

池田理代子是日本第一個取得巨大成功和受到尊敬的女性漫畫家，因此被稱爲"日本漫畫之母"。

大友克洋的早期作品——反
戰故事《永別了，武器》（*A
Farewell to Arms*）
© 大友克洋

《麻辣教師》（*Great Teacher
Onizuka*）中的鬼塚英吉，
正準備給他的學生們上一堂
令他們畢生難忘的課。
© 藤澤亨

對頁圖：淺野凜和她的保鑣
萬次，出自沙村廣明的武
士英雄傳奇《無限之住人》
（*Blade of the Immortal*）。
© 沙村廣明

赤松健獲得國際成功的喜
劇漫畫《純情房東俏房客》
（*Love HINA*）。
© 赤松健

秋田書店 1976 年出版的連
環畫《浪漫英雄》（*From
Eroica with Love*）中的主角
埃羅伊卡（Eroica），一個有
着奇特的男子氣概的國際藝
術品大盜。
© 秋田書店

藝術家們一切要自力更生。在日本，版權法律相對非常寬鬆，允許漫畫迷對他們喜歡的漫畫創作表達敬意、進行嘲弄或是拙劣的模仿。而在美國，出版社會由於版權原因起訴漫迷雜誌。日本的出版商容忍這些業餘畫匠存在，因為他們不想疏遠自己的群眾基礎。出版商對同人志市場興旺繁榮視而不見的另一個原因在於，這裡是一個孕育明日之星的沃土。士郎正宗和"夾子姐姐"都是在這些展會中被發現的。成千上萬的業餘作者聚集在一起，推銷從幽默小冊子到露骨的精裝本色情漫畫小說等各色作品。事實上，在 1994 年，警察曾一度關閉過這個展會，因為裡面出現了一些更為淫穢的東西。漫畫迷們至今仍對此感到有些恥辱，很多女孩不想讓自己的父母或老師知道她們曾去過那裡。

"超級漫畫城"雖然規模巨大，但比起同樣在首都舉行的"漫畫場"（Comiket），也只能算是小巫見大巫了。漫畫場是一個非營利的博覽會，每年的 8 月和 12 月各舉辦一次，面向的人群和組織者都是漫畫迷。這一為期三天的盛會是由米沢嘉博等人於 1975 年 12 月首次發起。70 年代中期，找漫畫要比今天困難得多，所以展會的最初目的就是要向更多讀者推廣漫畫，使漫畫迷們有地方建立聯繫，交換漫畫書籍。第一屆展會有六百位參加者，隨後數字穩步增長至令人亢奮的四十餘萬。這些人一個周末的消費額超過 30 億日圓（合 3,000 萬美元），平均每人 75 美元。與之

相比，歐洲最大的漫畫節法國安古蘭漫畫節最多也不過有大約 21 萬名參加者。日本的漫畫節上總會出現這樣的場景——成千上萬的漫畫迷打扮成他們所喜歡的漫畫人物的樣子。這種被稱為"角色扮演"的時髦愛好逐年風行起來，大量年輕女性裝扮成《美少女戰士》（*Sailor Moon*）或不計其數的女孩漫畫中的一個角色。

漫畫與文學

近來，出版商製作了一些根據暢銷漫畫故事改編的插圖小說，但整體看來，傳統書籍的發展已呈現出衰退趨勢。小說的銷量正在下降，而漫畫則成為主要的交流方式，如此看來，英國作家艾倫·穆爾所說的"後文學世代"——這不是一種批判，而僅僅是對未來人類文化發展的一種評論——終於誕生在了日本。

隨着日本漫畫在美國和歐洲越來越流行，其支持者預言："旭日之國"的動漫風格將挑戰西方的漫畫，並形成 21 世紀世界流行文化的支柱。這一進程已經開始。

日本人來了！

日本漫畫的第一次翻譯狂潮登陸美國海岸並不是由奇跡漫畫和 DC 漫畫這"兩大巨頭"帶來的。事實上，在 20 世紀 80 年代末

《月刊少年冠軍》的常規一期已使絕大多數西方漫畫刊物相形見絀了。很多日本漫畫家為了完成足夠多的作品以填滿其中的頁面而備感壓力，他們通常會僱着干助手來繪製背景、填充陰影等。出現在這期封面上的是《極惡王》（*Worst*），一個高中生幫派的故事，作者高橋弘還是風靡一時的恐怖電影《午夜凶鈴》（*Ringu*）的劇本作者。
©《月刊少年冠軍》/ 高橋弘

水野純子

水野純子初試牛刀之作發表在搖滾雜誌《H.》上，這部作品將擁有大眼睛和陽光笑容的可愛女孩和陰森恐怖的骨骼屍體並置在一起。水野純子早期作品包括《莫芒戈的生活》（The Life of Momongo）等，1966年，她個人出版的《米娜》（MINA animal DX）一書爲之贏得了人們的讚賞。如同筆下的人物角色一樣，水野純子本人也嬌小可愛。水野是個狂熱的玩具和動漫模型收藏者，而她

本人創作的很多形象也被造成了動漫模型。近些年來，水野純子贏得了漫畫界的極大讚揚，這不僅因爲她擁有將可愛和可憎並置在一起的獨特手法，還因爲她的作品中具有閃爍的智慧和漂亮的着色技巧。

水野純子以黑色幽默的手法改編了多部經典童話，如《灰姑娘》、《漢賽爾和格蕾特爾》和《人魚公主》。後者講述了三個美麗誘人的美人魚姐妹——塔拉（Tara）、朱莉（Julie）和艾（Ai）——的故事。三姐妹專門引誘心無戒備的水手，帶他們去水下的歡樂宮，其實是爲了吃掉他們。

率先引發這一潮流的，是像"第一漫畫"和"蝕"這樣的美國小型獨立出版社。美國人托倫·史密斯（Toren Smith）是最早的弄潮者，他一直在物色和翻譯日本漫畫，希望在美國找到出版商。"我記得那是在1987年的夏天，"史密斯回憶說，"我辭去工作，變賣汽車和所有財產好去日本一試，在那裡我設法生存下來，並且進入了動漫產業。"史密斯後來找到並購買了一些有市場前景的日本漫畫的北美發行權，爾後在自由撰稿人的幫助下，針對美國市場，將這些漫畫進行了翻譯和改版。一開始，對絕大多數美國人來說，日本漫畫極爲陌生，史密斯覺得自己的工作便是將最好的日本漫畫引進美國，同時將它包裝得更符合西方人的口味。這不僅意味着要將日本文字的豎排版改爲英文的橫排版，而且要將畫格的順序顛倒過來。爲符合一般美國漫畫書的要求，史密斯做了大量繁複而單調的改版工作：將頁碼的順序顛倒過來，並將每一頁版面進行鏡像處理，這樣才能夠以從左到右的順序閱讀。

最好的日本漫畫之一——《帶子雄狼》是最早被翻譯到西方的作品之一。1987年，"第一漫畫"公司最先將它介紹給英國讀者，其睿智、動人的精彩故事和精湛的畫技馬上抓住了讀者的心。不幸的是，這部漫畫還沒有連載完該公司便倒閉了；慶幸的是，2000年8月，黑馬漫畫公司以28卷本的形式重新出版了這個故事。

"維茲傳播"（Viz Communications）是"亞洲入侵者"中最重要的先驅之一（注意不要和英國幽默雜誌《維茲》搞混了）。1986年，日本商人堀淵清治和藤井覺在三藩市成立這家出版公司，同時與日本最大的兩家漫畫出版社小學館和集英社建立了夥伴關係，開始爲美國讀者翻譯作品。托倫·史密斯就維茲公司的創辦向堀淵清治提出了一些建議，並希望擔綱該公司第一本出版物的改寫和翻譯工作。但是史密斯發現，在獲取已不屬於小學館或集英社所有的動漫作品版權方面，維茲公司動作極爲緩慢。儘管如此，他仍和日本作者及公司建立了足夠多的聯繫。1988年，史密斯成立了海神工作室（Studio Proteus），專門從事漫畫包裝業務。該工作室的第一個客戶是漫畫公司"蝕"，史密斯爲其改編了士郎正宗的《蘋果核戰記》，後來他又爲黑馬漫畫公司重新包裝了真鍋讓治的《外來客》（Outlanders）。

史密斯曾在美國《星誌》（Starlog）雜誌日文版上發表文章，指責美國放映的宮崎駿動畫電影《風之谷》被剪輯和翻譯得亂七八糟，宮崎駿讀後，特意選擇海神工作室來翻譯由維茲公司出版的《風之谷》英文版漫畫。

無論是像浦沢直樹的《終極傭兵》（Pineapple Army）、堆木庸的《灰》（Grey）（這兩部翻譯於1988年）、高橋留美子的《亂馬1/2》這樣的漫畫專輯，還是像《Animerica》和《漫畫人》（Mangajin）這樣的漫畫雜誌，

© 水野純子

永井豪的幻想在其80年代的巨作《太空堡壘》（Robotech）中完全得到實現。由它衍生的若干部電視動畫片和系列漫畫在日本和美國都取得了巨大成功。美術部分由亞當・沃倫擔綱。
© 美國金合聲公司（Harmony Gold USA, Inc.）

永井豪極其著名的作品《UFO 機器人古蘭戴沙》（Goldorak）和《魔神 Z》（Mazinger Z，後來又陸續演進爲《大魔神》和《God 魔神》）催生了人們對巨型變形機器人的狂熱，此類型的動漫從此長盛不衰。
© 永井豪

凱文（Kevin）／卡‧岡斯頓（Ka Gunstone）和
本‧鄧恩的《代理人》（The Agents）——向60年
代超級間諜占士邦（James Bond）和《小超人》
（Joe 90），以及《青蜂俠》（The Green Hornet）、《雷
鳥神機隊》（Thunderbirds）等電視劇集致敬之作。
© 凱文／卡‧岡斯頓

托倫‧史密斯和亞當‧沃倫斯的《搞怪搭檔》
（Dirty Pair）促進了西式日本漫畫的起步。
© 托倫‧史密斯與亞當‧沃倫斯

英國的藝術團體 “無限生物”（Infinite Livez）深
受日本漫畫的影響。這是他們的作品《大型裝
置 第 23 號：Globulelicious》（Massive Device #23:
Globulelicious）。
© 無限生物

都使難以滿足的美國漫畫迷陶醉不已。但這還不夠。1987 年，"蝕"出版了白土平三的"忍者"巨著《精靈傳奇》，並於同年發行了《女超人小舞》。相比之下，後者更為暢銷，並被匯編成四本圖畫小說。由作家工藤和野、畫家池上遼一共同完成的這部作品講述了一個具有心靈感應能力的女學生的動人故事。

從那些早期譯作開始，日本漫畫就已在全球範圍內蔓延，其喜愛者的數量以驚人的速度增長着。據估算，當前的英文版日本漫畫，單單美國，就有 6,000 萬至 1 億美元的市場。所有早期進口的日本漫畫啓發了年輕的美國畫家推出自己的日式漫畫專輯。本·鄧恩（Ben Dunn）及其"南極出版社"（Antarctic Press）一馬當先，發行了暢銷的半戲仿作品《忍者高中》（Ninja High-School）。90 年代初，在將美國藝術家亞當·沃倫（Adam Warren）作為合作夥伴之後，托倫·史密斯甚至開始自己動筆撰寫日後頗受歡迎的美國日式漫畫《搞怪搭檔》。1991 年，第一屆日本動畫國際大會在加州聖何塞舉辦，它更為人所知的名字是"AnimeCon'91"。對美國的日本動漫迷來說，這一展會是個引爆點，終於使更多讀者注意到日本創意產業所輸入的東西。很多來自日本的藝術家以嘉賓身份參加了展會，美國漫畫迷的熱烈反應令他們感到受寵若驚。

1996 年，憑藉來自日本、韓國和美國的 1,200 萬美元資金支持，斯圖亞特·利維（Stuart Levy）創辦了"東京流行出版公司"（Tokyopop），那時大概連他自己也沒想到，該公司將成為世界上最最成功的、非日本的日本漫畫出版社。2001 年，東京流行出版公司取得重大突破，征服了圖畫小說此前從未涉足的處女地——書店。自從有了闖出專櫃銷售日本漫畫的書店，美國的日本漫畫市場呈指數型增長，利潤暴漲，2003 年幾乎翻倍。

現在，東京流行出版公司每年引進超過四百種漫畫專輯，並通過圖書市場賣出比以前任何一個美國王牌漫畫出版社（如奇跡漫畫或 DC）更多的圖畫小說。該公司現已在洛杉磯、東京、倫敦，最近又在漢堡成立了辦事處。每年它都會組織一個"全美日本漫畫新人大獎賽"（Rising Stars of Manga），來發掘美國下一代的日本漫畫作者，這充分說明日本人對美國青少年的心智產生了多麼深遠的影響。每個獲勝者將有機會出版他／她的作品，2004 年的獲勝者 M·艾利斯·勒格羅（M. Alice LeGrow）於 2005 年底發表了其哥特版的"愛麗絲夢遊仙境"——圖畫小說《荒鎮奇遇》（Bizenghast）。

2002 年，日本漫畫合刊開始在美國發行。據報道，美國版《少年 Jump》發行量為 30 萬冊，而《雷神漫畫》則成為美國第一本英文的日本漫畫周刊。

DC 和奇跡漫畫公司意識到，必須與這種新的出版現象展開競爭，於是開始為其不計其數的漫畫作品發行日式版本。在奇跡漫畫公司，本·鄧恩率領美國藝術家

日本雜誌《雷神漫畫》（Raijin Comics）美國版的創刊號刊登了籃球劇集《男兒當入樽》。
© 集英社／維茲傳播公司

一本西班牙版的美國漫畫雜誌，刊登了日本漫畫版本的《神奇四俠》、《奇跡上尉》和《崗哨》（The Watcher）。一本真正的國際漫畫！封面由本·鄧恩繪製。
© 奇跡漫畫公司

對頁圖：《火爆女郎》（Bomber Girl），作者庭野真琴人，最後的局面通常都是由女主角一錘定音。
© 庭野真琴人

英國藝術家安迪·沃森（Andi Watson）的早期作品，像《武士賈姆》（Samurai Jam）、《萬能鑰匙》（Skeleton Key）和《藝妓》（Geisha）等，都深受高橋留美子等日本漫畫創作者的影響。
© 安迪·沃森

傑夫·松田（Jeff Matsuda）、卡拉·安德魯斯（Kaara Andrews）和利·埃爾南德斯（Lea Hernandez）創編了《Mangaverse》，在這套系列漫畫集中，蜘蛛俠和綠巨人突然之間長了又大又可愛的圓臉和圓眼睛，在他們身後還添加了很多速度線。但是，這一實驗並沒有維持多久，英雄們又回復了本來面目。DC選擇了另一條路線：僱用真正的日本作者，如《吸血鬼獵人D》（Vampire Huntre D）和《最終幻想》（Final Fantasy）的作者天野喜孝便與尼爾·蓋曼合作了圖畫小說《睡魔》。

看到日本漫畫在書店中取得的巨大成功，很多姍姍來遲的傳統出版社也試圖利用日本漫畫風潮大撈一筆，最近的加入者是蘭登書屋。2004年春天，蘭登書屋旗下品牌德雷出版社（Del Rey）在與講談社的一次商業合作中推出了日本圖畫小說系列，其中包括"夾子姐姐"創作的《翼》和《四月一日靈異事件簿》。

看來，像索尼電視、任天堂遊戲機一樣，日本人的入侵似乎不是一時之事。不但是在美國，而且是在全球，日本漫畫已無可逆轉地改變了漫畫世界。在南美地區、西班牙、德國或印度，無論當地發生着甚麼，無論是好是壞，日本漫畫都待了下來。

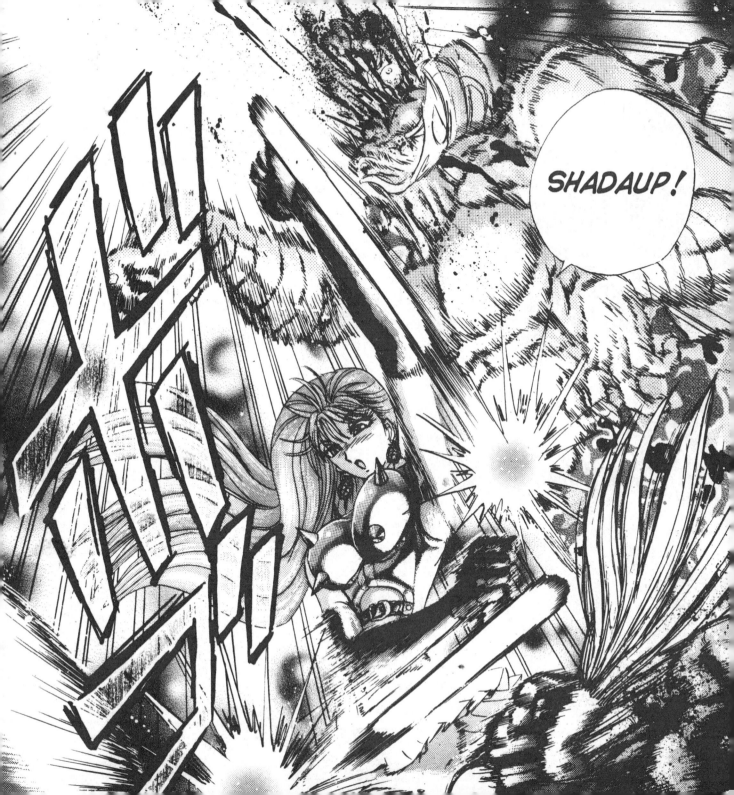

手塚治虫的醫學劇集《怪醫
秦博士》（*Black Jack*）。
© 手塚治虫製作公司

從非常小的年紀開始，手塚治虫就對電影非常着迷，他的父親經常放一些像卓別林的默片這類 8 毫米美國電影，或者是弗萊舍爾製作的卡通片。如此的成長經歷對手塚開始進行漫畫創作時的敘事技巧產生了深刻影響。他尤其熱愛迪斯尼動畫片。由於深受迪斯尼卡通人物的大眼睛造型影響，手塚採用了一種眼睛圓睜的"可愛"風格，這也成爲其作品的同義詞。反過來，手塚又影響了無數日本漫畫家。極度誇張的大眼睛和張大的嘴巴成了西方人對日本漫畫先入爲主的印象，這種曲解直到今天仍然存在。

手塚很早就開始畫漫畫。第二次世界大戰正在周圍肆虐之時，他不聲不響地繪製了超過三千張連環畫，這對一些作者來說是畢生的工作量，而手塚卻只將其當作了熱身。1946 年，他憑借爲兒童雜誌《每日小學生新聞》（*Mainichi Shogakusei Shinbun*）創作的《小馬的日記》（*Machan no Nikkicho*）開始了漫畫藝術家的職業生涯，當時他還是大阪大學的一名學生。他的父母爲他選擇了另外的事業，以備漫畫這一職業不能出人頭地。因此，像世界上很多漫畫家一樣，他進入醫學院深造，畢業時已是一名

訓練有素的醫生。在創作《怪醫秦博士》（1973）時，他很好地利用了自己的醫學知識。這部最長的系列作品講述了一個神秘的"流浪"外科醫生的故事，這位自由職業的醫生做的全是其他醫生不敢做的手術。

手塚第一個大獲成功的作品《新寶島》（*Shin Takarajima*）於 1947 年問世，共賣出 40 萬册，當時他年僅 19 歲。三年之後，他在《漫畫少年》（*Manga Shonen*）上發表了生態傳奇故事《森林大帝》（*Jungle Taitei*），並一直連載到 1954 年，20 世紀 60 年代，這部作品還被改編爲日本第一部全彩色的電視動畫片。此系列片以《小白獅辛巴》（*Kimba the White Lion*）的名字在美國放映，反過來又啓發發迪斯尼於 1994 年拍攝了電影《獅子王》（*The Lion King*），完成了這一互相影響的循環。

手塚之所以如此重要，就在於是他將日本漫畫這一媒介推向前進。從科幻、歷史和恐怖小說，到冒險和滑稽的動物故事，他以各種可能的類型進行實踐，甚至創作了各種名著的漫畫改編版，如《浮士德》（1949）、《木偶奇遇記》（1952）和《罪與罰》（1953）。

1951 年，手塚創作了《泰司阿童木》（*Atom*

Taishi），後來更名爲《鐵臂阿童木》（Tetsuwan-Atom）。這是一個發生在未來的、令人心碎的、匹諾曹式的故事：爲了喚回在一次事故中喪生的兒子，一個富有的商業發明家製造了一個代替兒子的機器人，但意識到自己的愚蠢之後，他拋棄了這個創造物。鐵臂阿童木後來與茶水博士合作，一起幫助建立人類與機器人之間的和平，同時尋求能將阿童木變成一個真正的男孩的方法。這個角色變成了一個國際偶像，在誕生近六十年之後的今天，阿童木的新動畫片仍在世界各地的電視上播放。

手塚的其他作品包括少女連環畫《藍寶石王子》（Ribon no Kishi）、西部故事《李蒙小子》《Lemon Kid）、科幻故事《魔神加農》（Majin Garon）和《肯恩隊長》（Captain Ken）、恐怖故事《吸血鬼》（Vampire）、《火鳥》（Hinotori）以及歷史故事《多羅羅》（Dororo）。1972 年，手塚開始致力於創作作品《佛陀》（Buddha），一部根據釋迦牟尼的一生所改編的漫畫。他還完成了同樣富有挑戰性的《三個阿道夫》（Adolf ni Tsugu）——個與"二戰"有關的、超過一千頁的史詩故事。

手塚常說，漫畫是他的妻子，動畫是他的情人，他以同樣的活力與熱情駕馭這兩種媒介。手塚在熒幕上的技巧與其在紙面上的一樣嫻熟。他創作了日本第一部動畫片《鐵臂阿童木》（1963），並成功地將多部漫畫作品改編爲動畫。正是手塚在這兩個領域同時取得的成功使很多漫畫家／導演對兩種媒介進行實驗，大友克洋和宮崎駿便是沿着手塚照亮的道路取得了巨大成功。

手塚於 1989 年去世。《向陽的樹》（Hidamari no Ki）是他最後創作的一部完整作品，但此後他的作品不斷被再版，爲其贏得了無可爭議的"日本漫畫之神"的美譽。與美國的傑克·柯比一樣，手塚非常多產，一生中繪製了 16 萬頁漫畫。1964 年，在他的家鄉寶塚，手塚治虫漫畫藝術博物館開館。他對日本漫畫的影響力幾乎是不可逾越的。没有手塚，日本漫畫絕不可能獲得今天這樣在全球漫畫界的統治地位。這不是一種推測，而是一個事實。

大概是手塚治虫最著名作品的《鐵臂阿童木》的封面。
© 手塚治虫製作公司

香港漫畫家彭志銘和利志達合作的《黑俠》。1996年，這部以一位會武功的輔助警員為主角的漫畫被拍成了頗受歡迎的電影，捧紅了李連杰。

© 彭志銘和利志達

4

亞洲漫畫家
臥虎藏龍

日本主導着西方國家對遠東漫畫的看法，但這種看法並不全面。無論是畫風、主題，還是線條與筆觸的運用，那些來自其他島嶼和東南亞大陸的漫畫都與日本的有所不同。

對頁圖：《太空七俠》——對《蝙蝠俠》的剽竊之作，從 1962 年開始連載，作者署名"何日君"。包括《超人》和《蜘蛛俠》在內的許多美國超級英雄漫畫都是以這樣的方式未經授權而被使用。
© 何日君

全亞洲的人都在看日本漫畫，但直到最近，其他國家出售的日本漫畫很多都還是盜版。不過，隨着亞洲經濟的迅速發展，許多國家已有能力向日本出版商購買翻譯版權了。在中國台灣和香港地區，盜版漫畫的百分比下降了約十個百分點，但在一些國家，如印度尼西亞，盜版仍佔到全部漫畫出版物的 80%。

許多投機者是在正式授權版本出版之前迅速印製盜版，而另一些人則是在漫畫出版領域發現了面向"成熟讀者"的新市場。在泰國，大多數遭到盜版的日本漫畫是成人或同性戀題材，其色情內容引發了爭議和公眾的關注，泰國漫畫也因此受到玷污，被有失公允地安上了一個壞名聲。

書刊盜版問題

"明日漫畫"（Tomorrow Comix）公司的總經理羅普·蓬贊密（Rop Ponchamni）對這個問題很是關注，他擔心泰國政府"會變得更為嚴厲，對所有類型的漫畫實施更多管制。因此盜版會直接和間接地給市場帶來破壞"。

最早的傳統泰國漫畫書出版商有"國家漫畫"（Nation Comics）、"暹羅漫畫"（Siam Inter Comics）和"邦戈"（Bongkoch），出版過包括《賣笑話》（Kai Hua Raw）、《買笑話》（Seu Hua Raw）和《超級搞笑》（Mahasanuk）等流行幽默漫畫在內的各種刊物。它們經常刊登一些類似英國經典報紙連環畫《安迪·卡普》（Andy Capp）那樣的婚姻關係喜劇。只是卡普的妻子在他酒醉歸來時揮舞的是擀麵杖，而泰國妻子們揮舞的則是大研杵。

然而，正是日本漫畫的大舉入侵促進了泰國漫畫產業的繁榮。日本漫畫很早就出現在泰國的報攤上，但它們真正大規模流行是在 20 世紀 90 年代早期。泰國本土漫畫的競爭非常激烈，一般零售價為 5 泰銖（約 12 美分），而更具優勢和更有利潤的日本進口漫畫——瞄準的是富裕的中產階級的孩子——則以大約 35 泰銖（約 89 美分）的價格銷售。

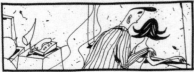

香港漫畫家歐陽應霽同時也是一位 DJ、廣播節目製片人及當地流行藝術家的美術指導。到 2005 年為止他總共出版過九本書，所編輯的漫畫季刊《蟑螂》令人印象深刻，主要刊登香港、台灣和中國內地漫畫家的作品。

© 歐陽應霽

一般說來，泰國緊隨日本潮流，《名偵探柯南》（Detective Conan）、《麻辣教師》、《純情房東俏房客》和《劍風傳奇》（BERSERK）等日本漫畫作品在泰國大受歡迎。

2000 年，兩家新的漫畫出版公司"布拉帕特漫畫"（Burapat Comics）和"明日漫畫"進入市場。前者成功地從香港地區、韓國和日本進口漫畫，後者在引進日本漫畫之前，則主要出版泰國國產漫畫。毫無疑問，近來風起雲湧的泰國漫畫深受日本漫畫的影響，它們被看做時尚之物，每周市面上有大約 35 到 50 種合刊在銷售。大多數漫畫讀者仍想讀到盡可能多的故事，因此他們先是租着看，然後只挑其中最好的買。不算出租店的流通，泰國漫畫目前每年形成的產業規模超過 30 億泰銖（約合 7.9 萬美元），以泰國的標準來看，這一數字已經非常可觀了。

曼谷的耽美漫畫

然而，不可能事事稱心如意。1997 年的一項調查發現，47% 的家長認為漫畫書的內容不適合兒童，泰國的幾家兒童組織甚至沒有搞清楚這些合刊多數是面向成人讀者的這一事實，就開始公開討伐日本漫畫。一些泰國人拿那些充斥着暴力和婚前性行為的畫面做例子，聲稱多數漫畫不適合年輕人，並且認為它們將導致讓人無法接受的危險行為（正像 20 世紀 50 年代弗雷德里克·沃瑟姆博士在

美國所做的那樣）。討伐日本漫畫的文章和信件出現在全國發行的報紙上。於是，2001 年，泰國爆發了對日本耽美漫畫的大恐慌。這些同性之間的愛情故事主要表現了那些同性戀男子的日常生活，他們追求浪漫，但又為世俗所不容。

與很多日本漫畫一樣，耽美類型的作品包含直接的親吻、口交和性交內容。在泰國，超過 80% 的耽美漫畫讀者是十幾歲的女孩或二十多歲的女性，其餘的才是同性戀者。十幾歲的女孩對此特別感興趣，因為她們渴望在漫畫書中看到愛情場景，但又羞於購買關於男孩和女孩的漫畫，因此，她們轉而購買威脅感不那麼大的耽美漫畫。

一些電視報道聲稱，漫畫是種"糟糕的日本影響"；而一家報紙則稱："據一位不願意透露姓名的出版商說，絕大多數耽美漫畫沒有署上版權，因為出版商們害怕由於其敏感的內容而被捕。"事實上，這很可能是因為它們大多是從日本盜版的非法出版物。但漫畫書店每天能賣出 30 至 50 本耽美漫畫書，生意還算不錯。和絕大部分恐慌一樣，泰國人對耽美漫畫的恐慌最終也銷聲匿跡了，泰國漫畫無所顧忌地繼續發展着。

要說耽美漫畫在泰國鄰邦、伊斯蘭國家印度尼西亞有市場，那是不大可能的，但其他類型的日本漫畫在那裡卻很流行。總部位於雅加達的雜誌《阿尼蒙斯特》（Animonste）以刊登漫畫、動畫、翻印信息及從互聯網上獲得

的日本連環畫為主。這種盜版行為未必是蓄意的，因為編輯非常樂意與日本出版社聯繫連環畫授權事宜，只是不知該如何操作。

暫且不提進口的日本漫畫，很多印度尼西亞本土漫畫書中的英雄，如盲人劍客（與奇跡漫畫公司的超膽俠類似）、醒時沉默而夢中粗暴的青年男子以及內心善良但外表醜陋的習武男孩，這些人物常常要遭受某種生理缺陷之苦。與日本市場上出租的那些漫畫類似，很多印尼漫畫也以成人讀者為對象，含有色情和／或極為暴力的場景，甚至包括一些近似強姦的內容。

印度尼西亞的漫畫出租店

印度尼西亞有一種被稱作馬來青年讀書會（Taman Bacaan）的組織，類似於收費圖書館，藏有許多 50 頁規格的連環畫。印尼人就曾靠從那裡租借漫畫書來閱讀。與菲律賓一樣，印尼的出租漫畫最早出現於 20 世紀 50 年代，但由於報攤上美國進口漫畫的競爭，所有的租書店到 80 年代全部消失了。

隨着印度尼西亞總統蘇哈托在 1998 年 5 月引咎辭職，這個國家的印刷和出版公司獲得了更為自由的環境。由此產生的趨勢是，政治題材的漫畫書開始暢銷，也正因為如此，出版商們開始發行以著名政治家為藍本的諷刺及歷史故事，國家領導人阿米安·賴斯（Amien Rais）成為當頭一炮。

馬來西亞的漫畫大師

另一位推動政治漫畫發展的人物是來自鄰國馬來西亞的拉特·穆罕默德·諾·哈立德（Lat Mohamed Nor Khalid）。作為東南亞地區讀者最廣、最為多產的漫畫家之一，他更為人們所熟悉的名字是拉特，即馬來語中對"圓"一詞的簡寫。拉特出身卑微，在典型的馬來西亞鄉村長大，生活簡單自然。孩提時代，他就改編了拉賈·哈姆扎（Raja Hamzah）的小說《勇士》（Pahlawan），並將自製的漫畫書以 20 分一本的價格賣給同學。

拉特 13 歲仍在上學時就獲得了一個大好機會：當時，崇正兄弟出版公司（The Sinaran Brother）以 25 林吉特（約合 6.6 美元）購買了他的連環畫《三個朋友》（Tiga Sekawan），並在 1964 年 6 月出版。到 1968 年，拉特靠他發表在報紙《星期日新聞》（Berita Minggu）上的連環畫《領袖》（Pemimpin）和《學生堂》（Dewan Pelajar），每月能掙到 100 林吉特（約 26.25 美元）。他的連環畫《馬瑪特一家》（Keluarga Si Mamat）在《星期日新聞》上連載了 26 年。拉特後來移居吉隆坡，一度以報道犯罪的新聞記者身份為《新海峽時報》（New Straits Times）工作，但最終在 1974 年重新改為全職從事漫畫創作。他以自己的成長經歷為藍本，創作了其最著名的作品《鄉村男孩》（The Kampung Boy）。這部作品在馬來西亞倡導積極家庭觀念的社會運動中扮演了關鍵角

馬來西亞漫畫家拉特每周三次在報紙《新海峽時報》上發表其連環畫作品《馬來西亞生活即景》（Scenes of Malaysian Life）。

© 拉特

財叔正和一幫吱哇亂叫的猴
子突擊隊員衝鋒陷陣。連來
自朝鮮的猿猴都在為抗擊日
寇出力。許冠文繪。
© 許冠文

1962 年發表的這部《童子軍》
（後更名《小明》）講述的是
童子軍與日本人鬥爭的故事，
這引起了童子軍協會的不安。
請注意右上角來自英國漫畫
雜誌的《鷹》的標誌。
© 伍寄萍

色。拉特筆下的這個角色後來衍生出一部電影、一部音樂喜劇、一部動畫片、數個廣告以及眾多周邊產品，甚至連麥當勞也推出過一款"鄉村漢堡"。

1993 年，拉特為聯合國教科文組織某項教育普及活動的動畫片創作了人物"米娜"（Mina），次年，他獲得了相當於爵士身份的馬來西亞榮譽頭銜"拿督"。今天，這位功成名就的漫畫家仍在每周一、二、六的《新海峽時報》上發表三部新作，他的設計甚至為馬來西亞航空公司的飛機增色不少。

從連環圖到漫畫

向北來到中國。顯而易見，這個亞洲人口最多的國家擁有非常悠久的漫畫歷史。在 20 世紀前半葉，上海的連環圖是香港連環畫藝術的主要淵源。這些早期的漫畫原型印製在橫版書上，每頁由一個單獨的大畫格構成。文字通常是以頂端標題或對話氣球的形式出現，類似政治諷刺畫。最終，早期漫畫演變為每頁四格的形式，開始描繪連續事件。每一頁分別擁有標題，通常是四字成語，用來解釋畫面中的場景。內容則是以功夫類最為流行。1949 年新中國成立後，滬港之間的交流不再暢通，香港開始發展自己的漫畫刊物。起初，它們看起來像是新加坡的連環圖，採用橫版形式，講述中國的神話和傳說。

老幼咸宜的香港漫畫

香港的漫畫產業於 20 世紀 50 年代得到發展，其主題變得越來越多樣化。這一時期，香港經濟正在努力復興，漫畫反映了日常生活中的嚴酷現實。適合各種人群閱讀的漫畫都有——男孩子愛看神話故事，女孩子從中瞭解服飾打扮，成年人則關心社會/政治題材。這些漫畫意在給讀者提供一種即時信息，或向其宣揚一種道德觀，因此通常十分短小精悍。

1958 年，許冠文創作了香港最受歡迎的動作漫畫之一《財叔》。財叔這個角色一開始只是個笑料式的人物，但後來變得越來越嚴肅，因為他充當了反抗日本人的戰爭英雄，成為了中國版的"洛克中士"（Sgt Rock）或"颶風上尉"。這部作品大獲成功，在許多年中都是最暢銷的漫畫書；它的版式及處理現實世界問題的方式都打破了傳統。當 60 年代開始流行間諜題材漫畫時，《財叔》也跟隨潮流，把主人公手裡的機關槍變成了高科技的間諜小工具。這種變化在美國奇蹟漫畫公司的《尼克·菲里中士》（Sgt Nick Fury）中是奏效的，然而《財叔》的讀者卻並不買賬，其銷量開始下滑。雖然經過令人難忘的近 17 年歷程，這部漫畫最終還是在 70 年代中期落下帷幕。

在《財叔》引領下出現的另一部戰爭題材的漫畫是伍寄萍 1960 年創作的《童子軍》。

李惠珍的少女漫畫《13 點》極為時尚。這本雜誌 1966 年創刊，是香港第一部由女性創作並專門面向女性讀者的漫畫。其中的女主人公"13 點小姐"是個百萬富翁的女兒，實際上就是美國電影《財神當家》（Richie Rich）中那位男童富豪的女子版。

© 李惠珍

THE MIGHTY FINGER

A WAVE OF ENERGY LIKE RIPPLING LIGHTNING BURSTS OPEN THE WEB OF STEEL WOVEN BY CHOU LEE!

HER VAIN ATTEMPT TO ATTACK THIS GREAT KUNG FU MASTER IS LIKE HITTING A STONE WITH AN EGG.

DRAINED OF ENERGY, CHOU LEE GASPS AS HER SWORD SHATTERS IN HER HAND!

廣受歡迎的幽默漫畫《老夫子》熱衷於表現功夫。這部漫畫自 1964 年推出，已被改編成無數部真人和動畫電影。
© 王澤

在香港漫畫家黃玉郎的《神雕俠侶》中，一燈大師用手指化解了李莫愁的進攻。
© 玉皇朝全球 IP 版權有限公司（JD Global IP Rights Ltd.）

這部系列漫畫講述了兩個童子軍痛擊日本人，要把他們趕出中國的故事。遺憾的是，創建童子軍組織的英國人巴頓－鮑威爾（Baden-Powell）並不接受這一作品使用該組織名稱，迫使作者最終將故事更名為《小明》。

對漫畫來說，幽默與戰爭是同樣重要的元素。1964 年，王澤創作了《老夫子》。這位老先生與其兩個同伴（大番薯和秦先生）令人捧腹的冒險歷程一下子抓住了中國讀者的心，並衍生出無數動畫和真人電影。給予王澤啟發的，是葉淺予筆下的人物"王先生"，該同名漫畫曾於 1928 年刊登在《上海漫畫》中。王澤顯然摸準了市場的脈門，40 年後的今天，《老夫子》仍在出版。

如果說王澤是最受歡迎的幽默漫畫家，那麼 70 年代無可爭議的動作漫畫之王則非黃玉郎莫屬。1968 年，黃玉郎攜《小傻仙》登上漫畫舞台，這部作品講的是一個喝醉酒的神仙的歷險故事。1970 年，黃玉郎推出日後在香港最有爭議的漫畫系列之一《小流氓》，講述了一對兄弟與黑幫作鬥爭、幫助弱者討回公道的故事。這部作品採用了近似於日本漫畫的誇張風格，對香港底層社會的街頭生活和幫派文化進行了赤裸裸的描繪。正是此類題材的漫畫啟發了電影導演吳宇森，他小時候就生活在這種惡劣的屋邨環境中，讀着這種漫畫長大。這部作品引來一大批跟風之作，但是它們的暴力畫面引起了官方的注意，政府於 1975 年通過了《不良刊物法案》。80

年代中期，在同仁馬榮成的引導下，黃玉郎將《小流氓》改名為《龍虎門》，同時減少了其中的暴力內容，添加了更多現實主義色彩。這似乎起到了安撫當局的作用。

與黃玉郎同時代的另一位漫畫家兼出版人是上官小寶，他曾推出過《李小龍》、《喜報》、《青報》等漫畫合刊。上官小寶和黃玉郎在後者的玉郎公司（Jademan Comics）裡強強聯手，在 80 年代香港漫畫繁榮時期取得了令人驚訝的成功，陸續出版了《龍虎門》、《醉拳》（1982）、《漫畫王》（1982）以及《中華英雄》（1982）。香港的情況和美國類似，雖然漫畫市場在 80 年代非常繁榮，但到了 90 年代便迅速衰落。1991 年，"玉郎漫畫帝國"搖搖欲墜，黃玉郎竭力挽救，但終因商業欺詐而被判入獄，服重刑兩年。出獄之後的黃玉郎仍不氣餒，在 1993 年創建了新公司"玉皇朝"（Jade Dynasty），並繼續從事寫作和繪畫。

武俠題材漫畫

近年來，以黃玉郎的《神雕俠侶》和馬榮成的暢銷作品《風雲》為代表的歷史武俠題材漫畫書蘇醒，並帶動了整個香港漫畫業的復興。《風雲》改編自金庸極為經典的武俠小說《倚天屠龍記》，講述了張無忌使用屠龍刀努力光復被蒙古遊牧民族侵佔的中華國土的故事。許多現代中國漫畫都有精美的細節，

黃玉郎的《小流氓》狂暴粗野到了極點，1975 年幾乎在香港被禁售。之後其作品中的暴力畫面有所收斂。

© 黃玉郎

《小流氓》中出現了更加無恥的邪惡場景。主人公王小虎正在用一條鐵鏈實施貧民區的"家法"。
© 黃玉郎

演員周潤發和劉德華出現在由電影《賭神》改編的漫畫封面上。這部電影開創了電影和漫畫相結合的新形式，此類作品還有《少年賭神》和《無敵千王》。
© 司徒劍僑、洪永仁、劉定堅和文敵

刻畫入微，看起來就像是用只有一根毛的畫筆畫出來的那樣。與大多數日本漫畫不同，這種風格體現了更為傳統的中國古典繪畫技法，早在 1978 年，馬榮成就已率先採用了這類技法。

香港電影與漫畫的聯合

香港漫畫中有許多地方得益於本土電影，幾十年中，這兩者之間一直存在着一種健康的共生關係。嘉禾以及邵氏兄弟電影公司出品的經典功夫電影如《倩女幽魂》，的確影響了香港的漫畫創作。這一點在作家王度廬和畫家司徒劍僑合作的漫畫巨作《臥虎藏龍》中表現得最為明顯。這部傳奇故事本是於 1977 年逝世的著名武俠小說家王度廬的《鶴－鐵五部曲》之一，在 2000 年被導演李安打造成一部贏得多項奧斯卡獎的電影，打動了全世界的觀眾。雖然司徒成功將五部曲的前三部改編成了漫畫書，但這第四部《臥虎藏龍》卻招致不少惡評，為此他重新觀看了電影，找到了描繪武打場面的靈感。於是便有了這部在香港轟動一時的漫畫，講述俠客呂秀蓮和李慕白之間糾纏不清的愛情故事。

2001 年，司徒劍僑的另一部漫畫作品被周星馳改編成風靡一時的邪典電影《少林足球》。在這部向功夫致敬的幽默電影中，一位年輕的功夫高手認為足球運動可以用來弘揚少林武學。1989 年，年輕的司徒劍僑加入自

由人出版公司，開始其漫畫生涯，先後創作了《刀劍新傳》和《賭聖傳奇》。1993年，他與劉定堅合作了其第一部系列漫畫《超神Z》，並大獲成功。這部作品被改編成動畫片，司徒劍僑也成為香港漫畫界的一顆明星。1997年，他改編了小說《六道天書》，並成立了自己的鐳晨出版有限公司。司徒劍僑及其公司取得了繪製《拳皇Z》和《聖鬥士》的授權，這兩部作品都已被讀者廣為接受。

司徒最初受到日本漫畫特別是《維納斯戰記》（*Venus War*）作者的影響。"安彥良和是我最喜歡和尊敬的老師。他教會了我漫畫基本功，因此無論從哪個方面看，他對我的影響都是最大的。"這位中國藝術家解釋說，"在我最開始進行漫畫創作時，從來沒有想過能擁有國外的漫畫迷。法國和美國的讀者都接受了《拳皇Z》和《臥虎藏龍》，這對我是一個很大的鼓舞，同時我也覺得很幸運，自己的作品能以其他語言出版。"謙虛的司徒這樣說。

在華語世界的其他地方，漫畫書還沒有取得如此的成功。新加坡算是世界漫畫舞台上的新來者，因為新加坡人從前對這種媒介普遍很輕視。1990年，新加坡創藝出版有限公司啟動了一個讓當地公眾接受漫畫的計劃，推出的旗艦漫畫作品包括翻譯版的《龍珠》、《男兒當入樽》和《天龍八部》。另一家出版社亞太圖書有限公司走的則是更為傳統的路線，他們出版的漫畫大多是對中文經典故事的改編之作，如取自古典文學的《三國演義》《水滸傳》，以及取自現代武俠小說的《神雕俠侶》。為了贏得盡可能多的讀者，同時著眼於國外市場，兩家公司都是同時推出中英文版。

菲律賓漫畫

就漫畫所受的影響而言，菲律賓在亞洲可謂獨樹一幟。其他國家都不同形式地屈從於強大的日本漫畫，可這個群島之國卻由於多年被殖民佔領而深受西班牙和美國漫畫的影響。在菲律賓漫畫業真正興起之前，唯一值得一提的連環畫是托尼·貝拉斯克斯（Tony Velasquez）1932年創作的《肯柯伊》（*Kenkoy*，參見第144頁，本章漫畫作者介紹部分）。貝拉斯克斯被認為是菲律賓連環畫之父，他成立了多家公司，並提攜眾多漫畫創作者走上了職業道路。"二戰"後，仿照美國大兵丟棄的漫畫書的形式，菲律賓漫畫開始出現。1946年，第一部大型選輯《歡笑漫畫》（*Halakhak Komiks*）出版，許多後來成為漫畫界傳奇人物的漫畫家，如弗朗西斯科·雷耶斯（Francisco Reyes）、拉里·阿爾卡拉（Larry Alcala）、弗朗西斯科·科欽（Francisco Coching）及其他不少作者都在上面刊載過作品。雖然這部選集只出了10期，但卻引發了一場雪崩。第二年，出版人唐·拉蒙·羅塞斯（Don Ramon Roces）與托尼·貝拉斯克斯聯手創辦了埃斯出版公司（Ace Publications）。他們出版的第

《歡笑漫畫》被認為是第一部"嚴格意義上的"菲律賓漫畫雜誌，刊登幽默和冒險連環畫，如《貝爾納多·卡皮奧》（*Bernardo Carpio*）。© 《歡笑漫畫》

《小說漫畫》（ Nobela Klasiks ）
專門刊登由流行小說、散文
改編的漫畫。浪漫題材的漫
畫在菲律賓尤其流行。
© GASI 出版公司
　（ GASI Publications ）

雜誌《帥》（ Pogi ）在1984 年
刊登了《瑪瑞薩》（ Marissa ）
——一部典型的以"青樓愛
情故事"爲題材的連環畫。
© 埃斯出版公司

一本刊物是《菲律賓漫畫》（Pilipino Komiks），兩周賣出 1 萬本。緊隨其後的是翻印美國《名著插畫本》（Classics Illustrated）的《泰加洛名著插畫本》（Tagalog Klassiks isinalarawan，1949）、《神秘漫畫》（Hiwaga Komiks，1950）和《別樣漫畫》（Espesyal Komiks，1952）。

　　1962 年，貝拉斯克斯離開埃斯出版公司，與兄弟達米（Damy）一起成立了圖形藝術服務公司（Graphic Arts Service）。兩人創辦了一些後來家喻戶曉的雜誌，如《阿里丸漫畫》（Aliwan Komiks）、《菲國漫畫》（Pinoy Komiks）、《假日漫畫》（Holiday Komiks）、《青少年周刊》（Teens Weekly）和《菲國名作》（Pinoy Klasiks）。其他早期成名的漫畫家包括馬爾斯·拉韋洛（Mars Ravelo）、比爾希略·雷東多（Virgilio Redondo）和內斯托爾·雷東多（Nestor Redondo）等人。馬爾斯·拉韋洛幫助《泰加洛漫畫》變得"菲律賓化"了，其創作的故事《羅伯塔》（Roberta）是這本合刊第一次登載原創作品。和大賣特賣的《羅伯塔》一樣，這位創作者的其他作品也有不俗的銷售成績，他的冒險和奇幻類故事為菲律賓漫畫業設立了標桿。1970 年，拉韋洛成立了自己的公司——RAR 出版社（RAR Publishing House），推出了類似《拉韋洛漫畫》（Ravelo Komiks）、《冠軍漫畫》（Kampeon Komiks）和《18 雜誌》（18 Magazine）這樣質量上乘的刊物。不過，RAR 的創新之舉不止於此：拉韋洛還最早將漫畫雜誌從原來的美

國標準尺寸改成了《時代》周刊的開本大小，與英國漫畫更為接近。RAR 出版社一直是菲律賓漫畫界的關鍵角色，直到 1983 年經濟衰退和拉韋洛的重病使其被迫關張為止。不過聊可慰藉的是，次年，拉韋洛獲得了一項終身成就獎，該獎項不僅面向漫畫界，還面向電影界，彰顯了這位創作者的影響範圍之廣。

　　菲律賓的漫畫產業興旺起來，20 世紀 70 年代的菲律賓電影幾乎有一半是由漫畫改編而來，漫畫已成為這個國家最廣泛使用的閱讀媒介。菲律賓漫畫種類多樣，奇幻、冒險、幽默、科幻和叢林歷險（就是《人猿泰山》那樣的類型），應有盡有。

追求浪漫的讀者

　　在菲律賓漫畫讀者中，"20 歲到 29 歲"的年齡段所佔比例最大，且女性讀者的數量超出男性讀者 7%，因此，浪漫題材的漫畫大受歡迎就不足為奇了。像《甜心》（Sweetheart）、《阿里丸》和《插圖愛情故事》（Love Story Illustrated）等合刊，講述的都是悲傷而浪漫的三角戀、陷於苦惱和單戀中的少女，如人們熟悉的西方人物灰姑娘以及有點少兒不宜的"青樓愛情故事"。

失去創作自由的漫畫家

　　1972 年 9 月 21 日之前，家庭肥皂劇和

《泰加洛名著插畫本》第 2 期（1949）。這是菲律賓出版的第三種漫畫刊物。
© 埃斯出版公司

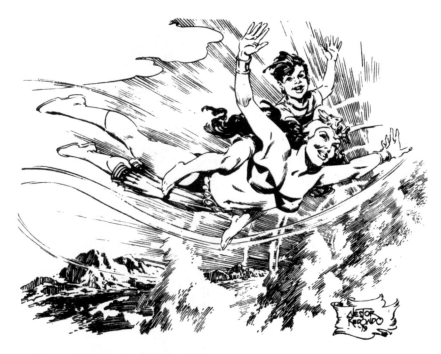

上圖：馬爾斯・拉韋洛和內斯托爾・雷東多筆下惹人喜愛的超級女英雄"達娜"（Darna）。
© 馬爾斯・拉韋洛和內斯托爾・雷東多

左圖：《別樣漫畫》第 1 期（1952）
© 埃斯出版公司

對頁圖：不管畫面內容和標題是否"色情"，阿特拉斯出版公司仍在其漫畫刊物《國王》（King）的封面上標明這是一本"健康的家庭讀物"。
© 阿特拉斯出版公司（Atlas Publishing Corporation）

政治諷刺題材也是菲律賓漫畫的構成內容之一；但就在這一天，總統馬科斯頒佈了軍事管制令（持續了九年），一切大眾媒體都被禁止，只有漫畫仍被允許繼續發行，不過前提是漫畫業要制定自我管制法規，承諾不涉及批評政府或軍方的內容，不出現直接的性場面，並且基本不涉及犯罪題材。反映貧困和動盪等社會問題的作品一夜之間消失了，取而代之的是經過"檢疫"的、政府許可的、毫無精神內涵的、宣揚"家庭觀念"的故事。雖然在這段時間裡創作自由被剝奪，但 1986 年馬科斯下台後，菲律賓漫畫還是回到了正軌上。

到了 1999 年，菲律賓報攤上可以買到的漫畫報刊共有 89 種，但與世界上的其他地方一樣，漫畫在這裡也要與電影和電腦遊戲競爭，今天，只剩下大約 50 種漫畫雜誌在發行，每周平均總銷售額大約為 200 萬比索（約 35,541 美元）。足有 40% 的菲律賓人（1,760 萬人）每天都看漫畫，而天天讀報的人卻只有 50 萬（總人口的約 1%）。成年人看漫畫一點都不感到尷尬，人們認為看起來能識字就標誌着與眾不同了。美國最暢銷的雜誌每年能賣 300 萬份，而在菲律賓，最暢銷的漫畫一個月就能賣出 150 萬份。

漫畫實在是無處不在，菲律賓交通公司甚至在 1999 年推出了一份在車上閱讀的雜誌《伊甸園菲律賓漫畫雜誌》（Biyaheng Pinoy Komiks-Magasin）。這份 52 頁厚的彩色月刊

被免費發放給 30 萬乘客。甚至連菲律賓總醫院也推出了自己的漫畫書《風濕漫畫》(The Rayuma Komiks),用來向病人解釋醫療程序和術語。

藝術家集體出逃

20 世紀 70 年代,菲律賓漫畫界遭受了一場"人才外流",許多傑出的畫家去美國拓展他們的創作視野,增加收入,並以此躲避馬科斯政權的壓制。像托尼·祖尼加(Tony Zuñiga)、內斯托爾·雷東多、阿萊士·尼尼奧(Alex Niño)和艾爾弗雷德·阿爾卡拉(Alfred Alcala)這樣有名的漫畫家都成了美國家喻戶曉的人物。他們或移民,或為奇跡、DC 和沃倫等大出版商工作,使美國漫畫界出現了菲律賓漫畫派系。

菲律賓與美國之間的漫畫書往來今天仍在繼續,"我發現自己似乎恰好處於兩次浪潮之間,"在美國工作的藝術家拉斐爾·卡亞南(Rafael Kayanan)說,"第二次浪潮發生於 80 年代末到 90 年代,其間,與韓國人吉姆·李一起創立映像漫畫公司的韋爾斯·波爾塔喬(Whilce Portacio),以及格里·阿蘭吉蘭(Gerry Alanguilan)、萊尼爾·于(Lenil Yu)等菲律賓漫畫家將漫畫呈現出與第一次浪潮截然不同的藝術面貌。他們的作品版面充滿動感,線條富於稜角,追隨者遍及東西方。"卡亞南曾為許多重要的專輯工作過,如黑馬漫

《神秘漫畫》專門刊登神秘和恐怖故事，如馬爾斯·拉韋洛的經典故事《達娜》與《羅伯塔》。這本漫畫雜誌每周出版兩次，此圖來自1950年第1期。
© 埃斯出版公司

對頁圖：朴重基（Joong Ki Park）的武俠史詩作品《魔天狩》（Dangu），粗野畫風明顯受到日本漫畫家小島剛夕的影響。
© 朴重基

畫公司的《蜘蛛俠》和《柯南》。

韓國：漫畫着陸

菲律賓漫畫受美國作品的影響，而現代的韓國漫畫則比其他任何亞洲國家都更接近日本漫畫。兩國地理位置上的毗鄰，加上1910年到1945年間日本吞併朝鮮的歷史，都給首爾的漫畫書出版商造成了不可磨滅的影響。但與日本漫畫不同的是，韓國漫畫的閱讀方式是西式的，即從左向右翻看。和中國漫畫一樣，韓國漫畫也以故事發展為主線，而不像日本漫畫以人物為主導。

雖然深受日本文化的影響，但韓國人對日本的佔領一直懷恨在心，因此在1998年之前，韓國引進任何日本電影、音樂和漫畫，從操作上來講還都是非法的。

生於1912年的金龍煥是20世紀40年代到50年代韓國最好的漫畫家之一。他以儀太孝二（Gita Koji）的筆名在日本首次亮相，1945年韓國解放以後回國，開始為英文報紙《首爾時報》（Seoul Times）工作，在其作品《大鼻子三國志》（Kojubu Samgukji）中，誕生了第一個舉國流行的漫畫人物。1948年，金龍煥接着創辦了第一份真正的韓國漫畫刊物《漫畫進行時》（Manhwa Haengjin）。朝鮮戰爭期間，這位作家兼畫家創作了痛砭時弊的作品《士兵漫畫》（The Soldier Todori），講述了韓國士兵與朝鮮政權之間的鬥爭。1998

年，金龍煥去世。與金龍煥同時代的林昌也生在韓國，曾去日本學習藝術，解放後回國，在幾所學校教書。1955年林昌搬到首爾，為《新太陽》（Sintaeyang）雜誌畫起了插圖和漫畫。1964年，他開始為兒童報紙《少年韓國日報》（Sonyeon Hanguk Ilbo）創作一部關於機器人的每日連載漫畫《機器娃》（Machistae），並從此將畢生精力都投入到創作這些大多通過圖書館傳播的青少年漫畫中。其最有名的作品是《呔》（Taengi）。從60年代後期開始，他出版過幾部選集。1982年，59歲的林昌英年早逝。

1954年，高宇英發表了第一部漫畫，接着又創作了《林巨正傳奇》（Im Keokjeong）、《水滸志》（Suhoji）、《一枝梅》（Iljimae）和《三國志》（Samkukji）等作品。作品詼諧的風格與經典歷史主題，確保高宇英成長為韓國領袖級的漫畫家之一。與高宇英齊名的報紙漫畫家朴奉松生於1949年，比高宇英晚十年進入漫畫界。他所創作的《名叫上帝的人》（A Man Called God）刊登在《體育日報》（Daily Sports）上，其隨後的作品，如《上帝之子》（Son of God）和《朴奉松繪三國志》（Samgukji of Park Bong-seong）也同樣成功。

女性能抵半邊天

韓國漫畫產業中的女性從業者數量幾乎無人能及。如今有將近一半的漫畫創作者是

女性,這就給漫畫——這一在世界其他地方通常由男人主導的媒介帶來了獨一無二的景象。黃美娜是韓國女性漫畫發展中的一個重要人物。1980 年,19 歲的黃美娜以收錄在精選集《少女時代》(*Sonyeo Sidae*)中的作品《愛奧尼亞的藍星》(*The Blue Star of Ionie*)開始了職業生涯。她憑藉自己的幾部浪漫題材作品拓展了女漫畫家的創作領域,為擴大面向成年女性和女孩的漫畫市場做出了貢獻。五年之後,黃美娜創辦了文學漫畫雜誌《九》(*Nine*)。與其他許多女漫畫家不同的是,她講故事常常以韓國為背景。

　　金辰是另一位大獲成功的女漫畫家,證明韓國女漫畫家完全可以與男性同行分庭抗禮。1983 年,她在《女子時代》(*Yeogo Shidae*)雜誌上首次亮相,創作的幾部女性系列作品有《神之黃昏》(*The Gods and the Twilight*)和《冬來鳥飛南》(*Certain Birds Fly Towards the South Before the Winter Comes*)。1997 年,她憑《森林之名》(*The Name of the Forest*)獲得韓國漫畫出版大獎。其歷史奇幻巨作《風之國》(*Barameui Nara*)從 1991 年開始出版,至今已經出了 17 卷。金辰的作品將神話與韓國歷史相融合,她本人同時也是明知大學社會教育學院的一名教授。

　　與日本和泰國的情況相似,一種通常被稱為"漫畫屋"的私人閱讀館正在韓國興起。這些圖書館 24 小時開放,讀者根據逗留的時間和所閱讀的漫畫交費。圖書館漫畫資源豐

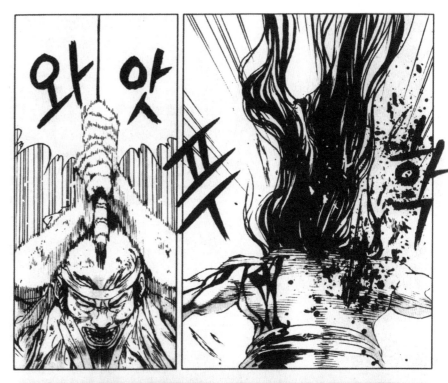

朝鮮的朝鮮日報社出版的一部宣傳漫畫。在這部作品中，兩名少先隊員抓住了幾個資本主義的竊賊。

© 朝鮮日報社

富，可讀的東西非常多。2002 年，韓國出版了 9,000 種以上的漫畫專輯，其中 40% 是本土作品。

韓國漫畫走向世界

韓國漫畫正沿着中國漫畫所走的道路成熟起來，並且緊緊追趕着日本漫畫的步伐。2004 年，韓國漫畫在聖地亞哥漫畫大會上簽下了 230 萬美元的訂單，開始進軍美國市場。事實上，日本之外最大的日式漫畫出版商——美國的東京流行出版公司已經出版了許多韓國漫畫家的作品，而它們的讀者甚至很可能都不知道這些漫畫並非來自日本。比如金宰煥和羅寅洙的《魔帝》（King Hell）以及李昭映描繪吸血鬼的哥特式恐怖故事《妖夜迴廊》（Model），都很容易被人誤認為是日本漫畫。

韓國漫畫家大獲成功

像菲律賓人一樣，一些韓國人通過為美國大出版公司工作而出了名。其中最有名的是吉姆 · 李。1964 年，李出生在韓國，後來去美國留學。從普林斯頓大學醫學專業畢業後，他意識到自己真正的興趣是漫畫（就像手塚治虫和其他許多漫畫家一樣，醫學界的損失造就了漫畫界人才的豐收）。1986 年，李為奇跡漫畫公司的專輯《阿爾法戰隊》（Alpha Flight）工作，後來他因為在該公司的旗艦產品《變種特攻》中表現出色而成為國際明星。1992 年李離開奇跡漫畫，與同仁托德 · 麥克法蘭和羅布 · 利費爾德共同建立了獨立出版公司——映像漫畫。李在映像公司的品牌"風暴漫畫"下發行了一些成功的作品，如《野外隱密行動隊》、《風暴守衛》（Stormwatch）、《致命一擊》（Deathblow）和《G 動戰士》（GEN 13）。之後，他成功地將整個品牌轉手給奇跡漫畫的競爭對手 DC 公司，並在那裡擔任編輯主管。具有諷刺意味的是，由於作品面向西方讀者，如今李在第二故鄉的名氣可能比在韓國都大。

當然，這還沒有把在朝鮮出版的漫畫作品算在內。那裡的大多數漫畫都是典型的共產主義宣傳品，強調意識形態而缺乏娛樂性。

在整個東南亞，漫畫正在以各自的形式茁壯成長，即使是在像朝鮮這樣孤立的地區以及像越南這樣相對開放一些的國家，連環畫也有着自己的市場。

越南漫畫老兵

如今雖然有許多越南漫畫家在進行創作，不過由於 1957 到 1975 年間那場苦澀的戰爭，他們之中只有很少一些人仍然生活在國內，大多數都漂泊在外，很多人去了越南原先的殖民宗主國——法國。以"Son"或"Sonk"為筆名的范明山便是其中的一位。在成為一名工業設計師之前，他曾在越南創辦了一本

漫畫雜誌。1973 年，范明山來到法國，找到一份畫廣告插圖的工作。1981 年，他遇到作家迪代爾·孔瓦德（Didier Convard），兩人後來一起創作了《夢境系列之戰爭熔爐》（Songe et les Forges de la Guerre，1985）和《眾神之影》（A L'Ombre des Dieux，1986）。范明山還根據讓·奧利維爾（Jean Ollivier）的腳本為法國阿謝特出版社（Hachette）繪製了《白芳》（Croc Blanc）。他的另外一些專輯，如《瑪戈特》（Margot）《藍色夢魘》（L'Enfant Bleue）和《龍鳳呈祥》（Phénix et la Dragon）等，都創作於 90 年代初。

　　1990 年，范明山開始繪製由羅伯特·熱南（Robert Genin）撰寫腳本的系列漫畫《功夫大師張》（Maître Chang），並在《你好漫畫》（Hello Bédé）雜誌上連載。另一位越南漫畫家柯華永（Kohoa Vinh），又名永克（Vink），生於 1950 年，最初在西貢做一名新聞記者，1969 年遷居比利時，就讀醫學課程（像彼得·麥德森、吉姆·李和手塚治虫一樣）。1975 年，他再次改換專業，去比利時城市列日學習美術專業。

　　1979 年，永克在《丁丁》上發表了其職業生涯中的第一部漫畫《越南傳說故事集》（Contes et Légendes du Vietnam）。1983 年，這些短篇連環畫被收錄在專輯《竹籬後》（Derrière la Haie de Bambous）中。永克還與作家米歇爾·迪薩爾（Michel Dusart）合作了《列日省傳奇》（Pays de Liège）、《教堂世界》

這幅美麗的圖畫表現了日本和韓國漫畫之間的細微區別。韓國漫畫的人物雖然也像日本漫畫中的一樣有着卡通式誇張的臉形和眼睛，但人物整體更加真實，更合乎實際比例。事實上，由於這兩個國家在過去幾十年間有着如此頻繁的文化交流，很難分辨這兩種漫畫風格。

© 韓國文化和內容代理公司（Korea Culture & Content Agency，KOCCA）

李昭映的《妖夜迴廊》只是眾多被翻譯介紹給飢渴的西方讀者的韓國漫畫之一。這部野蠻的恐怖－浪漫題材漫畫有濃重的日本耽美漫畫風格。
© 李昭映

（ Vie d'un Èglise ）以及刊登在《走向未來》（ Vers l'Avenir ）上的幽默漫畫《雪中的兩個男人》（ Deux Hommes dans la Neige ）。此外，永克為重裝上陣的《沙爾利月刊》（ Charlie Mensuel ）撰寫並繪製了一部發生在古代中國的系列故事《瘋和尚》（ Le Moine Fou ）。2000 年，他接手《何寶尋親記》（ Les Voyages d'He Pao ）的美術工作，並在 2003 年創作了精彩的劇集《過客》（ Le Passager ）。

越南流亡漫畫家裴德石（ Tak-Thach Bui ）沒有去法國，而是去了加拿大。他的逃離可以理解，因為正像裴德石自己所描述的，其成長環境中"充滿了混亂的政治局勢、恐怖的游擊戰爭和數不清的軍事政變"。

創作漫畫和收集日本、法國漫畫，是裴德石逃避現實的方法。1967 年，他得到去美國上高中的獎學金，並在一個美國家庭中生活了一年。第二年他搬去加拿大。經過在多倫多新藝術學院的學習，裴德石於 1973 年開始了職業漫畫生涯。他在多倫多組建了"藝術衝擊工作室"（ Artattack Studio ），推出了連環畫《PC 與匹克索》（ PC and Pixel ）。這部漫畫的主人公名叫 PC·奧達塔（ PC Odata ），是個在家上班的自由諮詢師，他的貓叫做匹克索，是個愛上網的小傢伙。

來自殺戮之地的漫畫

令人悲哀的是，作為一個罕見的例外，

漫畫在柬埔寨從來就沒有得到過發展機會。紅色高棉政權在其恐怖統治期間將所有藝術表達方式都消滅掉了。浦塞拉·英（Phoussera Ing），也被稱作塞拉（Séra），是一位設法逃了出來的藝術家。他出生於金邊，1975 年和母親從血腥的共產主義革命中逃到法國。他繼續學習藝術，1979 年在《馬戲團》（Circus）上發表了自己的第一部漫畫短篇。1993 年，他為漫畫選集《早晨》（Morning）撰寫並繪製了連環畫《公共便池》（La Vespasienne）。1995 年，他又繪製了《陽光再現》（Retour de Soleil），並創作了《血色絕路》（Impasse et Rouge），講述柬埔寨戰爭中一個娃娃兵的故事。

　　也是在這一年，塞拉回到了闊別 20 年的故土。此後他又為法國漫畫雜誌《P.L.G.》創作了兩部連環畫，並為漫畫選輯《阿爾弗雷德·希區柯克》（Alfred Hitchcock）撰稿。1997 年，他開始在《待續》（À Suivre）雜誌上連載系列故事《HKO》。

　　可以確信，當漫畫贏得越來越多的信賴，也越來越受歡迎之時，將有越來越多的亞洲藝術家出現在國際舞台上。

朴素熙的韓國歷史劇漫畫
《宮：野蠻王妃》（The Palace）
中的一頁。
© 朴素熙

世界級大師：托尼·貝拉斯克斯

托尼·貝拉斯克斯年輕時的肖像。
© 托尼·貝拉斯克斯

口袋本漫畫《肯柯伊》第9期（1959）。
© 托尼·貝拉斯克斯

TONY VELASQUEZ

正像印度漫畫不能沒有阿南特·帕伊（Anant Pai），日本漫畫不能沒有手塚治虫一樣，沒有安東尼奧·S·貝拉斯克斯的菲律賓漫畫是不可想像的。

貝拉斯克斯1910年10月29日生於馬尼拉的佩斯，還在上高中時，他就開始涉足出版業，在羅門·羅塞斯出版公司（Ramon Roces Publications）做兼職。在擔任照相凸版製作員和《黎明》（Liwayway）雜誌的助理畫師後，這位"泰加洛漫畫之父"的好運不請自來。廣告部的羅穆阿爾多·拉莫斯（Romualdo Ramos）想創辦一本漫畫增刊，但主筆畫家羅普科皮奧·博羅梅奧（Procopio Borromeo）太忙，於是這項工作就交給了貝拉斯克斯。

1928年，二人開始創作一部新的連環畫，拉莫斯提供腳本，貝拉斯克斯負責美術部分。1929年1月11日，他們的勞動得到了回報，《肯柯伊行狀錄》（Mga Kabalbalan ni Kenkoy）在《黎明》雜誌上開始發表。這部連環畫大受歡迎，有人甚至爲它創作了歌曲和詩。成功的鼓舞使兩人馬上又着手創作了另一部名字琅琅上口的作品《蓬揚寶貝》（Ponyang Halobaybay）。肯柯伊是一個輕浮的小混混，常常因爲嘲笑菲律賓的現代化而惹上麻煩。蓬揚是一個美麗的女人，一直被可愛而愚笨的百萬富翁那農·潘達克（Nanong Pandak，這個人物後來成爲另一部連環畫的主角）所追求。蓬揚非常時髦，貝拉斯克斯爲她設計的服裝甚至引發了時尚潮流。但是在1932年，拉莫斯突然去世，這個成功的創作小組隨之瓦解，貝拉斯克斯獨自一人繼續創作。拉莫斯死後三年，貝拉斯克斯擢升爲《黎明》、《圖形》（Graphic）、《拂曉》（Bannawag）、《比薩揚人》（Bisaya）、《希利蓋農人》（Hiligaynon）和《比科農人》（Bikolnon）雜誌的首席廣告畫家。作爲菲律賓漫畫廣告的先鋒人物，他爲衆多公司設計了標誌人物，相當於既創造了"麥當勞叔叔"又創造了"肯德基上校"及其他無數的商業形象。

但肯柯伊依然是這位藝術家的真愛，隨着時間的流逝，他不斷擴充這位紈袴子弟的家庭，爲其增添新的人物。這時"二戰"爆發，日本人來了。除了被日本人用作宣傳工具的《黎明》，幾乎所有出版物都遭到查封。肯柯伊也不例外，變成了其"健康運動"的漫畫代言人。貝拉斯克斯甚至受命創作了一部新的連環畫《卡里巴匹一家》（Kalibapi Family），描寫一個菲律

經典的肯柯伊連環畫，一年後變成了彩色印刷。
© 托尼·貝拉斯克斯

賓家庭在"慈善的"日本統治下的生活。

　　1945 年美國人解放這個國家之後，托尼和他的兄弟達米成立了貝拉斯克斯廣告代理公司（Velasquez Advertising Agency）。第二年，傑米·盧卡斯（Jamie Lucas）發行了精選集《歡笑漫畫》，被認爲是菲律賓第一本真正的漫畫書。不過，實際上貝拉斯克斯早在 1934 年就已出版了《肯柯伊行狀錄精選集》。

　　1947 年，貝拉斯克斯的老東家唐·拉蒙·羅塞斯爲他提供了一項讓人無法拒絕的委托——幫助成立埃斯出版公司。該公司的第一本雜誌是 1947 年 6 月推出的《菲律賓漫畫》，甫面世便引起了轟動。貝拉斯克斯接着創立了圖形藝術服務公司，創編了一批家喻户曉的刊物，如《阿里丸漫畫》和《菲國漫畫》。1972 年，在漫畫界打拚了 44 載之後，貝拉斯克斯最終從圖形藝術公司總經理的位置上退休。令人悲痛的是，貝拉斯克斯於 1997 年去世，但這位漫畫作家、編輯兼出版人留下的傳奇仍在繼續。菲律賓漫畫史學家丹尼斯·比列加斯（Dennis Villegas）發現了一部珍貴的善本《肯柯伊行狀錄精選集》，2004 年，在徵得貝拉斯克斯遺孀的同意後，將其複製了 1,200 本。

由劉易斯・特龍埃姆撰寫腳本、法布里斯・帕爾梅（Fabrice Palme）繪製的《威尼斯》（Vénézia）系列漫畫第 1 卷《三煞》（Triple Jeu）中一幅極爲精彩的畫面。特龍埃姆和帕爾梅還爲德爾古出版社創作了《國王的災難》（Le Roi Catastrophe）。

5

第九藝術

現代漫畫大師劉易斯·特龍埃姆創作的無對白連環畫《蒼蠅》（*La Mouche*），內容可愛而有趣。
© 瑟伊出版社（*Seuil*），劉易斯·特龍埃姆

對頁圖：已故漫畫家伊夫·沙蘭創作的《熱納·阿爾貝》（*Le Jeune Albert*）中的畫格細部。沙蘭是清線畫派的大師，《熱納·阿爾貝》某種程度上可以算作一部傑作，講述了在戰後布魯塞爾長大的一個比利時男孩的倒霉際遇。
© 類人聯盟出版公司，伊夫·沙蘭

漫畫被尊為"對一個國家文化和傳統做出重要貢獻的一種藝術形式"？在英語世界，這聽起來像是無稽之談，但在法國，漫畫書的確獲得了這樣的地位，被尊稱為"第九藝術"。

人們習慣於將法國漫畫稱為 bandé dessinée 或 BD（音 bay-day），按字面可譯為"手繪連環畫"。其品質、成熟度及多樣性僅次於日本漫畫。

從文化角度看，法國在很多方面遠遠領先於美國和英國，因此，漫畫成為"第九藝術"，與建築、音樂、繪畫、雕塑、詩歌、舞蹈、電影和電視並列也就不足為奇。這個響亮的別號來自法國著名影評人、巴黎大學教授克勞德·貝利（Claude Beylie），他在 1964 年宣稱應當將電視和漫畫補充到意大利評論家里喬托·卡努多（Ricciotto Canudo）1923 年所著的《七種藝術宣言》（*Manifesto of the Seven Arts*）中去。法國媒體接受了這一提法，並使之在公眾頭腦中扎了根。由此，漫畫這一藝術門類在法國獲得了穩固的地位。

操法語者的滑稽畫

公平地說，"法國漫畫"這一標籤有點誤導的意味，因為很大一部分用法語進行創作的頂尖漫畫家來自比利時。而他們當中又有相當一部分是通過為南部鄰邦法國的出版商工作才確立了自己的聲譽。鑒於這兩個國家的漫畫史如此糾纏不清，冠之以"法—比"之稱，顯然更為準確。即使到了今天，兩國的漫畫出版依然完全混雜在一起，這種漫畫人才大範圍"異株授粉"的情形，在世界其他地方是看不到的。

用"生機勃勃"一詞形容當前法語國家的漫畫行業再恰當不過了，而且這種狀態已持續了很多年。自 20 世紀 60 年代的學生運動以來，法國的文化生活中一直充滿新鮮觀念和實驗活動，漫畫和其他八種藝術形態都是這樣。

縱觀全局，從面向兒童的趣味畫圖一直到最前衛的後現代實驗作品，法國漫畫無不充滿着一種生機勃勃與自信的精神，稱其無與倫比也不為過。漫畫家通常能夠從容地進行創作，很多人可能會花上一年或更長時間去畫一本 56 頁的"小薄冊子"，這樣的速度

斯皮魯與夥伴馬蘇皮拉米（Marsupilami）、寵物松鼠斯皮普（Spip）在一起，這是安德烈·弗朗坎以它們為角色創作的多部專輯中的一個畫格。
© 迪普伊，安德烈·弗朗坎

註釋：

[1] 元小說（meta fiction），也叫超小說、自反式小說，即指在一部小說的行文中，作者"出面"，對其虛構故事的行為做出提示和交代，以強制讀者意識到敘事的虛構性和想像性。大量現代小說採用了這種帶有自我指涉性質的敘事手法，如博爾赫斯、卡爾維諾等人的作品。——譯註

讓美國和日本的漫畫同行嫉妒不已。如此悠閑的步調，再加上即使是與主流出版公司合作時都能擁有的自由感覺，確保了鮮活的法國漫畫能夠擁有健康的生態環境。

由歷史決定

上面所提到的創作自由度根植於法語地區漫畫業一直以來的發展方式。對很多國家中的那些"較為嚴肅"的大型出版社來說，主流漫畫的出版總是處於私生子似的地位；而在法國和比利時，漫畫產業大多是由那些能夠欣賞和理解這一媒介的人所開創。同樣，漫畫創作者們也很少預先設定作品的目標讀者。如此一來，為兒童創作的漫畫並沒有一種對兒童屈尊俯就的姿態，同樣適合青少年和成年人閱讀，因為其內容在不同年齡層次的讀者身上都能產生共鳴。20 世紀 50 年代是法國和比利時漫畫的分水嶺。那是屬於法國漫畫雜誌《領航員》（Pilote）和比利時漫畫雜誌《丁丁》與《斯皮魯》（Spirou）的時代。閱讀漫畫的公眾通過這些雜誌，在心中樹起了一些偶像級的人物形象，他們視漫畫家為藝術家，對編輯們也崇拜有加。由於這些連環畫常常在正常的敘事中把創作時的情態添進去，因此它們也成了一種近似於"元小說"[1]的現代性作品。在這個激進時期開始自己事業的一些漫畫家後來成了國際明星，兩個主要的漫畫流派也在此時創立。

馬齊耐爾畫派

馬齊耐爾（Marcinelle）是比利時南部大城沙勒羅瓦的郊區，位於比利時講法語的那半個地區。這裡人煙稠密，風景如畫，居民主要是瓦龍人。讓·迪普伊（Jean Dupuis）決定在這裡建立自己的印刷事業。1936 年，生意不錯的迪普伊為增加利潤決定出版一本兒童雜誌。19 歲的夏爾·迪普伊（Charles Dupuis）受命負責這個項目，對一個未滿二十的年輕人來說，這可真是個大工程。但夏爾幹起來如魚得水。他開始着手聚攏一批連環畫創作者，以期製作一本品質高且持久的雜誌。這本雜誌的名字就是《斯皮魯》，同名的主打連環畫描繪了一個年輕旅館侍者的冒險歷程。

斯皮魯這一漫畫人物最早是由名不見經傳的法國漫畫家羅貝爾·韋爾捷（Robert Veltier）所繪，並最終成為歐洲漫畫史上最經久不衰的英雄之一。由於雜誌銷量有所增加，小迪普伊開始讓更多有天賦的藝術家加入到創作隊伍中。其中最重要的一位漫畫家叫約瑟夫·吉蘭（Joseph Gillain），即日熱（Jijé），他才華橫溢，對漫畫這種形式駕輕就熟。無論是寫實的還是卡通風格的連環畫，都能得心應手。在協助創作了《布隆丹與恰拉熱》（Blondin et Cirage）等系列後，他接過《斯皮魯》創作工作的帥印。他的作用幾乎立竿見影，且影響巨大：他將這部漫畫從一堆簡單的零星故事組合變成了一個歡鬧的喜劇歷險系列。如此

一來，日熱變得炙手可熱，他的工作堆積如山。為了應付與日俱增的稿約，同時能夠完成一個已經開始的個人項目——漫畫形式的基督耶穌傳記《以馬利》（*Emmanuel*），日熱開始尋找助手。他的一些助手後來成了漫畫行業內迄今為止最著名和最受尊敬的漫畫家，並且奠定了馬齊耐爾畫派的基礎。

自此，安德烈·弗朗坎（André Franquin）、皮約〔Peyo，即皮埃爾·屈利福（Pierre Culliford）〕、埃迪·帕佩（Eddy Paape）、威爾（Will）、莫里斯〔即莫里斯·德貝韋雷（Maurice de Bevere）〕、莫里斯·蒂利厄克斯（Maurice Tillieux）和維克托·于班翁（Victor Hubinon）等漫畫家被推介到台前。《斯皮魯》還有幸擁有了伊夫·德爾波特（Yves Delporte）這位富於想像力的主編。他樂意為藝術家們發展自己的創作理念提供自由空間（而這些理念常常會遭到其他編輯的斷然拒絕），再加上他本人對如何才能創作出漫畫傑作頗有想法，《斯皮魯》故而聲名遠揚，成為孕育創新和最佳敘事故事的溫床。伊夫有很多創舉，如出版一種夾在雜誌中間、能夠單獨摺疊成為迷你漫畫書的"微型漫畫"，以及為《斯皮魯》推出增刊《長號漫畫》（*Le Trombone Illustré*），主推更多適合成年人閱讀的故事。

日熱之後，所有漫畫家當中最受歡迎的當數弗朗坎、創作了《藍精靈》（*Les Schtrompfs*）的皮約，以及創作了《好運盧克》（*Lucky Luke*）的莫里斯。特別是弗朗坎真

正繼承了日熱的衣鉢，他從吉蘭手中接過《斯皮魯》，不僅為原來的連環畫故事增加了幾個新角色，還創作了新的故事系列。弗朗坎最著名的作品當推充滿奇幻生靈的《森林之王》（*Marsupilami*），這部作品後來被迪斯尼收購，改編成了一些完全喪失原有角色性格的糟糕卡通片。他的另一部名作是《加斯東·拉加夫》（*Gaston Lagaffe*）。和把創作過程也寫進小說裡去的那種現代敘事方法相類似，這部漫畫巧妙地將虛實交織在一起，裡面的主人公——一位呆頭呆腦的勤務工正是為《斯皮魯》漫畫雜誌工作，他整日做着白日夢，創造出不可思議卻百無一用的發明，還在日常小事上破壞編輯們的情緒。

日熱和弗朗坎對"法－比"（應當說是全世界）漫畫的真正持久影響是無法估量的。他們創作的故事和人物不僅被一代代的孩子和大人所喜愛，而且影響了時至今日不計其數的漫畫家。事實上，在思想和技藝兩方面，唯一能夠與馬齊耐爾學派的"法－比"漫畫家們相匹敵的，就是以比利時首都為大本營、為《斯皮魯》的勁敵《丁丁》雜誌工作的那群畫家和作家了。

布魯塞爾畫派與"清線畫派"

布魯塞爾畫派最有名的成員就是其創始人埃爾熱（Hergé），他大概也是迄今最有名的比利時人。1946 年，埃爾熱遇到了比利時

弗朗坎富於想像地創造了這個名叫馬蘇皮拉米的動物角色，這是在安古蘭漫畫節上展出的其 3D 模型。
攝影：B·布魯克斯
© 馬蘇製品公司（*Marsu Productions*）

安德烈·弗朗坎的《加斯東·拉加夫》原稿中的一個畫格。此圖與原作尺寸相同。
© 安德烈·弗朗坎，迪普伊

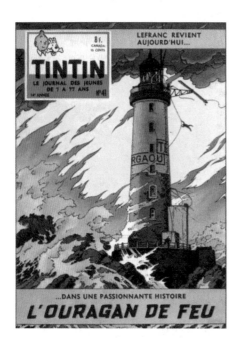

《丁丁》雜誌 1959 年的某期
封面，雅克·馬丁繪製。
© 雅克·馬丁，隆巴爾出
版社

出版商雷蒙·勒布朗（Raymond Leblanc），兩人商討進行一次新的出版冒險，此前，他已經花費了數年時間創作著名角色“丁丁”。勒布朗向這位漫畫家提出的建議非常令人振奮：新創建的雜誌不僅將包含這位小記者及其隨從小狗的系列冒險故事，而且還將以他的名字命名。由此，勒布朗名下的隆巴爾出版社（Lombard）及旗下雜誌《丁丁》誕生了。

直到 20 世紀 90 年代初停刊之前，《丁丁》始終穩坐比利時現實主義連環漫畫的頭把交椅。它擁有一批該領域頂尖的漫畫家，包括埃德加·P·雅各布斯（Edgar P. Jacobs）、保羅·屈弗利耶（Paul Cuvelier）、雅克·馬丁（Jacques Martin）、迪諾·阿塔那西奧（Dino Attanasio）、威利·范德斯滕（Willy Vandersteen）、鮑勃·德莫爾（Bob de Moor）、雅克·洛迪（Jacques Laudy）、蒂貝特（Tibet）和雷蒙·馬舍羅（Raymond Macherot）等人。

雜誌的藝術方向由埃爾熱及其工作室把握，這使得畫風接近埃爾熱本人的漫畫家大行其道。這種風格後來被稱為“清線畫派”（La Ligne Claire），因追隨者眾多而成為歐洲漫畫的中流砥柱之一。清線畫派的簡約風格具有迷惑性，事實上它十分複雜。如果說漫畫是一種將圖像提煉成為盡可能簡練的線條的藝術，那麼清線畫派則是這一邏輯的延伸。清線畫派的漫畫家致力於僅僅用那些恰如其分的線條作畫。這種方式需要繪製大量草圖；聽起來有點自相矛盾：由於希望使成品看起

來非常簡單和輕鬆，漫畫創作這項繁複的工作卻變得更加繁複。今天，清線畫派擁有很多支持者，我們仍可以在很多漫畫家的畫風中看到它的蹤影。其中的佼佼者有塞爾日·克萊爾（Serge Clerc）、西班牙人丹尼爾·托雷斯（Daniel Torres），以及後來將清線畫派與其喜愛的安德烈·弗朗坎的作品糅合在一起的伊夫·沙蘭（Yves Chaland）。

《丁丁》這本雜誌從一開始就獲得了成功。它將具有現實色彩的故事與風格簡潔精練的藝術創作結合起來，很快在公眾中引起反響，並促使勒布朗在 1948 年與法國出版商喬治·達爾戈（Georges Dargaud）達成了出版法國版的交易。當然，雜誌主要的吸引力還在於其同名人物的系列冒險故事。《丁丁》對法語大眾（最終是對全世界）的影響不可小覷。簡單地說，《丁丁》影響巨大。埃爾熱筆下的人物不僅為法國和比利時的冒險漫畫樹立了標準，而且其混合了幽默和高度的戲劇性的手法為不止一代人定義了甚麼是好的連環畫。在被結集成書之前，《丁丁》的連載確保了雜誌能夠大賣，勒布朗的努力得到了豐厚回報。

按照傳統，法國和比利時的漫畫在出版規格方面比世界其他地方漫畫的待遇要好一些。在連載結束後，或者更多情況下是在被授權之後，連環畫就會結集為 40 頁或 64 頁的彩色精裝讀本。

《丁丁》取得成功之後，產生了一個奇怪

的附帶問題。顯然，每星期的雜誌頁面都得填滿，漫畫家們需要為《斯皮魯》和《丁丁》兩家雜誌供稿。而明眼人很快就看出，這種漫畫天才們的「異株授粉」現象不再存在於這兩份雜誌之間。事實上，如果你為一家雜誌撰稿就不能同時為另一家工作，這已成了不成文的規定。然而，任何規則都有例外，有一位漫畫家就曾經從《斯皮魯》跳槽到《丁丁》，後來又回到《斯皮魯》，事實上，他同時為兩本雜誌工作，這個人就是安德烈·弗朗坎。在與《斯皮魯》的出版商迪普伊發生爭執後，弗朗坎找到勒布朗，簽署了一個為期五年的合同，為《丁丁》雜誌創作系列故事《莫德斯特與蓬蓬》（*Modesté et Pompon*），這部描繪一個年輕家庭的搞笑漫畫引人入勝，只是對弗朗坎的標準而言，創作顯得有些老套。合同簽署不久，弗朗坎與迪普伊的分歧消除了，他回去繼續創作系列故事《斯皮魯與范塔西奧》（*Spirou et Fantasio*），同時兼顧《莫德斯特與蓬蓬》。合同剛一到期，他就脫離了《丁丁》，但《莫德斯特與蓬蓬》依舊假其他漫畫家如迪諾·阿塔那西奧和格里福（Griffo）之手繼續出現在《丁丁》雜誌上。

與《斯皮魯》不同，《丁丁》雜誌今天已不復存在。它的銷量從 20 世紀 80 年代開始下降，儘管多有革新舉措以挽頹勢（包括更改名字），卻終回天無力。1993 年，這本曾經堪稱世界上最具活力的漫畫雜誌壽終正寢。

《領航員》展翼高飛

《斯皮魯》和《丁丁》的成功催生了一大批競爭對手，它們都瞄準了對漫畫滿懷飢渴的公眾。雖然其中一些戰績不錯，但堪稱輝煌的只有一本，甚至其影響力還蓋過了其比國對手，它就是《領航員》。

《領航員》，這部堪稱法語漫畫轉折點的雜誌，是由兩位作家勒內·戈西尼（René Goscinny）和讓－米歇爾·沙利耶（Jean-Michel Charlier）、一位藝術家阿爾貝·烏代爾佐（Albert Uderzo）、一位出版商讓·埃布拉爾（Jean Hébrard）以及兩位報刊經營者弗朗索瓦·克洛托（François Clauteaux）和雷蒙·若利（Raymond Joly）聯合創辦的。頭一次，一本漫畫雜誌的編輯策略是由進行創作的漫畫家自己決定，而不像以往那樣由報刊經營者

《領航員》創刊號封面，給本期刊登的所有漫畫角色來了個全家福。
© 達爾戈出版社

屈臂蒂斯（Cubitus），《丁丁》雜誌中特別受歡迎的角色之一，由已故比利時漫畫家迪帕［Dupa，呂克·迪旁盧（Luc Dupanloup）］創作。
© 迪帕，隆巴爾出版社

《阿斯特里克斯》

對埃爾熱取得國際性成功的作品《丁丁》來說，唯一真正的競爭對手是勒内·戈西尼和阿爾貝·烏代爾佐合著的系列故事《阿斯特里克斯》。這個為《領航員》雜誌創作的故事來源於戈西尼和烏代爾佐還在《丁丁》工作時創作的連環畫《印第安勇士》（Oumpah-Pah）。不過後者的主角是西部背景下一個美國土著，而《阿斯特里克斯》講述的卻是在凱撒大帝時期，一個矮小的高盧人和身材高大、略顯遲緩卻強壯有力的盟友抵抗羅馬人入侵的故事。

這部連環畫入木三分地刻畫出了高盧人的性格，很快就抓住了讀者的心，且幾乎造成了一種社會現象。在以一百多種語言出版了31期之後（本書編寫時，第32期故事腳本正在創作中），《阿斯特里克斯》遭受了一連串的不幸：兩位作者之一去世（戈西尼於1977年在進行醫療檢查時逝世）；作品內容被指有種族歧視傾向；健在的作者烏代爾佐與最初的出版社打起了版權官司，但這部連環畫最終還是挺了過來。

或利益相關人士決定。

《領航員》的初創要追溯到戈西尼、沙利耶、埃布拉爾和烏代爾佐創立的兩家機構——（瑞士）新聞出版集團（Édipresse）和法國電子數據交換協會（Édifrance）。在（瑞士）新聞出版集團旗下，他們為盧森堡公國無線電廣播公司的《廣播－電視》雜誌（Radio-Télé）創辦了特別增刊《漫畫副刊》（Le Supplément Illustré）。不久，這個團隊開始琢磨創辦一本兒童雜誌，希望能從盧森堡公國無線電廣播公司獲得推廣和宣傳上的支持。這個想法很快就被付諸實施，1959年10月29日，《領航員》雜誌創刊號面世了。借助廣播電台的宣傳，全部30萬冊第一天就銷售一空。

最初，雜誌的大量撰寫工作由沙利耶和戈西尼兩人承擔。他們從創刊號開始就創作出了幾個受大眾歡迎的連載故事。沙利耶與維克托·于班翁合作了《紅鬍子》（Barbe-Rouge），與烏代爾佐合作了《唐吉和拉維杜爾》（Tanguy et Lavierdure，這兩個連載故事的繪製工作後來都由日熱接手），而戈西尼與讓－雅克·桑佩（Jean-Jacques Sempé）合作了《小尼古拉》（Le Petit Nicolas），並與烏代爾佐合作了更為有名的《阿斯特里克斯》（見左側欄介紹）。其他漫畫家，如莫里斯·蒂利厄克斯、克里斯蒂安·戈達爾（Christian Godard）和雷蒙·普瓦韋（Raymond Poïvet）也加入進來，確保了該雜誌擁有一個平衡的創作團隊。

儘管雜誌是成功的，《領航員》的贊助人卻在1960年因財政危機而撤資，置雜誌的未來於危險境地，幸好，救星在這個節骨眼上出現。已經通過運作法國版《丁丁》雜誌而對漫畫出版駕輕就熟的喬治·達爾戈及時介入並接管了《領航員》。在他的英明領導下，《領航員》的銷量節節攀升，創作隊伍日趨壯大。雜誌上發表了很多新的受歡迎的連載故事，雜誌社也成了許多頗有影響力的漫畫家的大本營，其中特別突出的有：讓·吉羅（Jean Giraud），與人合作了西部風格的漫畫《藍莓少尉》（Lt. Blueberry）；莫里斯，將自己非常熱門的西部幽默故事《好運盧克》從《斯皮魯》移植到《領航員》中；格雷格（Greg），《阿希爾·塔隆》（Achille Talon）的作者，他的這部系列故事將戈西尼和沙利耶本人變成了漫畫中的角色，在漫畫形式上也饒有發揮。

與達爾戈的聯合使各種資源向《領航員》的編輯們敞開了，包括外版漫畫的引進，如弗蘭克·拉米和弗蘭克·漢弗萊斯（Frank Humphris）為英國雜誌《鷹》創作的連載故事。隨着創作者及其頗具開拓性的新鮮作品不斷湧入，《領航員》雜誌也為讀者奉上了遠遠超過一般漫畫雜誌的豐美創意。

20世紀60年代後期是《領航員》的另一個巔峰，很多年輕漫畫家在此嶄露頭角。戈西尼作為編輯的才幹之一就是發現和培育了一批有天分的漫畫新秀，像創作了天才般的

啓示之作《趣聞集錦》（ Rubrique à Brac ）的馬塞爾·戈特利布（ Marcel Gotlib ）、克萊爾·布勒泰謝（ Claire Bretécher ）、尼基塔·曼德雷卡（ Nikita Mandryka ）、讓－馬克·雷塞（ Jean-Marc Reiser ）、雅克·洛布（ Jacques Lob ）、皮埃爾·克里斯汀（ Pierre Christin ）、亞歷克西斯（ Alexis ）和梅齊埃（ Mézières ）都常在該雜誌上發表作品。這一時期，雜誌的內容更加成人化，涉及了一些政治和社會性的主題。菲利普·德呂耶和弗米爾（ F' Murr ）等藝術家開始將自己的連環畫作品瞄準年紀大一些的讀者，諷刺故事開始取代單純的鬧劇。戈西尼坦然接受了這些變化，但當 70 年代到來的時候，雜誌的發展方向使他愈加不安。他開始與很多漫畫家就其交付出版的題材發生衝突。畫家們感到灰心喪氣，認為創作受到了編輯甚至是審查制度的干涉。一些人投奔了其他出版社；包括戈特利布、布勒泰謝和曼德雷卡在內的另一些人則創辦了自己的雜誌《來自草原的回聲》（ L'Écho des Savanes ）。

這一系列的背叛嚴重地傷害了戈西尼，特別是其一手栽培的漫畫家如讓·吉羅等人也開始向別的後進雜誌投稿了。戈西尼於 1973 年離開主編位置（但仍擔任經理一職，直到次年），其繼任者是蓋伊·維達爾（ Guy Vidal ）。維達爾將《領航員》從周刊改為月刊，並且引進了戈西尼認為不適合這本雜誌的漫畫種類。1986 年，與達爾戈的另外一本雜誌《沙爾利月刊》（ Charlie Mensuel ）合

併之後，雜誌名也改為《領航員與沙爾利》（ Pilote et Charlie ），更晚一些時候，它徹底放棄《領航員》的名字，而改稱《發現漫畫》（ Spot BD ）。雖然這些革新措施一時發揮了作用，但在 80 年代早期，其銷量再次開始下滑，到 80 年代末期，《領航員》停刊，一個時代宣告結束。

來自草原的聲音

20 世紀 60 年代，法國經歷着社會、政治和文化生活的巨變（世界其他地區也是如此）。這些變化不可避免地波及到漫畫界。為主流市場工作的漫畫家不滿足現狀，希望在作品中反映時代的氛圍。然而市場並未向加入更多"成人化"元素的創作張開歡迎的臂膀，為了與時俱進，藝術家們需要離開主流市場另闢蹊徑。

馬塞爾·戈特利布、克萊爾·布勒泰謝、尼基塔·曼德雷卡與《領航員》分家創辦了自己的雜誌。他們真正把握住了那個時代的精神，獲得了在主流市場中不可能獲得的自由，從而創作出了更為個人化並反映其藝術信念的作品。正如他們為新雜誌所取的名字一樣，《來自草原的回聲》是這類變革性的、題材更為個人化的新型漫畫雜誌的先鋒。很快，他們吸引了像讓·吉羅、菲利普·德呂耶和特德·伯努瓦（ Ted Benoît ）這樣有共識的藝術家，雜誌中滿是帶諷刺意味且時常有些

克萊爾·布勒泰謝爲《來自草原的回聲》第 1 期所繪的封面。這部圖畫小説雜誌開闢了法國漫畫的新天地。

© 克萊爾·布勒泰謝

格雷格的幽默連環畫《阿希爾·塔隆》的半個頁面。從中可看到格雷格向後現代主義的推進。

© 格雷格，達爾戈出版社

技藝精湛的丹尼爾·古森斯創作的一頁連環畫。這部收錄在《傷心離別》（Adieu Mélancolie）一書中的連環畫對傳統童話故事《豌豆公主》進行了惡搞。
© 丹尼爾·古森斯，聯盟出版社

對頁圖：默比烏斯（讓·吉羅）的連環畫《阿扎什》的細部。這部連環畫啟發許多漫畫家開始創作自己的作品。
© 讓·吉羅，類人聯盟出版公司

淫穢的漫畫。這份雜誌還轉載外國漫畫家的作品，並委托他們創作新作，特別是《瘋狂》雜誌的創始人、地下漫畫之父哈維·庫爾茨曼，以及像羅伯特·克拉姆這樣的美國地下漫畫生力軍。

《來自草原的回聲》引發了經年不息的論戰，尤其是到了 20 世紀 70 年代末期，一位年輕漫畫家菲利普·維萊明（Phillippe Vullemin）被招至該雜誌麾下的時候。維萊明的漫畫經常含有極其淫穢的、超乎理的性內容和暴力圖像，對人們的感官刺激達到了一個新高度。在其職業生涯的晚景時候，維萊明製造了一起令國人感到羞辱的事件。他的名為《希特勒＝SS》（Hitler=SS）的連載故事被冠以種族歧視和拿大屠殺開玩笑的罪名。維萊明否認這一指控，但這場論戰似乎是對一直瀰漫於其作品中的危險氣氛算了個總賬。

時光荏苒，《來自草原的回聲》漸漸變成一個暗淡的影子而不復當年。刊登的漫畫作品減少了，裸體女人的圖片卻越來越多，這種大開成人漫畫之風的做法成了該雜誌的恥辱。戈特利布和漫畫家亞歷克西斯、雅克·迪亞芒（Jacques Diament）轉而創辦了另外一份帶有無政府主義色彩的漫畫雜誌《流動冰河》（Fluide Glacial）。這本雜誌只刊登幽默漫畫作品，作者隊伍中包括馬斯（Masse）、索萊（Solé）、非常風趣的天才漫畫家丹尼爾·古森斯（Daniel Goossens）、創作了黑色幽默傑作《黑色狂想》（Idées Noires）的弗朗坎、創

作了一部家族故事漫畫（這部超現實作品常常變成作家及其筆下角色之間的辯論）的埃迪卡（Édika），以及同時兼任雜誌編輯的馬塞爾·戈特利布本人。

尖叫的金屬

1974 年，《來自草原的回聲》編輯隊伍裡加入了一位新人：讓－皮埃爾·迪奧內（Jean-Pierre Dionnet）。迪奧內一開始憑藉為漫迷刊物投稿出了名，這使他獲得了在《領航員》擔任漫畫家的工作。迪奧內在《回聲》雜誌幹的時間不長，1975 年，他與朋友伯納德·法卡斯（Bernard Farkas）以及畫家讓·吉羅、菲利普·德呂耶合夥創辦了一本新的成人科幻漫畫雜誌《狂嘯金屬》（Métal Hurlant），並成立了名為“類人聯盟”（Les Humanoïdes Associés）的出版公司。這本雜誌從一開始就充當了開拓者的角色，鼓勵實驗和非線性敘事風格。

從第 1 期開始，《狂嘯金屬》便樹立了很多漫畫書籍領域的里程碑。讓·吉羅用他的筆名默比烏斯（Moebius）創作了史上最受推崇的連環畫之一《阿扎什》（Arzach）。這個短篇連環畫系列刻畫了一個奇異世界，裡面到處是騎着類似翼龍生物的人，以及長着匪夷所思的巨大生殖器的龐大怪獸，作品完全沒有對白，而且常常省略中間環節，只靠吉羅在繪製時巧妙地把故事組織起來。其他藝術

藍精靈

　　1969 年底，學生雅克·格萊納 – 居廷（Jacques Glénat-Guttin）製作了一本簡易的複寫版（一種早期的複製方式）漫迷雜誌，並參照皮約最出名的漫畫及法國著名的電影雜誌《電影手冊》，將其取名爲《藍精靈 / 漫畫手冊》（Schtroumpf / Les Cahiers de la Bande Dessinée）。對格萊納（他抛棄了帶連字符的長姓）來說，這個寒酸的開始真有點讓他不堪回首。

　　隨着時間的流逝，這本漫迷雜誌變成了一本正式的雜誌，格萊納創辦的"格萊納出版公司"（Éditions Glénat）也一天天壯大起來，成爲法國較大的漫畫出版公司之一。

　　《漫畫手冊》雜誌逐漸爲人所知，並以深度特寫、漫畫研究及介紹全世界漫畫動態而聞名。在主編蒂埃里·格勒斯滕的經營下（第 56-84 期），該雜誌營造了此前從未有過的學術氛圍，給人們帶來了全面理解漫畫的機會。

© 格萊納出版公司

　　家，如德呂耶、塞爾日·克萊爾和雅克·塔第等人，對雜誌創作的連載故事以及獨立成篇的連環畫也有着巨大的影響力，並形成了多年來一直呼之欲出的成人漫畫概念——當然這並不總是一件好事。不幸的是，與偉大和上乘之作並存的，還有大量劣質品，《狂嘯金屬》深受良莠不齊之苦。而其催生的英文版雜誌《重金屬》（Heavy Metal）與法文原版相比，品質更為參差，因為其編輯偏愛那些大量裸露身體的故事，而且文字的翻譯遺漏了很多原本應有的東西，常常導致令人不明所以的混亂。

　　《狂嘯金屬》一直出到 1987 年，銷量降低以及整個漫畫市場的低迷導致了它的停刊。但是類人聯盟繼續其出版業務，2002 年，該公司易手之後，《狂嘯金屬》又以英文版復刊。

未完待續……

　　1978 年 2 月，《丁丁》選輯的比利時出版商卡斯特曼（Casterman）涉足雜誌出版業，出版了第 1 期《待續》（À Suivre）。這本製作精良的雜誌承諾"讓漫畫書這種新藝術形式的創作大師們徹底自由地表達自我……《待續》將是漫畫文學的強勁爆發"。通過啓用兩位稀世天才的作品，該雜誌實現了這一熱望，這兩位大師就是意大利人雨果·普拉特（參見第 206 頁以下的重點人物介紹）和法國人雅克·塔第（參見第 171 頁側邊欄）。

　　在其經營的 25 年中，《待續》基本上實現了每個月都推出優秀作品的新章的目標，而且它還時常刊登其他出版社旗下作者所創作的新故事。這本雜誌的藝術家隊伍中包括比利時人弗朗索瓦·斯海頓（François Schuiten）和伯努瓦·佩特斯（Benoît Peeters，他還是很受尊敬的漫畫評論家及相關書籍作家），以及尼古拉斯·德魁西（Nicolas de Crécy，一位令人驚嘆的漫畫家兼動畫藝術家，其作品難以言表）、弗朗索瓦·布克（François Boucq）、柯梅斯（Comés）和雅克·盧斯塔爾（Jacques Loustal）。

　　20 世紀 80 年代後期，漫畫行業陷入低迷，這本雜誌被迫在 1987 年停刊。無論如何，《待續》匯集過諸多具有挑戰性的、搞笑的、偶爾惹人惱怒但始終趣味盎然的漫畫作品，因而令人懷念。

漫迷團體與聲望

　　大眾對漫畫書的看法在 20 世紀 60 年代發生了改變，漫畫不再被歸入"兒童娛樂"範疇。雖然漫畫內容本身的變化在其中扮演了重要角色，但它並不是唯一原因，甚至可能算不上是主要原因。早在 1963 年，第一個活躍的、有組織的漫迷團體就初露端倪：一群狂熱分子和業餘愛好者聚集在一起，組成了"漫畫俱樂部"（Le Club des Bandes Dessinées）。該俱樂部的成員包括其創始人、

電影導演阿蘭·雷奈（Alain Resnais）、創作了《星際女俠》（Barbarella）的漫畫家讓－克勞德·福雷（Jean-Claude Forest）、評論家弗朗西斯·拉卡森（Francis Lacassin）和皮埃爾·庫佩里（Pierre Couperie），以及報刊經營者雅克·尚普勒（Jacques Champreux）和讓－克勞德·羅默（Jean-Claude Romer）。這些志趣相投的人聚在一起，以一種懷舊的情感，讚美其年輕時代的漫畫，同時展望未來。他們出版了一本名為《吉夫－維夫》（Giff-Wiff）的雜誌，深入研究 20 世紀三四十年代的連環畫作者和作品，開啓了法國同類型雜誌之先河。1964 年，俱樂部更名為"圖像文學研究中心"（Centre d'Études des Littératures d'Expression Graphique，CELEG），其關注點也改為對直至當代的更廣闊範圍內的漫畫進行研究。

雖然 CELEG 只維持到 1967 年，但其影響力極大。在新生的"法－比"漫迷運動中，CELEG 領導層的分裂直接導致了下一個主要弄潮兒的誕生：1964 年，幾位 CELEG 成員組成了一個與之抗衡的漫迷組織，名叫"漫畫文學研究與學習私人公司"（la Société Civile d'Études et de Recherches des Littératures Dessinées，SOCERLID）。

這個由克勞德·莫利泰爾尼（Claude Moliterni）、皮埃爾·庫佩里、愛德華·弗朗索瓦（Édouard François）、莫里斯·霍恩（Maurice Horn）和普羅托·德泰法尼（Proto Destefanis）等作家和批評家組成的新團隊在

某種程度上比其脫胎而來的組織走得更遠，他們開始舉辦一系列展覽，向普通民眾和藝術界灌輸漫畫的價值所在。第一次展覽名叫"萬千圖像"（Dix Millions d'Images），於 1965 年 9 月在法國攝影學會畫廊舉辦。這次展覽規模相對較小，但卻贏得了在巴黎盧浮宮舉辦一次規模和聲望都大得多的展覽的機會。1967 年 4 月 2 日，名為"漫畫與圖像敘事"（Bande Dessinée et Figuration Narrative）的展覽開幕，展期近三個月；此後，還巡展於倫敦、柏林、聖保羅和赫爾辛基，並發行了同名書籍（後來此書被譯成英文，書名成了相當平庸的《連環漫畫的歷史》）。這本書同它所依附的展覽一樣具有開創性，詳述了漫畫製作、敘事技巧、漫畫與其他藝術形式的關係，還包括一段漫畫簡史，這些專題此前還很少有人涉足。

SOCERLID 還發行了一本名為《不死鳥》（Phénix）的雜誌，刊載一些老漫畫以及對既往今來的漫畫家進行深入研究的文章。《不死鳥》的編輯團隊重視採擷來自世界其他地區的關於漫畫的文章，常常刊載一些除卻其本土便不為人所知的外國作品，為讀者瞭解漫畫提供了一個視野不局限於法國的更為寬廣的窗口。直到今天，人們仍能感到《不死鳥》對漫畫雜誌的影響，沒有它，也就不會有我們今天所知道的漫畫學術研究。

正如上面所講，歐洲首屈一指的展廳裡舉行了大型的漫畫展，在這一影響下，一場

《狂嘯金屬》第 50 期的封面，上面的人像是編輯讓－皮埃爾·迪奧內。
© 艾蒂安·羅比亞爾，類人聯盟出版公司

漫畫俱樂部的官方雜誌《吉夫－維夫》。
© 阿爾·卡普（Al Capp）

法國最早的漫迷雜誌之
一《不死鳥》的第46期封
面。這期刊登了意大利人
佛朗哥·邦維奇尼（Franco
Bonvicini）的作品《突擊隊》
（Sturmtruppen）。
© 佛朗哥·邦維奇尼，
SOCERLID

菲利普·德呂耶對福樓拜名
著《薩朗波》（Salammbô）
的改編富有異域風情和創造
性，原載《狂嘯金屬》。
© 菲利普·德呂耶，居斯
塔夫·福樓拜，類人聯盟出
版公司

"漫畫與圖像敘事"是一個
具有開創性的展覽，煞費苦
心地向法國公眾說明漫畫是
一種藝術形式。這是該展覽
同步出版物的法國版封面。
© SOCERLID

漫迷的草根運動發展起來。很快，漫畫吸引了那些有重要文化影響力的人士的注意。關於漫畫及其作者的文章和分析評論開始在主流媒體上出現，這反過來也激勵了更多的藝術家在漫畫創作上一試身手。各地突然出現了許多漫迷雜誌和小型集會，漫迷們可以在這裡見到作者，購買新專輯和珍本，而且通常還會展示一下自己的創作。

《不死鳥》發行中途，雜誌出版事務由達爾戈接手。他們採取無為而治的經營方式，使得雜誌相當好地繼續了以往的方向，也凸顯出世界各地都同樣出現的一種日漸增多的有趣現象，即許多業餘的漫迷雜誌變成了更為專業化的出版物，甚至最終成長為全方位的出版公司。

《不死鳥》在發行 47 期後，於 1977 年宣告停刊。其運營不是最久的，然而堪稱卓越，特別是它將學術性帶入漫迷雜誌中，促進了對漫畫的更為深入的研究。

從漫迷雜誌到出版社

當類人聯盟開始為《狂嘯金屬》制定方向的時候，雜誌的設計也被同時納入認真的考量。他們選擇的設計師是艾蒂安·羅比亞爾（Etienne Robial），一個才華橫溢、激情四射的漫畫迷，早在作為一名小出版商時就已名聲在外。

羅比亞爾於 1969 年創辦了一本名為《未來城邦》（Futuropolis）的漫迷雜誌，而他與合夥人在巴黎經營的漫畫商店也叫這個名字，其出處是勒內·佩洛斯（René Pellos）1937 年創作的一部連環畫。1972 年，在其當時的妻子、漫畫家弗洛朗絲·塞斯塔克（Florence Cestac）的協助下，羅比亞爾將更多精力放在了《未來城邦》的出版上，商店的經營反而退居次席。很快，"未來城邦"就演變成為一個規模不大但羽翼豐滿的出版公司，出版目錄很是誘人。與此同時，羅比亞爾和塞斯塔克各自成功地繼續着他們作為設計師和漫畫家的職業生涯。羅比亞爾設計了漫畫雜誌《待續》、未來城邦公司的無數種出版物、巴黎聖日耳曼足球俱樂部的標誌，以及 "Canal+" 和 "M6" 電視公司的視覺識別系統，前者甚至還聘請他為藝術指導。另一邊，塞斯塔克創作了一系列成功的專輯，給讀者帶來了偶像級的漫畫人物 "哈里·米克森"（Harry Mickson），她甚至擁有一支以自己的名字命名的足球隊（由漫畫家和漫畫編輯組成）。塞斯塔克終於 2000 年獲得了歐洲漫畫最高成就獎 "安古蘭大獎"（the Grand Prix d'Angouleme）。

未來城邦運營期間出版的作品構成了一本漫畫家的名人錄，其中包括雅克·塔第、埃德蒙·博杜安（Edmond Baudoin）、約斯特·斯瓦特和恩基·比拉爾（Enki Bilal），與此同時，他們也發掘了像讓－克勞德·戈廷（Jean-Claude Götting）和讓－克里斯托夫·默

未來城邦創建人之一弗洛朗斯·塞斯塔克爲準備從事漫畫職業的人推出了這本"生存指南"，此書所以有名還因爲它是由日後安古蘭漫畫節的總指揮讓－馬克·泰弗內（Jean-Marc Thévenet）撰寫的。

© 弗洛朗斯·塞斯塔克，讓－馬克·泰弗內，未來城邦出版公司

尼古拉・德魁西的系列故事《水果先生》（*Monsieur Fruit*）第一卷封面，主人公是一個身材圓滾滾的"超級"英雄。
© 尼古拉・德魁西，瑟伊出版社

埃德蒙・博杜安的連環畫《1 42 04 06 088 198》的一頁。博杜安是幫助未來城邦在法國漫畫界成功立足的藝術家之一，他的這種感人至深的用筆風格風靡一時。
© 埃德蒙・博杜安，奧特勒芒出版社（Autrement）

尼（Jean-Christophe Menu）這樣的新秀。他們還轉載漫畫世界的經典及佳作，如 E・C・西格的《大力水手》/《頂針劇院》、阿蘭・聖奧根（Alain Saint-Ogan）的《齊格與普切》（*Zig et Puce*）以及亞歷克斯・雷蒙德的《飛俠哥頓》。該公司出版的所有書刊都很吸引人，同時也為漫畫出版物樹立了標準，以至於其競爭對手直至主流的大出版公司都必須十分努力才能達到這些標準。羅比亞爾對黑白漫畫的偏愛是顯而易見的，因為未來城邦出版了大量單色書刊。這些黑白漫畫充分滿足了羅比亞爾對漫畫的純淨和力量的渴望，此舉也開了法語漫畫出版界的先河，因為在此之前，出版界認為漫畫只能是彩色的。未來城邦還推出了一個名為"30/40"的系列出版物，該系列按照漫畫的原始尺寸來出版，而不是被縮小到適合一般專輯的紙張開本。這使得讀者能夠感受漫畫家的原始創作，使讀者能更接近創作者並更好地欣賞作品。

1986年，實力雄厚的法國主流（非漫畫領域）出版社伽利馬（Gallimard）找到羅比亞爾和韋斯塔克，提出向其公司投資，並計劃合作出版一系列由羅比亞爾設計、由當時的頂尖漫畫家繪製插圖的經典小說。羅比亞爾和塞斯塔克接受了這一項目和投資，着手創作系列插圖美文書籍。他們將插圖畫家和作家進行了有趣的配對，如：塔第與路易－費迪南・塞利納（Louis-Ferdinand Céline）、戈廷與陀思妥耶夫斯基等等。這些書一上市便

很暢銷。

遺憾的是，羅比亞爾不能適應伽利馬出版社的管理方式，1994年，他從其經營了22年的未來城邦辭職，公司隨即陷入毫無生氣的境地，業務幾乎停滯，只偶有出版物問世。然而，到了2005年，有傳言說，未來城邦在吸納了以迪普伊手下的編輯塞巴斯蒂安・格內迪希（Sebastien Gnaedig）和迪迪埃・戈諾爾（Didier Gonord）為主的新一代編輯和設計人才之後，正企劃出版新東西。新成員們帶來了激情，隨之而來的是對出版新鮮有趣的漫畫的熱望。他們要實踐的事情有很多，未來城邦那近乎神聖的聲譽也需要去維護，時間將證明他們的努力能否取得成功，未來城邦昔日的輝煌能否重現。

安古蘭，安古蘭，小憩一下

隨着時間的流逝，法語漫畫愛好者們變得更加專業。20世紀70年代初湧現的小型漫畫節規模逐漸壯大，地位不斷提昇，在法國小鎮安古蘭舉辦的節日成為其中最有分量的一個。

安古蘭漫畫節最初是由當地商人、漫畫狂熱分子弗朗西斯・格魯（Francis Groux）、皮埃爾・帕斯卡爾（Pierre Pascal）和讓・馬爾迪基安（Jean Mardikian）發起的。安古蘭位於波爾多以北一個小時車程的夏朗德地區，是個了無生氣的小鎮，看起來好像並不適合作

法國安古蘭的國家漫畫與圖像中心。這個由釀酒廠改造成的建築大概是世界上最好的漫畫博物館和圖書館。相信我們，其內部與外表一樣令人難忘。

攝影：吉姆・惠洛克（Jim Wheelock）

安古蘭展覽上常見的透視配景法之一例。弗蘭克・馬爾熱蘭（Frank Margerin）是 1992 年的安古蘭大獎獲得者。在次年該作者的展位中，其筆下人物"呂西安"（Lucien）被製成大型雕像，擺在放大的漫畫畫格前。

攝影：B・布魯克斯

© 弗蘭克・馬爾熱蘭，安古蘭漫畫節

第一屆安古蘭漫畫節海報，雨果·普拉特繪製。
© 雨果·普拉特，安古蘭漫畫節

1989 年安古蘭漫畫節內容豐富的圖錄。這本超大
尺寸的軟皮書由安德烈·弗朗坎創作封面。
© 安德烈·弗朗坎，安古蘭漫畫節

為世界最重要的漫畫節的舉辦地。但儘管顯得有點奇怪，那裡確實成了這樣的一個中心，不過它也是經過多年的政治鬥爭才取得了今日的地位。

第一屆漫畫節於 1974 年 1 月舉辦，來賓包括伯恩·霍格思（Burne Hogarth，被一代法國漫畫評論家推崇備至的《人猿泰山》的畫家）、哈維·庫爾茨曼、莫里斯·蒂利厄克斯，以及第一屆安古蘭大獎（授給真正漫畫大師的年度獎項）獲得者安德烈·弗朗坎。其規模雖小，但很成功，而且證明了組織者所走的道路是正確的。

1975 至 1990 年間，隨着出席人數不斷增加，由世界各地的創作者組成的嘉賓隊伍日益壯大（埃爾熱、艾斯納、默比烏斯、塔第、比拉爾……不勝枚舉），漫畫節也越來越成規模。作為一個對漫畫及漫畫家進行全方位回顧的大型展覽，安古蘭漫畫節很快鞏固了自己的地位，其展覽內容和展覽設計常常異彩紛呈、令人難忘。

1987 年，為了幫助小鎮實現成為法國漫畫之都的計劃，在法國政府的支持下，一項耗資數百萬法郎的工程啓動了——小鎮破敗的釀酒廠被改造成為漫畫博物館和資源中心。1990 年項目完工，國家漫畫與圖像中心（Centre National de la Bande Dessinée et l'Image，CNBDI）首次向公眾開放。這座巨大的、令人印象深刻的建築由著名建築師羅蘭·卡斯特羅（Roland Castro）設計，他本人

就是一個漫畫迷。特別是對那些來自於漫畫文化不像法國這樣發達的國家的漫畫迷來說，這裡舉辦的各類展覽均叫人難以忘懷，漫畫博物館也令他們嘖嘖稱奇。CNBDI 還引領了世界其他地方開設漫畫博物館的風潮，其中最引人矚目的是位於布魯塞爾的比利時漫畫中心（Centre Belge de la Bande Dessinée），這座由維克托·奧爾塔（Victor Horta）設計的動人建築此前曾是一家百貨商店，如今則成為一座內容精彩的博物館兼圖書館，收藏的原創藝術品能夠與 CNBDI 匹敵。

與此同時，漫畫節在這些年裡的狀況起起伏伏；毫不奇怪，這和漫畫市場的繁榮與低迷是相適應的。但是安古蘭漫畫節想辦法維持了自己在漫畫界的地位，它所獲得的幫助不僅源自法國政府的扶持，還來自一家銀行和一家連鎖超市的贊助。從藝術的角度看，漫畫節不像從前那樣令人難忘了，正像"弗朗坎回顧展"以及關注英國藝術家的展覽"上帝拯救漫畫"的標題所透露的那樣，你不得不相信，漫畫確實需要"回顧"及"拯救"了。然而，安古蘭仍不失為一個充滿活力的地方，這裡汲取着世界漫畫的精華，展現着在世界其他地方看不到的作品，並且還可以進行一些與漫畫相關的交易。

還有一些漫畫節在法國和比利時遍地開花，雖然沒有一個具有像安古蘭漫畫節那樣的規模和國際影響，但其中不少無論是在藝術價值還是在參加人數方面都很不俗。在布

盧瓦（Blois）舉行的漫畫節"漫畫炸翻天"（BD Boum）大概僅次於安古蘭漫畫節，非常值得一去。

聯盟出版社

未來城邦最後出版的一批漫畫書中，有一本新晉漫畫家的選輯，叫做《實驗室》（Labo），該書與同名展覽在 1990 年的安古蘭漫畫節上同步推出。《實驗室》是一本令人振奮的黑白作品集，集合了數位新近踏入漫畫領域的創作者，其中有讓－克里斯托夫·默尼、斯坦尼斯拉斯（Stanislas）和馬特·孔圖爾（Mattt Konture），他們此前組過一個名為"第九藝術自由保護協會"的小團體。這三個人對漫畫和漫畫出版有獨到眼光，這也正是《實驗室》的理念之所在。遺憾的是，《實驗室》只出版過一本，但這一次經驗已足以使這些年輕漫畫家，以及包括達維德·博沙爾（David Beauchard）、劉易斯·特龍埃姆、基洛弗爾（Killoffer）和莫凱特（Mokéït）在內的該項目其他參與者將這個小團體擴充為一家獨立的出版社。1990 年 5 月，聯盟出版社正式組建，不久之後的 11 月便出版了第一本書《戰爭漫畫之基本原理》（Logique de Guerre Comix）。

從這個小小的發端開始，"聯社"（出於熱愛，人們稱之 l'Asso）在世界舞台上逐步取得了令人難以置信的影響力。也正是從這一發端開始，幾位創始人擁有了一套想要堅持的原則和理想。其一是相信黑白或雙色作品所具有的力量，其二是貫穿始終地對高品質的追求，這不僅反映在他們對創作者的選擇上，也反映在對產品價值和設計的要求上。

聯盟出版社每年出版多部漫畫書，並持續推出了一部時事諷刺滑稽劇《兔子》（Lapin），他們還按照畫面尺寸分類，將這些出版物整理為精選集。其中，製作精美的小開本漫畫集有《蒼蠅腿》（Patte de Mouche，105mm×150mm），較大開本的漫畫集有《小蔥》系列（Collection Ciboulette，165mm×240mm），還有常規畫冊尺寸的《埃珀爾略特》系列（Collection Éperluette，220mm×260 mm 或 290mm）。聯社至今一直在推出新的選輯，最新一部是《試樣》系列（Collection Eprouvette），專門收錄對漫畫作品本身進行剖析的批判性作品。

聯盟出版社的很多出版物都是既叫好又叫座。對於如何確保公司出版的圖書長銷不衰，同時還能得到評論家的好評，默尼與他的同事們很有一套辦法。最近，伊朗生的漫畫家瑪贊·莎塔碧（Marjane Satrapi）創作的四卷本自傳體漫畫系列《我在伊朗長大》（Persepolis）為該社贏得了國際性的巨大成功，也使他們能夠繼續出版一些利潤不那麼豐厚的作品。

三位創始人在聯盟出版社之外也建立了自己的聲譽。讓－克里斯托夫·默尼是這個團

《蒼蠅腿》是聯盟出版社的一部迷你漫畫集，描繪這本集子的兩個創立者之間的一點小齟齬，圖爲實際印刷尺寸的一半大小。

© 劉易斯·特龍埃姆，馬特·孔圖爾，聯盟出版社

《實驗室》一書的封面和封底，聯盟出版社即脫胎於其中。

© 未來城邦出版公司

讓－克里斯托夫·默尼的自
傳體作品《家庭手冊》。
© J·C·默尼，聯盟出版社

隊的驅動力所在，其尖刻、固執己見的性格盡人皆知，但無人質疑他對漫畫的熱愛及正義感。作為一位頂級漫畫家，默尼的作品《家庭手冊》(Livret de Phamille) 是一部令人驚嘆的自傳體漫畫，內容豐厚而深刻。作為一名出版商，默尼不怕冒險，哪怕這個風險會影響到他個人。為慶祝千禧年而出版的《漫畫2000》一書便是個很好的例子。該書介紹了324 名來自世界各地的藝術家及其創作的 324 部無對白連環畫，最終成書後多達 2,048 頁，出版這部巨著的消息剛剛宣佈時，曾引起軒然大波。當聯盟出版社真的將其付梓印刷後，反響更甚，甚至直到距出版已有七年時間的本書成書之際，這一話題仍餘波未平，只是，原因卻不足為外人道：在諸如支付稿酬之類的事情上，聯社和此書收錄的部分漫畫家（特別是來自國外的那些）之間產生了一些合同上的糾紛。默尼在《漫畫期刊》(Comics Journal) 的網絡留言板上公開聲明，由於一些遺憾及無法預見的情況，許多漫畫家的稿費被延遲支付，但出版社最終將盡力付清所有稿酬。然而，此事給這個團隊及默尼本人造成了不好的影響。雖然聯社對這本書的經營運作很糟糕（而且已經公開承認），但默尼是一個大力倡導漫畫家權益的人（即使有時稍顯粗暴，但仍不失正直），預示着這一事件終將給每個關注它的人一個滿意的結果。對默尼來說，作為出版商的唯一壞處，就是不得不放棄自己作為漫畫家的一部分工作。不過值得慶幸的是，雖然不像搭檔們那樣多產，但他畢竟仍在創作。

真名為洛朗·沙博西 (Laurent Chabosy) 的劉易斯·特龍埃姆是聯盟出版社最著名的三位合夥人中的“老二”，堪稱漫畫圈中的奇才。他雖然不算最光彩奪目的漫畫家，卻創造出了一個完全屬於自己的小氣候。特龍埃姆極為多產，十年間，他與別人合作或單獨出版的圖書超過 35 種。從嬉笑耍鬧的冒險喜劇漫畫《拉賓諾兔》(Lapinot) 系列（最初由聯盟出版社，後來由達爾戈出版社出版），到他最重要的一部自傳體漫畫《似是而非》(Approxitiviment)，再到與約安·史法 (Joann Sfar) 及眾多合作者共同創作的帶有英雄奇幻色彩的戲仿作品《鬥陣怪獸魔堡》(Donjon)，特龍埃姆的作品跨越了多重界限，吸引了形形色色的讀者，而不僅僅是漫畫迷。近幾年，特龍埃姆自己的漫畫已越來越傾向於實驗性，例如他為德爾古出版社 (Delcourt) 創作的專輯《O 先生》(Mister O) 就是一部每頁有一組無對白畫面的 29 頁的連環畫，描繪的僅僅是一個小圓球如何努力越過一處峽谷（卻不斷失敗）的故事。

雖然特龍埃姆承認自己不是最偉大的藝術家，但他是一個僅用幾根線條就能描繪無數種表情與姿態的漫畫大師。

三位最著名的合夥人中的最後一位是達維德·博沙爾。達維德·B（這是他現在為大家所熟知的名字）專攻夢幻風格的漫畫，其

極爲多產的漫畫家劉易斯·特龍埃姆創作的連環畫《O先生》，在這一精彩橋段中，一個小人兒堅持不懈地想要越過峽谷，卻總是失敗。畫面搞笑。

© 劉易斯·特龍埃姆，德爾古出版社

2005年，特龍埃姆宣佈退出漫畫界。他在其《閒趣漫畫集》（*Désoeuvré*）裡一篇關於漫畫的隨筆中解釋了自己年紀輕輕就退休的原因，他說，自己不願效仿很多漫畫家，老了以後靠畫一些垃圾漫畫來掙錢。這是個勇敢的決定，但效果打了折扣，因爲特龍埃姆仍繼續參與着退休前已開始的多部漫畫中的部分創作工作。

© 劉易斯·特龍埃姆，聯盟出版社

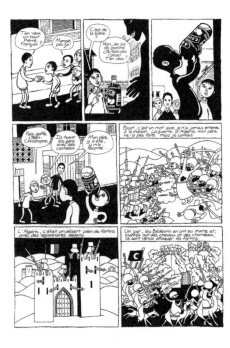

達維德·B宏大的自傳體系列《痛到癲》是聯盟出版社的突破之作，作者在這部作品中將現實和夢幻場景混合在一起，描繪了自己的兄弟與癲癇病的鬥爭。

© 達維德·B，聯盟出版社

筆下的精美黑白圖像為他贏得了讚譽。在第一部作品《追魂馬》（*Le Cheval Blême*）中，達維德·B將他（真實）的噩夢畫成了漫畫。之後，博沙爾致力於自傳體系列作品《痛到癲》（*l'Ascension du Haut Mal*）的創作，這部漫畫將其兄弟的癲癇症及其對整個家庭的影響編成了故事，出版僅三卷就已取得評論和商業上的巨大成功，並最終贏得2000年安古蘭漫畫節阿爾法藝術獎（Alph Art）的最佳故事獎。

在聯盟出版社的文化精神中，實驗性一直被視為其立足之本，這一點在他們於1992年開始的項目"潛在漫畫工場"（OuBaPo）中體現得最為充分。

潛在漫畫工場

OuLiPo（即 Ouvroir de Littérature Potentielles 的字母縮寫組合）是法國文學傳統中最迷人的一個流派，按意思可譯為"潛在文學工場"。名字中的"潛在"一詞是指"創作者能夠按照他們喜歡的方式使用新結構和新形式"來進行創造。這個由詩人雷蒙·凱諾（Raymond Queneau）和數學家弗朗索瓦·勒利奧奈（François Le Lyonnais）組建的文學團體探索的是如何在自己強加、預設的規則和限定性條件下進行散文和詩歌創作的問題。這些限定條件通常概念精確，確定了工作流程並指出作品必須遵循的法則。特別值得指

出的是，在這些約束下工作，寫作者可以感到有一些明確的障礙需要衝破，從而增進其創造力。潛在文學工場出品的佳作是喬治·珀雷克（Georges Pérec）的《生活：指導手冊》（*La Vie: Mode d'Emploi*），以及伊塔洛·卡爾維諾（Italo Calvino）的《寒冬夜行人》（*If on a Winter's Night a Traveller*）。

潛在文學工場開創的形式被其他新成立的藝術團體紛紛仿效，他們也採用了加入限定性條件進行創作的做法。人們通常把這樣的團體統稱為"潛在XX工場"（即Ou-X-Po，X代表該團體工作的媒介），例如潛在繪畫工場（OuPeinPo）以及潛在音樂工場（OuMuPo）。1992年，經潛在文學工場許可，漫畫評論家蒂埃里·格朗斯滕（Thierry Groensteen）和聯盟出版社的三位成員（讓克里斯托夫·默尼、劉易斯·特龍埃姆和基洛弗爾）組成了一個致力於探索漫畫藝術形態的潛在漫畫工場（OuBaPo），開始建立一套能夠適用於漫畫媒介的限定條件。隨着特龍埃姆和默尼的作品《人生苦短》（*Moins d'un Quart de Seconde Pour Vivre*）的出版，最早的漫畫限定條件開始變得清晰起來。《人生苦短》中包含有100組連環畫，全都是由八個不同的畫格重新排列組合而得。直到1997年，《工場出品1》（*OuPus 1*）出版，潛在漫畫工場所創設的初始限定性條件及相應作品才為世人所知。

這些初始的限定性條件分為兩類：一類

是帶有生成性的條件，可用來創作出全新的連環畫；一類是具有轉換性的條件，可用來改變已有的連環畫。在發表於《工場出品1》上的評論文章《限定性條件的基本歸納》（Un Premier Bouquet des Constraints）中，格勒斯滕將這些限定條件做了進一步細分，其中一部分是由潛在文學工場的限制條件直接改編而來，另一部分則僅專門適用於漫畫媒介，如"場景限定"，即一部連環畫中的場景描繪方式是事先規定好的（例如在一部連環畫中，每個畫面都以同一個視點繪製）；再比如"多重閱讀性"，即連環畫能夠從不止一個方向閱讀。

到《工場出品1》出版之時，潛在漫畫工場成員的數量陡增，學者安妮·巴拉歐（Anne Baraou）、評論家吉勒·西芒（Gilles Ciment）以及漫畫家弗朗索瓦·艾羅勒（François Ayroles）、艾蒂安·勒克羅阿爾（Etienne Lécroart）和約亨·格爾納（Jochen Gerner）也加入其中。和其他潛在工場一樣，潛在漫畫工場不是招募會員，而是投票選出合適的人，提議他們接受這一既成事實。大量天才的加入使更多的潛在漫畫作品誕生了，例如特龍埃姆和西班牙人塞爾焦·加西亞（Sergio García）合作的《三岔道》（Les Trois Chemins）。這部怡人的小書以貫穿所有頁面的三條岔路為限定性條件，書中人物必須各走一條，並通過這些道路彼此相連，由此產生三個獨立但具有內在關聯的連環畫。它不僅是一部很不錯的實驗漫畫，且故事本身也打動人心，證明"潛在漫畫"不單純是一種智力遊戲，而且是漫畫家的一種富有價值的創作工具。

2000年初，法國《解放報》邀請潛在漫畫工場創作一部連載漫畫，希望在當年夏天刊登。工作室答應了這一要求，從7月到8月，每天都會有一則新的潛在漫畫工場的作品出現在該報上。六位漫畫家（默尼、特龍埃姆、艾羅勒、格爾納、基洛弗爾和勒克羅

潛在漫畫工場的作品集《工場出品1》封面。
© 基洛夫，潛在漫畫工場，聯盟出版社

佛蘭德斯漫畫

雖然比利時的大部分漫畫從業人員說法語，但也有相當數量的漫畫家來自佛蘭德斯或者說荷蘭語地區。在漫畫史上，對自己的語言和文化有着強烈自豪感的佛蘭德斯漫畫家享有長久而不容置疑的地位。

著名的佛蘭德斯漫畫家包括威利·范德斯滕、馬克·斯利恩（Marc Sleen）、鮑勃·德莫爾、卡馬格魯卡（Kamagurka，別名呂克·澤布羅克 / Luc Zeebroeck）、埃韋爾·默侖（Ever Meulen）和約翰·德莫爾（Johan De Moor，鮑勃·德莫爾的兒子）等人。

雖然佛蘭德斯漫畫家可能沒有說法語的比利時漫畫家那樣有影響力，但他們對法語區和荷蘭漫畫的影響是不可否認的。

作家斯蒂芬·戴斯貝格（Stephen Desberg）與佛蘭德斯漫畫家約翰·德莫爾（其父鮑勃·德莫爾是《丁丁》的合作者之一）的精彩之作《牛》（La Vache）。
© 斯蒂芬·戴斯貝格，約翰·德莫爾，卡斯特曼出版社

基洛弗爾用這部潛在漫畫工場作品向錯位空間繪
畫大師 M・C・埃舍爾致敬：從 A 點到 B 點將畫面
摺叠，就可以得到另外一個連環畫故事。此作原
刊法國《解放報》。
© 基洛夫，《解放報》

馬克—安托萬・馬蒂厄讓人讚嘆的四部曲《朱利
葉斯—科朗坦・阿凱法克》的第二卷《字母疑雲》
（La Qu...）中的一頁。這個根據"潛在漫畫"的
限定條件創作的系列故事是一部傑作，從中既能
看到卡夫卡式的陰謀故事，也能領略到元小說的
實驗意味，甚至可以體會到對紙張的巧妙設計與
利用。
© 馬克—安托萬・馬蒂厄，德爾古出版社

阿爾）採用了六種限定性條件，這些作品後來收錄在《工場出品3》(*OuPus 3*)中（當時第二卷還在創作中）。

《工場出品2》(*OuPus 2*)於2003年4月問世，收入了按《工場出品1》中提出的約束條件進行創作的作品，讓－克里斯托夫·默尼撰寫了評述。此外，該書還介紹了多部創作於漫畫節上的集體合繪漫畫以及多位客串漫畫家，如伊夫·"陶尼托克"·科蒂納（Yves "Tanitoc" Cotinat）、約安·史法和文森特·薩爾東（Vincent Sardon）。薩爾東還與安妮·巴拉歐合作了一部按潛在漫畫工場規則繪製的《雞尾酒》(*Coquetèle*)，在這本由聯盟社出版的漫畫書中，骰子的六個面即為漫畫的畫格。

潛在漫畫工場現在擁有兩位來自別國的響應者：西班牙的塞爾焦·加西亞和美國的馬特·馬登（Matt Madden），特別是馬登，他率先通過建立網站（http://www.oubapo-america.com）的形式，去主動尋找新的、有價值的限定性條件。總而言之，潛在漫畫工場並未放慢腳步，事實上，它似乎正在成為全世界實驗漫畫的一面旗幟。

團體的興起

聯盟出版社模式所產生的影響幾乎立竿見影。一直以來，漫畫家們總是組成各種各樣的團體，但現在這些團體有了進一步的目標。新成立的團體已不滿足於僅僅出版漫迷雜誌，他們旨在以一種更為專業的姿態出版時事諷刺刊物和書籍：首先是法國的"橫行"（Amok）和比利時的"氟利昂"（Freon），兩者都成立於20世紀90年代初，其漫畫藝術觀也相近。他們出版了很多重要的漫畫，包括文森特·福泰姆普斯（Vincent Fortemps）、蒂埃里·范阿塞爾特（Thierry Van Hasselt）、丹尼斯（Denis）和奧利弗·德普雷（Oliver Deprez）、費利佩·埃爾南德斯·卡瓦（Felipe Hernandez Cava）和勞爾（Raul）、斯特凡諾·里奇（Stefano Ricci）、伊萬·阿拉格蘭（Yvan Alagbé）和馬丁·湯姆·迪克（Martin Tom Dieck）的作品，以及兩本重要的時事諷刺專輯《無頭馬》(*Cheval Sans Tête*)和《冰箱盒子》(*Frigobox*)。最終這兩個團體強強聯手，合為"弗勒穆克"（Fremok），從事出版活動至今。

"粗線畫法"（la Ligne Brut）和"槌頭雙髻鯊"（Les Requins Marteaux）是這一時期湧現的另兩個團體。前者風格粗野，以凌亂的線條和極其猥褻、色情的素材為特徵，代表人物是勒德爾尼耶·克里（Le Dernier Cri）；後者風格典雅，以幽默感著稱，代表作是文希盧斯（Winshluss）和西索（Cizo）的作品；此外，有一個以英國為中心的國際團體，叫做"危險漫畫家"（Les Cartoonistes Dangereux），他們出版法語和英語書刊，其成員包括沙爾利·阿德拉德（Charlie Adlard）、

雅克·塔第

毫無疑問，生於1946年的雅克·塔第是20世紀最後25年法語漫畫界最重要的漫畫家之一。

塔第以其獨特的清線畫派變種風格而著稱，他的漫畫生涯始於24歲，當時他為《領航員》雜誌繪製由讓·吉羅撰寫腳本的短篇故事。很快，他開始了自己的創作，先是一些較短的連環畫，之後是一批篇幅較長的作品，如《阿黛勒·勃朗榭歷險記》(*Adele Blanc-Sec*)、與讓－克勞德·福雷合作的《就在這兒》(*Ici Même*)，以及與芒謝特（Manchette）合作的《爪子》(*Griffu*)。他還將利奧·馬萊（Léo Malet）的小說改編成了一部非常成功的系列漫畫。

塔第最有名的作品大概要數描繪第一次世界大戰的系列專輯了，其中最有代表性的是《昔日壕塹戰》(*C'Était La Guerre des Tranchées*)，在這本漫畫書中，戰爭的恐怖揮之不去。

獨立漫畫製作社 "Ego Comme X" 出版的系列故事《日記》使作者法布里斯·內奧一炮而紅，這套帶有強烈自傳體性質的專輯超級寫實。

© 法布里斯·內奧，*Ego Comme X*

羅傑·蘭格里奇、法里德喬·杜里、保羅·皮爾特－史密斯、喬納森·愛德華茲（Jonathan Edwards）和迪倫·霍羅克斯，另外還有一個以安古蘭為基地的獨立漫畫製作社 "Ego Comme X"，以反映真實生活見長，佳作當推法布里斯·內奧（Fabrice Neaud）的《日記》（*Journal*）。這部系列漫畫講述的是作者身邊的故事，已出到第四卷。內奧是一名同性戀者，生活在夏朗德鎮的漫畫家社區及其周邊。由於他在作品中率直地描寫了漫畫家同行、安古蘭的名人，以及自己對他們的感受，因而在法語漫畫圈裡引起了小小的公憤。儘管如此，《日記》還是受到了評論界的盛讚，某種程度上堪稱自傳體敘事漫畫的經典之作。

在法－比漫畫界，團體的力量依舊強大，仍然不可等閒視之。

主流市場接納日本漫畫和黑白漫畫

20 世紀與 21 世紀之交，法國和比利時的主流漫畫市場發生了變化。這種變化的苗頭在早些時候就已出現，進入 90 年代以後越來越顯著。其間有兩件事發生：一是主流市場中較大的出版社，如達爾戈、卡斯特曼和格萊納開始關注在較小的出版社和漫迷雜誌領地中發生的事情；二是日本漫畫幾乎在同一時期大舉入侵。

多虧有像聯盟出版社和科爾內留斯出版社（Cornélius）這樣的小型出版機構在不斷推出優秀書籍，出版巨頭們才開始網羅那些以前縱使稱不上被其徹底無視，至少也是被忽視了的漫畫天才。他們嘗試改變漫畫出版的形式，甚至不惜模仿小型出版社的書籍版式並設法挖走漫畫人才。雖然這招致了聯盟出版社等方面的不滿，但不無道理的是，主流漫畫市場多年來第一次吹來了一股清新之風，而這股清流的注入者則包括：戴維·B、劉易斯·特龍埃姆和馬克－安托萬·馬蒂厄（Marc-Antoine Mathieu）。作為一位平面設計師，馬蒂厄及其公司在安古蘭漫畫節上推出了很多令人印象深刻的展品，同時，他為德爾古出版社創作的系列漫畫《朱利葉斯－科朗坦·阿凱法克》（*Julius-Corentin Acquefacques*）是一部傑作，在正劇的形式中糅進了卡夫卡式的噩夢，類似這樣的故事可看做是大出版社為取悅漫畫迷（小出版社大概不算在內）所邁出的第一步。其他脫穎而出的重要藝術家還有布呂奇（Blutch）、創作了一部講述社交禮儀的喜劇佳作《讓先生》（*Monsieur Jean*）的迪皮伊（Dupuy）和巴伯里安（Barberian），以及將阿·托爾斯泰的長篇諷刺小說《伊比庫斯》（*Ibicus*）做了富有情趣的改編的帕斯卡爾·拉巴泰（Pascal Rabaté）。

主流漫畫界發生的第二個重要事件出現得較晚，但聲勢卻大得多。由於日本卡通在電視上的譯製和播出，法國和比利時（事實上是全世界）的年輕人開始對日本漫畫中的那個世界着迷。法國出版商很快瞭解到這一

情況，並緊隨國際上的其他出版商之後（如美國的奇跡漫畫公司等），與日本出版社談判購買暢銷書的版權。格萊納出版公司最早投身到了這個即將到來的潮流中，1991 年，它將大友克洋石破天驚的科幻傑作《阿基拉》譯成法語出版，短時間內便取得了驚人的成功。這一事件真正打開了日本漫畫入侵的閘門。在格萊納的帶動下，法國和比利時的所有大型出版公司都很快意識到了日本漫畫的風行，開始與講談社等日本出版社洽談購買翻譯版權的事宜。

到了 2003 年，法國和比利時翻譯出版的日本漫畫佔到了兩國漫畫銷售總量的 30%。特別是青少年，接受起日本漫畫來簡直不費吹灰之力。而他們之所以集體湧向日本漫畫，價格的吸引力只是其中的一個因素（日本漫畫書的價格是傳統法語彩色漫畫專輯的一半，因為它們以黑白印刷，紙張也較為廉價），更重要的原因在於：它們與伴隨其父母成長的漫畫是如此地不同；日本漫畫為他們打開了一扇窗口，可以通往陌生而迷人的新世界。

創作者們也被來自東方的新事物所吸引。很快，漫迷雜誌中便充斥了法 – 比年輕漫畫家對日本漫畫風格的模仿之作，其中一些甚至被出版商選中，作為法語的日式漫畫得到出版。弗雷德里克 · 布瓦萊（Frédéric Boilet）在格萊納和巴亞（Bayard）出版社出了許多部系列漫畫，他對法語漫畫界的日式漫畫風潮如此着迷，在 1990 年獲得法國政府的基金支持後，甚而專程前往日本學習。

1993 年，布瓦萊獲得了由講談社為漫畫家設立的首屆"清晨漫畫獎學金"（Morning Manga Fellowship），可以在東京待上一年。目前，布瓦萊居住和工作皆在日本，同時為日本和法國出版社繪製漫畫。他還發表了一篇名為《新漫畫》（La Nouvelle Manga）的宣言，表明法國和日本漫畫界的相互影響，在宣言中，他稱這一漫畫新品種"既不完全是法式漫畫，也不完全是日式漫畫"。

菲利普 · 迪皮伊（Philippe Dupuy）和夏爾 · 巴伯里安（Charles Barberian）在創作上配合得天衣無縫。他們在所有的漫畫創作中都平分任務，只是擔任的角色經常變換。兩人一起創作了漫畫史上最有趣、最上乘、反映真實生活的多部喜劇漫畫，如下圖所示的《讓先生》系列。
© 迪皮伊和巴伯里安，類人聯盟出版公司

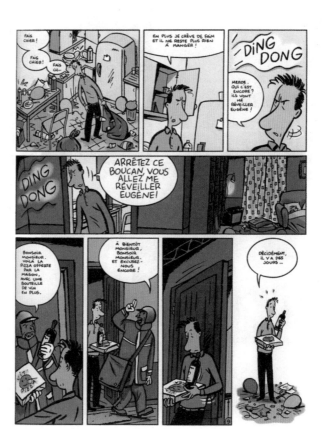

弗雷德里克‧布瓦萊
爲《兵！》雜誌創作
的連環畫中的幾個畫
格，這部作品回顧了
發生在安古蘭漫畫節
上的一些事，顯示出
作者將日式漫畫／法國
漫畫融而爲一的風格。
© 弗雷德里克‧布瓦萊

出自帕斯卡爾‧拉巴泰筆下的幾個畫格，表現了
他對光影的敏銳感覺及略帶誇張的漫畫手法。
© 帕斯卡爾‧拉巴泰

　　不是所有的人都像布瓦萊那樣對日本漫畫的入侵張開歡迎的臂膀。很多傳統主義者爲《鐵臂阿童木》和《七龍珠》正取代《丁丁》和《阿斯特里克斯》在年輕人心目中的地位而惶恐不安。不論如何，日本漫畫看來確實已經很好地爲法語漫畫文化所吸納。

堅持屬於自己的一切

　　儘管漫畫在與電視、電影、電子遊戲、DVD 等諸如此類的媒體的競爭中已經感到壓力重重（各個地區莫不如此，發達國家尤甚），但它們對自己陣地的堅守要比很多人想像的牢固得多。至少對法國人和比利時人來說，這種圖文混合的幽默書籍中就是有某種東西，吸引他們一再地走進書店。

　　總是會有新生的、令人激動的出版社出現。例如，漫畫評論家兼作家蒂埃里‧格朗斯滕目前就是一家名爲 "Editions l'an 2" 的出版社的總編，這個新成立的出版社專出與漫畫相關的書刊，包括大量精彩的專輯以及最初作爲 CNBDI 年刊創辦的一本評論雜誌——《第九藝術》（ Neuvième Art ）。

　　正如我們所看到的，其他那些更爲常規的出版社正在模仿一些獨立出版社，這使得他們的出版物無論是在內容、形式還是在目標受眾方面都不那麼保守了。有很多與漫畫相關或包含漫畫內容的刊物問世，它們的銷售量一直都還可以，維持下去絕對不成問題，

與此同時，就連一度非常低迷的報攤零售市場也已顯示出復甦跡象。報攤上出現了許多新雜誌，如《波多伊》(BoDoi)、《魁北克漫畫》(Bédéka)、《漫畫雜誌》(Bandes Dessinées Magazine)、《乓！》(BANG!) 和《費拉耶插畫》(Ferraille Illustré)，而人們喜歡的老雜誌如《斯皮魯》、《流動冰河》和《生活體驗》(Vecu) 也仍然走俏。

　　雖然漫畫市場在這些年中經歷了大起大落，但一個不爭的事實依然存在，那就是：漫畫書的精神家園就存在於法國人和比利時人的心靈之中（起碼在西方是如此）。漫畫書的出版數量在逐年增加，漫畫節、展覽和其他媒體的關注日益增多，這些情況在不斷表明：法國和比利時的漫畫產業，無論是從藝術成就上說，還是從商業成績上看，都處於很好的發展態勢中。

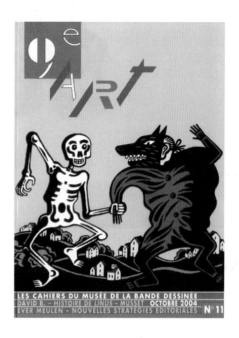

蒂埃里・格勒斯滕主辦的漫畫評論期刊《第九藝術》真正繼承了《不死鳥》和《漫畫手冊》的衣鉢。
© Editions l'an 2 出版社，CNBDI

約安・史法和伊曼紐爾・吉伯特（Emmanuel Guibert）合作的《老師之戀》(La Fille du Professeur) 開頭的四個畫格。這部作品故事詼諧機智，畫面無可挑剔，贏得了評論界的最高讚譽。
© 約安・史法，伊曼紐爾・吉伯特，迪普伊

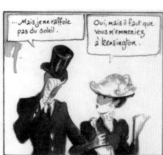

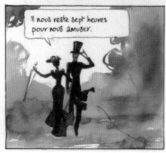

世界級大師：
埃爾熱

埃爾熱眾多關於童子軍生活
的漫畫之一。
© 埃爾熱，木蘭莎公司
（Moulinsart）

年輕的比利時人喬治·雷米（Georges Remi）有兩個主要的興趣：童子軍和繪畫。這對他日後的生活產生了巨大影響，並最終使其成爲健在的歐洲漫畫家中最具影響力的一位。

1907 年 5 月 22 日，喬治出生在布魯塞爾郊區的埃特貝克（Etterbeek），在學校裡，年輕的喬治靠塗鴉和對童子軍的想像（他是童子軍的熱心成員）打發時光。作爲一個優等生（尤其在藝術方面），他喜歡學校，但爲了實現當一名報紙記者的夢想，他早早開始爲雜誌《比利時童子軍》（The Belgian Boy Scout）繪製連環畫，並以一個名叫"托托爾"（Totor）的童子軍爲主角，這使人不自覺地聯想到其日後創作的那個著名人物。就是在這一時期，他開始使用埃爾熱（他的姓與名的首字母 RG 的法語發音）這個筆名。

創造了托托爾之後不久，右翼報紙《二十世紀報》（Le Vingtième Siècle）的主編、牧師阿貝·瓦萊（Abbé Wallez）找到埃爾熱，希望他爲該報的青少年增刊《小二十世紀報》（Le Petit Vingtième）創作漫畫。埃爾熱答應了，他開始着手一部新的連環畫，刻畫一個充滿活力的男孩記者。這部新連環畫的第一集《丁丁在蘇聯》

刊登在 1929 年 1 月 10 日的報紙上。不久，埃爾熱筆下的這個新角色就擁有了大批追隨者，他們甚至爲其舉辦了一個有成百上千公眾參加的"歡迎丁丁回國"活動。

1932 年，布魯塞爾的卡斯特曼出版社開始以專輯形式將《小二十世紀報》上的丁丁故事結集出版，這種方式一直延續至今。同年，埃爾熱與女友熱爾梅娜（Germaine）成婚，並且遇到了一個對其生活和工作產生深刻影響的男子：來自中國的張充仁。張充仁是布魯塞爾美術學院的一名學生，他對埃爾熱最初的影響是堅持讓其對角色所在的背景環境進行深入研究，以創造一種令人身臨其境的感覺。

"二戰"在歐洲肆虐之時，《二十世紀報》停止了出版，埃爾熱開始爲《晚報》（Le Soir）工作，作爲其青少年增刊《晚報少年》（Soir Jeunesse）的主編，他在這裡繼續着丁丁的冒險故事。這一變動成爲日後埃爾熱揮之不去的陰影，因爲《晚報》完全處於納粹控制之下，導致戰後他被控以通敵的罪名。

在這期間，埃爾熱開始使用（並依賴）助手。戰爭結束後，他和雷蒙·勒布朗創辦了雜誌《丁丁》，並組建了埃爾熱工作室（Studio

Hergé），對早期作品進行重新描畫和着色，然後重新出版。這一工作與其新故事的創作交叉進行。爲了減輕工作量，他組織了一支精良的漫畫家隊伍，成員包括鮑勃·德莫爾、埃德加·P·雅各布斯、雅克·馬丁（Jacques Martin）和羅歇·勒盧（Roger Leloup），所有這些人日後也都創作了自己的系列暢銷故事。

埃爾熱工作室僱用了一位名叫范妮·弗拉曼奇（Fanny Vlamynch）的年輕女畫家，1956年，埃爾熱與范妮開始交往，並最終導致他與熱爾梅娜的婚姻關係破裂。儘管找到了新的戀人，他卻開始意志消沉，專輯之間的出版間隔變得越來越長。然而，公衆渴望看到更多關於丁丁的故事，這使他不得不繼續從事創作，一段時間之後，埃爾熱變得對此充滿怨恨。

雖然如此，在1950至1962年間他卻創作了通常被認爲是其最棒的兩部作品——《丁丁在西藏》和《綠寶石失竊案》。它們同樣出類拔萃，只是原因不盡相同，前者是一部情節精彩的冒險劇，講的是丁丁如何尋找失蹤的同伴，後者則是一部滑稽的鬧劇，完全靠角色的魅力來推動。

丁丁全本的最後一部《丁丁與流浪漢》於1974年出版，反響毀譽參半。公衆喜歡，評論家卻不然。直到四年之後，埃爾熱才開始創作另一個故事。此期間，他與范妮結婚，並獲得了包括安古蘭漫畫節大獎、聖米歇爾大獎（Grand Prix St-Michel）和比利時王冠勳章在內的很多榮譽。

1979年是《丁丁》誕生50周年，各界舉辦了很多活動和慶典，比利時郵政局還爲此發行了一張郵票。第二年，致命的疾病開始在埃爾熱身上初顯徵兆。他變得很容易疲憊，最終被診斷爲白血病。

和埃爾熱所獲得的所有獎項和金錢相比，更讓他激動的時刻是在1981年，他終於得以和在戰前失散的張充仁再次聚首。

1983年3月3日，埃爾熱在昏迷了一個星期之後與世長辭。他的最後一部丁丁漫畫書——《丁丁與阿爾法藝術》以未完成的狀態在其去世後出版。

爲紀念《丁丁》雜誌創辦七周年，埃爾熱繪贈雷蒙·勒布朗的一幅彩圖。
© 埃爾熱，木蘭莎公司

一幅由丁丁"創作"的埃爾熱自畫像。
© 埃爾熱，木蘭莎公司

西班牙漫畫家米格蘭索·普拉多（Miguelanxo Prado）改編的經典童話《彼得與狼》（Peter and the Wolf）中的一個場景。普拉多精彩的藝術創作和寫作風格使其《粉筆線》（Trazo de Tiza）等多部漫畫書被列入許多評論家的"理想漫畫藏書"中。

© 米格蘭索·普拉多

6

歐洲大陸
的漫畫

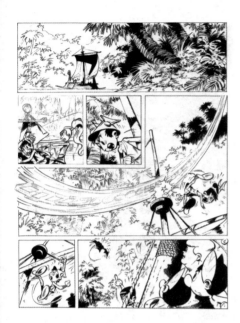

洛哈爾托赫·范班達（Lo Hartog van Banda）和迪克·馬特納的系列故事《阿爾戈瑙謝斯》中一個完成了一半的頁面。
© 洛哈爾托赫·范班達，迪克·馬特納

歐洲出產漫畫的國家並不僅限於法國和比利時。本章，我們將縱覽更大範圍的歐洲漫畫業，看一看葡萄牙、荷蘭以及德國等不同國家是怎樣"經營"漫畫的。

從南部的葡萄牙到北部的荷蘭與德國，漫畫跨越了語言障礙，影響了不同國家的藝術家，比其他藝術形式更為緊密地將歐洲聯結在一起。

　　事實上，大部分歐洲國家都出產漫畫書，其成員數量之多令人矚目（目前有 43 個並且還在增加），因此，本章不可避免地只是對歐洲漫畫做一番蜻蜓點水式的巡覽。除了法國和比利時，歐洲大陸主要的漫畫出產國有西班牙、荷蘭、意大利和德國，但其他國家也做出了各自的貢獻。

荷蘭

　　荷蘭有出產漫畫和漫畫家的良好傳統。從可以追溯到中世紀的最早的"連環畫"，到像馬艾克·哈特耶斯（Maaike Hartjes）和埃里克·克里克（Erik Kriek）這樣的當代年輕漫畫家的作品，荷蘭一直處於漫畫創作的前沿。早在 15 世紀晚期，常配有對話氣球的連環圖畫就已出現在荷蘭，但我們今天所定義的那種主要刊登於報刊上的漫畫，是直到第一次世界大戰之後才在這裡發軔。20 世紀 30 年代後期，很多荷蘭公司開始利用漫畫這一形式做廣告，一些專門從事漫畫業務的機構也出現了，它們有的委托藝術家創作新的、複雜的角色用於宣傳活動，有的則主要模仿那些已經知名的漫畫角色，如西格的大力水手。

　　1936 年，《舍爾斯》（ Sjors ）第 1 期發行，這是荷蘭第一本真正意義上的漫畫雜誌。

　　第二次世界大戰期間，不少像艾爾弗雷德·馬聚爾（ Alfred Mazure ）這樣的藝術家或是停止了繪畫，或是輕描淡寫地搞些創作，以

馬滕·圖恩德的出色作品，他被稱爲荷蘭漫畫界的沃爾特·迪斯尼。
© 馬滕·圖恩德

免其作品被德國入侵者利用，但也有一些人對納粹採取了合作態度，將他們的藝術置於納粹宣傳的奴役之下。大多數漫畫家能夠繼續其創作，同時，由於對美國漫畫的進口被禁止，荷蘭本土漫畫的發展反而得到了促進。其間，馬滕·圖恩德（Marten Toonder）創建了自己的工作室，希望利用漫畫市場產生缺口的時機牟利。此後的日子裡，這個工作室出品了一批荷蘭歷史上最著名的漫畫，如《湯姆·珀斯》（Tom Poes）、《卡皮》（Kappy）和《熊貓》（Panda）。圖恩德的漫畫採用精美的迪斯尼風格繪製，面向多層面的人群，在成年人和兒童中間都很受歡迎。圖恩德工作室的成員包括迪克·馬特納（Dick Matena）、弗雷德·小朱爾森（Fred Julsing Jr.）、皮耶·韋恩（Piet Wijn）和卡羅爾·福格斯（Carol Voges）等一批極為優秀的漫畫家，他們中的相當一部分人都建立了自己長久而成功的事業。

戰後，一切歸於平靜，到20世紀50年代，報紙的發行量加大了，連環漫畫的數量也因此有所增長。除了那些由圖恩德工作室出品的作品，其他藝術家創作出了一批更為暢銷的連環畫，如鮑伯·范登博恩（Bob van den Born）享譽世界的無對白連環畫《派教授》（Professor Pi）、作家施密特（Schmidt）和畫家韋斯滕多普（Westendorp）合作的《專利大嬸》（Tante Patent）以及卡羅爾·福格斯的《吉米·布朗》（Jimmy Brown）。連環畫的進口也大大增加，特別是來自美國的作品。

1952年，第1期《唐老鴨周刊》（Donald Duck Weekblad）發行並取得巨大成功。這本雜誌至今仍在出版，很多荷蘭漫畫家為其供稿，其中包括迪克·馬特納、馬滕·圖恩德和埃迪·德容（Eddie De Jong）。60年代，荷蘭語版的《瘋狂》雜誌問世了，與其他雜誌的國際版一樣，它裡面除了有來自美國的原版內容，也有本土原創，如荷蘭藝術家威利·洛曼（Willy Lohmann）的作品。正如《瘋狂》雜誌是美國地下漫畫家的靈感和動力源泉，荷蘭版的《瘋狂》雜誌似乎同樣成為荷蘭漫畫進入新時代的引導員。來自歐洲其他國家的漫畫如《阿斯特里克斯》和《好運盧克》也第一次被翻譯引進到荷蘭，使大眾意識到漫畫也是一門值得學習和研究的藝術形式。

1962年，一本新的漫畫雜誌《活力》（Pep）創刊，在整個60年代，這本雜誌都致力於介紹荷蘭新生代漫畫家的作品。一些重要作品首次亮相就是在這裡，如：馬丁·洛德韋克（Martin Lodewijk）的《間諜327》（Agent 327）、迪克·馬特納的《De Argonautjes》，以及彼得·德斯梅（Peter de Smet）的《將軍》（De Generaal）。《活力》後來變身為《葉波》，再後來變成《舍爾斯和塞米連環畫周刊》（Sjors and Sjimmie Stripblad）；作為荷蘭最重要的兒童漫畫雜誌，它始終努力保持住了自己的地位。1967年，一本面向女孩的漫畫雜誌《蒂娜》（Tina）創刊，與同時期的其他荷蘭漫畫書刊不同的是，這本雜誌直到今

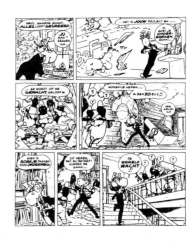

《特梅爾和伊什教授》（Tuimel & Professor Ich）中的一頁，作者是傑出的漫畫家弗雷德·小朱爾森。2005年1月，出生於漫畫世家的小朱爾森去世。
© 弗雷德·小朱爾森

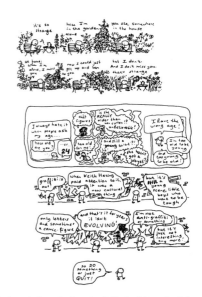

馬艾克·哈特耶斯的日記式漫畫《每日趣事》（Dagboek）中的一頁。
© 馬艾克·哈特耶斯

埃弗特·海拉茨和妻子勒尼·茲沃利維（Leny Zwalve）創辦的雜誌《勒尼阿姨來了》在荷蘭漫畫史上有着極其重要的地位。
© 埃弗特·海拉茨

克里斯·韋爾為阿姆斯特丹的蘭比克漫畫商店創作的迷你漫畫"名片"。
© 克里斯·韋爾，蘭比克漫畫商店

天仍在出版。它同樣刊載了很多漫畫天才創作的故事，如迪克·弗洛泰（Dick Vlottes）、帕蒂·克萊因（Patty Klein）、簡·斯蒂曼（Jan Steeman）、安德里斯·勃蘭特（Andries Brandt）、彼得·德斯梅（又是他）和皮耶·韋恩的作品。

隨着漫畫協會"漫畫書架"（Het Stripschap）及其雜誌《連環畫簿》（Stripschrift）的創立，荷蘭漫迷群體逐漸形成。1968 年，該協會組織了荷蘭第一屆漫畫大會，名為"連環畫之日"。同年，荷蘭第一家漫畫商店"蘭比克"（Lambiek）在阿姆斯特丹開業。60 年代末，漫迷們在創作與評論方面變得更為活躍。馬丁·博伊默（Martin Beumer）和奧拉夫·斯托普（Olaf Stoop）成立了"真自由出版公司"（Real Free Press），專門翻印美國地下及經典漫畫，由此，美國地下漫畫對荷蘭的影響更加強烈。這家公司還進口了歐洲其他地方的雜誌，如法國的《狂嘯金屬》和西班牙的《毒蛇》（El Vibora）。

1972 年，真正意義上的第一本荷蘭地下漫畫雜誌——《勒尼阿姨來了》（Tante Leny Presenteert）出版了創刊號。這本雜誌之所以能在許多方面成為荷蘭漫畫界的一個標桿，多少要歸功於一大批荷蘭青年漫畫才俊匯聚到了這裡。彼得·龐蒂亞克（Peter Pontiac）、埃弗特·海拉茨（Evert Geradts）、馬克·斯梅茨（Marc Smeets）和約斯特·斯瓦特等藝術家都通過這本雜誌而嶄露頭角。斯瓦特還出

版了一本小型漫畫刊物《現代紙張》（Modern Papier），在發行到第 11 期時併入《勒尼阿姨來了》。後者一直堅持出版到 1978 年，共發行了 25 期，它的停刊標誌着荷蘭漫畫一個時代的結束。

1975 年，簡·范哈斯特倫（Jan Van Haasteren）和寫而優則畫的漫畫家帕蒂·克萊因創辦了一本新雜誌——《自由的氣球》（De Vrije Balloon）。《自由的氣球》並不是一本嚴格意義上的地下漫畫雜誌，然而卻擁有一種地下雜誌的氛圍，讓新手或成名漫畫家都能在此不受束縛地進行創作。像羅伯特·范德爾·克羅夫特（Robert Van Der Kroft）和安德里斯·勃蘭特這樣為主流市場工作的漫畫家發現，他們的作品與維姆·史蒂文哈根（Wim Stevenhagen）和赫里特·德亞赫（Gerrit de Jager）這樣的荷蘭新生代漫畫家的作品一同出現在該雜誌上。《自由的氣球》與地下漫畫一樣長盛不衰，總共發行了 62 期，歷時 9 年，影響巨大。

政治性內容是荷蘭漫畫的另一個側面，這一點在整個 20 世紀 70 年代及以後表現得尤為明顯。威廉（Willem）、雅普·費格特（Jaap Vegter）和約斯特·斯瓦特等藝術家運用漫畫，對那些有時相當複雜的社會問題加以評論，並對讀者產生了切實影響。進入 80 年代，人們對當下的政治焦點及社會道德觀念的關注增加了，這意味着新漫畫浪潮到來的時機已經成熟。反映家庭及其缺陷的連環

畫開始出現，如赫里特·德亞赫的反傳統之作《多松一家》（*Familie Doorzon*）。這部刊登在《新滑稽劇》（*Nieuwe Revu*）上的連載故事描繪了一個非典型的荷蘭家庭，裡面盡是些行為刻板的人物。荷蘭人立刻在中間找到了自己的影子，而德亞赫極富表現力的作品卻並沒有傷害到任何人，因此，它的大獲成功絲毫不讓人感到意外。

同時，包括海因·德科爾特（Hein de Kort）和埃里克·施羅伊斯（Eric Schreurs）在內的藝術家開始在《新滑稽劇》和《真相》（*De Waarheid*）等雜誌上亮相，他們所採用的那種嘲諷、粗俗和狂躁的畫風，是繼斯瓦特、特奧·范登博加德（Theo van den Boogaard）和羅伯特·范德爾·克羅夫特的清線畫派之後，對荷蘭漫畫體系的另一種震撼。除此之外，他們對荷蘭新一代漫畫家的影響也與清線畫派的後繼者們一樣有力。

今天的荷蘭漫畫正處於變遷中。由於像《舍爾斯和塞米連環畫周刊》這樣的支柱性漫畫刊物銷聲匿跡，主流漫畫世界成了一片災區。與此同時，像昂科·科爾克（Hanco Kolk）、彼得·德威特（Peter de Wit）和埃迪·德容這樣有了名氣的漫畫家則在報紙連環畫領域找到了新出路。新興的小型出版運動正在成形，並變得日益強大。1994 年，藝術家羅伯特·范德爾·克羅夫特創辦了一本新的漫畫和文化雜誌《5300 區》（*Zone 5300*）。此外還有一些像《脫衣舞者》（*De Stripper*）這

樣的小型漫畫雜誌相繼面世。它們為那些希望為人所知而又難以憑作品謀生的漫畫家提供了展示的窗口。在這些漫畫家當中，很多人兼為平面設計師，他們將這方面的專業技能運用到個人出版事務上。而個人出版一旦興起，自傳體漫畫也就隨之出現，這是全世界範圍內存在的一種現象。芭芭拉·施托克（Barbara Stok）和馬艾克·哈特耶斯等漫畫家成了這股新浪潮的排頭兵，他們的作品形式樸素而內涵深邃，十分吸引人。當前的另一個新動向是出現了實驗漫畫，如埃里克·克里克、斯特凡·范迪恩特（Stefan van Dinther）和托比亞斯·沙爾肯（Tobias Schalken）等人的作品。表面上看，克里克的漫畫比創辦了《島》（*Eiland*）雜誌的後兩位漫畫家要更為傳統一些，但他們都有突破常規的願望。

漫迷團體仍舊是支持所有這些活動的中堅力量，他們創辦了新聞類雜誌《連環畫簿》和《Zozolala》，組織了包括一年一度的“哈勒姆節”（Haarlem festival）在內的數個漫畫集會，為漫迷追蹤荷蘭漫畫的新動向提供了機會。

荷蘭漫畫家群體開始探索的另一領域是漫畫在未來的可能形式——網絡漫畫。很多網站登載新晉或成名藝術家的最新作品。表面上看，他們是為補償出版的相對不足才在網站上登載這些作品，但實際上，荷蘭漫畫團體已真正投身於此，將互聯網作為彼此之間以及與外部世界交流的一種方式。

《連環畫簿》是世界上發行時間最長的漫迷雜誌之一，此爲其出版 30 周年紀念專刊的封面。赫拉德·萊韋爾（Gerard Leever）繪。
© 赫拉德·萊韋爾，漫畫書架協會

海因·德科爾特創作的一幅畫格，展示了其獨有的畫風。
© 海因·德科爾特

意大利第一本刊登漫畫的雜誌《兒童郵報》。
©《晚郵報》

焦萬·巴蒂斯塔·卡皮在《米老鼠》雜誌
上對唐老鴨的詮釋。意大利的迪斯尼藝術
家是世界上最棒的。
© 迪斯尼公司

意大利

除去法國和比利時，意大利在歐洲擁有最為深厚的漫畫傳統。1908 年，作為《晚郵報》（Corriere della Sera）的增刊，《兒童郵報》（Corriere dei Piccoli）首次將漫畫引進意大利，當時人們把這種將畫面人物的內心想法寫進煙圈一樣的小圓圈中的連環圖畫叫做 "fumetti"（意大利語中 "一團煙霧" 的意思）。最初，它們都是翻印的美國報紙連環畫，如《快樂的阿飛》（Happy Hooligan）和《小尼莫夢境奇遇記》，只是針對意大利讀者做了 "改編"：對話氣球被認為對兒童 "影響不好" 從而被刪除，代之以一種劇本式的、置於圖片下方且押韻的說明文字。很快，由意大利本土漫畫家創作的同樣形式的連環畫出現在《兒童郵報》上，如塞爾焦·托法諾（Sergio Tofano）的《博納文圖拉閣下》（Signor Bonaventura）、阿蒂利奧·穆西諾（Attilio Mussino）的《Bil Bol Bul》，以及安東尼奧·魯比諾（Antonio Rubino）的《小畫片》（Quadratino），它們的繪製模仿了當時流行的藝術運動，如立體派、達達主義和現代主義的風格，並且全都極為暢銷。具有諷刺意味的是，儘管這些早期漫畫非常流行，但《兒童郵報》的編輯對典型漫畫技術（如對話氣球）的排斥片面強化了漫畫的負面作用，致使大眾在心目中將漫畫視為一種青少年媒介，認為它們只適合於兒童和傻瓜閱讀。這種誤解直至經過數十年，才在意大利普通百姓的頭腦中得到糾正。

打破這面堅冰的第一道裂縫出現於 20 世紀 30 年代初——最早面向年輕成人的漫畫雜誌面世了。無論是在形式還是在內容上，像《冒險者》（l'Avventuroso）這類被稱為 "giornali"（意大利語 "報刊"）的雜誌與英國早期的兒童漫畫非常類似。《米老鼠》（Topolino）是其中最有名的雜誌之一，創刊於 1932 年，直到今天仍在出版，足以證實意大利也是熱愛迪斯尼漫畫的國家。與此時出現的其他出版物一樣，這些雜誌都是翻印美國報紙連環畫和迪斯尼系列故事，但和以前不同的是：它們保留了原作的格式及對話氣球等。除了引進作品，這些出版物也介紹意大利漫畫家的原創作品。特別是一部名為《勝利》（Il Vittorioso）的漫畫沒有任何引進的因素，純粹是本土素材。這一時期，漫畫家貝尼托·亞科維蒂（Benito Jacovitti）逐漸享譽全國，在很多年裡，他都是意大利人最愛戴的漫畫藝術家，並影響了許多同行。他創作的很多系列故事和人物也成為意大利幽默漫畫參照的基準有年。

像法國和比利時漫畫一樣，在報刊上連載的意大利漫畫會被結集成冊，稱為 "albi"。但是，與絕大多數法語漫畫專輯不同的地方在於，"albi" 有多種不同的版式，尤以意大利式的橫版最為流行，其開本為 130mm × 96mm。

第二次世界大戰期間，由於懼怕意大利民眾會被美國媒體上描繪的生活方式所"引誘"，墨索里尼政府禁止進口美國漫畫和電影。他還強令出版商恢復以前那種不採用對話氣球而在圖畫下面配以旁白的意大利式漫畫。因為美國系列故事非常受歡迎，為了繞過這道禁令，出版商變一變人物的名字和外貌，讓本國漫畫家模仿創作。於是，《人猿泰山》變成了《西格弗里德》(Sigfried，泰山裸露的胸膛也被襯衫遮住)，而《幻影》變成了《神秘人》(The Mystery Man)。諷刺的是，由於墨索里尼的孩子們是迪斯尼人物的狂熱愛好者，米老鼠成了最後一個遭禁的美國動畫角色。而被禁發的《米老鼠》魔術般地變身為《迷老鼠》(Tuffolino)，執筆的意大利漫畫家皮耶洛倫佐·德維塔(Pierlorenzo De Vita)忠實地追隨了弗洛伊德·格特弗里德創造的原型。

等到戰爭結束，墨索里尼也死了，對美國漫畫的進口再次啟動。新的刊物創辦起來，取代了戰爭前和戰爭中創辦的許多舊刊物。《奇遇》(l'Avventura)等報刊引進了意大利民眾戰時錯過的所有那些美國報紙連環畫，還引進了較新的作品，如《狄克·崔西》(Dick Tracy)和《里普·柯比》(Rip Kirby)。但是，公眾的喜好已在不經意間發生變化，因此，出版商採用了一種不同的方式，推出開本更小、頁數更多的美國漫畫書式雜誌。這些刊載着完整故事的漫畫刊物在意大利大受歡迎。

但是，即便像《人猿泰山》、《鐵臂阿童木》和《飛俠哥頓》這樣的作品依然走紅，進口和翻印的美國報紙連環畫已呈減少之勢，意大利漫畫家原創性的作品則越來越多(事實上，《飛俠哥頓》的腳本一度是由意大利電影導演費里尼撰寫)。戰爭一結束，傳奇漫畫家雨果·普拉特(參見第 206 頁的重點介紹)和馬里奧·福斯蒂內利(Mario Faustinelli)、迪諾·巴塔利亞(Dino Battaglia)創辦了雜誌《黑桃 A》(l'Asso di Picche)，嘗試從中推出一個純粹意大利本土的超級英雄角色，雖然創作團隊星光熠熠，但雜誌並不成功。事實上，在 60 年代之前的意大利，超級英雄從未真正有過市場。

隨着 50 年代的到來，情況有了變化。最暢銷的雜誌《米老鼠》不再刊登非迪斯尼的連環畫，並改為口袋書的形式。這份雜誌變得更加受歡迎，今天的意大利已經成為迪斯尼漫畫的主要出產國，盧恰諾·博塔羅(Luciano Bottaro)、焦萬·巴蒂斯塔·卡皮(Giovan Battista Carpi)、羅馬諾·斯卡爾皮(Romano Scarpi)、喬治·卡瓦扎諾(Giorgio Cavazzano)和馬西莫·德維塔(Massimo De Vita)等藝術家利用美國的漫畫角色創作出很多精彩故事，與卡爾·巴克斯和弗洛伊德·格特弗里德的風格相當一致。《米老鼠》的成功使很多其他出版社競相製作版式和風格與之相近的漫畫，內容通常是有趣的動物和幽默故事。

貝尼托·亞科維蒂

亞科維蒂 1923 年出生於意大利的泰爾莫利，1939 年在諷刺雜誌《碎片》(Il Brivido)上發表第一部作品時，還是個高中生。由這部早期作品中的著名角色皮波(Pippo)，亞科維蒂後來生發出了一部冒險故事，於 1940 年發表在天主教周刊《勝利》(Il Vittorioso)上。

不久，亞科維蒂在故事中給皮波添加了兩個朋友，佩爾蒂卡(Pertica)和帕拉(Palla)，於是這部漫畫變成了《P 氏三人組》(Three P's)，一直連載到 1967 年。

亞科維蒂是一位多產的漫畫家，為許多刊物繪製過連環畫，如：為《勝利》創作的《草原理髮師》(Il Barbiere della Prateria)、《喔喔喔》(Chicchirichi)和《流浪漢喜蒙多》(Raimondo il Vagabondo)；為《日報》(Il Giorno)創作的《科科·比爾》(Cocco Bill)；以及為《兒童郵報》創作的《蒙面俠佐瑞》(Zorry kid)。他還將《木偶奇遇記》和《印度愛經》改編為漫畫，並從事出版和教育工作。亞科維蒂一直是意大利最受歡迎的漫畫家，直到 1977 年逝世。

科科·比爾 © 貝尼托·亞科維蒂

最早的黑色漫畫《德波力克》的某期封面。
© 阿斯托里納出版社（Astorina Srl）

漫畫作家蒂奇亞諾·斯克拉維獲得巨大成功的作品《超能神探》第 26 期中的一頁，詹皮耶羅·加斯特塔諾（Giampiero Castertano）繪製。
© 塞爾焦·博內利出版社（Sergio Bonelli Editore）

這一時期出現了很多新的出版商，其中最重要的是米拉內塞·博內利（Milanese Bonelli）公司。該公司組建於 1948 年，同年推出了其諸多漫畫書中最早的一部——西部系列故事《得克斯》（Tex），由此確立了在業內的地位，並保持至今。在這一過程中，他們還為漫畫書創立了一種日後成為行業標準的新版式——不少於 96 頁、160mm × 210mm 的開本、每頁 6 格左右的黑白冊子。博內利公司今天仍然是意大利漫畫出版的中堅力量，（連同迪斯尼）市場佔有率達到 70%，年銷售量達到驚人的 2,500 萬冊。從《得克斯》到蒂奇亞諾·斯克拉維（Tiziano Sclavi）具有開創性的恐怖系列《超能神探》，再到卡洛·安布羅西尼（Carlo Ambrosini）的偵探系列《納波倫》（Napoleone），其出版物多種多樣，且在銷售海外版權方面也非常成功。1999 年，美國黑馬漫畫公司將博內利公司的三部系列漫畫《超能神探》、《校園神兵》（Martin Mystery）和《星際偵探》（Nathan Never）翻譯引進到了美國。

與絕大多數漫畫出產國一樣，意大利的漫畫業發展平穩，直到 20 世紀 60 年代才達到興盛期。1962 年，由安傑拉·朱薩尼（Angela Giussani）和盧恰娜·朱薩尼（Luciana Giussani）姐妹創作的新系列《德波力克》（Diabolik）第 1 期出版了。《德波力克》採用了一種全新的版式：全本 128 頁，每頁兩個畫格，而且，對意大利漫畫來說，這還是第一次以壞人為主角。如此的創新引來了幾部跟風之作：盧恰諾·塞基（Luciano Secchi）和以馬格努斯（Magnus）為筆名的羅伯托·拉維奧拉（Roberto Raviola）創作的《罪犯》（Kriminal）成了《德波力克》在市場上的最大競爭對手。作為漫畫的次類型之一，黑色漫畫由此蓬勃發展起來。

黑色漫畫還有另一個分支——色情漫畫。它們採用了近似《德波力克》這類漫畫的版式，並在喬治·卡韋東（Giorgio Cavedon）的《伊莎貝拉》（Isabella）之後發展得異常繁榮，乃至隨處可見。到了 80 年代，這些開始時還較為含蓄的色情漫畫已全然變成了赤裸裸的淫穢作品，招致天主教組織和政府部門對其屢次下達封殺令。但是，這些批判無法阻止圭多·克雷帕克斯（Guido Crepax）、米洛·馬納拉（Milo Manara）和維托里奧·賈爾迪諾（Vittorio Giardino）等一批傑出漫畫家的崛起，也無法阻止漫畫這一媒介被廣泛地用作色情內容的載體。

1965 年，致力於漫畫藝術的第一本“高品位”的雜誌《萊納斯》（Linus）問世。它以查理·舒爾茨（Charles Schulz）作品《花生》（Peanuts）中的人物命名，儘管公開發售，但還是有一點漫迷雜誌的影子。其贊助商中有一些來自“高尚的”文化圈，如作家翁貝托·埃科（Umberto Eco）和奧雷斯特·德爾博諾（Oreste Del Buono），這使得媒體和公眾端坐起來，以更為尊重的態度注意漫畫。

《萊納斯》的出現引發了一些漫迷雜誌的出版，《漫畫俱樂部104》（Comic Club 104）是其中最早的一本，合辦者阿爾弗雷多·卡斯泰利（Alfredo Castelli）後來成了漫畫腳本作家。同年，第一屆"漫畫國際沙龍"（Salone Internazionale dei Comics）在博爾迪蓋雷舉辦。1966年，沙龍遷往盧卡，在法國安古蘭漫畫節興起之前，一直是歐洲最重要的漫畫活動。

在刊登漫畫的同時，《萊納斯》也刊載一些帶有學術性質的文章，它不但翻印來自美國和其他地方的經典老漫畫，而且介紹意大利著名作者如米洛·馬納拉、保羅·埃萊烏泰里·塞爾彼得里（Paolo Eleuteri Serpieri）、阿蒂利奧·米凱盧齊（Attilio Micheluzzi）、邦維（Bonvi）和塔尼諾·利貝拉托雷（Tanino Liberatore）等人的作品。《萊納斯》的成功也催生了包括《找到了》（Eureka）和《漫畫藝術》（Comic Art）在內的一批競爭對手。在作為一種藝術形式的歐洲漫畫（尤其是意大利漫畫）的成長過程中，這本雜誌的重要性怎麼說都不為過。

20世紀70年代，一系列漫畫運動逐漸使意大利漫畫分化出界線清晰的幾大類別，除黑色漫畫、色情漫畫和博內利公司的系列漫畫外，還有：以《米老鼠》、教會專售的《兒童報》（il Giornalino）以及《男孩郵報》（Corriere dei Ragazzi）為代表的青少年漫畫；以《毒蠍》（Skorpio）和《啓航故事》（Lancio

Story）周刊為代表的冒險類漫畫；以1977年的《食人族》（Cannibale）為開端而突現的許多獨立、創新型新漫畫（即所謂的新浪潮）。其中，《男孩郵報》就是以前的《兒童郵報》，現引入了很多"法－比"連環畫，同時也出版塞爾焦·托皮（Sergio Toppi）、迪諾·巴塔利亞和米洛·馬納拉等意大利頂級漫畫家的系列原創故事。

由包括洛倫佐·馬托蒂、塔尼諾·利貝拉托雷、斯特凡諾·坦布里尼（Stefano Tamburini）和安德烈亞·帕齊恩扎（Andrea Pazienza）在內的一個漫畫家群體（其中很多人在其他藝術領域如平面設計、美術和時尚界享有盛名）打造的《食人族》不同於意大利以往的任何漫畫雜誌。《食人族》刊載的故事在主題上非常粗野（表達方式卻並非如此），坦布里尼稱，它讓讀者"鼻孔裡聞到了催淚瓦斯的味道"。儘管只出版了兩年，其影響範圍很廣。隨着80年代的到來，繼承《食人族》精神衣鉢的雜誌《電冰箱》（Frigidaire）誕生了。與前輩刊物不同的是，這本雜誌在保持其神韻的同時，柔化了直截了當的情感表達。它刊登了由"閥門線"（Valvoline）小組創作的作品，該團體的成員包括：伊戈特（Igort）、馬爾切洛·約里（Marcello Jori）、喬治·卡爾平泰里（Giorgio Carpinteri）、馬西莫·馬托利（Massimo Mattoli）、尼古拉·科羅娜（Nicola Corona）和利貝拉托雷，其中，馬托利因創作了外表很像電視動畫片但內容

《萊納斯》，世界上最重要的漫畫雜誌之一，其創刊號的封面人物是與雜誌同名的小男孩萊納斯（Linus Van Pelt），連環畫《花生》中的一個角色。
© 查理·舒爾茨，UFS，米蘭書籍出版公司（Milano Libri Srl）

馬西莫·馬托利的搞笑專輯《超西》中一個不那麼帶有冒犯性的畫格。天才漫畫家馬托利常常引起人們的不滿，因為他的作品暴力、血腥，有時還有些色情。
© 馬西莫·馬托利

弗蘭切斯卡‧蓋爾曼迪憑借她的無對白漫畫《糖果》(*Pastil*)贏得了世界範圍內的衆多讀者。
© 弗蘭切斯卡‧蓋爾曼迪,菲尼克斯出版社 (*Ed. Phoenix*)

洛倫佐‧馬托蒂已經成爲意大利最受尊敬的插圖畫家和頂尖插畫作者之一。
© 洛倫佐‧馬托蒂,傑里‧克拉姆斯基 (*Jerry Kramsky*),阿扎爾出版社 (*Ed. Hazard*)

卻極爲暴力和色情的漫畫而出名,這在其系列作品《老鼠叫吱吱》(*Squeak the Mouse*) 和《超西》(*Superwest*) 中得到展現;利貝拉托雷與老同事坦布里尼則聯合創作了具有超現實主義和暴力色彩的系列故事《藍克斯》(*Ranxerox*,或 *Ranx*)。與大多數國家一樣,意大利的漫畫產業遭遇到了以電視爲首的其他多種媒體的競爭。1976 年以前,意大利政府完全壟斷國家的電視業,有效地控制着公衆所能看到的東西。後來,人們發現了國家政策的一個漏洞,衆多私人電視台突然湧現,一下子讓漫畫市場天下大亂。原本人們利用漫畫作爲日常生活的消遣,可現在,電視能提供每天 24 小時的自由選擇。於是很多漫畫一夜之間就消失了,碩果僅存的只是那些與衆不同者。博內利公司類型的漫畫——一種需要一個小時以上時間閱讀的長篇漫畫開始興盛,成爲市場的核心角色。到了 90 年代,與歐洲各處一樣,日本漫畫開始入侵意大利市場;儘管它們賣得很好,但與其對別國的影響相比,日本風格對意大利本土漫畫的影響要輕微一些。

20 世紀 90 年代早期,藝術家們發現自己很難打入大型出版公司,因此開始自行出版,小規模出版的風潮由此抬頭。儘管漫畫主要還是在報攤或報亭出售,但這些人的漫畫卻在開始萌芽且數量不斷增加的漫畫書店中找到了自己的位置。這種小規模的出版行爲催生了一些較小的、獨立的出版商,如"卡帕出版公司"(Kappa Edizioni) 和"蜥蜴"(Lizard),它們的經營方式與法國聯盟出版社相同,即出版那些具有真正高品質和藝術價值的漫畫,再加上由傳奇人物斯特凡諾‧里奇創辦的實驗漫畫刊物《風格》(*Mano*),意大利漫畫的草根階層在茁壯成長。像弗蘭切斯卡‧蓋爾曼迪 (Francesca Ghermandi)、斯特凡諾‧皮科利 (Stefano Piccoli) 和萬納‧芬奇 (Vanna Vinci) 這樣的新生代漫畫家均滿懷熱情地將其作品投放於這些新近出現的平台,而他們創作的漫畫絲毫不比其他歐洲國家能夠拿出的最佳作品遜色。直到今天,刊登有漫畫新聞及文章的《中國之煙》(*Fumo di China*) 和《草圖》(*Schizzo*) 等漫迷雜誌依然充當着《萊納斯》等正規漫畫刊物的良好補充。此外,小型出版社也不無令人激動的新書出版計劃。知名漫畫家和年輕創作者的融合能創造出前所未有的作品,一本名爲《奧姆》(*Orme*) 的新辦雜誌延續了這一趨勢。海外影響與本土經典之間的"異株授粉"日益顯著,這意味着意大利的漫畫產業一如既往地充滿活力、令人振奮。

對頁圖:風格奇特的斯特凡諾‧里奇的連環畫《拼圖》(*Identikit*) 中的一頁。里奇採用的繪畫方式使原稿頁面幾乎呈現出三維效果,並有着真實的質感,很難通過印刷呈現出來。
© 斯特凡諾‧里奇

來自現代漫畫之父魯道夫・特普費爾的作品《維約－布瓦先生》（ M. Vieux-Bois ）。

策普的系列故事《狄多福》中的一頁，《狄多福》是近年來最成功的法語連環畫之一。
© 策普，格萊納出版公司

瑞士

瑞士為我們貢獻了現代漫畫之父魯道夫・特普費爾，然而具有諷刺意味的是，這個國家也未出過甚麼驚天動地的漫畫——直到最近。按照瑞士人的典型做派，他們不會大肆聲張，但這個小小的中歐國家還是曾經悄然發生過一場漫畫革命。在漫畫媒介發展的早期，瑞士就已將自己置於世界漫畫版圖之上。一位來自日內瓦、名叫特普費爾的教師兼作家通過創作一些圖畫故事而即刻聲名遠揚，同時也招致了無數的模仿者和盜版者。遺憾的是，在特普費爾之後，瑞士人從未真正按照這一早期的成功徵兆行事，在漫畫發展上逐漸落在了其鄰國——法國、德國和意大利的後面。

這並不是說瑞士人沒有培養出屬於自己的漫畫家；這些年來，瑞士湧現了大批備受尊崇的藝術家，但部分是出於地理位置的原因，他們的身影幾乎遍及歐洲所有的漫畫產業。瑞士漫畫家塞皮（ Ceppi ）、科塞（ Cosey ）、阿布艾格爾（ Ab'Aigre ）和羅辛斯基（ Rosinski ）等人都是在異國他鄉贏得了聲譽。而真正的瑞士本土漫畫產業卻從來沒有發展起來，因此，瑞士漫畫家被迫去其他地方尋找工作機會。事實上，瑞士真正擁有的國際性漫畫角色幾乎只有鸚鵡人"格洛比"（ Globi ）。這個由格洛布斯（ Globus ）連鎖百貨公司廣告部主任伊尼亞齊於斯・席勒

（ Ignazius Schiele ）和諷刺畫家羅伯特・利普斯（ Robert Lips ）於 1932 年創造出來的廣告吉祥物獲得了令人難以置信的成功，以其為名發行的漫畫專輯大約有 60 本。除此之外，還有其他一些為振興本土漫畫產業所做的嘗試，但沒有一個能夠長久。

不過近年來情況開始改變。瑞士法語和德語區的漫迷和業餘漫畫家開始創作自己的雜誌和漫畫。早在 20 世紀 70 年代，《護符匣》（ Le Phylactère ）和《早安漫畫》（ Guete Morge Comix ）等漫迷雜誌就開始出現，有組織的漫迷團體也浮出水面。隨着 80 年代到來，又出現了很多漫畫節，例如在小城西耶爾和盧塞恩舉辦的活動就備受推崇。而像《SWOF》和《INK!》這樣的新辦漫迷雜誌則推進了國內漫迷網絡的形成，使年輕漫畫家得以將自己的作品呈現給漫迷，並得到有利於藝術精進的必要反饋。此外，在漫畫史學家庫諾・阿佛爾特（ Cuno Affolter ）的組織下，洛桑市立圖書館借一些項目之機，收藏了大量漫畫，對漫畫向瑞士大眾文化滲透起到了推動作用。今天，瑞士擁有了規模雖小但仍值得自豪的漫畫產業。像以前，很多漫畫家都是在國外繪製佳作，但現在，他們也為像現代出版公司（ Edition Moderne ）、德羅佐菲勒工作室（ Drozophile ）、B.ü.L.b. 出版社和阿特拉比萊斯公司（ Atrabile ）這樣的國內小型獨立出版社工作。如今的瑞士大眾文化非常有利於高品質漫畫的創作，很多漫畫家通過為公共或私人

機構作畫來貼補收入。

在所有瑞士出版的漫迷雜誌中，最重要的當推由蘇黎世的現代出版公司以德語出版的《連環畫雜誌》（*Strapazin*）。這本由戴維·巴斯勒（David Basler）編輯的漫畫雜誌不僅將雅克·塔第、若澤·穆尼奧斯（José Muñoz）、阿爾貝托·布雷恰和埃德蒙·博杜安等世界頂尖漫畫家的作品推向前台，而且也為推廣本土的，特別是那些很難或不願打入商業漫畫市場的藝術家，做出了貢獻。《連環畫雜誌》還推動了漫畫雜誌的封面設計，其獨特的創意是：雜誌上的所有廣告都由漫畫家來繪製，而廣告客戶並不知道將由哪位漫畫家創作他們的廣告，且這些廣告本身都被處理成數英寸見方，排成一格一格印刷。這種最為有效、視覺衝擊力最強的工作方法便是《連環畫雜誌》的經驗所在。這本雜誌刊登有一連串與漫畫相關的文章，並對世界各地的漫畫和藝術家做出過特別報道，因此，對任何熱愛漫畫特別是那些更另類些的漫畫的讀者來說，這都是一本能提供全方位視角的優秀雜誌。

如今，工作在瑞士的藝術家是一個混雜的群體，但無論他們以何種流派、介質和風格進行創作，其作品全都是高品質的。從暢銷漫畫作家策普（Zep）為格萊納出版公司創作的搞笑漫畫《狄多福》（*Titeuf*），托馬斯·奧特（Thomas Ott）刮版畫風格的那些黑色夢魘，到安娜·佐默（Anna Sommer）詭異而

精彩的剪紙漫畫，瑞士漫畫界存在着一幅生機勃勃的景象。此外，著名的藝術家還有：來自日內瓦的弗雷德里克·佩特斯（Frederik Peeters），其作品《藍色小藥丸》（*Pilules Bleues*）是一部非常有力的自傳體著作，對它的所有讚美都是實至名歸；具有罕見傑出才華的皮埃爾·瓦澤姆（Pierre Wazem），其獲獎作品為《布列塔尼》（*Bretagne*）；以印象派風格和異乎尋常的色彩感見長的尼古拉·羅貝爾（Nicolas Robel），由其擔任智囊的設計公司/漫畫出版社 B.ü.L.b. 重新定義了"迷你漫畫"一詞。其他了不起的漫畫家如湯姆·蒂拉博斯科（Tom Tirabosco）、亞歷克斯·巴拉迪（Alex Balardi）、邁克·范奧登霍夫（Mike van Audenhove）和卡羅利妮·施賴伯（Karoline Schreiber），同樣將瑞士漫畫提昇到了很高層次。事實上，這個可以被認為是漫畫發祥地的國家正在漫畫作為藝術形態的未來發展道路上闊步前進。

德國

與其他大多數歐洲鄰邦大相徑庭的是，德國的漫畫業一直發展得不順利。在德國人看來，漫畫要麼是一種專門針對兒童的媒介，要麼就是為笨蛋創作的低級垃圾。德國有很多運動，任何價值"值得懷疑"和內容"具有冒犯性"的文藝作品都會遭到抵制，多年來，這些運動一直在找漫畫的碴兒，漫

瑞士最重要的漫畫雜誌《連環畫雜誌》。
© 《連環畫雜誌》，皮埃爾·托梅（Pierre Thomé）

傑出漫畫家弗雷德里克·佩特斯的作品《藍色小藥丸》。
© 弗雷德里克·佩特斯，阿特拉比萊公司

德國最早的漫迷雜誌《漫畫劇場》。
© B & K 出版社（Edition B & K）

沃爾特·默爾斯的連環畫《小屁眼》。
© 沃爾特·默爾斯

畫在德國的卑微地位主要就是由此而來。諷刺的是，德國是現代漫畫先驅之一威廉·比施（Wilhelm Busch）的誕生地，他在 1865 年創作了連環畫《馬克斯和莫里茨》（Max und Moritz）。但很遺憾，德國公眾大多沒有意識到這種媒介的潛在價值。

應當說，在德國，漫畫雖沒有獲得最高級別的尊重，但漫畫出版的歷史仍有跡可循。雖說直到今天，德國漫畫市場很大程度上仍主要依靠翻印國外的作品，但本土原創作品已不再默默無聞。"二戰"後，與其歐洲鄰邦一樣，德國出版商開始引進並翻譯出版美國漫畫，埃哈帕出版社（Egmont Ehapa Verlag）就是其中之一。雖然這些引進作品無一成功，但出版社並沒有因此停止進口業務，迪斯尼漫畫就不用說了，他們甚至最終還從法國和比利時這樣的歐洲國家引進漫畫。以《米老鼠》雜誌為載體的迪斯尼漫畫在德國賣得要比其他的美國漫畫好得多，這為埃哈帕出版社繼續其漫畫出版打下了基礎。

早期，本土漫畫很少出現。1953 年，羅爾夫·考卡（Rolf Kauka）創作了傳奇系列故事《菲克斯與福克西》（Fix und Foxi），很多年中，這是德國系列漫畫中唯一的成功之作。在柏林牆被推倒之前，東德的情況更加糟糕。實際上，所有的漫畫、連環畫都被當作"帝國主義的宣傳工具"而遭到禁止，當時那裡的絕大多數兒童雜誌還在刊登 30 年代以前的漫畫。僅有一本來自東德的雜誌《馬賽克》

（Mosaik）確實給人留下了深刻印象，柏林牆倒塌後，這本雜誌鞏固了自身的地位，現在主要出版傳統漫畫。從戰爭結束到 20 世紀 70 年代末，漫畫在德國的境遇有些淒涼，但還有埃哈帕出版社、卡爾森（Carlsen）和阿爾法（Alpha）等公司繼續翻印來自國外的漫畫，同時，漫迷群體的基礎開始形成。隨着 80 年代到來，漫畫迎來興盛期，雖然規模較小，但情況畢竟開始改變。常常作為本土漫畫家催化劑的漫迷雜誌開始出現，其中影響最大的一本名為《漫畫劇場》（Comixene）。由包括安德烈亞斯·克尼格（Andreas Knigge）、克勞斯·斯奇茲（Klaus Strzyz）和哈特穆特·比徹（Hartmut Becker）在內的一群德國知名漫迷編輯的《漫畫劇場》創造了一種氛圍，不再將漫畫作為一種上不得枱面的東西來談論，在其影響下產生了其他一些漫迷雜誌，如《RRAAHH!》《ICOM 資訊》（ICOM Info）和《翻印漫畫》（Comic Reedition）。

80 年代末期，德國漫畫家開始進軍國際漫畫界。沃爾特·默爾斯（Walter Moers）憑藉連環畫《小屁眼》（Kleines Arschloch）成名，這部作品描繪了一個着實令人討厭的小男孩形象。拉爾夫·柯尼希（Ralf König）創作了一系列關於同性戀生活的諷刺連環畫，其中《殺手安全套》（Das Killer Kondom）後來被改編為電影。馬太斯·舒爾特海斯（Matthais Schultheiss）通過其科幻主題的作品在法國和美國出了名，而安克·福伊希滕貝爾格（Anke

Feuchtenberger）奇特的夢境般的連環畫則招來了無數模仿者。小型獨立出版社開始出現，其中最有影響力的是"約亨企業"（Jochen Enterprises）。它反對向國外的聯盟出版社和科內呂斯出版社看齊、把自己變成更大的出版社，同時着眼於發掘本土漫畫人才，如以前很少有機會出版自己作品的湯姆、OI、賴因哈德·克萊斯特（Reinhard Kleist）、莉蓮·穆斯利（Lillian Mousli）和菲爾（Fil）。約亨企業最終在 2000 年關門大吉，儘管新的出版商，如再生公司（Reprodukt）和茨沃齊費爾出版社（Zwerchfell Verlag）已嘗試替代它的位置，但德國漫畫業還是留下了一個難以彌補的巨大空洞。

今天，德國的漫畫業依然處於不斷變化中，儘管大型出版社在國外產品的市場上保持着優勢地位，但小型出版社仍佔有一席之地，自行出版的漫畫家也有不少。烏爾夫·K（Ulf K）、伊莎貝爾·克賴茨（Isabel Kreitz）、馬丁·湯姆·迪克（Martin Tom Dieck）和卡特·門舍克（Kat Menschik）等作者憑藉無可置疑的實力，在國內外漫畫界中變得炙手可熱起來。同時，漫迷組織通過良性競爭繼續壯大，舉辦漫畫節的德國小城埃爾蘭根成了德國乃至全世界漫畫狂熱者的真正聖地。新創辦的漫迷雜誌，如刊登更新一代漫畫家作品的《畫格》（Panel）、《普洛普》（Plop）和《表皮癬》（Epidermophytie），都活得不錯。網絡也是德國新生代漫畫家播撒種子的土壤，像

安迪·孔基克魯（Andy Konkykru）這樣的漫畫史學家（他同時還是一位優秀的漫畫家並自營一家小型出版社）就是利用網絡來傳播漫畫信息的。雖然德國漫畫業的規模遜於大多數歐洲國家，但它拒絕在大眾的冷漠態度中死去，在過去的每一天裡，它都獲得了更多一點的生機。

西班牙

西班牙漫畫自從 19 世紀初誕生以來，經歷了大起大落。但即便如此，伊比利亞人對這種第九藝術的熱愛仍舊是不容置疑的。

真正意義上的西班牙漫畫最早出現在 19 世紀末期，但在那之前，西班牙畫家托馬斯·帕德羅（Tomás Padró）已經開始以頁面作為敘事空間進行創作，這些創作成果在 1866 年積累成為連環畫《來自塔中的美味》（Las Delicias de la Torre）。帕德羅的學生阿佩爾·萊斯·梅斯特雷斯（Apel les Mestres）從導師那裡接過接力棒，於 1880 年為不同雜誌創作了一系列連環畫。大約就是這個時候，威廉·比施的作品開始在西班牙出版，啟發更多的藝術家去繪製那些按次序排列的圖畫。

1904 年，最早嘗試將漫畫作為其重要內容的雜誌問世。這本名為《黑色幽默》（Monos）的雜誌用大部分篇幅刊載了諷刺畫或其他類型的原始漫畫。

1915 年，西班牙漫畫迎來了另一個

相當多才多藝的漫畫家烏爾夫·K 極少創作的彩色連環畫。
© 烏爾夫·K，布里斯出版社（Bries）

羅爾夫·考卡的《菲克斯與福克西》是德國歷史上最受歡迎的漫畫之一，這使考卡得以創建一個像馬滕·圖恩德和埃爾熱所擁有的那類工作室。
© 考卡先媒體公司（Kauka Promedia Inc.）

西班牙早期漫畫家阿佩爾·萊斯·梅斯特雷斯繪製的原始漫畫。

《小安妮塔》(Anita Diminuta)，作者熱敘·布拉斯科是西班牙漫畫界最受尊敬的創作者之一。

© 熱敘·布拉斯科

西班牙發行時間最長的兒童漫畫《TBO》。

© B 出版社（Ediciones B）

里程碑——最早的現代漫畫。《多明吉恩》(Dominguín)是一本吸引人的大型雜誌，與美國報紙的周日增刊形式相近，刊登西班牙漫畫家的精選作品。里卡德·奧皮索（ Ricard Opisso ）和霍安·利亞韋里亞斯（ Joan Llaverías ）等藝術家的佳作與雜誌的品質非常相稱。遺憾的是，《多明吉恩》僅僅出版了20 期，但它為未來的西班牙漫畫樹立了一個標準。

兩年後，第 1 期《TBO》面市了。這部漫畫集如此成功，以至於在西班牙，源自其名的單詞 "Tebeos" 已成為漫畫的代名詞之一。《TBO》創刊後引來了大量模仿者，其中最受歡迎的當屬 1921 年開始發行的《小拇指》(Pulgarcito)，其出版商布魯格拉出版社（ Bruguera ）後來在西班牙的漫畫出版業中逐漸爭得了頭名。《TBO》和《小拇指》變得家喻戶曉，它們在西班牙內戰期間幸存下來，發行均超過 2,000 期。1922 年，《TBO》的成功還催生了該國第一部大量刊登少女漫畫的雜誌《B.B》。

弗朗切斯科·伊瓦涅斯的《傻瓜諜報員》。

© 伊瓦涅斯，B 出版社

到了 20 世紀 30 年代，同其他歐洲國家極為相似，西班牙的雜誌和報紙也開始翻印包括迪斯尼漫畫在內的美國漫畫。這些引進之作對成長於那一時期的新一代漫畫家產生了巨大影響。但到了 1938 年，由於西班牙內戰的影響，特別是紙張的短缺，翻印這條路被中斷。在這一非常時期，雜誌《男孩們》(Chicos)創刊了，很多漫畫史學家認為，這本雜誌可稱得上是西班牙漫畫的最上乘出品。其刊登的作品均出自西班牙歷史上最有名的一些漫畫家之手，如安赫爾·普伊赫米克爾（ Angel Puigmiquel ）、埃米利奧·弗雷克薩斯（ Emilio Freixas ）、阿圖羅·莫雷諾（ Arturo Moreno ）和熱敘·布拉斯科（他後來為英國高速路出版公司的《獨臂勇金剛》等系列漫畫工作過，之後還效力於比利時漫畫雜誌《斯皮魯》）。

1939 年內戰結束後，很多雜誌復刊以饗飢渴的大眾。伴隨着這些雜誌的重興，漫畫家們也開始創作出一些標誌性的作品，如刊登在《TBO》上的《烏利塞斯一家》(La Familia Ulises)，創作者貝內詹（ Benejam ）；《飢餓與爭吵》(Carpanta & Zipi Zape)，創作者埃斯科瓦爾（ Escobar ）；《唐娜·烏拉卡》(Doña Urraca)，創作者豪爾赫（ Jorge ）及其子，也就是後來憑藉連環畫《龍捲風》(Tornado)闖出個人聲名的若爾迪·貝爾內（ Jordi Bernet ）；以及最有名的、刊登在《小拇指》上的《傻瓜諜報員》(Mortadelo y

Filemón），創作者弗朗切斯科·伊瓦涅斯（Francesco Ibáñez，他曾是一位會計師，後來成為西班牙最著名的漫畫家之一）。伊瓦涅斯後來創作的連環畫《甜甜的花蕾》（*El Botones Sacarino*）是照安德烈·弗朗坎的作品《加斯東·拉加夫》一格一格仿着畫的。其實，這並不是他第一次也不是最後一次用這種方式向那位比利時人"致敬"了，你可能會因此而感到更加震驚吧。

20 世紀 50 年代，由於新書目大量湧現，印數不斷增長，銷售對象日益擴大，西班牙漫畫產業進一步鞏固了已取得的成功。布魯格拉出版社在這個時候脫穎而出，並逐漸成為市場統帥。維克托·莫拉（Victor Mora）的冒險漫畫《特魯諾上尉》（*El Capitán Trueno*）就是該社出版的諸多漫畫專輯之一，首次面世於 1956 年。60 年代末，布魯格拉出版社實際上已壟斷西班牙漫畫出版業。雖然這對他們自己來說再好不過，但整個西班牙漫畫業卻由此蒙受了損失。壟斷使藝術家的報酬變得低廉，地位也急轉直下。惡化的情況促使藝術家組建了代理機構，以求在西班牙市場之外更為寬廣的漫畫出品領域找到工作機會。這些代理公司中最重要的是由漫畫家何塞普·圖坦（Josep Toutain）組建的"圖像精品"（Selecciones Illustradas），人們通常稱之為 SI，它與其主要競爭對手巴爾東藝術公司（Bardon Art）為漫畫家提供了包括美國、英國和歐洲其他國家在內的全新市場。在西班

牙漫畫界鼎鼎大名的卡洛斯·西門尼斯、何塞普·M·貝亞（Josep M Beá）、路易斯·加西亞（Luis García）、路易斯·貝爾梅霍（Luis Bermejo）和阿方索·豐特（Alfonso Font）都加入了代理公司，並找到了國外出版社的工作。有一部分漫畫家，如卡洛斯·埃斯克拉（他為英國漫畫市場工作，並與別人合作創造了著名人物法官德雷德），他們在國外的名氣甚至超過了國內。

布魯格拉的壟斷還造成了另一個更為持久的問題：該公司的漫畫雜誌太好賣了，他們拒絕與時俱進，拒絕對老版式進行任何改動，因為他們在整個 50 年代和 60 年代就是靠這樣的版式獲得了豐厚利潤。最終導致的結果就是，那些通常會去購買漫畫的人開始對這些已看過無數次的東西失去了興趣。在這類出版物銷量下滑的同時，翻印的美國漫畫、歐洲漫畫和日本漫畫越來越多，特別是後者。到今天，有人試圖表明，壟斷已經扼殺了西班牙的本土漫畫市場。

由於漫畫代理機構持續興起，加入進來的藝術家開始在受僱創作的常規漫畫素材以外，嘗試更為個人化的題材。這些作品開了後來"藝術漫畫"的先河，再加上 20 世紀 70 年代的政治氣候變化，漫迷團體興起，官方的審查制度鬆動，以及《庫托》（*Cuto*）、《星期天》（*Sunday*）和安東尼奧·馬丁（Antonio Martin）的《BANG》等雜誌問世，面向成人讀者的新型漫畫由此開闢出一條發展之

卡洛斯·西門尼斯

卡洛斯·西門尼斯，西班牙最優秀的漫畫家之一，生於 1941 年，童年大部分時光在孤兒院度過，這段經歷後來反映在他的作品中。其職業生涯的第一步是擔任西班牙漫畫家曼努埃爾·洛佩斯·布蘭科（Manuel López Blanco）的助手，與他一起工作的還有漫畫家埃斯特班·馬羅托（Esteban Maroto）。從那時起，卡洛斯逐漸起步單飛，爲馬加出版社（Editions Maga）創作出了《巴克·瓊斯》（*Buck Jones*）系列。

之後，卡洛斯爲圖像精品代理公司工作，爲德國漫畫市場繪製了連環畫《外國佬》（*Gringo*）、《德爾塔 99》（*Delta 99*）以及《大變白老虎》（*Roy Tiger*）等系列故事。西門尼斯還與維克托·莫拉合作了科幻系列《達尼·富圖羅》（*Dani Futuro*），包括《丁丁》在內的數冊雜誌均刊載過這部作品。1977 年，西門尼斯開始創作自傳體系列故事《帕拉庫埃略斯》（*Paracuellos*）的第一部。很快，他又推出了《職業畫家》和《聚居區》（*Barrio*）。作爲一名全才畫家，西門尼斯如今仍然極受歡迎，這不僅因爲他擅長多種風格，還因爲他細緻入微地描繪了自己的生活以及他所在的這個國家的生活。

© 卡洛斯·西門尼斯

馬克斯的創作風格獨樹一幟，他這部奇妙的作品
《夢幻者巴爾金》帶有超現實主義色彩。
© 馬克斯

阿爾貝特·蒙泰斯的《塔托》（Tato）是一個與比
薩餅送貨員有關的搞笑故事。
© 阿爾貝特·蒙泰斯，星期四出版社

路。隨着何塞普·圖坦出版的最後兩本雜誌《1984》和《國際漫畫》（Comix Internacional）以及最為重要的《毒蛇》等雜誌相繼創刊，藝術家開始脫離代理機構（或至少把它們晾在了一邊），轉而為新一代漫畫雜誌工作。當這些雜誌開始贏得公眾之時，更多的雜誌應運而生。如既刊登國外翻印作品也刊登本土原創作品的《CIMOC》《蘭布拉斯》（Ramblas）和《開羅》（Cairo），都開始將面向成人的漫畫投入市場。那些後來使全世界漫畫讀者為之傾倒的漫畫家就是通過這些雜誌開始了自己的事業。特別是《毒蛇》，為我們推介了諸如馬克斯（Max）、佩蕾·霍安（Pere Joan）、加利亞多（Gallardo）、西弗雷（Cifré）、丹尼爾·托里斯（Daniel Torres，和馬克斯一樣有非常雋永的清線風格）、米格蘭索·普拉多（Miguelanxo Prado）、森托（Sento）和米克·貝爾特朗（Mique Beltran）等藝術家。

遺憾的是，好景不長。主流市場持續縮水，上述雜誌中的大多數未能幸免於難。80年代結束時，它們中仍然存活的屈指可數。幽默雜誌中的《星期四》（El Jueves）、兒童漫畫中的《TBO》、色情漫畫中的《吻》（Kiss）以及後期的《毒蛇》（這兩種與其說類似前衛漫畫，不如說更像純色情讀物）發展得稍好一些，但也不時處於停刊的危險境地。然而，像很多其他國家一樣，陰雲當中總有來自漫迷團體的一絲曙光。越來越多的專業漫畫商店湧現出來，相伴而生的是漫迷雜誌

數量的增加。霍安·納瓦羅（Joan Navarro）的《瘋狂漫畫》（Krazy Comics）等漫迷雜誌為志趣相投的業餘愛好者提供了彼此交流的途徑。漫畫節也開始出現，像在巴塞羅那舉辦的"薩洛國際漫畫節"（Saló Internacional del Còmic）就極為出色。與此同時，漫迷雜誌很快催生出小型出版社，如努爾馬出版社（Norma Editorial）、變色龍出版社（Cameleón Ediciones）、夥計漫畫（Dude Comics）、創意工廠（La Factoría de Ideas）、謬論出版社（Ediciones Sinsentido）和津科出版社（Ediciones Zinco）都開始推出新一代西班牙漫畫家的作品，並且通過翻印美國漫畫及更多的日本漫畫（後者通常賣得更好）來保持收支平衡。由此得以嶄露頭角的西班牙漫畫家有：阿爾貝特·蒙泰斯（Albert Monteys）、巴勃羅·貝拉爾德（Pablo Velarde）、戴維·拉米雷（David Ramírez）、傑曼·卡西亞（Germán García）、卡洛斯·波特拉（Carlos Portela）、勞爾（Raúl）和聖胡利安（Sanjulián）。其中，貝拉爾德的連環畫作品《昆廷·萊爾羅克斯》（Quentin Lerroux）講述的是一個男人及其清潔女傭和一隻小雞的故事，有趣到了極點。而拉米雷的作品在受到日本漫畫影響的同時，也實現了超越。這些小型出版社也經常發行漫畫雜誌，如《漫畫》（Viñetas）、《神經放大鏡》（Neuróptica）、《U》、《小尼莫》（El Pequeño Nemo）和《漫畫深處》（Dentro de La Viñeta）等均影響了更多的青年漫畫家。

　　這裡值得單獨介紹的是一家特殊的小型出版社。1993 年，漫畫家馬克斯和佩蕾·霍安受聯盟出版社的《兔子》和波斯尼亞戰爭的啓發，決定出版一本漫畫選輯。由此產生的《我們是亡者》（ *Nosotros Somos Los Muertos* ）為漫畫選集確立了標桿。《我們是亡者》刊登世界範圍內的頂級漫畫家之作，獲得了一致的叫好聲（可能還算不上叫座）。馬克斯和佩蕾·霍安還推出了美式開本的小型漫畫系列，只是設計上更為講究，製作水準也更高。馬克斯的作品《夢幻者巴爾金》（ *Bardín el Superrealista* ）——塑造了一個奇異世界裡的小人物形象——便是以這種方式進行包裝的；類似的還有《拉斯帕兒童俱樂部》（ *Raspa Kids Club* ），這本漫畫書好到除非親眼見到否則難以置信的程度。作為作者，年輕的漫畫家亞歷克斯·菲托（ Alex Fito ）很快名聲大振。如今，由反派出版社（ Inrevés Ediciones ）接手的《我們是亡者》仍在出版，只是不那麼經常了。想看到偉大漫畫的漫迷們總是在屏息靜待新的一期。

　　儘管西班牙主流市場中充斥着翻印的美日漫畫，但仍不乏令人鼓舞之事。像哈維爾·奧利瓦雷斯（ Javier Olivares ）、米格爾·B·努涅斯（ Miguel B. Núñez ）和加比·貝爾特朗（ Gabi Beltran ）這樣的新生代優秀漫畫家每年都會湧現出來。漫迷雜誌與漫畫書仍在出版，雖然勢力漸微，但仍存有一線生機。網絡也扮演着自己的角色，類似

“紙囚牢”（ La Cárcel de Papel，http://www.lacarceldepapel.com ）等博客為那些需要瞭解漫畫的人提供了信息，而那些重點推介新漫畫家的網絡雜誌則幫助西班牙漫畫產業保持着活力。

《U》是西班牙最好的漫畫雜誌之一，這是若澤·路易斯·阿格雷達（ José Luis Ágreda ）爲其創作的封面，此人的漫畫書《玫瑰之年》（ *Cosecha Rosa* ）曾獲巴塞羅那薩洛漫畫節的最佳圖書獎。
© 若澤·路易斯·阿格雷達，創意工廠

亞歷克斯·菲托的《拉斯帕兒童俱樂部》中的一頁，這是一部精彩的系列故事，內容有點病態但很有趣，畫功無可挑剔。
© 亞歷克斯·菲托

天才漫畫家巴勃羅·貝拉爾德筆下的傑出作品《昆廷·萊爾羅克斯》，一部非常有趣的連環畫。
© 巴勃羅·貝拉爾德

葡萄牙

19 世紀 80 年代末，被葡萄牙人稱為 "Banda Desenhada"（也叫"Quadrinhos"）的漫畫走進了公眾視野，當時，拉菲爾·博爾達洛·皮涅羅（Rafael Bordalo Pinheiro）受到德國人威廉·比施的影響，開始在他本人創辦的《雙筒望遠鏡》（O Binoculo）、《貝林達》（A Berlinda）以及《喜劇世界》（El Mundo Cómico）、《市集》（El Bazar）等雜誌上發表連環畫故事，並出版了幾部自己的作品選輯。除漫畫創作外，皮涅羅還建立了一個至今仍在運作的製陶工場。在葡萄牙，皮涅羅並不是進行漫畫創作的第一人，曼努埃爾·德馬塞多（Manuel de Macedo）、諾蓋拉·達席爾瓦（Nogueira da Silva）和弗洛拉（Flora）等漫畫藝術家都比他開始得更早，但皮涅羅的作品將漫畫形式與葡萄牙的流行文化融合在了一起。

直到 20 世紀早期，插圖雜誌和兒童報紙一直刊登漫畫，若澤·斯圖爾特·加爾瓦海斯（José Stuart Carvalhais）被認為是葡萄牙兒童漫畫的開創者之一。其漫長的職業生涯始於 1915 年，當時他在《喜劇世紀》（O Século Cómico）雜誌上發表了連載漫畫《基姆與馬內卡斯》（Quim e Manecas），並在長達 38 年的時間裡持續創作這部作品，直到逝世前 8 年才停筆。他也是歐洲最早開始採用對話氣球這一形式的漫畫家之一。1920 年，加爾瓦海斯和另一位漫畫家若澤·安熱洛·科蒂內利·泰爾莫（José Ângelo Cottinelli Telmo）合辦了一本登載諸多漫畫作品且非常成功的兒童雜誌《小 ABC》（ABC-Zinho）。科蒂內利·泰爾莫為這本雜誌繪製了頗受歡迎的系列故事《皮里勞》（Pirilau）。《小 ABC》上刊登的作品是由那個年代最好的葡萄牙藝術家創作的，多產的卡洛斯·博特略（Carlos Botelho）就是其中一位，他的職業生涯開始於為泰爾莫的系列作品《皮里勞》做着色工作。

20 世紀三四十年代，從《小 ABC》的後繼者《博士大人》（O Senhor Doutor），到《滴答》（Tic-Tac）和《鸚鵡》（O Papagaio），再到《蚊子》（O Mosquito），葡萄牙出版了很多偉大的漫畫作品。與同時期其他國家的情況不同，葡萄牙本土漫畫的水平很高，而進口作品相對較少。有一本名為《米奇》（Mickey）的漫畫雜誌曾經翻印迪斯尼的作品，但戰爭打斷了葡萄牙絕大多數的漫畫進口生意。這幾年裡，很多優秀漫畫家都在葡萄牙工作，其中最具影響力的有：擅長將文學作品改編成漫畫故事的費爾南多·本托（Fernando Bento）、後來也為法國瓦揚出版社（Vaillant）工作的愛德華多·特謝拉·科埃略（Eduardo Texeira Coelho）、兼在法國和英國進行創作的維托爾·佩翁（Vítor Péon）、後因四卷本《葡萄牙漫畫史》（Historia de Portugal em BD）達到事業巔峰的若澤·加爾塞斯（José Garcês），以及最初作為科埃略的助手開始漫畫生涯的雅伊梅·科爾特斯（Jayme Cortez）。

這幅令人噁心的畫面出自拉菲爾·博爾達洛·皮涅羅的連環畫，描繪了一個人在旅行途中胡吃海塞的結果。你也得當心。

20 世紀 50 年代，和世界上其他地方一樣，葡萄牙的審查制度開始露出其猙獰面目，這部分是因為彼時的葡萄牙漫畫市場已被國外的翻印漫畫佔據。政府建立了審查局，並通過了遏制外國漫畫影響的立法，即具體要求葡萄牙本土產品必須佔到漫畫出版總量的 75 %，雖然這對讀者是一個打擊，但對本土漫畫家而言不啻為一個好消息，《冒險世界》（ Mundo de Aventuras ）等漫畫不僅填補了由此形成的空白，並且為讀者介紹了更多具有才能的漫畫家。其中真正脫穎而出的有：極為優秀的幽默漫畫家卡洛斯·羅克（ Carlos Roque ）、若澤·安圖內斯（ José Antunes ）和維克托·梅斯基塔（ Victor Mesquita ）。後來，羅克開始為《斯皮魯》雜誌效力，而 17 歲時便初試牛刀的梅斯基塔則成為非常有影響力的漫畫雜誌《視界》（ Visão ）的創辦者。

60 年代，經過 30 年急速發展之後的葡萄牙漫畫業當頭遭遇一盆冷水。早先被拒之門外的國外翻印漫畫開始再次佔領市場。雖然有像歐熱尼奧·席爾瓦（ Eugénio Silva ）這樣的漫畫家設法掙脫了泥沼，但就整個葡萄牙漫畫而言，這是可以忽略的十年。70 年代，葡萄牙漫畫界吹來一股新風，1975 年，梅斯基塔推出《視界》，這類漫畫集的出版讓人們找到了一些往日的感覺。正像法國漫畫雜誌《來自草原的回聲》一樣，由新一代葡萄牙漫畫天才澤·保羅（ Ze Paulo ）、若澤·馬里亞·安

德烈（ José Maria André ）、曼努埃爾·佩德羅（ Manuel Pedro ）、卡洛斯·巴拉達斯（ Carlos Barradas ）和澤佩（ Zepe ）等人鼎力相助的《視界》代表了葡萄牙本土漫畫的一個飛躍。雖然《視界》只出了 12 期，但卻永遠改變了葡萄牙人對漫畫的理解。1976 年，"葡萄牙漫畫俱樂部"（ Clube Português de Banda Desenhada, C.P.B.D ）創立，大致就在這個時候，漫迷雜誌開始獲得成功，並試圖由此為葡萄牙漫畫收復失地。這也鼓勵了其他漫迷雜誌的出版，同時像《埃瓦里斯托》（ Evaristo ）、《開膛手》（ O Estripador ）和 C.P.B.D 自己的《公告》（ Boletin ）等漫畫專輯也相繼面世。

1980 年，該國的第一個漫畫節在里斯本舉行，五年之後移師波爾圖。1988 年，梅里貝里卡－利貝爾出版社（ Meribérica-Liber ）出版了 44 輯大開本彩色雜誌《漫畫選摘》（ Selecções BD ），雖然翻印內容有 70 %，但它確實向新一代的葡萄牙漫畫家敞開了懷抱。不久後的 1990 年，第一屆阿馬多拉（ Amadora ）漫畫節盛大開幕。

1993 年，《平方》（ Quadrado ）創刊。這份雜誌採用了一種不確定的版式，在設計上極其巧妙地將若昂·保羅·科特里納（ João Paulo Cotrim ）、多明戈斯·伊薩貝利尼歐（ Domingos Isabelinho ）、萊昂納多·德薩（ Leonardo de Sá ）和佩德羅·克萊托（ Pedro Cleto ）等漫畫史學家及評論家的學術文章和訪談與漫畫作品混排在一起。《平方》不

維克托·梅斯基塔，《視界》雜誌創辦人，也是葡萄牙最重要的漫畫家之一，這是他作品中的一頁。

© 維克托·梅斯基塔

《平方》可以被認為是葡萄牙最重要的漫畫雜誌。
© 里斯本漫畫圖書館

若澤·卡洛斯·費爾南德斯是近年來葡萄牙湧現出的最火的漫畫家之一。
© 若澤·卡洛斯·費爾南德斯

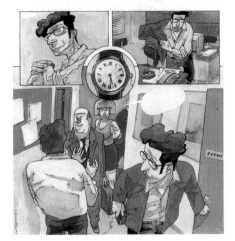

以平面設計為職業的安德烈·卡里略也是位一流的漫畫家，作品有著動人的色彩感和節奏感。
© 安德烈·卡里略

但嘗試聚焦於新成長起來的本土漫畫家，並且致力於為世界其他地方的佳作提供一個展示平台。三年後，里斯本漫畫館（Bedeteca de Lisboa）開放。這是一座資源豐富的圖書館、一座國家級的陳列室，同時也是一處信息交匯地、一個展示和研究葡萄牙漫畫的中心。該館同時還陸續推出題為《LX 漫畫》（LX Comics）的系列選輯，並接手了《平方》的出版事務，將葡萄牙漫畫業這幾年的最佳成果盡攬囊中。

21 世紀到來的前後幾年是葡萄牙漫畫業的鞏固時期。今天出版的大多數漫畫雜誌含有國外作品，其中絕大部分來自美國、法國和日本。儘管前者仍呈增長之勢，但本土漫畫家也在陸續創作優秀的作品交由本土出版商出版。安德烈·卡里略（André Carrilho）、安娜·科爾特聖（Ana Cortesão）、維克托·博爾熱斯（Victor Borges）、達尼埃爾·利馬（Daniel Lima）、豪爾赫·馬特烏斯（Jorge Mateus）、若澤·卡洛斯·費爾南德斯（José Carlos Fernandes）、佩德羅·博爾熱斯（Pedro Borges）、瓦斯科·科隆博（Vasco Colombo）等藝術家正在創作的作品都值得更廣泛的讀者期待，尤其是本國的讀者。而小型獨立出版商和團體如“辣椒燒肉”（Chili com Carne）正打造得饒有趣味的諷刺漫畫書刊則受到海外讀者的關注，同時，互聯網也為那些希望作品被普通大眾和其他漫迷看到的漫畫家提供了便利。

東歐

"東歐的漫畫？甚麼東歐的漫畫？"除了身處其中的本土漫迷，任何人提出這樣的問題都是可以理解的。事實上，東歐不同國家的漫畫業處於各自為戰的分裂狀態，但是都非常有活力。

為了能觀察入微，本書將分別介紹這些國家的漫畫家和作品，但我們希望至少能夠傳遞出一種東歐漫畫文化的整體感覺。

塞爾維亞、波斯尼亞和黑塞哥維那

即使是在戰爭還未將前南斯拉夫分裂之前，即使這個國家確實擁有漫畫出版的歷史，並出產了包括茹萊斯·拉季洛維奇（Jules Radilovic）、諾伊格鮑爾兄弟（the Neugebauer Brothers）和安德里亞·毛羅維奇（Andrija Maurovic）在內的許多重要漫畫家，漫畫在這裡仍未得到過認真對待。波斯尼亞曾經擁有一位漫畫使者——埃爾溫·魯斯特馬吉奇（Ervin Rustemagic），除了廣為人知的漫畫狂熱愛好者和歷史學家的身份，魯斯特馬吉奇在 20 世紀 80 年代還組建了一家名為"連環畫藝術特色"（Strip Art Features）的代理機構，代表漫畫家與出版商洽談業務（與何塞普·圖坦的圖像精品公司有着類似的機制），並成為《連環畫藝術雜誌》（Strip Art Magazine）的創辦人。1984 年，該雜誌作為

最佳漫畫雜誌，在意大利盧卡漫畫節上獲得了"黃孩子獎"（Yellow Kid Award）。由於漫畫家在本國缺少發展機會，事業剛剛起步的魯斯特馬吉奇感覺索然無味，因此開始尋求與西方漫畫界的合作。戰爭爆發之後，薩拉熱窩被包圍，魯氏的辦公室及其資料庫，連同其中那些極為寶貴、無可替代的作品原稿都被坦克輾成了齏粉，他被迫舉家逃到斯洛文尼亞，在那裡居住和工作至今。那場圍攻造成的另一個損失是塞爾維亞漫畫新聞記者卡里姆·扎伊莫維奇（Karim Zaimovic），他被一枚手榴彈炸傷致死。與法國的蒂埃里·格朗斯滕和英國的保羅·格雷維特一樣，扎伊莫維奇是一位不可多得的人物，為提高漫畫這一藝術形態在公眾心目中的地位而不知疲倦地工作。雖然他和魯斯特馬吉奇並不是漫畫家，但對塞爾維亞的漫畫產業來說，失去這兩個人無疑是沉重的打擊。

然而，雖然規模比較小，且經常獲利微薄或無利可圖，塞爾維亞的漫畫出版仍在繼續。佐蘭·亞涅托夫（Zoran Janjetov）、達爾科·佩羅維奇（Darko Perovic）、拉伊科·米洛舍維奇·格拉（Rajko Milosevic Gera）、沙沙·拉凱日奇（Sasa Rakezic）、布拉尼斯拉夫·凱拉茨（Branislav Kerac）、博揚·雷季奇（Bojan Redzic）、內納德·武克米羅維奇（Nenad Vukmirovic）、德揚·內納多夫（Dejan Nenadov）及其他很多漫畫家要麼身在國外，要麼為國外出版物進行創作，而國內的漫迷

沙沙·拉凱日奇即亞歷山大·佐格拉夫（Aleksandar Zograf），他的漫畫奇異，有如夢幻。
© 沙沙·拉凱日奇

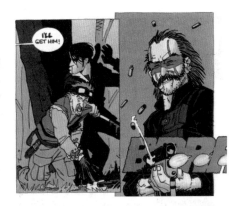

埃德溫‧比烏科維奇的畫面充滿動感。1999 年，年僅 30 歲的比烏科維奇不幸死於癌症。這幅畫面選自美國系列漫畫《格倫德爾傳說》（*Grendel Tales*），達爾科‧馬昌撰寫故事腳本。
© 埃德溫‧比烏科維奇，馬特‧瓦格納（Matt Wagner）

米爾科‧伊里奇（Mirko Ilic）令人驚嘆的黑白漫畫。伊里奇是影響深遠的團體"新象限"的創辦人之一。
© 米爾科‧伊里奇

達爾科‧馬昌的佳作，描繪一個人在獲獎之後……
© 達爾科‧馬昌

即使是在西方的出版公司中，達尼埃爾‧熱熱利（Daniel Zezelj）的作品也擁有大量支持者。
© 達尼埃爾‧熱熱利

雜誌，如《巴塔哥尼亞》（*Patagonia*）、《特龍》（*Tron*）和《尼茲納福》（*Niznaf*），則成為新一代漫畫家如德拉甘‧羅克維奇（Dragan Rokvic）、沃希托克（Wostok）、埃尼薩‧布拉沃（Enisa Bravo）和貝爾林‧圖茲利奇（Berlin Tuzlic）等人的舞台。

克羅地亞

　　克羅地亞漫畫業的早期歷史與前南斯拉夫的漫畫史密不可分。1954 年，一本名為《藍信使》（*Plavi Vjesnik*）的新雜誌創刊了。這本發行了 19 年的雜誌刊登了由茹萊斯‧拉季洛維奇、安德里亞‧毛羅維奇、諾伊格鮑爾兄弟、扎爾科‧貝克爾（Zarko Beker）和奧托‧賴辛格（Oto Reisinger）等一批當時南斯拉夫最優秀的漫畫家創作的漫畫作品。這些漫畫家有不少都身在克羅地亞，其中，受美國漫畫或其他漫畫影響的人不在少數。

　　《藍信使》在其鼎盛時期的發行量為 17 萬冊，深受兒童讀者和喜歡漫畫的成年讀者歡迎。不幸的是，一系列編輯上的失誤讓雜誌幾乎削減了所有漫畫版面，隨即導致的銷售量滑坡使其最終停刊。幾乎在同時，克羅地亞的出版商也發現了低廉的國外漫畫進口渠道（主要來自英國、美國、法國和意大利），這迫使幾乎所有的本土漫畫家退出競爭，轉而在其他媒體領域（如動畫和廣告）尋求工作機會。接下來的幾年，幾乎沒有本

土漫畫家作品出版的克羅地亞漫畫市場陷入了絕境。

1976年，一群青年漫畫家組成了一個名為"新象限"（Novi Kvadrat）的團體，經過三年時間的共同努力，克羅地亞漫畫發生了徹底的改變。這個由米爾科·伊利赫（Mirko Ilic）、尼諾斯拉夫·昆茨（Ninoslav Kunc）、拉多萬·德夫利奇（Radovan Devlic）、克雷希米爾·齊莫尼奇（Kresimir Zimonic）、埃米爾·梅希奇（Emir Mesic）、伊戈雷·科爾代（Igor Kordej）和約斯科·馬魯希奇（Josko Marusic）等人組成的團體受到了法國成人漫畫的影響，儘管那裡頭的文字他們看不懂，但他們一樣創作出了涉及哲學、諷刺和社會批判題材的作品，重塑了克羅地亞漫畫。"新象限"解散後，一些成員從人們的視野中消失了，另一些轉向其他藝術領域。伊利赫去了美國並成為一名知名的插圖畫家和平面設計師。德夫利奇和科爾代等人繼續創作長篇漫畫。克雷希米爾·齊莫尼奇則決定嘗試用一己之力將漫畫提升到和其他藝術形式一樣的水平，他建立了"克羅地亞漫畫作者聯盟"（Croatian Union of Comics Creators），在溫科夫齊推出了漫畫雙年展，並出版了兼有漫迷雜誌和正規雜誌性質的《蜉蝣》（Patak）。在長達十多年的時間裡，《蜉蝣》介紹了達爾科·馬昌（Darko Macan）、達尼埃爾·熱熱利（Daniel Zezelj）、埃德溫·比烏科維奇（Edvin Biukovic）、熱利科·帕赫克（Zeljko Pahek）和

瑪格達·久爾契奇（Magda Dulcic）等大量優秀作者，但戰爭爆發令它陷入困境，並最終停刊。

如今的克羅地亞漫畫市場被國外翻印漫畫、兒童雜誌和漫迷雜誌所分割。國外漫畫主要是迪斯尼漫畫、博內利公司漫畫和一些日本漫畫；兒童雜誌都是通過學校分發，是克羅地亞漫畫家賴以謀生的主渠道，代表刊物有《藍燕子》（Modra Lasta）和《飛行》（Smib）；漫迷雜誌則是竭盡所能地扶植青年漫畫家，其代表有《土生植物》（Endem）《漫畫癮》（Stripoholic）和《激進派薈萃》（Variete Radikale）。此外，還有一本對漫畫本身進行探討的雜誌《象限》（Kvadrat），其中有深入的評論文章，有點像克羅地亞版的《漫畫手冊》。

斯洛文尼亞

過去十年間，斯洛文尼亞漫畫界最重要的事件大概當屬《漫畫堡》（Stripburger）的推出了。這本致力於推介另類漫畫的雜誌脫胎於硬核音樂和塗鴉藝術，經過一段時間漸漸有了如今這樣的國際影響。由於敢在版式和內容上創新（各期雜誌分別採用過超大版、袖珍版和絲網印等不同手段），《漫畫堡》極好地表現了時下的年輕漫畫家，尤其是斯洛文尼亞年輕漫畫家的所思所想。由伊戈爾·普拉塞爾（Igor Prassel）和雅各布·克萊門契奇

茹萊斯·拉季洛維奇

拉季洛維奇1928年出生於斯洛文尼亞的馬里博爾，這位極其重要的漫畫家是最早在全世界發行自己作品的前南斯拉夫漫畫藝術家之一。1952年，在效力於薩格勒布的"動畫電影工作室"（Studio for Animated Films）之後，兼具現實主義與幽默漫畫功底的拉季洛維奇踏入了漫畫行業。1956年，他開始和腳本作家茲沃尼米爾·菲蒂娜（Zvonimir Furtiner）合作，爲德國的羅爾夫·考卡工作室創作了系列故事《發明與發現》（Izumi i Otkrića），並在南斯拉夫雜誌《藍信使》上發表了史詩般的巨作《過去的世紀》（Kroz Minula Stoljeca）。

拉季洛維奇最著名的漫畫系列是對大偵探歇洛克·福爾摩斯進行惡搞的《福洛克·歇爾摩斯》（Herlock Sholmes），這部作品一直連載到1972年，同時他也創作其他作品，如刊登在荷蘭雜誌《葉

波》上的"二戰"題材故事《敵後游擊隊員》（De Partizanen），以及由埃爾溫·魯斯特馬吉奇（Ervin Rustemagic）麾下的出版機構"連環畫藝術特色"發行的《童子軍》（Baca Izvidjac）和《傑米·麥菲特》（Jamie McPheters）。

© 茹萊斯·拉季洛維奇／茲沃尼米爾·菲蒂娜

It's not wise to try shortcuts when you're going somewhere for the first time and it's dark to boot. The train was already approaching when B. and me found that railway station. Of course, there was no time to buy a ticket.

斯洛文尼亞漫畫家雅各布·克萊門契奇的作品，
畫風感人。
© 雅各布·克萊門契奇

Stripburger presents to mature readers only
STRIPBUREK
comics from behind the rusty iron curtain

斯洛文尼亞漫畫雜誌《漫畫堡》發行的一期特刊，
由波蘭漫畫家沃希托克創作封面。
© 核心漫畫（Strip Core），沃希托克

（Jakob Klemencic）等人組成的編委會引領着雜誌的發展方向，儘管這些熱愛漫畫的人有時會做出一些奇怪的決定，但卻從來沒有犯過大錯。《漫畫堡》為斯洛文尼亞漫畫界提供了一種健康的成長氛圍，與此同時，前面提到的雅各布·克萊門契奇以及一些優秀的斯洛文尼亞漫畫家，如格雷戈爾·馬斯特納克（Gregor Mastnak）、達米揚·舍韋克（Damijan Sovec）、米洛什·羅達薩芙利耶維奇（Milos Radosavljevic）和佐蘭·斯米利亞尼奇（Zoran Smiljanic），目前正在國外發展。

捷克

在很多年裡，漫畫在捷克都屬於奇貨。1989 年捷克民主革命之前，所有面世的漫畫都被小心翼翼地翻檢過，以去除帶有帝國主義影響的反動內容的蛛絲馬跡。結果，漫畫被認定為給閱讀不了真正書籍的人預備的資本主義垃圾。

沒被當作垃圾的漫畫也是有的，如由雅羅斯拉夫·福格勒（Jaroslav Fogler）和揚·菲舍爾（Jan Fischer）以及後來加入的博胡米爾·科內奇尼（Bohumil Konecny）、瓦茨拉夫·尤內克（Václav Junek）和馬爾科·切爾馬克（Marko Cermak）等很多漫畫家聯合創作的《快箭》（Rychlé sípy），還有卡雷爾·紹德克（Karel Saudek）的作品。紹德克見識過西方漫畫並將其形式運用到自己的創作中，

不幸的是，他的作品即便已在《年輕世界》（Mladý Svět）這樣的雜誌上發表，也常因不能通過審查而無法最終完成。20 世紀 80 年代，捷克出版了面向兒童的系列漫畫書《幸運草》（Ctyrlistek），柳巴·斯蒂普洛娃（Ljuba Stiplova）和雅羅斯拉夫·內梅切克（Jaroslav Nemecek）承擔了其中的大部分創作。1989 年革命之後，捷克人民第一次品嘗到國外漫畫作品的味道，不過並沒有真正被征服。雖說開頭不太容易，但最終還是有許多熱衷漫畫的人走到一起，開始組建小型出版公司，翻印國外漫畫並出版捷克新生代藝術家的作品。有兩本雜誌脫穎而出，一本是致力於向捷克公眾展示更廣闊的漫畫世界的《血 2》（Crew 2），另一本是大力培植本土漫畫家的《啊哈！》（Aargh!）。

波蘭

在前東歐國家陣營中，大概就數波蘭漫畫界擁有比較大的規模了——可能稱其為漫畫產業也不為過。可即使如此，漫畫在波蘭一樣被視為非正常人和低能兒看的垃圾。這種態度很大程度上是由前政權造成的，它一面將漫畫作為帝國主義的垃圾摒棄，一面又把它們作為針對兒童和青少年的宣傳工具使用。這些年間，具有精神教化作用的漫畫已度過了其青澀時期，《克洛斯隊長》（Kapitan Kloss）、《茲比克隊長》（Kapitan Zbik）以及目

前仍在出版的《黑猩猩特圖西與羅邁克和特邁科的故事》（Tytus Romek I A'Tomek）就是例證。

政權更迭之後，波蘭漫畫經歷了一段沉寂期，因為在市場經濟規則下出版漫畫書籍很容易賠本，正規出版社對此突然失去了興趣。好在他們留下的缺口很快便由獨立漫畫出版界填補上了。這些獨立出版者主要致力於翻印來自國外的漫畫，波蘭最著名的漫畫家格熱戈日·羅辛斯基（Grzegorz Rosinski）偶然與國外同行聯合創作的《戰士通卡》（Thorgal）就是其中之一。與此同時，漫迷雜誌也開始湧現，波蘭國內不斷壯大的漫畫人才隊伍通過它們發表了大量作品。《AQQ》、《阿雷納漫畫》（Arena Komiks）和《KKK》（與美國的那個白人至上主義組織完全無關）是其中最為重要的幾種，它們將與漫畫有關的文章、新聞和波蘭青年漫畫家創作的連環畫編排在一起。得到重點推介的漫畫家包括亞采克·切拉丁（Jacek Celadin）、奧拉·丘貝克（Ola Czubek）、克日什托夫·奧斯特洛夫斯基（Krzysztof Ostrowski）、托梅克·托馬謝夫斯基（Tomek Tomaszewski）、特邁科·皮奧魯諾夫斯基（Tomek Piorunowski）以及米歇爾·希萊津斯基（Michel Sledzinski）。後者也是近來波蘭最成功的漫畫集之一——《產品》（Produkt）的作者。

90 年代中期，分支機構遍佈歐洲的埃格蒙特出版社在波蘭建立了分公司，開始出版一本名為《漫畫世界》（Swiat Komiksu）的新雜誌。這本雜誌的成功又促使埃格蒙特出版漫畫選輯，其中一些是引進的，另一些則是本土漫畫家的原創，例如由羅伯特·阿德勒（Robert Adler）和托比亞茲·皮亞托夫斯基（Tobiasz Piatowski）創作的《斷裂》（Breakoff）。來自本土的 Siedmiorog 出版社也追隨埃格蒙特，開始以選輯形式出版波蘭漫畫，他們最早推出的是由克日什托夫·加夫龍基維茨（Krzysztof Gawronkiewicz）和丹尼斯·沃賈（Dennis Wodja）創作的超現實主義作品《邁克羅波利斯》（Mikropolis）。漫畫節也是波蘭漫畫業的重要組成部分，羅茲漫畫節和華沙漫畫節是其中最重要的兩個，它們都是一邊吸引來自國外的參觀者，一邊舉辦介紹本土漫畫家的座談會。與歐洲舉辦的其他大多數活動一樣，波蘭的漫畫節也設有各種展覽、獎項和講座，以關注漫畫業的不同方面。漫畫節的參加人數也在不斷增長，三天之中往往有兩三千人前來。

儘管其他東歐國家也有漫畫業存在，但上文介紹的國家在漫畫書籍產出方面是最活躍的。其他國家如俄羅斯和匈牙利，其漫畫產業雖然弱小，但正在慢慢壯大。在前東歐國家陣營中，漫畫究竟是在大眾文化中擁有一席之地，還是繼續以地下方式存在，甚至被視作是異教徒般的媒介，仍需拭目以待。

克羅地亞漫迷雜誌《象限》。封面由茹萊斯·拉季洛維奇繪製。

© 茹萊斯·拉季洛維奇

丹尼斯·沃賈通過系列故事《邁克羅波利斯》展現的超現實主義漫畫。

© 丹尼斯·沃賈，克日什托夫·加夫龍基維茨

世界級大師：
雨果·普拉特

普拉特在阿根廷時創作的早期作品《基爾克中士》，由赫克托耳·厄斯特黑爾德撰寫腳本。
© 雨果·普拉特，赫克托耳·厄斯特黑爾德

《西方》（Occident）系列中的一幅水彩，繪於 1982 年，這幅美麗的圖畫展現了科爾托靜靜坐着的一刻。
© 雨果·普拉特

　　雨果·普拉特是一位真正的世界公民，1995 年去世之前，他曾在世界上幾個不同國家居住和工作過，作爲漫畫家，他更是無愧於世界級大師的稱譽。

　　普拉特 1927 年出生在意大利，他的早年生活在四海爲家的旅居中度過，此後的人生也依循着這種生活方式：他先隨父母遷居威尼斯，後又去埃塞俄比亞（當時是意大利的殖民地），"二戰"中意大利在非洲敗退之後，他們又返回威尼斯。

　　1945 年，普拉特進入威尼斯美術學院，並在那裡遇到了馬里奧·福斯蒂內利。他與福斯蒂內利、作家阿爾貝托·翁加羅（Alberto Ongaro）、藝術家迪諾·巴塔利亞一起創作了其第一部漫畫作品《黑桃 A》，主角是一位類似蝙蝠俠的超級英雄。戰後，意大利漫畫家並沒有多少好的機遇，普拉特於是加入威尼斯小組。這是一個鬆散的組織，成員包括福斯蒂內利、巴塔利亞、翁加羅和保羅·坎帕尼（Paolo Campani）等藝術家和作家，他們一起接手出版商的漫畫項目。可即便如此，意大利漫畫市場的情況還是很糟，普拉特和福斯蒂內利因而接受了來自塞薩雷·奇維塔（Cesare Civita）的邀請，爲他在阿根廷布宜諾斯艾利斯的阿夫里爾出版社（Editoria Abril）工作。在與之合作過一段時間後，普拉特偶遇阿根廷漫畫界的傳奇作家赫克托耳·厄斯特黑爾德（Hector Oesterheld），並開始爲其名下的邊界出版社（Ed.Frontera）創作作品。與厄斯特黑爾德一起，普拉特創作了其最著名的幾部早期漫畫——《基爾克中士》（Sgt. Kirk）、《埃爾尼·皮克》（Ernie Pike）、《叢林安娜》（Anna Della Jungla）、《威靈堡》（Wheeling）等等。這些漫畫受到讚譽是實至名歸，普拉特的懷舊畫風與厄氏帶有人文主義色彩的故事可謂相得益彰。

　　有一段時期，普拉特搬到巴西聖保羅，教授由昂里克·利普奇克（Enrique Lipzyc）在泛美藝術學校開辦的漫畫課程，但他很快厭倦了教書匠的生活，重返阿根廷。不久之後，普拉特又耐不住對旅行的渴望，於 1959 年移居倫

敦，開始爲高速路出版公司繪製口袋書漫畫《戰爭圖畫叢書》（War Picture Library）。他也不定期地爲《每日鏡報》和《星期天畫報》（Sunday Pictorial）撰稿，但這還不足以維持他在倫敦的生活，隨着助手吉塞拉·德斯特（Gisela Dester）的離開，普拉特也暫時回到阿根廷，成爲漫畫雜誌《ix 先生》（Mister ix）的編輯。

1962 年，普拉特回到意大利，在那裡，他遇到了老朋友巴塔利亞，後者正爲米蘭的《兒童郵報》繪製由流行小說和歷史故事改編的漫畫。同年年底，普拉特開始創作類似題材的作品。這些工作使普拉特感到厭倦和洩氣，但他在邁入第二次婚姻之後又需要錢。

1967 年，普拉特因個性豪放不羈而被排擠出《兒童郵報》。大概就在同一時間，一個偶然的機會促使他有了將自己在阿根廷創作的作品翻譯並出版的想法。由此，漫畫雜誌《基爾克中士》誕生了。除了翻譯再版，普拉特也開始創作一部新的連環畫《苦海敘事曲》（Una Ballata del Mare Salato），講述一個發生在南太平洋的故事。這部連環畫中的一個配角——科爾托·馬爾特塞（Corto Maltese）日後反而成了普拉特筆下最著名的人物。《苦海敘事曲》在評論界和公衆中都獲得了盛讚，使得普拉特能夠再次對其藝術風格進行實驗，對讀者和普拉特本人而言，這也可以説是全新的發現。

在盧卡漫畫節上，普拉特被介紹給巴黎瓦揚出版社的總編喬治·里厄（Georges Rieu）。里厄被《苦海敘事曲》打動，懇請普拉特爲他們

的雜誌《皮弗》（Pif）供稿。1969 年底，《基爾克中士》停刊時，普拉特實際正在創作一部以科爾托·馬爾特塞爲主角的連環畫，1970 年 4 月 4 日，《皮弗》上刊登了第一部與科爾托有關的故事《特里斯坦·班唐的秘密》（Le Secret de Tristam Bantam）。1973 年，他將這部連環畫的陣地移至比利時雜誌《丁丁》，使更年長一些的讀者看到了科爾托。很快，卡斯特曼將已出版的科爾托·馬爾特塞故事結集成册，而意大利雜誌《萊納斯》則登載了新的科爾托故事《隱蔽的神秘庭院》（Corte Sconta detta Arcana）。

儘管名利雙收，但普拉特仍繼續工作和旅行。除了《科爾托·馬爾特塞》系列，他還抽時間創作了很多獨立漫畫，其中包括與意大利漫畫界同仁米洛·馬納拉合作的一些故事。

1995 年，普拉特在瑞士洛桑的家中因癌症去世。漫畫界失去了一位英雄、一個不滿足局限於某種風格或敘事模式的人、一個希望自己的漫畫能折射出更廣闊世界的體驗者。他的漫畫不僅展現了其畫功的多樣性，也凸顯了對幻想元素的運用。普拉特不怕用夢境或歷險去講述他的故事，而如果一個較不成熟的藝術家使用這樣的方法，則可能會産生令人困擾或不快的效果。普拉特對漫畫形式的純熟把握保證了他的讀者總能跟上他的每個腳步。🐱

科爾托·馬爾特塞正在語氣強硬地説話。原載《苦海敘事曲》。

© 雨果·普拉特，卡斯特曼出版社，哈維爾出版社（Harvill Press）

普拉特簡單勾勒的畫面佈局好過許多漫畫家已完成的作品。

© 雨果·普拉特

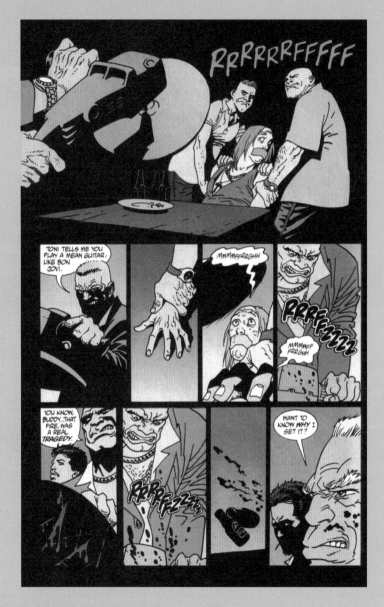

阿根廷漫畫家愛德華多‧里松引爆美國市場的非凡之作《100發子彈》中的一系列畫格。
© 愛德華多‧里松，DC漫畫公司

7

來自南方

拉美漫畫不僅擁有悠久而豐富的歷史，這個舞台同時也上演了一幕幕令人難以置信的戲劇：一位重要作者及其多位家庭成員"人間蒸發"，漫畫出版物的銷售數字大到令人難以置信……

"薩拉斯克塔"，一說是阿根廷的第一個漫畫人物，這裡是由曼努埃爾·雷東多繪製的。

© 曼努埃爾·雷東多

阿根廷、巴西、墨西哥和古巴是拉丁美洲四個主要的漫畫生產國。美國以南的其他拉美國家雖然也擁有自己的漫畫業，但比起這四國來，規模小得多。

阿根廷

阿根廷人愛上漫畫這一媒介要追溯到 20 世紀早期。和當時世界上絕大多數蓬勃發展的國家一樣，這裡也很流行那種刊登諷刺畫和敘事性連環圖畫的諷刺雜誌、大開報紙。早在 19 世紀後半葉，阿根廷人就已嘗試使用這些通常被稱為"原始漫畫"的圖像敘事手法了。1912 年，作為此類雜誌的其中之一，《面孔和面具》（ Caras y Caretas ）刊登了南美洲第一部真正意義上的連環漫畫——由曼努埃爾·雷東多（ Manuel Redondo ）創作的《薄片兄與油渣兄歷險記》（ Viruta y Chicharrón ），後來，漫畫史學家發現它是一部抄襲之作，被抄襲的原作叫做《排骨兄與肉汁兄歷險記》（ Spareribs and Gravy ），是著名連環畫《教教

爸爸》（ Bringing Up Father ）的作者、北美漫畫家喬治·麥克馬納斯（ George McManus ）的一部不太出名的作品。雖然開端不甚光彩，《薄片兄與油渣兄歷險記》還是大獲成功，這鼓舞《面孔和面具》的編輯們向更多的漫畫作品敞開大門。雷東多乘勝追擊，從原作者阿隆索（ Alonso ）手裡接過了刊登在《面孔和面具》上的另一部連環畫《薩拉斯克塔》（ Sarrasqueta ）的創作。直到 1928 年去世前，被公認為阿根廷現代漫畫之父的雷東多一直在創作這部作品。

雷東多的連環畫成功了，於是這個國家的幾乎所有出版物都一擁而上，紛紛開始刊登漫畫。裡面有不少濫竽充數的刊物，但也有很多極為優秀的漫畫家由此獲得了展示自己才華的機會，阿圖羅·朗泰利（ Arturo Lanteri ）、丹特·昆泰爾諾（ Dante Quinterno ）和阿里斯蒂德·雷沙因（ Arístides Rechaín ）就是其中的佼佼者。

1928 年，由漫畫家拉蒙·科倫巴（ Ramón Columba ）及其兄弟一起創建的科倫巴出版社

（Editorial Páginas de Columba）推出了第一本專門刊登漫畫的雜誌《托尼》（El Tony）。它最初採用的小報開本和英國早期漫畫非常類似，內容主要是翻譯來自美國和英國的漫畫。然而逐漸地，阿根廷本土漫畫家開始在《托尼》上找到自己的一席之地。第一個亮相的是勞爾·魯（Raúl Roux），一位很有天分的藝術家，同時也是阿根廷第一部非幽默連環畫的作者，他在《托尼》上發表了對格林童話《漢賽爾和格蕾特爾》的改編之作。

對初生的阿根廷漫畫來說，1928 年是一個標誌性的年份，它見證了丹特·昆泰爾諾筆下人物 "帕托魯祖"（Patoruzú）的誕生。最初，帕托魯祖——一個早已消失的巴塔哥尼亞印第安部落的酋長只是連環畫《堂希爾·孔滕托》（Don Gil Contento）中的一個配角，但其形象很快大受歡迎，以至於原故事為此更名，這位印第安酋長變成了主角，並最終在 1936 年擁有了自己的專刊。由昆泰爾諾編輯的《帕托魯祖》最終成為一本混合了系列幽默與冒險故事的雜誌，獲得了令人難以置信的成功。昆泰爾諾僱用的漫畫家中，包括極富天分的若澤·路易斯·薩利納斯（José Luis Salinas），他後來繪製了美國連環畫《西斯科小子》（The Cisco Kid）。與《托尼》一樣，《帕托魯祖》身後湧現了無數的跟風刊物。其中絕大多數都是以廉價地翻印國外漫畫招攬讀者，但也有那麼一兩位極優秀的漫畫家為其撰稿，如卡洛斯·克萊門（Carlos Clemen）和

年輕的阿爾貝托·布雷恰，他們在那裡太顯眼了，所以很快脫穎而出。

1940 年，《帕托魯祖》擁有了一支穩定的創作隊伍，在這批有天分的漫畫家中，連環畫《幼齒奧斯卡》（Oscar Dientes de Leche）的作者吉列爾莫·達維托（Guillermo Davito）最受歡迎。四年後，達維托離開《帕托魯祖》，創辦了自己的漫畫雜誌《淘氣男孩》（Rico Tipo），這本雜誌大獲成功，成為《帕托魯祖》和《托尼》的主要競爭對手。阿根廷所有的重要漫畫家都排隊等着為達維托的雜誌工作，原因在於這本雜誌有着完全不同於其競爭對手的目標讀者群——成年人。大約在同一時期，一本完全面向兒童的雜誌《福神》（Billiken）啓用極為優秀、非常有影響力的漫畫家利諾·帕拉西奧（Lino Palacio）繪製封面。帕拉西奧同時還創作了多部深受歡迎的連環畫，如《堂·富爾亨西奧》（Don Fulgencio）和《拉莫娜》（Ramona）。這些系列故事在 1984 年他被自己的家族成員謀殺（此案震驚整個阿根廷）之後仍然繼續出版。

1941 年《帕托魯祖》發行了一本副刊，主角還是印第安酋長，只不過變成了兒童，名叫 "帕托魯齊圖"（Patoruzito）。這本擁有主、副刊的雜誌使昆泰爾諾多年佔據着阿根廷市場的主要份額。與其競爭對手不同的是，儘管部分採用半喜劇的繪畫方式，但《帕托魯齊圖》刊登的全部是冒險類連環畫。除了翻印像亞歷克斯·雷蒙德和弗蘭克·戈德

丹特·昆泰爾諾

昆泰爾諾 1909 年生於聖維森特（San Vicente），在《增刊》（El Suplemento）雜誌上發表連環畫《麵包與戲法》（Pany Truco）是其漫畫家職業生涯的開端。接下來，他的其他幾部連環畫小獲成功。不過直到 1928 年《評論家報》（Critica）開始刊登其系列作品《堂希爾·孔滕托》，他

的好運才真正到來。這部作品中的一個配角非常受歡迎，連環畫就此改變名字和主角——《帕托魯祖》誕生了。

20 世紀 30 年代中期，帕托魯祖已擁有了自己的漫畫專輯。1933 年，昆泰爾諾本人第一次訪問美國，與迪斯尼進行合作，之後成立了自己的漫畫出版公司，經營得很成功。

荷蘭漫畫大師馬滕·圖恩德 19 歲時遇到了昆泰爾諾，日後，他稱自己投身漫畫事業就是受了這位阿根廷人的啓發。《阿斯特里克斯》的創辦人勒內·戈西尼很可能也是在童年時受到昆泰爾諾及其作品的影響，從而走上漫畫道路的。

2003 年，昆泰爾諾去世，給我們留下了一筆寶貴的漫畫遺產。

© 丹特·昆泰爾諾

《塞格里》的一期，封面上是雨果·普拉特的作品
《黑桃 A》。
© 雨果·普拉特，迪諾·巴塔利亞，阿夫里爾出版社

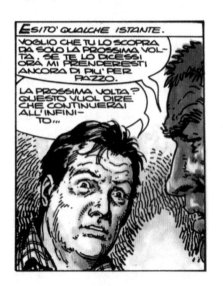

赫克托耳·厄斯特黑爾德與弗朗西斯科·索拉
諾·洛佩斯聯手創作的精彩系列漫畫《永生之人》
中的一個畫格。
© 赫克托耳·厄斯特黑爾德，弗朗西斯科·索拉
諾·洛佩斯

溫（Frank Godwin）這樣的美國大師創作的連環畫，這本雜誌還使作家米爾科·雷佩托（Mirco Repetto）和萊昂納多·瓦德（Leonardo Wadel）、畫家圖略·洛瓦托（Tulio Lovato）、若澤·路易斯·薩利納斯、保羅·魯·阿爾貝托·布雷恰、意大利人布魯諾·普雷米亞尼（Bruno Premiani），以及創作了頗受推崇的情景喜劇《堂·帕斯夸爾》（Don Pascual）的愛德華多·費羅（Eduardo Ferro）和羅伯托·巴塔利亞（Roberto Battaglia）一起分享了十分有限的版面空間。他們共同創造了這本雜誌，點燃了公眾對冒險的渴望。

1947 年，意大利出版商塞薩雷·奇維塔在阿根廷成立了一家新的漫畫出版公司——阿夫里爾出版社，進一步滿足了公眾對冒險漫畫的需求。奇維塔推出的第一本出版物《塞格里》（Salgari）立即大賣，這本雜誌刊登的連環畫主要是由奇維塔從意大利帶來的一個漫畫創作團隊撰寫和繪製的。憑藉着風格多變的漫畫天才迪諾·巴塔利亞、雨果·普拉特等人的作品如《ix 先生》和《黑桃 A》（它們都從意大利語譯成了西班牙語），《塞格里》贏得了業界和市場的雙重肯定。很多其他出版商嘗試從奇維塔、昆泰爾諾、達維托和科倫巴手中奪取一部分市場份額，但幾乎沒有人成功。實際上，從 40 年代末到 50 年代末，這四個人佔領了整個阿根廷漫畫產業。

然而，不久之後，競爭還是到來了。1957 年，一家新的出版公司開張。這家叫做弗朗特拉出版社（Editoria Frontera）的公司因為兩個因素改變了阿根廷漫畫的面貌：首先，它將其讀者群定位為新的成年讀者；其次，公司的創辦人是一位通過為阿夫里爾出版社的雜誌工作而獲得了必要經驗的年輕作家。後來他也成為至少是阿根廷漫畫史上的最重要的漫畫作家，他就是赫克托耳·厄斯特黑爾德。

弗朗特拉出版社發行的同名雜誌《弗朗特拉》和《零小時》（Hora Cero）基本上都是由厄斯特黑爾德本人撰稿。從一開始，這兩本雜誌就在擁擠的市場中顯得鶴立雞群，這要歸功於厄氏的腳本創作以及諸多藝術家的出色藝術表達。厄斯特黑爾德將幽默與詩意極好地融合在一起，而來自阿根廷和意大利的頂尖藝術家還包括阿爾貝托·布雷恰、弗朗西斯科·索拉諾·洛佩斯、卡洛斯·魯姆（Carlos Roume）、阿圖羅·德爾·卡斯迪略（Arturo Del Castillo）和雨果·普拉特等眾多高手。在厄斯特黑爾德為這兩本雜誌撰寫的諸多故事中，《永生之人》（El eternauta）和《埃爾尼·皮克》已成為經典。由弗朗西斯科·索拉諾·洛佩斯所繪的《永生之人》講的是一個不死的時空旅行者見到厄斯特黑爾德本人，並向他講述自己一百多次生命的傳奇故事。由雨果·普拉特所繪的《埃爾尼·皮克》則用一位戰地記者的故事揭示了戰爭的本來面目，即戰爭是種邪惡的交易，裡面沒有所謂的好人或者壞人，只有死亡。

遺憾的是，到了 1959 年，厄斯特黑爾德

手下最好的藝術家為尋求新發展而陸續離開，弗朗特拉出版社開始走下坡路。普拉特回到祖國意大利，布雷恰、索拉諾·洛佩斯和其他人開始接受國外出版商的創作委托。厄氏為穩住陣腳曾嘗試引進一些有才華的新人，如利奧·杜拉諾納（Leo Durañona）、胡安·希門尼斯（Juan Gimenez）、若澤·穆尼奧斯（從前是布雷恰的學生），但似乎都沒有見效，弗朗特拉出版社於 1962 年關張。同時期，奇維塔將自己的公司賣給了一個名為亞戈（Yago）的新團隊。新公司的第一項舉措便是整理並重新出版奇維塔的舊作《ix 先生》，並且聘請厄斯特黑爾德進行指導。

厄斯特黑爾德滿腔熱情地投入到亞戈的工作中，他與長期合作夥伴阿爾貝托·布雷恰一起創作了堪稱兩人最為精彩的系列故事之一《莫特·辛德爾》（Mort Cinder）。這部作品借用了《永生之人》裡的一些設置，裡面既有因長生不老而見證世上萬物明滅的主人公所講述的故事，又有他與其知心老友、英國古文物學者埃茲拉·溫斯頓（Ezra Winston）的對話。因為不會死，這位與故事同名的主角能看到一切，一切事物中所包含的痛苦與煩惱折磨着他，但他注定只能繼續活着。作為藝術家，布雷恰此時正日趨成熟，在他的筆下，這些悲傷的故事巧妙地變成了圖畫。很多技法的採用都是為了適合故事的基調，因此其畫風迥異於以往人們所見到的東西，只能說，它完全是這位令人震驚的漫畫家的

個人發明。此部作品的故事與繪畫結合得天衣無縫，讓人很難相信這是由兩個人而不是一個充滿幻想的漫畫家獨立完成。

某種程度上說，處於厄氏監督下的《ix 先生》也是一部傑作，並且可能是當時阿根廷出版的冒險漫畫雜誌中唯一有趣的一本。與他在弗朗特拉出版社共事過的漫畫家大多數又集合在《ix 先生》周圍。這樣，厄斯特黑爾德就擁有了一個強大的創作隊伍，德爾·卡斯迪略、穆尼奧斯、杜拉諾納等人都可以供他調遣。一些嶄露頭角的新人，如作家拉伊·科林斯（Ray Collins）和畫家埃內斯托·加西亞·塞哈斯（Ernesto Garcia Seijas）也獲得了在雜誌上露面的機會。令人難過的是，《ix 先生》於 1967 年停刊，但在此之前，它已經為阿根廷公眾貢獻了一批非常出色的漫畫。

回到 1957 年。當厄斯特黑爾德與他的兄弟豪爾赫成立弗朗特拉出版社的時候，另一本新雜誌也浮出水面。這本名為《比森特姑媽》（Tia Vicenta）的雜誌由幽默漫畫家若澤·卡洛斯·科隆布雷斯（Jose Carlos Colombres）創立，科隆布雷斯常常使用朗德呂（Landrú）這個筆名，以向在自己出生那天被送上斷頭台的一名法國刺客致意。如果說弗朗特拉出版社的雜誌專門刊登冒險漫畫，那麼《比森特姑媽》則是專登幽默漫畫，長於針砭時弊的政治幽默，可以將阿根廷日常生活中任何元素作為搞笑素材。雜誌以一群才華橫溢的漫畫家為班底，如奧斯基

雨果·普拉特繪製的《埃爾尼·皮克》。普拉特根據故事腳本作者赫克托耳·厄斯特黑爾德的外貌特徵創作了這個人物。
© 雨果·普拉特／赫克托耳·厄斯特黑爾德

赫克托耳·厄斯特黑爾德與阿爾貝托·布雷恰合作的精彩作品《莫特·辛德爾》。
© 赫克托耳·厄斯特黑爾德，阿爾貝托·布雷恰

季諾

作爲世界上最受歡迎的連環漫畫之一的作者，季諾於 1932 年 7 月出生在阿根廷的門多薩（Mendoza），原名華金·薩爾瓦多·拉瓦多。受其畫家叔叔華金·特洪（Joaquín Tejón）的影響，季諾很小就發現了自己對藝術的興趣。進入門多薩美術學校之後，他發現了雜誌《淘氣男孩》，漫畫世界從此向他敞開懷抱。他開始試着在任何可能的地方推銷自己的漫畫作品，並很快發現了一些奏效的辦法。但直到 1964 年創作出著名連環畫《瑪法達》，季諾才真正步入世界頂級漫畫家的行列。

《瑪法達》從一開始就獲得了成功。這部連環畫反映了生活、時代和阿根廷人民關注的一些焦點問題，在普通大衆心中引起了共鳴。

雖然《瑪法達》受歡迎的程度令人難以置信，並且在市場上所向披靡，但季諾還是決定在 1973 年中止這部漫畫。從此以後，他將精力集中在了單期連環畫的創作上。

（Oski）、卡洛伊（Caloi）、塞奧（Ceo）、豪爾赫·利穆爾（Jorge Limur），以及冉冉昇起的新星華金·薩爾瓦多·拉瓦多（Joaquín Salvador Lavado），他更爲人所知的名字是季諾（Quino）。

季諾在 1964 年離開《比森特姑媽》，爲一家廣告代理公司工作。這是他在從事漫畫創作時常幹的副業。他決定把自己曾經用於銷售系列家庭用具時的宣傳推廣創意再用一次——將它作爲每日連載的連環畫投給報紙。《世界報》（El Mundo）接受了他的"投懷送抱"，於是《瑪法達》（Mafalda）誕生了。一部獲得曠古爍今極大成功的連環畫就是從這個並不冠冕堂皇的起點開始的。無論在藝術風格上，還是在人物深度的塑造上，《瑪法達》都令人回想起查理·舒爾茨的《花生》。季諾借與故事同名的六歲小主角之口表達自己的思想，表達阿根廷人民對於社會和政治的關注。這部連環畫不僅充滿智慧，而且非常有趣。在長達 10 年的時間裡，季諾不僅僅爲阿根廷，也爲全世界的漫畫帶來了華彩樂章。但在 1973 年，感到自己才思已盡的季諾結束了它的創作。考慮到這部作品無與倫比的流行程度，這一決定需要相當的勇氣。

到了 60 年代末，只有科倫巴出版集團仍在出版冒險漫畫。雖然這些漫畫在市場上的表現還算可以，但至少從創造性的角度講，它們已不再有趣。然而，差不多就在這一時期，一個名叫羅溫·伍德（Robin Wood）的

新入行年輕作家帶來了生機。其構思精巧、引人入勝的故事無疑是爲科倫巴亟須刺激的疲軟市場打了一劑強心針。多虧伍德的創作涉及面寬，既能寫 30 年代的強盜故事，又擅長創作年輕夫婦題材的喜劇，再加上還有一群經過精心挑選的藝術家，如利托·費爾南德斯（Lito Fernandez）、卡洛斯·卡斯蒂利亞（Carlos Castilla）、卡洛斯·福格特（Carlos Vogt）、盧霍·奧利韋拉（Lucho Olivera）、里卡多·比利亞格蘭（Ricardo Villagrán）和卡喬·曼德拉菲納（Cacho Mandrafina）與之配合，《托尼》等雜誌開始取得多年未曾見到的銷售業績。趁着運勢好轉，科倫巴增加了出版物的發行種類，其中絕大多數堅持到了 2000 年年中。

60 年代末，厄斯特黑爾德再一次和阿爾貝托·布雷恰攜起手來，創作了兩部系列故事。第一部是《切的一生》（Vida del Ché），即協助推翻古巴獨裁者富爾亨西奧·巴蒂斯塔的阿根廷革命家切·格瓦拉的傳記。厄斯特黑爾德始終是一名人道主義者，他從人生的這一時期開始，左傾傾向愈發明顯，《切》一書是他的宣言，後來給他和他的家庭帶來了災難。

不管怎樣，《切的一生》代表了當時阿根廷漫畫的高水準，布雷恰和兒子恩里克（Enrique）的畫功也令人傾倒。兩人合作的第二部系列故事改編自厄斯特黑爾德的早期作品《永生之人》。但是，這次再創作並沒有取得成功，大概是因爲厄斯特黑爾德強調故事的政

治觀點，而布雷恰的繪畫則嫌太經驗化。它在《人們》(Gente)雜誌上刊登時被半路拿下。

70年代到來的時候，阿根廷局勢開始發生變化。軍人政府對包括漫畫在內的媒體施加了更為嚴格的審查壓力。刊登政治漫畫的《比森特姑媽》發現自己站在了審查制度的對立面，開始迷失方向，而《淘氣男孩》則被取締。就連《帕托魯祖》的銷售量也開始下滑。改變的時刻到來了。1972年，《綉球花》(Hortensia)與《諷刺》(Satiricon)的創立使阿根廷漫畫發生了變化。兩家雜誌將《比森特姑媽》的漫畫家派上了好用場，儘管其取向不同：《諷刺》比其鄉下表兄《綉球花》更為刻薄。《綉球花》還發掘出了不僅稱得上是非常重要，而且堪稱諷刺畫大師的漫畫家羅伯托·豐塔納羅薩(Roberto Fontanarrosa)。受這些雜誌的啓發，諸多模仿之作也現身市場。雖然很多為《綉球花》與《諷刺》撰稿的漫畫家（包括豐塔納羅薩在內）也同時為這些競爭對手供稿，但在這些後進雜誌中，只有《幽默》(Humor)實現了超越。在長達20年的時間裡，無懼政治上的威脅、嚴苛的審查制度（甚至有一兩次停刊），《幽默》那些極棒的漫畫與嘲弄政府的諷刺文章的絕妙組合作為主辦者唯一的武器，對抗着由獨裁者豪爾赫·魏地拉(Jorge Videla)領導的軍人政權。從其詛咒的暴政中幸存下來的《幽默》最終還是在1999年停刊了，阿根廷漫畫業由此留下巨大空白，至今仍無法填補。

20世紀70年代，冒險漫畫也變得非常低迷，所有出版商均受到波及。《帕托魯齊圖》不出了，藝術家們掙扎着尋找工作機會。奧斯瓦爾(Oswal)等人發現，他們更適合為兒童雜誌而不是其他類型的雜誌撰稿。之後，以厄斯特黑爾德、費爾南德斯、霍雷肖·阿爾圖納(Horatio Altuna)等不少傑出藝術家和作家為號召的《頂點》(Top)雜誌問世了，不過它沒有支撐多久。這一時期，只有科倫巴出版社的幾本漫畫專輯經營狀況還不錯，厄斯特黑爾德在其中找到了工作機會。像他這般行事的還有一些卓越的藝術家，如阿爾圖納和年輕的若澤·路易斯·加西亞·洛佩斯(José Luis Garcia Lopez)，後者後來離開阿根廷，在北美漫畫界闖出了一片天地。然而，對阿根廷漫畫產業來說，由於存在着政治問題、經濟問題以及電視給漫畫帶來的全球性災難，20世紀70年代着實是黑色時期。

1974年，記錄出版社(Ediciones Record)創辦了新雜誌《毒蠍》(Skorpio)，宛如那個年代的一線曙光。這本雜誌值得關注，是因為它幾乎將阿根廷所有重要漫畫家的作品盡收囊中，並給予了他們前所未有的創作自由。與索拉諾·洛佩斯、阿爾圖納和阿爾貝托·布雷恰共事的還有一些新晉的天才畫家，如胡安·扎諾托(Juan Zanotto)、胡安·希門尼斯、利奧·杜拉諾納、阿爾韋托·薩利納斯(Alberto Salinas，若澤·路易斯·薩利納斯的兒子)以及恩里克·布雷恰。雨果·普拉

作家羅溫·伍德和畫家盧霍·奧利韋拉合作的成果之一。
© 羅溫·伍德，盧霍·奧利韋拉

赫克托耳·厄斯特黑爾德與布雷恰父子合作的《切的一生》中的一個畫格。
© 赫克托耳·厄斯特黑爾德，阿爾貝托和恩里克·布雷恰

羅伯托·豐塔納羅薩在《幽默》上發表的一頁漫畫。
© 羅伯托·豐塔納羅薩

阿根廷軍政府倒台之後出現的這張海報集合了厄斯特黑爾德筆下的人物形象，它發問：這些年政府對厄斯特黑爾德做了些甚麼？
© 埃爾莎·桑切斯·厄斯特黑爾德

重要的漫畫選集《超級幽默》。
© 烏拉卡出版社

對頁圖：《莫特·辛德爾》中另一個令人驚異的場景，展示出阿爾貝托·布雷恰充滿幻想和富於創新的技藝。
© 赫克托耳·厄斯特黑爾德，阿爾貝托·布雷恰

特也回到阿根廷漫畫圈，他的經典之作《科爾托·馬爾特塞》在《毒蠍》上初次登場。這本雜誌也將最好的作家聚攏在一起。羅溫·伍德、拉伊·科林斯以及像卡洛斯·特里略（Carlos Trillo）和里卡多·巴雷羅（Ricardo Barreiro）這樣有才華的新人成為厄斯特黑爾德的得力助手。《毒蠍》不僅僅在藝術上取得了成功，也獲得了大眾的普遍接受，這使記錄出版社得以推出更多的漫畫專輯。遺憾的是，雖然這些出版物有像金克·阿爾卡特納（Quinque Alcatena）一樣的漫畫新星來撰稿，但無一能夠接近《毒蠍》的水準。

1976 年，軍人政府奪得政權後，烏雲籠罩了阿根廷漫畫業。很多不與獨裁者的法西斯主義意識形態同流合污的漫畫家要麼被迫去國離鄉，要麼比慘。決定不流亡的人士當中就有厄斯特黑爾德。他與索拉諾·洛佩斯一道開始創作《永生之人》續篇，這本簡直是對抗當權者的政治小冊子很快就被當局盯上了，厄斯特黑爾德及家人被列為國家的敵人。1977 年，他在家中被逮捕，一同被帶走的還有他的四個女兒，她們是某庇隆主義運動團體的成員，其中兩個還懷有身孕。他們一去不回。雖然厄氏的妻子埃爾莎·桑切斯（Elsa Sanchez）再三懇求，國際特赦組織也進行了請願，但人們猜測，厄斯特黑爾德已被殘忍的當權者施刑並殺害。兩年後，當意大利記者兼漫畫作家阿爾貝托·翁加羅問到厄斯特黑爾德之事時，被冷酷地告知：「我們除掉了

他，因為他把切（格瓦拉）做過的事編成了最美的故事。」

隨着 80 年代曙光初露，《幽默》的出版商決定創立一本姊妹刊，並富於想像地將其命名為《超級幽默》（SuperHumor）。撇開專刊的平凡之處不談，《超級幽默》確實可以與《毒蠍》相媲美，因為它吸引了非常有才華的人，如阿爾貝托與恩里克·布雷恰、塞奧、塔瓦雷（Tabaré）、豐塔納羅薩、特里略、索拉諾·洛佩斯，以及另外一些來自《毒蠍》的作者為其創作幽默和現實主義連環畫。《超級幽默》發掘出的一位特別有才華的漫畫家是布雷恰的女兒、恩里克的妹妹帕特里夏（Patricia）。她由此進入漫畫界，這個屬於他們家族事業的領域。此期間，科倫巴出版社的漫畫開始掠奪《毒蠍》的作者與讀者，很多讀者被羅溫·伍德與里卡多·比利亞格蘭這一組合的作品所吸引。科倫巴還開始提拔一些非常有天賦的新人，如靈氣逼人的愛德華多·里松與豪爾赫·扎菲諾（Jorge Zaffino）。

在軍事獨裁最終結束的 1983 年，漫畫家與出版商為重獲包括言論出版自由在內的民主而歡呼雀躍。《幽默》與《超級幽默》的出版商烏拉卡出版社（Editorial La Urraca）決定停止出版《超級幽默》，而代之以《菲耶羅》（Fierro）—— 一本後來成為南美漫畫里程碑的新雜誌。《菲耶羅》從《馬戲團》、《漫畫藝術》和《萊納斯》等歐洲漫畫雜誌聘請到一些最優秀的阿根廷漫畫家，組成了一支富有

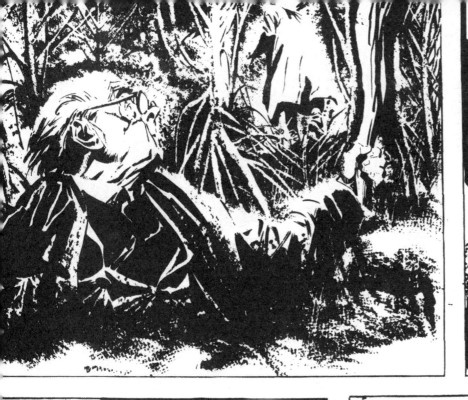

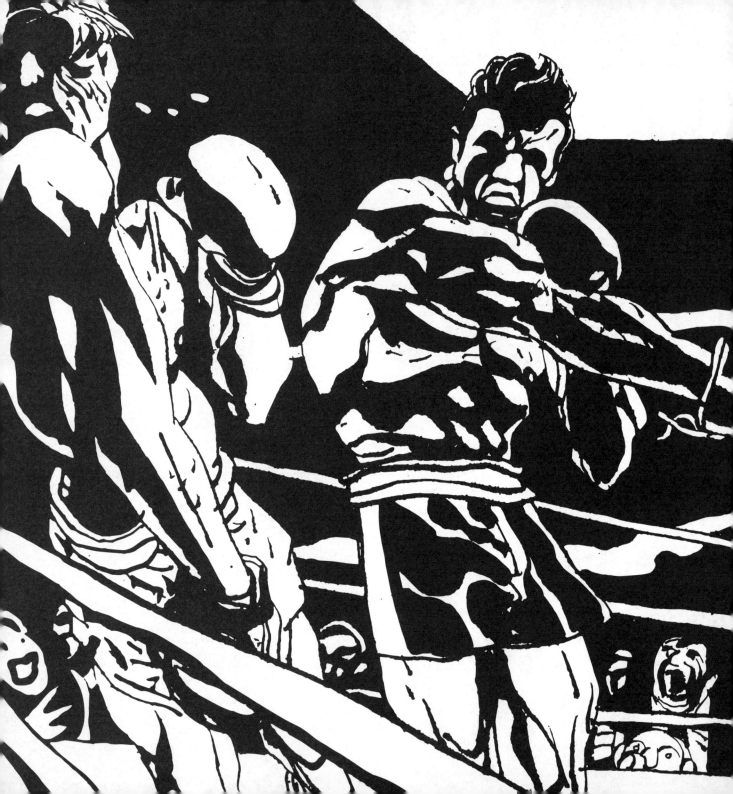

創造力的隊伍。一些藝術家在軍人政府倒台後結束流亡回到阿根廷，但仍有些人在成為美國和歐洲頂級漫畫家之後留居國外，在那裡收入比在阿根廷要多得多。儘管如此，《菲耶羅》還是主推本土漫畫家，如把在歐洲雜誌上發表的經典之作《喬的酒吧》（ Joe's Bar ）與《亞歷克·辛納》（ Alack Sinner ）重新出版的卡洛斯·桑帕約（ Carlos Sampayo ）和穆尼奧斯，還有卡洛斯·特里略、索拉諾·洛佩斯、希門尼斯、阿爾圖納、塔第（ Tati ）、胡安·薩斯圖雷恩（ Juan Sasturain ）、卡洛斯·尼內（ Carlos Nine ）、杜拉諾納、里松、薩恩尤（ Sanyu ）、豐塔納羅薩，以及包括布雷恰的另一個女兒克里斯蒂娜（ Cristina ）在內的布雷恰家族等。同時《菲耶羅》也開始翻印外國漫畫精品，如普拉特、馬納拉、塔第、普拉多、克拉姆等人的作品，並且推出一直在為漫迷雜誌供稿的新人的作品，特別是當時在阿根廷漫迷中流行的迷你漫畫。在《菲耶羅》藉由漫迷力量發掘出的璞玉中，埃爾·托米（ El Tomi ）、巴勃羅·法約（ Pablo Fayo ）、埃斯特班·波代蒂（ Esteban Podetti ）與巴勃羅·佩斯（ Pablo Pez ）更為突出，表現了作為職業漫畫家的素質。雖然星光熠熠，《菲耶羅》的經營狀況卻一直無法趕上它的那些競爭對手，在為應付阿根廷 80 年代的經濟波動數次削減成本（意味着更多成名作者被新人所替代）之後，它還是在 1992 年發行第 100 期時走到了終點。

若澤·穆尼奧斯和卡洛斯·桑帕約的影射漫畫《亞歷克·辛納》中的一頁。
© 若澤·穆尼奧斯，卡洛斯·桑帕約

對頁圖：若澤·穆尼奧斯創作的《喬的酒吧》中一個畫格。
© 若澤·穆尼奧斯，卡洛斯·桑帕約

非常有影響的漫畫選集《菲耶羅》第 1 輯的封面。
© 烏拉卡出版社

卡洛斯・特里略的漫畫雜誌《門》。
© 卡洛斯・特里略

在這個由卡洛斯・特里略撰寫腳本的系列故事中，愛德華多・里松令人興奮的敘事手法和精彩的藝術表現可見一斑。
© 愛德華多・里松，卡洛斯・特里略

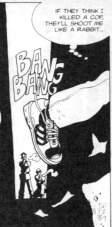

20 世紀 80 年代末及 90 年代初，阿根廷漫畫業處於實驗精神高漲而市場低迷的境地。1989 年，卡洛斯・特里略成立了自己的出版社，推出漫畫雜誌《門》（ Puertitas ）。這本一開始還兼顧幽默和冒險類連環畫的雜誌終而變為專門刊登冒險類漫畫的刊物，但是受阿爾圖納、里松、曼德拉菲納和扎菲諾等藝術家絢麗畫風的影響，其内容並不像《菲耶羅》上的故事那樣陰鬱。《門》也刊登外國漫畫，如貝爾內、馬納拉、喬・庫貝特和埃爾南德斯兄弟等人的作品。歷史再次重演，曲高和寡的《門》在發行 48 期之後消失了。至於其他出版商如科倫巴、烏拉卡和記錄出版社，則開始大量向市場投放雜誌，好看一看哪些能夠立足。一時間，《毒蠍》改版，《食人國》（ Pais Canibal ）、《集錦菜》（ Coctel ）和《塔霍河》（ El Tajo ）等一系列新雜誌面世，《零小時》和《珍聞》（ Tid-Bits ）等以前廣受歡迎的刊物也捲土重來，令讀者享用了一場閱讀盛宴。儘管這些雜誌有大量國内外優秀作者加盟，但似乎沒有一本取得預期效果，其中很多只發行了不到 8 期。

在大量增長的漫迷的帶動下，阿根廷漫畫進入了下一階段。1992 年，烏拉卡出版社慧眼識珠，使一本名為《獵人》（ Cazador ）的漫迷雜誌變身為專業雜誌。《獵人》由豪爾赫・路易斯・佩雷拉（ Jorge Luis Pereira ）和阿列爾・奧利韋蒂（ Ariel Olivetti ）創作，明顯受到北美漫畫，尤其是由英國人西蒙・比斯利繪

製、DC 公司出品的系列故事《洛博》（*Lobo*）的影響。《獵人》如同一顆重磅炸彈，擊中了阿根廷漫畫市場，加上薩恩尤的超級英雄漫畫《三個故事》（*Tres Historias*）的推動，阿根廷出版商開始大量翻印美國漫畫。它們非常受讀者歡迎，更重要的是，比起請本國藝術家進行創作，這樣做的成本更低。

大約在這個時候，第一批漫畫商店正籌備開張，老的出版社幾乎無視這種銷售渠道，而新一代漫迷則不然。很快，80 年代末的迷你漫畫催生了小型出版社的建立，它們出品的漫畫面向直銷市場（漫畫商店）。1993 年，漫畫家塞爾西奧·朗格爾（Sergio Langer）製作了第 1 期《日本鉛筆》（*Lapiz Japonés*），這本模仿美國漫畫選輯《RAW》的年刊盡刊登一些當今最具革新性的漫畫家和平面設計師的作品，其中很多來自迷你漫畫領域。朗格爾一共製作了 5 期《日本鉛筆》，在停刊之前，它們一直是培育實驗性創作的溫床。

1996 年，第 1 期《漫畫時光》（*Comiqueando*）面世。這是一本包含新聞和評論內容的漫畫雜誌，由安德烈斯·阿科爾西（Andrés Accorsi）精心編輯，其中一個版塊着重介紹阿根廷最優秀的漫畫新人，如費爾南多·卡爾維（Fernando Calvi）、盧卡斯·巴雷拉（Lucas Varela，也是阿根廷頂級平面設計師之一）、胡安·博維略（Juan Bobillo）、馬里亞諾·納瓦羅（Mariano Navarro）和古斯塔沃·薩拉（Gustavo Sala）。《漫畫時光》的特定版面也

刊登那些更有名氣的漫畫家的大作，這些人的作品很難在阿根廷見到，特別是在《毒蠍》1995 年底停刊之後。《漫畫時光》至今仍很活躍，對任何熱衷於漫畫，尤其是阿根廷各類漫畫的人來說，這本刊物是非常重要的資源。在《漫畫時光》的帶動下，其他帶有新聞和評論性的漫迷雜誌不斷湧現，它們中的大多數都同時擁有網絡版。《搖響搖桿》（*Sonaste Maneco*）是其中較為優秀的一個，在巴尼亞德拉漫畫出版社（La Bañadera del Comic）的網站上，可以免費下載它的 PDF 格式文件。

到現在，主流出版商確信，舊式的阿根廷漫畫會使他們很快走向破產，而新的美式漫畫書則會使他們循着《獵人》的成功道路前進。隨着《漫畫時光》為較大型出版商牟取了豐厚的利潤，漫迷雜誌中的許多系列故事出版了單行本，卡爾維、納瓦羅和托尼·托里斯（Toni Torres）等漫畫家也出版了自己的漫畫書。納瓦羅和托尼·托里斯一起創作了超級英雄漫畫《紅騎士》（*Caballero rojo*），里松與阿根廷同行卡洛斯·特里略及卡洛斯·尼內一起，給外國漫畫帶來很大影響，奧利韋蒂、坎克·阿爾卡特納對此也有所貢獻。納瓦羅和托里斯最終自行接管了《紅騎士》的出版事務，使其在 2000 年重裝上陣。但同一時期發行的其他漫畫書多數都沒能成功，不少在發行幾期之後便停刊了。

大型出版社紛紛避開選輯的出版，然而小型出版社卻試圖讓這種版式獲得新生。於

盧卡斯和阿列爾·奧利韋蒂推出的《獵人》。© 盧卡斯，阿列爾·奧利韋蒂

阿根廷首屈一指的漫畫雜誌《漫畫時光》。

托尼·托里斯和馬里亞諾·納瓦羅的《紅騎士》。© 托尼·托里斯，馬里亞諾·納瓦羅

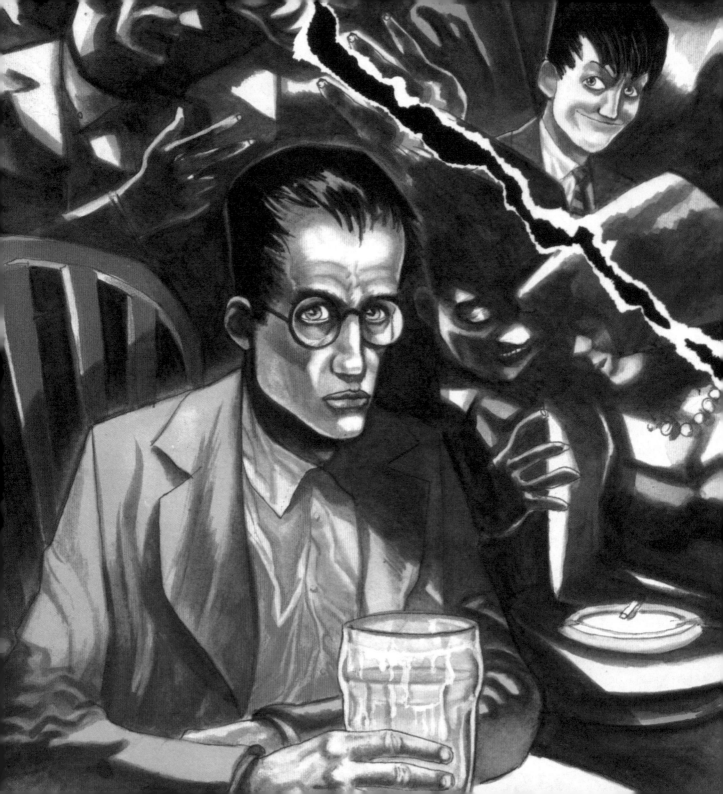

是，1996 年以來，大量漫畫選輯得以發行，其中，《讓我走！》（*Suelteme!*）和《斧頭》（*Hacha*）是比較受關注的兩種。

20 世紀 90 年代結束之際，儘管迷你漫畫、漫迷雜誌、引進日本漫畫的雜誌正日趨暢銷，但阿根廷的經濟形勢還是致使很多漫畫商店關了張。布宜諾斯艾利斯則開始舉辦凡塔貝雷斯漫畫節（The Buenos Aires Fantabaires），各方面均與西班牙巴塞羅那舉辦的漫畫節相類似。

20 世紀末，阿根廷漫畫界有兩個項目出盡了風頭。第一個項目是由索拉諾·洛佩斯和巴勃羅·邁斯特吉（Pablo Maiztegui）創作的《永生之人》續篇，每周刊登在數家報紙的一份叫做《新》（*Nueva*）的周日增刊上。儘管比原作差得遠，但整個故事後來被漫畫連鎖店"漫畫俱樂部"收錄進一本全彩色的書籍中，作者目前仍正在繼續創作。另一個項目叫《四秒鐘》（*4 segundos*），作者阿萊霍·加西亞·巴爾德亞韋納（Alejo Garcia Valdearena）和費利西亞諾·加西亞·澤金（Feliciano Garcia Zecchin）對擺脫超級英雄與幻想故事進行了很好的嘗試，創造了一種漫畫形式的情景喜劇。這部連環畫也出現在帶有日本漫畫風格的選輯《極》（*Ultra*）中，同被收錄的還有萊安德羅·奧貝托（Leandro Oberto）和彼爾·布里托（Pier Brito）創作的《交匯》（*Convergencia*），以及其他一些新一代阿根廷漫畫的範例。

2004 年，舊式的阿根廷漫畫選輯獲得了最近一次的重要機會，小型的加戈拉出版社（Ediciones Gargola）創辦了《堡壘漫畫》（*Bastión Comix*）。它把類似於漫畫家里卡多·比利亞格蘭這樣的本土漫畫人才聚集在一起，同時引進翻印漫畫，以期像《托尼》和《毒蠍》那樣攫取公眾注意力。

21 世紀伊始，阿根廷經濟仍沒有起色，漫畫出版商全方位縮減出版物。看起來，阿根廷漫畫好像縱使沒有被毀滅，也受到了致命的傷害。然而情況並沒有那麼糟糕，因為至少從藝術角度上講，阿根廷漫畫家在國外變得越來越受歡迎，其中很多人在美國、法國和意大利漫畫領域找到了自己的位置。在國內，《漫畫時光》、《漫畫家》（*El Historietista*）等漫迷雜誌，以及 *Portalcomic.com* 和 *Rebrote.com* 等網站為來自漫畫界的新聲提供了平台。隨着日本漫畫及其他翻印作品成為漫畫出版的主體，阿根廷漫畫的主流之聲已蕩然無存，但儘管如此，阿根廷人仍將重新燃起他們對"第九藝術"長久的愛火，這希望一直存在。

巴西

巴西的漫畫業並不像阿根廷那樣擁有深厚的歷史積澱，但這並不等於說巴西沒有優秀的漫畫或漫畫家。相反，誕生於巴西的卓越漫畫作品與作者比其應有的還多。

頗受歡迎的獨立漫畫《四秒鐘》。
© 巴爾德亞韋拉，澤金

阿根廷最負盛名的漫畫選輯之一《毒蠍》，封面由弗朗西斯科·索拉諾·洛佩斯創作。
© 弗朗西斯科·索拉諾·洛佩斯，記錄出版社

對頁圖：艾倫·穆爾的圖畫小説《回鄉記》的封面，由阿根廷漫畫家奧斯卡·薩拉特（Oscar Zarate）繪製。薩拉特還爲英國喜劇作家阿列克謝·塞爾（Alexei Sayle）的圖畫小説及諸種入門類書籍畫了插圖。
© 奧斯卡·薩拉特，艾倫·穆爾，維克托·戈蘭茨（Victor Gollancz）

巴西漫畫最響亮的一個名字——《吉比》。
© 李·福爾克，KFS

《雀鳥》年刊的一張封面。
© 各形象之版權所有者

對頁圖：新一代巴西天才畫家代表薩穆埃爾·卡薩爾創作的震撼畫面。
© 薩穆埃爾·卡薩爾

漫畫初次登陸巴西要歸功於一名意大利移民安傑洛·阿戈斯蒂尼（Angelo Agostini），他在 1869 年開始為雜誌《弗盧米嫩塞生活》（Vida Fluminense）、《插圖月刊》（Revista Illustrada）和《馬洛》（O Mahlo）創作連環畫。1905 年，阿戈斯蒂尼被邀請協助創辦一本新的兒童雜誌——《雀鳥》（O Tico-Tico），在其後 50 年間，它一直是巴西兒童雜誌的中流砥柱。第一次世界大戰來臨後，《雀鳥》上刊登的很多故事都改編自美國漫畫。儘管如此，它仍培育了許多優秀的早期巴西漫畫家，如尼諾·博爾赫斯（Nino Borges）、路易斯·薩（Luis Sá），以及暢銷系列故事《長明燈》（Lamparina）的作者 J·卡洛斯（J. Carlos）。

直到 20 世紀 50 年代《雀鳥》仍在發行，但當來自聖保羅的《公報》（A Gazeta）開始印製名為《小公報》（A Gazetinha）的兒童插頁時，《雀鳥》（以及所有它的模仿者）就明顯時日無多了。稍晚一些時候，阿道弗·艾曾（Adolfo Aizen）的《少年增刊》（Suplemento Juvenil）開始引進來自美國的漫畫，這份每周一期的小報最初是 1935 年在日報《國家報》（A Nação）的旗下起家，後來改為每周三期的獨立雜誌。《小公報》也啟用當地藝術家創作連環畫，他們當中有個叫梅西亞斯·德梅洛（Messias de Mello）的人，可能是巴西漫畫史上最多產的漫畫作者。這兩份出版物迅速開始流行，仿效者群起，其中最著名的當屬《歡樂少年》（O Globo Juvenil），其經理羅伯托·馬

因霍（Roberto Mahinho）與美國金氏社簽訂合約，以便在自己的雜誌上翻印後者的連環畫。後來，《歡樂少年》開始以漫畫書的形式推出黑人小男孩“吉比”（Gibi）的冒險故事。《吉比》是如此受歡迎，以至於到了今天，在巴西，漫畫一詞的俚語便是“吉比”。

1945 年，阿道弗·艾曾停辦《少年增刊》，轉而開始運作一家名為“巴西–美國”（Brasil-America，或稱為 EBAL）的出版社，出版與其主要競爭對手《歡樂少年》類似的漫畫書籍。EBAL 推出的絕大多數作品是翻印的美國漫畫，但艾曾同樣非常小心地選擇一些巴西本土漫畫家進行創作，以提昇漫畫品質，從而避免任何來自可能心懷不滿的父母或老師的批評。為此，他發行了名為《經典再現》（Edições Maravilhosas）的系列故事，其中包含巴西漫畫家改編的巴西文學經典以及巴西歷史上的傳說。

50 年代初，另一位意大利移民維克托·奇維塔（Victor Civita）開啟了巴西漫畫發展歷程的新篇章。維克托的兄弟塞薩雷此前已於 1947 年在阿根廷成立了阿夫里爾出版社，並為他的兄弟提供了在巴西發展同樣事業的機會。與塞薩雷一樣，維克托通過出版漫畫，啟動了阿夫里爾出版社在巴西的分支機構（諷刺的是，這家分公司後來變得比其母公司龐大得多）。最早的出版物《唐老鴨》（O Pato Donald）引進迪斯尼同名漫畫（其中翻譯了卡爾·巴克斯的連環畫），如人所料，

毛里西奧·德索薩

德索薩常被稱爲"巴西的沃爾特·迪斯尼",他是本土漫畫家與迪斯尼競爭且獲得勝利的例子。

德索薩 1936 年出生在聖保羅郊外一個小鎮上,從小喜愛漫畫,在《吉比》中看到威爾·艾斯納的作品後更變得一發不可收拾。17 歲時,德索薩成了《聖保羅報》(Folha de São Paulo)的一個跑犯罪新聞的記者,然而,他在 1959 年放棄了這份工作,

© 毛里西奧·德索薩

轉而畫開了漫畫。在創作過幾個人物形象後,德索薩以女兒爲原型的作品《莫妮卡與小夥伴的冒險》(A Turma de mênica)問世了。

這個講述一個小女孩及其古怪夥伴的系列漫畫很快就流行開來,並且成爲阿夫里爾出版社旗下的一本全彩月刊。與馬藤·圖恩德十分相似,德索薩創建了工作室,很快推出了基於這些角色的其他故事。其筆下的人物形象衍生出大量周邊產品,目前佔據了巴西兒童漫畫市場大約 79% 的份額。

它取得了巨大成功。阿夫里爾隨後又出版了《米老鼠》、《鸚鵡喬》(Zé Carioca)和《唐老鴨的小氣大叔》(Tio Patinhas)等雜誌,它們仍然是迪斯尼漫畫的翻版,但同時也刊登巴西漫畫家的原創故事。

雖然其他出版商在嘗試創辦新刊物時遇到了迪斯尼和美國漫畫作品壟斷效應所造成的阻礙,但在 50 年代,仍然有一些其他類型的漫畫在市場上出現。移民巴西的葡萄牙裔漫畫家雅伊梅·科爾特斯通過其系列故事《來自亞馬遜的塞爾吉奧》(Sérgio do Amazonas)初有斬獲,但市場形勢所迫,他與弗拉維奧·科林(Flávio Colin)創作的《天使》(Anjo)等作品都未能堅持多久。不過,科爾特斯於 1951 年 6 月發起並組織了名副其實的"第一屆國際漫畫展"(the First International Comics Exhibition)——在聖保羅舉辦,這不僅是巴西,而且是全球最早專門致力於漫畫的展會。世界上還沒有其他地方舉辦過這類活動,期間不僅有原創藝術作品的展示,也有一系列座談會,分析漫畫創作的特點及其與電影、散文等其他媒體的關係。

1960 年,一本面向兒童讀者的新漫畫問世(巴西人第一次獨立創作了整部漫畫),從一開始它便取得了成功。這部名爲《佩雷拉一夥》(A Turma do Pererê)的作品是由巴西最著名的漫畫家之一西拉爾多·阿爾維斯·平托(Ziraldo Alves Pinto)創作的,但後來發生的軍事政變使它無法繼續出版。

50 年代末及 60 年代初,不同於引進國外漫畫的一種漫畫形態開始大行其道。由小型印刷廠起家的"叢林出版社"(Editoria La Selva)充當先鋒,巴西的恐怖漫畫開始萌芽,產生了像美國 EC 漫畫公司出品的那類風格的系列故事(同樣的漫畫曾在北美引發了對漫畫媒體眾所周知的大清洗)。但與美國不同的是,巴西公眾竭盡所能地鼓勵本土藝術家創作更多此類漫畫。事實上,正是恐怖漫畫的出版使很多巴西漫畫家和出版商得以生存下來。

恐怖漫畫的廣受歡迎為色情漫畫的發展鋪平了道路,其中,有好幾部作品是由富有神秘色彩的卡洛斯·澤菲羅(Carlos Zéfiro)一人創作的,1991 年,這位作者摘下面具,表明其真實身份為阿爾西德斯·卡米尼亞(Alcides Caminha),一名中產階級公職人員,一個最讓人無法與色情漫畫家掛起鉤來的人。

1970 年,阿夫里爾出版社與曾經在 50 年代為大陸出版社(Ed. Continental)創作過漫畫書《小狗比杜》(Bidu)的報紙連環畫家毛里西奧·德索薩(Mauricio De Souza)接洽,希望將他的流行連環畫《莫妮卡幫》(Mônica's Gang)改編為一本漫畫書。德索薩欣然應允,他們攜手將由此產生的全彩色月刊《莫妮卡幫》變成了銷售過百萬的出版物,最終大幅度地超過了迪斯尼漫畫的銷售量。再加上估計每年 3.5 億美元的周邊產品收益,德索薩也由此成為巴西漫畫史上最賣座的漫畫家。

20 世紀 80 年代之前,以《莫妮卡幫》和

《佩雷拉一夥》為代表的兒童漫畫，與恐怖漫畫一起佔據着巴西漫畫市場。雖然有像《巴西木》（*Pau Brasil*）、《魔法書》（*Grimoire*）、《似曾相識》（*Dejá Vu*）和《萬能藥》（*Panacéia*）這樣的地下漫畫存在，但這些惹是生非的作品都非常短命。大約在這個時期，漫迷雜誌《氣球》（*O Balão*）面世了，它由建築系學生創辦，深受美國地下漫畫家克拉姆等人的影響。《氣球》之所以成為同時代最重要的出版物，是因為它推介了像路易斯·熱（Luiz Gé）、恩菲爾（Henfil）、福爾圖納（Fortuna）、保羅·卡魯索（Paulo Caruso）和拉埃特（Laerte）這樣的藝術家，並使下一代巴西漫畫家得到啟發。阿納爾多·安熱利·小西爾內（Arnaldo Angeli Filho Cirne）便是受其啟迪的漫畫家之一，他與朋友托尼諾·門德斯（Toninho Mendes）一起，在 1985 年底創辦了雜誌《香蕉味口香糖》（*Chiclete com Banana*）。同時，路易斯·熱與拉埃特在聖保羅創辦了《馬戲團》（*Circo*）。這兩本雜誌對巴西漫畫都產生了巨大影響。它們採用常規的發行方式，但內容具有諷刺性、政治性和懷疑論調，與之前人們看到的東西迥然不同。這些雜誌的成功使得後繼者源源不斷。轉眼之間，《地下》（*Udigrudi*）、《打！》（*Porrada!*）、從《香蕉味口香糖》獨立出來的拉埃特作品專輯《切黛河的海盜》（*Piratas do Tielê*）、格勞科（Glauco）創辦的《諷刺》（*O Pasquim*）、另一本源自《香蕉味口香糖》的雜誌《熱拉爾道》（*Geraldão*）、

由法比奧·曾布雷什（Fabio Zimbres，對巴西小型漫畫出版事業而言，曾布雷什是位不知疲倦的勞作者，他本人則是一名非常優秀的漫畫家）編輯的《動物》（*Animal*）、以費爾南多·岡薩雷斯（Fernando Gonzales）作品為主打的《老鼠尼克利·瑙塞亞》（*Níquel Náusea*），以及推出了奧斯瓦爾多·帕瓦內利（Osvaldo Pavanelli）、基珀（Kipper）、馬塞洛·德薩萊特（Marcelo D'Salete）、基尼奧（Quinho）、若澤·阿吉亞爾（José Aguiar）和薩穆埃爾·卡薩爾（Samuel Casal）等創作者的《前線》（*Front*）等都出來了。較大一些的出版商如歡樂出版社（O Globo）和阿夫里爾出版社，通過發行以美國進口的成人漫畫為主的書刊進行還擊，市場上再一次充斥着外國作品，大部分是超級英雄漫畫。絕大多數巴西漫畫家更喜歡繪製漫畫書或連環畫，不過一些人已開始創作全書，如果你願意，稱之為圖畫小說也行。其中最有名的創作者當屬洛倫索·穆塔雷利（Lourenço Mutarelli），他開始時為毛里西奧·德索薩的工作室畫圖，後來為《香蕉味口香糖》、《動物》和《前線》等雜誌創作連環畫，再後來，則憑藉自己的圖畫小說《嬗變》（*Transubstanciação*）和《兩個五》（*O Dobro de Cinco*）贏得了讚譽。

雖然巴西漫畫業曾一度有些混亂，甚至有時非常難以把握，但不可否認，巴西人確實是熱愛漫畫的。正如這裡誕生了第一屆國際漫畫展，巴西也是世界上第一個針對漫畫

極具天賦的若澤·阿吉亞爾所繪的漫畫頁面。
© 若澤·阿吉亞爾

《前線》刊登的一頁漫畫，由非凡的漫畫家基尼奧所繪。
© 基尼奧

頗有影響且風趣的拉埃特是巴西最好的漫畫家之一。
© 拉埃特

很有天分的莫扎特·科托
（Mozart Couto）所作的兩
幅畫，他是廣受尊崇的巴西
著名漫畫家，曾在國內及比
利時和美國工作。

右為科托創編並繪製的《拉
恩的夢》（O Sonho de Ran）
的一頁。
© 莫扎特·科托

莫扎特·科托為第三
屆"貝洛奧里藏特（Belo
Horizonte）漫畫節"創作的
海報。
© 莫扎特·科托，FIQ

對頁圖：漫畫家和插圖畫家
奧斯瓦爾多·帕瓦內利為
《前線》所作的封面。
© 奧斯瓦爾多·帕瓦內利

藝術形式開設正規報紙專欄並設置大學課程
的國家。今天，巴西的漫畫團體已經掌握了
新技術，像《網絡漫畫》（CyberComix）和
《第九藝術》（Nona Arte）這樣的漫迷雜誌都
有網絡版，定期發佈年輕一代巴西作者的漫
畫作品。後者的網站上有很多可下載的 PDF
格式漫畫，其中很多是由漫畫理論雜誌《平
方世界》（Mundo Quadrado）的天才作者安
德烈·迪尼斯（André Diniz）和安東尼奧·埃
德（Antonio Eder）創作的。看來，只要有
像法比奧·曾布雷什和瓦爾多米羅·韋爾蓋羅
（Waldomiro Verguerio，目前擔任聖保羅大學
視覺傳達與藝術學院漫畫研究中心協調員）
這樣的人不斷向世界其他地方推介本土漫畫
家，巴西漫畫業就會繼續存在且繁榮下去。

墨西哥

　　人們常說日本擁有世界上最大的漫畫市
場。此話一點不假，但卻不是事實的全部。
另一個國家的漫畫讀者和出版商有時會像日
本人一樣胃口巨大。這個國家就是墨西哥。

　　19 世紀末，和世界上其他地方一樣，墨
西哥也出現了我們今天所說的漫畫。1880 年，
布恩托諾煙草公司（El Buen Tono）聘請加泰
羅尼亞藝術家普拉納斯（Planas）繪製裝在香
煙盒裡的插圖故事。23 年後，這家公司在類
似的宣傳活動中推出了藝術家胡安·包蒂斯
塔·烏魯蒂亞（Juan Bautista Urrutia）創作的

安德烈斯·C·奧迪弗雷的
《佩斯塔尼亞大人》。

© 安德烈斯·C·奧迪弗雷

對頁圖：墨西哥漫畫的先
驅之一胡安·阿特納克的
佳作。

© 胡安·阿特納克

人物"拉尼利亞"（Ranilla）。1897年，幽默周刊《逗趣》（Cómico）上刊登了由J.P.H、阿爾卡德（Alcade）和奧爾韋拉（Olvera）等人創作的無對白漫畫，成為墨西哥漫畫的首次正式亮相。其他周刊隨之跟進。五年後，雜誌《面孔和面具》開始登載無對白連環畫《菲利波》（Filippo）。當時，梅迪納（Medina）、巴爾加斯（Vargas）、阿爾瓦多·普魯內達（Alvaro Pruneda）、托里斯先生（Mr. Torres）和埃內斯托·加西亞·卡夫拉爾（Ernesto García Cabral）等藝術家都在墨西哥不斷壯大的諷刺雜誌隊伍進行創作。

1910年，最早的報紙連環畫出現在周日報紙《公正》（El Imparcial）上。這部名為《饒舌者坎德羅》（Candelo el Argüendero）的作品如同打開了一道閘門，其他報紙紛紛效仿，開始刊登漫畫，其中絕大多數是從美國引進的。對這些報紙及其讀者來說，不幸的地方在於，美國供應商似乎並不十分在意是否能準時將素材送達墨西哥客戶手中。他們的連環畫常常要在報紙發稿的最後期限才到或者乾脆不到。這種情況迫使《墨西哥先驅報》（El Heraldo de México）的經理貢薩洛·德拉帕拉（Gonzalo de la Parra）找到阿爾瓦多·普魯內達的兒子薩爾瓦多（Salvador），請他為其繪製一部新的連環畫，因為墨西哥人自己創作的東西不會存在上述問題。薩爾瓦多於是與作家卡洛斯·費爾南德斯·貝爾迪克托（Carlos Fernandez Benedicto）聯手創作了《堂·卡塔里諾》（Don Catarino），除了貢薩洛·德拉帕拉的報紙，這部連環畫也刊登在《民主報》（El Democrata）和《國家報》（El Nacional）上。美國連環畫的短缺也使得《宇宙報》（El Universal）在1925年舉辦了一次競賽，以物色新的連環畫作品。休·蒂爾曼（Hugh Tilghman）憑藉對美國畫家喬治·麥克馬納斯《教教爸爸》（他的作品在南美具有令人難以置信的影響力）的模仿之作——《馬默托和他的心得》（Mamerto y Sus Conocencias）贏得了競賽。此次競賽也使不少別的漫畫家及作品嶄露頭角，獲得了出版機會，例如胡安·阿特納克（Juan Arthenack）極其精彩的《普魯登西奧一家》（Prudencio y Su Familia）與《征服者阿德萊多》（Adelaido El Conquistador），以及赫蘇斯·阿科斯塔（Jesus Acosta）的《蜂鳥》（El Chupamirto）。這一時期出版的其他本土連環畫還有卡洛斯·內夫（Carlos Neve）的《莫斯卡比亞國王1º二世》（Segundo 1º Rey de Moscabia）與《蛋卷》（Rocambole），以及安德烈斯·C·奧迪弗雷（Andrés C. Audiffred）的《佩斯塔尼亞大人》（Señor Pestaña）。

漫畫家阿方索·翁蒂韋羅斯（Alfonso Ontiveros）、俾斯麥·米耶爾（Bismark Mier）、米格爾·帕蒂尼奧（Miguel Patiño）和阿爾弗雷多·巴爾德斯（Alfredo Valdez）是墨西哥漫畫的另幾位先行者。他們的創作幫助墨西哥公眾修正了一種認識，即漫畫這一媒介不僅僅是來自美國的舶來品，也是土生土長的傳

漫畫人物"卡利曼",身着亞洲服飾的墨西哥超級英雄,坦白説有些奇怪。
© 巴希奧出版社(Editora del Bajio)

西斯托·巴倫西亞創造的偶像梅曼·平吉。
© 西斯托·巴倫西亞·布爾戈斯

赫爾曼·布澤的《超級精豆幫》,一部具有開創性、深受讀者歡迎的墨西哥系列漫畫。
© 赫爾曼·布澤

統藝術。很多年輕漫畫家受到這一新表達形式的吸引，從各個省份來到首都墨西哥城，爭取出版自己作品的機會。出版商也抓住"漫畫熱"帶來的商機，很快，報攤上就充斥了諸如《傻漢馬喀科》（Macaco）、《匹諾曹》（Pinocho）和《乒乓》（Pin Pon）等漫畫雜誌。30年代初，它們中的大多數都曇花一現，但出版商並未因此而止步不前。

1932年，第一本專門刻畫某個角色的漫畫書出版了。這部同名書籍改編自胡安·阿特納克在《宇宙報》上發表的連環畫《征服者阿德萊多》，並預示着一個新時代即將到來。1934年，每周出版的（絕大多數墨西哥漫畫皆是如此）《帕坎》（Paquín）最先真正獲得了廣泛的讀者，緊接着，《帕基多》（Paquito，1935）、《丕平》（Pepin）、《帕基塔》（Paquita，一本女性漫畫）、《Ti-To》（第一本引進的美國漫畫）和《男孩》（Chamaco，1936）也乘勢而來。1936年，墨西哥漫畫家的第一個工作室兼出版團體"藝術家聯盟"（Artistas Unidos）建立，創始人包括拉蒙·巴爾迪奧塞拉（Ramon Valdiosera）、安東尼奧·古鐵雷斯（Antonio Gutiérrez）、胡安·雷耶斯·貝克爾（Juan Reyes Baiker）、丹尼爾·洛佩斯（Daniel Lopez）和赫蘇斯·金特羅（Jesús Quintero）。巴爾迪奧塞拉對這個組織的遠景規劃是：最終能向國外出版商出售作品，然而當他正要與美國金氏社簽訂合同，以向他們提供墨西哥藝術家（採用英文筆名）創作的連環畫時，

珍珠港戰役爆發了。

20世紀30年代至60年代初通常被認為是墨西哥的"漫畫黃金時代"，這一點與其北方鄰國美國是一致的。在1934年前後的鼎盛時期，每天都有漫畫出版，而且每天能售出約50萬冊。《丕平》是其中的佼佼者，每周出版8期（周日為雙刊），它如此受歡迎，以至於今天的一些墨西哥人就用"丕平"來指代漫畫書了。然而，不是所有人都喜歡漫畫；1943年，天主教道德審查會發起了一項反漫畫行動，其結果是成立了一個沒有實際支持者的"出版物及期刊插圖審查委員會"。這家機構直到今天仍在運作，但幾乎沒甚麼影響力。

兩本最流行的漫畫雜誌《丕平》和《男孩》同樣推出了最重要的連環畫。40年代和50年代，湧現出很多天才藝術家，如創作了《超級精豆幫》（Los supersabios）的赫爾曼·布澤（German Butze）、創作了墨西哥第一部浪漫題材系列《夢幻山》（Cumbres De Ensueño）的吉列爾莫·馬林（Guillermo Marin，如果讀者將自己的照片寄給他，他還能夠畫在漫畫中）、最先使用圖片蒙太奇技術，將照片人物粘貼在手繪背景上的若澤·G·克魯斯（José G. Cruz），以及憑藉與《超級精豆幫》展開競爭的《超級瘋人幫》（Los SuperLocos）開始職業生涯，後於1948年創作了極其流行的連環畫《懶人一家》（La Familia Burrón）的加夫列爾·巴爾加斯（Gabriel Vargas）。其他人還包

1937年某期《帕坎》的封面。

赫爾曼·布澤為《男孩》雜誌所繪封面。
© 赫爾曼·布澤

加夫列爾·巴爾加斯格外受歡迎的系列漫畫《懶人一家》。
© 加夫列爾·巴爾加斯

安赫爾·莫拉的生態學寓言故事《查諾克》。
© 安赫爾·莫拉

墨西哥最受歡迎的浪漫題材漫畫《眼淚、歡笑和愛》。
© 爭論出版社

對頁圖：亞里杭德羅·若多羅斯基與曼努埃爾·莫羅·錫德合著的《阿尼瓦爾5號》的細部，包括法國在內的許多國家都翻譯引進了這部影響廣泛的墨西哥漫畫。
© 亞里杭德羅·若多羅斯基，曼努埃爾·莫羅·錫德

括：阿圖羅·卡斯蒂利亞斯（Arturo Castillas）、安東尼奧·古鐵雷斯、創作了頗受歡迎的系列故事《梅曼·平吉》（Memín Pinguín）的西斯托·巴倫西亞（Sixto Valencia）、曾同時進行12個項目的多產漫畫家萊奧波爾多·塞亞·薩拉斯（Leopoldo Zea Salas），以及憑作品《約蘭達》（Yolanda）與《辣》（Picante）開成人漫畫之先河，後因"腐蝕兒童"罪名而遭受數天牢獄之苦的阿道弗·馬里尼奧（Adolfo Mariño）。1957年，康斯坦丁諾·拉瓦戈（Constantino Rabago）和豪爾赫·佩雷斯·巴爾德斯（Jorge Pérez Valdés）為漫畫家建立了職業組織"墨西哥漫畫家社團"（Sociedad Mexicana de Dibujantes），成員超過兩百人，顯示了當時墨西哥漫畫專業人才隊伍的強大。

戰後，出版商出品的漫畫增多，形成了包括體育（足球和拳擊類最為暢銷）、冒險、科幻和超級英雄題材在內的幾種漫畫類型。浪漫漫畫也很流行，埃雷里亞斯出版社（Editorial Herrerias）組織了一批女作家編寫這類故事。吉列爾莫·德拉帕拉（Guillermo de la Parra）和約蘭達·巴爾加斯·迪爾謝（Yolanda Vargas Dulché）還組建了一家名為"爭論"（Argumentos）的公司，出版了包括《心靈醫生》（Doctor Corazon）、《愛與火》（Amor y Fuego）在內的浪漫題材漫畫，他們於1962年推出的《眼淚、歡笑和愛》（Lagrimas, Risas y Amor）今天仍能夠一周賣出上百萬冊。另一部極受歡迎的漫畫是莫德斯托·巴斯克斯·岡

薩雷斯（Modesto Vázquez Gonzalez）與拉菲爾·庫特貝爾托·納瓦羅（Rafael Cutberto Navarro）合作的《卡利曼》（Kalimán），這部作品塑造了一個頭上裹着穆斯林頭巾、會通靈術的超級英雄形象。

歲月荏苒，轉眼進入70年代，市場上湧現出更多漫畫刊物。其中一些登載美國漫畫（包括無處不在的迪斯尼漫畫），而很多本土漫畫也得以出版。在兒童漫畫領域，赫爾曼·布澤、阿方索·蒂拉多（Alfonso Tirado）和加夫列爾·巴爾加斯等著名漫畫家一直在創作新的人物與作品；在成人漫畫市場，越來越多的藝術家受到自由創作的吸引，其中包括著名電影導演兼漫畫故事作家亞里杭德羅·若多羅斯基（Alejandro Jodorowsky），他與曼努埃爾·莫羅·錫德（Manuel Moro Cid）、《凡托馬斯》（Fantomas）的繪製者魯文·拉臘（Ruben Lara）、《查諾克》（Chanoc）的繪製者安赫爾·莫拉（Ángel Mora）、《約翰尼星系》（Johnny Galaxy）的繪製者西爾蒂爾·阿拉特里斯特（Sealtiel Alatriste）以及《火山之愛》（El Amor de los Volcanes）的繪製者伊格納西奧·謝拉（Ignacio Sierra）等藝術家共同創作了《阿尼瓦爾5號》（Anibal 5）。後來在漫畫界獲得國際聲譽的塞爾西奧·阿拉貢內斯（Sergio Aragones）和塞爾西奧·馬塞多（Sergio Macedo）大概也是在這一時期開始漫畫創作的。

從那個時候看，或是說直到今天，在

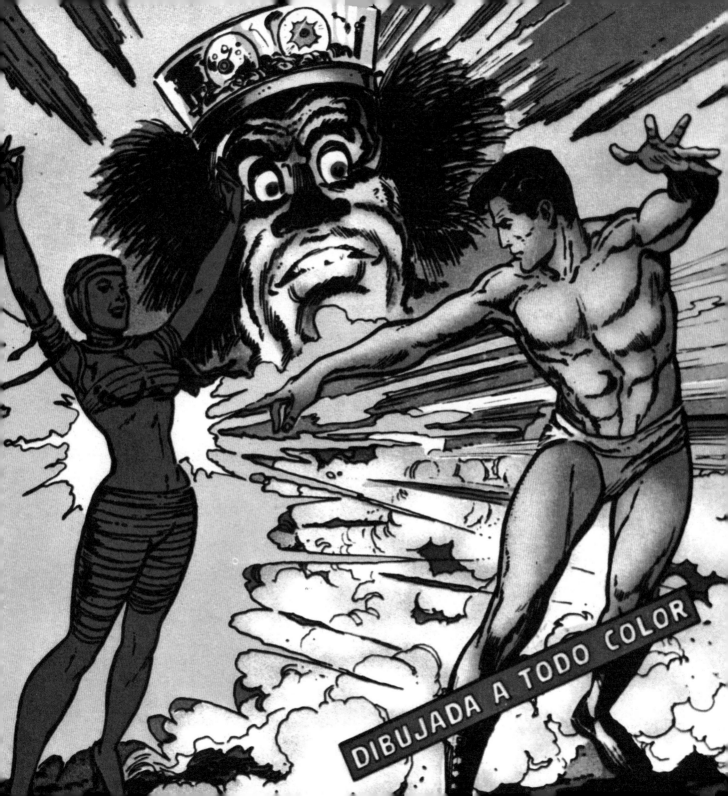

DIBUJADA A TODO COLOR

獵犬工作室的創建者之一弗里克的作品。
© 弗里克

里卡多・佩萊斯的《可怕的墨西哥城人》
中的一頁。
© 里卡多・佩萊斯

若澤・金特羅流行一時的漫畫作品。
© 若澤・金特羅

獵犬工作室團體的另一位創
建者埃德加・克萊門特的
作品。
© 埃德加・克萊門特

墨西哥從事創作活動的漫畫家當中，具有革命性的里烏斯 [Ríus，愛德華多·德爾·里奧（ Eduardo Del Rio) 的筆名] 可能是最重要的人物了。里烏斯擅長採用直截了當的幽默手法，創作極富批判性的政治漫畫，如系列故事《超級漢》(Los Supermachos) 和《乞討者》(Los Agachados)，目標直指墨西哥政府（但不局限於此）。1969 年，里烏斯大大惹火了執政的革命制度黨，軍隊將他綁架，導演了一齣由行刑隊假裝執行死刑的鬧劇。進行過這番精神折磨後，他們命令里烏斯停止特別針對該黨的諷刺漫畫創作。令人拍手稱快的是，里烏斯完全無視其警告，直到今天仍繼續到處嘲弄政府。

　　70 年代，"爭論"、"諾瓦羅"（ Novaro ）、"埃雷里亞斯"與"發起人 K"（ Promotora K ）四家出版社佔領了墨西哥漫畫生產的半壁江山。到了 90 年代，"維德"（ Vid，前身為諾瓦羅）、"EJEA"和"諾韋達德斯"（ Novedades ）一躍成為最大的出版社。這種格局的巨變是由 80 年代大規模的經濟低迷造成的。出版商削減了漫畫發行量，並進一步將漫畫書調整為標準的 96 頁、開本更小的文摘版式。雖然經濟不景氣，但根據 1999 年的統計數字，墨西哥的漫畫銷售總量達到平均每月 2,000 萬冊；對於一個處於"危機"中的產業來說，這個結果可不壞。EJEA 和諾韋達德斯出版社專門出版一些新型漫畫，內容常常令人毛骨悚然，在當今墨西哥漫畫界保持了一貫的獨樹一幟。

世界上的任何其他地方確實找不到像《邪惡的靈魂》(Almas Perversas) 和《街頭法則》(La Ley de la Calle) 這樣病態、古怪且非常有趣（簡直是無所不用其極）的東西了，這些漫畫沿襲了長久以來的墨西哥傳統，即出版商總是把自己認為想要的東西給予大眾，因此其口味通常極為小眾。所有從事這些漫畫書籍創作的藝術家都極富才華，如澤納多·貝拉斯克斯（ Zenaido Velázquez ）、馬里奧·格瓦拉（ Mario Guevara ）、西斯托·巴倫西亞曾經的助手奧斯卡·巴扎杜·納瓦（ Oscar Bazaldúa Nava ），以及被稱為"垃圾漫畫之王"的加曼萊昂（ Garmaléon ）。實際上，最後這位漫畫家就是《查諾克》的作者安赫爾·莫拉，人們認為加曼萊昂是他的假名。

　　上述漫畫在墨西哥市場佔有絕對的優勢，但或許正是因為它們的存在，才會有不斷出現的漫畫作品，努力去證明漫畫是一種藝術，而不僅僅是窮人的娛樂。雜誌《豆莢漫畫》(Gallito Comics) 一度是墨西哥獨立漫畫的主要陣營，但現在，為新墨西哥漫畫擎起藝術大旗的則是拉菲爾·加柳爾（ Rafael Gallur ）、埃科（ Ekó ）、主要在美國漫畫界謀生的烏姆布爾托·拉莫斯（ Humburto Ramos ），以及由里卡多·佩萊斯（ Ricardo Peláez ）、若澤·金特羅（ José Quintero ）、埃德加·克萊門特（ Edgar Clément ）和埃里克·普羅亞尼奧·弗里克（ Erick Proaño Frik ）組成的"獵犬工作室"（ Taller del Perro ），還有自行出版獨立漫

墨西哥最重要的漫畫家之一里烏斯一幅辛辣的卡通畫。
© 里烏斯

獵犬工作室整理出版的精選集《可怕的墨西哥城人》。
© 獵犬工作室

胡安·帕德龍·布蘭科的著名作品《埃爾皮多·巴爾德斯》。

© 胡安·帕德龍·布蘭科

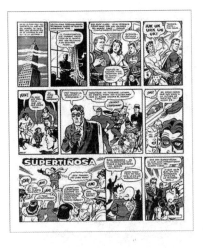

比爾希略·馬丁內斯·蓋恩薩的傑作《超級衰人》。

© 比爾希略·馬丁內斯·蓋恩薩

畫家選輯《可怕的墨西哥城人》（Sensacional de Chilangos）的那些藝術家。

古巴

直到 20 世紀 50 年代末，卡斯特羅和切·格瓦拉發起推翻獨裁者富爾亨西奧·巴蒂斯塔的革命之時，古巴的漫畫才真正起步。那時，絕大多數漫畫是以報紙連環畫及雜誌插頁的形式出現的，如《家國》（El Pais）、《圖畫》（Gráfic）和《今日少年》（Hoy Infantil）。正如馬科斯·貝埃馬拉斯（Marcos Behemaras）和維里利奧·馬丁內斯·蓋恩薩（Virgilio Martinez Gainza）聯合創作並刊登於地下諷刺雜誌《邁拉區》（Mella）上的《普喬和他的惡人幫》（Pucho y Sus Perrerias）所表現的那樣，革命前，同情卡斯特羅反抗行動的漫畫家在作品中隱諱地表達着支持他的信息。以勞拉（Laura）為筆名的維里利奧是一位具有卓越技巧的漫畫家，特別是在模仿其他漫畫家方面，很像古巴漫畫家沃利·伍德或比爾·埃爾德（Bill Elder）。在《邁拉區》的增刊中，維里利奧創作了惡搞《超人》的作品《超級衰人》（Supertiñosa），非常充分地展現了自己的技巧。然而，古巴漫畫家中最著名的一位卻不喜歡革命，於 1960 年逃亡美國。他的名字叫安東尼奧·普羅希亞斯（Antonio Prohías）。直到 1990 年退休，他一直為美國地下漫畫雜誌《瘋狂》繪製一部以反卡斯特羅為緣起的連環畫《特工對決》（Spy Vs. Spy）。

革命成功後，漫畫在古巴真正開始傳播。從前面提到的《邁拉區》，到古巴警察、海軍及其他軍事部門的官方雜誌，各種出版物上都出現了漫畫。新聞日報也延續着出漫畫增刊的傳統，革命前大宗進口的美國漫畫題材如今遭到禁止，取而代之的當地漫畫家獲得了發展空間。在《革命傀儡》（Muñequitos de Revolutión）等增刊上，古巴作者埃爾南·亨里克茲（Hérnan Hennríquez）、埃里韋托·馬薩（Heriberto Maza）和圖略·拉吉（Tulio Raggi）的作品深深吸引了讀者。

1961 年，日後成為古巴最重要漫畫雜誌的《先鋒》（El Pionero）創刊了。最初，它是《今日報》（Hoy）的增刊，主要面向低齡幼童。但在 1964 年，雜誌去掉了名字裡的冠詞 "El"，改變了標誌，並將目標讀者的年齡設定得大了一些。1972 年，《先鋒》成為獨立發行的雜誌。它在 1990 年之前一直作為周刊發行，此後發生間斷，直到 1999 年以月刊形式重新上市。古巴漫畫的很多經典人物與作者，如蓋恩薩、路易斯·洛倫索·索薩（Luis Lorenzo Sosa）、曼努埃爾·勒馬爾·奎爾沃（Manuel Lemar Cuervo）和羅伯托·阿方索·克魯斯（Roberto Alfonso Cruz），都曾出現在這本雜誌上，胡安·帕德龍·布蘭科（Juan Padrón Blanco）創作的《埃爾皮多·巴爾德斯》（Elpido Valdés）是其中最暢銷的漫畫之一。

1965 年，為更好地利用漫畫這一媒介，古巴政府有關部門成立了色彩出版社（Ediciones en Colores），發行了四種幽默諷刺月刊：《冒險》（*Aventuras*）、《玩偶》（*Muñequitos*）、《叮咚》（*Din Don*）和《奇幻》（*Fantásticos*），它們最初刊登美國連環畫，但那些作品很快便讓位於古巴本土漫畫。包括法維奧·阿隆索（Fabio Alonso）、牛頓·埃斯塔佩（Newton Estapé）、卡拉·巴羅（Karla Barro）、費利皮·卡西亞·羅德里格斯（Felipe García Rodriguez）、胡安·若澤（Juan José）和胡安·帕德龍·布蘭科在內的古巴漫畫史上諸多偉大的名字都曾出現在這裡。這些雜誌賣得非常好，僅 1968 年的紙張短缺曾使它們的出版被迫中斷。

1973 年，被稱為"拉丁美洲情報局漫畫部"（Grupo P-Ele）的機構創建了新雜誌《行列》（©*Línea*），迥異於古巴以前出版的任何東西。它開始主要是一份與漫畫有關的雜誌，借刊登對不同漫畫的作者與意識形態進行分析的文章，給出與其他國家漫畫有關的情報。此後它也推介了很多作者和連環畫，其中包括埃斯塔佩、莫拉萊斯·維加（Morales Vega）、若澤·德爾加多·貝萊斯（José Delgado Vélez）和拉吉等人的作品。在 1977 年停刊之前，這本雜誌的另一個創新之舉是推出了周刊《反漫畫》（*Anticomics*），該周刊完全在古巴本土創作，但單獨將印刷和發行放在了墨西哥。不出所料，墨西哥當地

出版集團和美國中央情報局對此均有所不滿，通過買斷或銷毀所有已出期刊的方式停止了該雜誌的發行。

隨着目標讀者逐漸從兒童轉移到青少年，《先鋒》於 1980 年開始發行增刊《蜂鳥》（*Zunzún*），致力於挽留原刊已覆蓋不到的幼兒讀者。原來頗受歡迎的《阿爾皮多·巴爾德斯》、《駝背人》（*Cucho*，作者蓋恩薩）、《叢林》（*Matojo*，作者奎爾沃）等漫畫也被轉移到《蜂鳥》中，進一步確保了後者的成功。

20 世紀 80 年代中期，第一本面向成人讀者的古巴漫畫雜誌問世了。此期間創刊的還有"托連特的巴勃羅出版社"（Editorial Pablo de la Torriente）的三本雜誌，分別為：漫畫月刊《滑稽》（*Cómicos*）、刊登漫畫及歷史與評論文章的小報開本周刊《智者》（*El Muñe*），以及介紹了阿爾貝托·布雷恰、卡洛斯·西門尼斯、季諾和若澤·穆尼奧斯等國際漫畫家其人其作，並於 1990 年轉為拉美漫畫協會官方出版物的半年刊《巴勃羅》（*Pablo*）。這家出版社還推出了每期實際只介紹一位特定漫畫家的《短故事》（*Historietas*）系列。這些出版物深深贏得了古巴公眾和漫畫家團體的心，雜誌賣得很快，通常每期銷量能達到 5 – 8 萬冊。即使是今天，這家出版社仍在出版一本專門刊登拉美漫畫的雜誌——《拉丁美洲短篇故事研究》（*Revista Latinoamericana de Estudios Sobre la Historieta*），上面都是關於南美漫畫業的學術文章。大眾對漫畫的熱衷不

古巴漫畫傳奇人物圖略·拉吉繪製的超可愛畫面。
© 圖略·拉吉

羅伯托·阿方索·克魯斯的連環畫《瓜貝》（*Guabay*）的經典頁面。
© 羅伯托·阿方索·克魯斯

對頁圖：《吸血鬼》（Dracula, Dracul, Vlad?, Bah...）中的美麗彩頁，作者阿爾貝托·布雷恰或許是南美最棒的漫畫創作者。

© 阿爾貝托·布雷恰

遜於漫畫團體，許多漫畫家都在充實自己的成果。以前從未接觸過漫畫的藝術家和詩人，如菲利克斯·格拉（Félix Guerra）、勒內·梅德羅斯·菲利克斯（René Medros Félix）和愛德華多·穆尼奧斯·巴赫斯（Eduardo Muñoz Bachs），也開始加入漫畫大軍。

遺憾的是，這種勢頭不可能無限地延續下去。世界政治格局的改變意味着古巴的經濟形勢變得極為困難。出版業，尤其是漫畫出版業，是最早感受到經濟拮据的行業之一。《蜂鳥》等一些漫畫刊物仍在，但處境非常艱難，大多數雜誌很快就難以為繼而停刊了。儘管經常受到無法按時出版的困擾，托連特的巴勃羅出版社旗下的雜誌仍不願放棄，而

代價是質量變差，甚至被迫更改版式。

雖然資金短缺極大地打擊了漫畫產業，仍有一本新雜誌在此期間問世。這本不定期出版的雜誌名為《我的周邊》（Mi Barrio），內容表現了古巴人在惡劣經濟條件下，如何面對日常生活中的各種困難。時至今日，古巴漫畫業的情況有所好轉，但仍處於掙扎之中。無論如何，包括漫畫家在內的古巴人民從始至終都表現出堅忍不拔的意志。沒人知道未來會給古巴漫畫業帶來甚麼，但只要獻身於此的漫畫家與漫迷仍舊喜愛漫畫，希望就仍然存在。

路易斯·洛倫索·索薩的作品。

© 路易斯·洛倫索·索薩

若澤·德爾加多·貝萊斯 [人稱德爾加（Delga）] 繪製的一頁漫畫。

© 若澤·德爾加多·貝萊斯

比爾希略·馬丁內斯·蓋恩薩的系列漫畫《駝背人》靠後的一頁。

© 比爾希略·馬丁內斯·蓋恩薩

世界級大師：
布雷恰

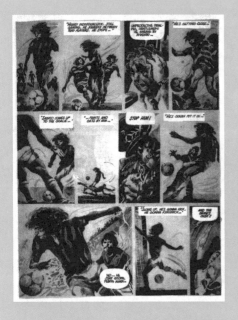

胡安·薩斯圖雷恩與阿爾貝托·布雷恰的經典系列漫畫《失憶人》中的一頁，這是一部辛辣諷刺阿根廷軍人政權的作品。
© 胡安·薩斯圖雷恩，阿爾貝托·布雷恰

卡洛斯·特里略與布雷恰於 1978 年創作的短篇故事《斷頭小鶏》（La gallina degollada）的最終畫格。
© 卡洛斯·特里略，阿爾貝托·布雷恰

阿根廷最著名的漫畫藝術家其實並不是阿根廷人。1919 年，阿爾貝托·布雷恰出生於烏拉圭的蒙得維的亞省，三歲時舉家遷往布宜諾斯艾利斯。為了擺脫在肉類加工作坊的工作，他在 17 歲那年成為一名漫畫家，開始為包括著名的《珍聞》在內的很多阿根廷幽默雜誌繪製卡通。

1945 年，布雷恰成為阿根廷當時最暢銷的漫畫雜誌《帕托魯齊圖》的職員，負責繪製一部題為《瓊·德拉·馬丁尼卡》（Jean de la Martinica）的系列漫畫。不久，他接手了漫畫《維托·內爾維厄》（Vito Nervio）。這部作品顯示出其創作受到了米爾頓·卡尼夫（Milton Caniff）的影響。

50 年代，布雷恰為多部漫畫工作。1956 年，他遇到了一個將改變其人生及事業，進而改變整個阿根廷漫畫的人，此人就是赫克托耳·厄斯特黑爾德。有了厄斯特黑爾德的合作，布雷恰開始創作那些使他一舉成名的漫畫，如系列故事《私家偵探》（Sherlock Time）、《停屍間醫生》（Doctor Morgue），以及所有作品中最著名的《莫特·辛德爾》。在這部作品中，布雷恰開始進行一連串技術實驗，以創造出作品所需的憂鬱與陰冷的視覺效果。他不滿足於使用刷子和墨水，為表現某個情節，他借用了拼貼、攝影手法，甚至動用了海綿和單車鏈條。

大約在這個時候，布雷恰開始在新成立的泛美藝術學院裡教漫畫課程。他的一些學生後來成長為阿根廷新一代的漫畫家，其中包括若澤·穆尼奧斯、瓦爾特·法雷爾（Walter Fahrer）、魯文·索薩（Ruben Sosa）、曼德拉菲納等人。

1960 年，布雷恰被阿根廷以外的一些出版商看中，開始為英國高速路出版公司工作。他曾考慮過移民英國，但因第一任妻子身體不適而留在了阿根廷，並開始創作《莫特·辛德爾》。日後，布雷恰在採訪中說：“《莫特·辛德爾》對我來說意義重大，因為我創作這部作品時，妻子正病入膏肓。1961 年，我每星期掙 4,500 比索，而妻子一天的藥費就要 5,000 比索。”他後

來告訴一位採訪者，正是憑着一張張手繪的《莫特·辛德爾》畫稿，他和妻子才走出困境，這也使其作品的畫面看起來更加悲愴了。

布雷恰於 1966 年創作的短篇故事《理查德·朗》（Richard Long）被認爲是其採用備受稱讚的獨特拼貼手法的開山之作。這一特點在他今後的創作中應用得很純熟。

60 年代末，厄斯特黑爾德和布雷恰創作了切·格瓦拉的漫畫傳記《切的一生》，這也是布雷恰的兒子恩里克在漫畫界初次登場。不幸的是，這本書給有關各方都帶來了極大的麻煩：原稿丟失，厄斯特黑爾德和出版商"失蹤"（這是個委婉的説法，實際上通常認爲他們是被阿根廷政府綁架、嚴刑拷打並殺害了）。布雷恰將作品的一些副本埋在自家花園中，才幸免於難。

到了 70 年代，布雷恰熱衷於將經典的恐怖故事改編成漫畫，包括艾倫·坡和 H·P·洛夫克拉夫特（H. P. Lovecraft）的作品。他對洛夫克拉夫特的《克蘇魯神話》（Cthulhu Mythos）的改編算得上是一部經典之作。布雷恰後來談到他對主題的選擇時説道："漫畫家的作品處在衆目睽睽之下，受到懷疑就等於被判死刑。"

1974 年，布雷恰開始與作家卡洛斯·特里略共同創作《某個叫達涅尼的人》（Un Tal Daneri），這是一個含沙射影的故事，背景設定在他再熟悉不過的布宜諾斯艾利斯。軍人政府當權期間，他一直將此系列的創作與恐怖故事的改編同時進行，以避免他們對他產生任何懷疑。

1983 年，福克蘭戰役後，軍政府倒台。布

雷恰與其他阿根廷漫畫家們又進入了創作的活躍期。布雷恰開始創作彩色的黑色幽默故事，後來與作家胡安·薩斯圖雷恩合作，發表了他的代表作——政治寓言《失憶人》（Perramus）。這部隱晦回顧阿根廷近代史的作品十分尖銳，布雷恰在這裡充分展現了他的實驗天賦。説他在這部作品中完美展現了對不同技術的使用同時又能充分滿足敘事要求，也一點都不爲過。

他與厄斯特黑爾德的作品經過翻譯，刊登在意大利漫畫雜誌《萊納斯》上，這之前的好幾年，布雷恰就已經爲歐洲漫畫界所矚目，獲得了包括盧卡漫畫節的"黃孩子獎"在內的很多國際漫畫獎項。

除了兒子恩里克成爲一名漫畫家，布雷恰的女兒帕特里西奧與克里斯蒂娜也承襲父業，成爲漫畫藝術家，這令老布雷恰非常自豪。

1993 年 11 月 10 日，布雷恰去世，享年74 歲。他留下的漫畫遺產需要完整去品味才能真正地欣賞。布雷恰不僅僅是漫畫這一藝術形式的大師，他已全然將漫畫提升到了另一個層次。

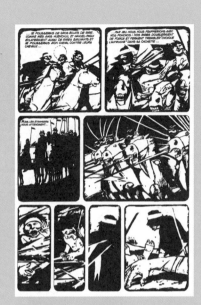

《阿諾 1870》（Ano 1870）的一頁。
© 阿爾貝托·布雷恰

《吸血鬼》的一個精彩頁面。
© 阿爾貝托·布雷恰

瑞典《幻影》雜誌引進出版了李·福爾克的這部經典報紙連環畫，並影響了整整一代斯堪的納維亞的漫畫創作者。這是 1969 年的一期。
© 金氏社

8

白雪、鴨子
和幻影

說起來有些奇怪，在那個給我們帶來嗜血成性、燒殺搶掠的海盜的北歐地區，一隻卡通鴨子竟然成了最受歡迎的漫畫角色之一。挪威、丹麥、瑞典或芬蘭——無論你去斯堪的納維亞的任何地方，唐老鴨無處不在。

唐老鴨在瑞典首次亮相於它的同名雜誌《唐老鴨 & Co》的封面，時為 1948 年 9 月。這部選輯還刊登迪斯尼的其他角色，包括米老鼠、普魯托（Pluto）和高飛（Goofy）。

© 沃爾特·迪斯尼公司

唐老鴨之所以在北歐國家如此流行，應當歸功於一個人的持久努力，那就是德國人羅伯特·S·哈特曼（Robert S. Hartman）。作為沃爾特·迪斯尼製作公司的代表，哈特曼在 20 世紀 30 年代中期被派到瑞典，負責迪斯尼漫畫的周邊產品在斯堪的納維亞的生產，當時，這些產品由一家名叫"寓言藝術"的公司（Sagokonst）發行。

此次旅行中，哈特曼注意到一個名為阿塔利耶的小型裝飾工作室（L'Ataljé Dekoratör）製作了一些由寓言藝術公司出版的插圖卡片，把迪斯尼人物表現得栩栩如生，因此哈特曼與這個工作室簽訂了創作瑞典版《米老鼠周刊》的合同。1973 年，一本名為《米老鼠期刊》（Musse Pigg Tidningen）的新雜誌由阿塔利耶裝飾工作室出版了。儘管繪製考究，頗具價值，這本漫畫月刊卻只發行到 1938 年，共計 23 期。雖說如此，它對斯堪的納維亞漫畫的影響是毋庸置疑的。除去

一些源自美國版《米老鼠》的素材，這本雜誌上的絕大多數故事是由本土作家羅蘭·羅梅爾（Roland Romell）和畫家比耶·阿勒奈斯（Birger Allernäs）、拉爾斯·比隆德（Lars Bylund）以及奧克·舍爾德（Åke Skjöld）自行創作的。1941 年，哈特曼離開迪斯尼，成為一名受尊敬的哲學博士，在此之前，他已協助所有獨立的斯堪的納維亞國家建立了迪斯尼公司辦事處，確保"沃爾特大叔"的藝術作品深入北歐人的內心。

雖然是米老鼠鋪就了通往寒冷國度的道路，但唐老鴨對斯堪的納維亞人民更具吸引力。1948 年，《唐老鴨 & Co》（Kalle Anka & Co）在瑞典創刊。從此，這本以一隻反英雄主義鴨子為主角的雜誌一直沒有中斷出版。今天，大約有 43.4 萬瑞典人每周都看《唐老鴨》，它一直是市場上最受歡迎的漫畫雜誌。芬蘭版的《唐老鴨》（Aku Ankka）也絕對受歡迎，每期賣到 27 萬冊，2001 年，芬蘭郵政甚至發行了一套五張的唐老鴨小型張郵票，慶祝其登陸芬蘭 50 周年。然而，這隻

鴨子的至高無上地位是在挪威獲得的。據估計，每四個挪威人當中就有一個每周閱讀唐老鴨的故事——這意味着讀者總數達到了驚人的 130 萬，一個令當今美國出版商夢寐以求的數字。《唐老鴨》在斯堪的納維亞已經取得了類似《畢諾》或《丹迪》在英國的地位，它伴隨着一代又一代人，從兒孫輩成長為祖父母。

另一部在北歐獲得巨大成功的美國作品是李·福爾克於 1936 年創作的《幻影》。與澳大利亞和印度的情況驚人地一致，這個荷槍實彈、穿着緊身衣的叢林英雄對斯堪的納維亞文化產生了深刻影響。在瑞典、挪威和芬蘭，《幻影》相應的譯名分別是《Fantomen》、《Fantomet》和《Musta Naamio》。福爾克筆下的人物給這裡的幾代兒童都帶來了歡樂。

瑞典出版商盧卡斯·邦尼爾（Lukas Bonnier，強大的邦尼爾出版家族一員）這樣回憶瑞典《幻影》雜誌的誕生："50 年代初，我去紐約旅行，鼓足勇氣找到金氏社，詢問是否能夠購買我曾在《瑞典日報》（Svenska Dagbladet）上看到過的一個漫畫人物德拉戈什（Dragos）的漫畫書版權……我被告知，這個人物的英文名字叫'幻影'，應該全世界通用。我還得知，金氏社的持有人公牛出版服務公司（Bull's Press Service）擁有對斯堪的納維亞市場的報紙連環畫版權。回到家後，我去找公牛的所有者兼經理斯泰因斯維克（Steinsvik）'叔叔'……《幻影》雜誌前，

瑞典只有一本由丹麥古滕貝里胡斯出版公司（日後的埃格蒙特出版公司）出版的《唐老鴨》算是真正意義上的漫畫。"斯泰因斯維克以前並未打算將這些連環畫結集成冊，但是，"漫畫雜誌的版權很快談成了，我手中拿着一份合同離開了公牛出版服務公司的辦公室。"精明的邦尼爾回憶說。

幻影起飛

最初，小邦尼爾的父親對兒子的出版冒險持懷疑態度，但隔周出版的全彩瑞典版《幻影》雜誌 1950 年 10 月 5 日一上市便馬上熱銷。頭一年，它每期能賣出 7.2 萬冊。作為一本精選集，這本 36 頁的漫畫雜誌一開始便集結了《幻影》、哈里·阿南（Harry Hanan）的《路易》（Louie）、厄尼·布什密勒（Ernie Bushmiller）的《南希》（Nancy）、薩姆·萊夫（Sam Leff）的《金髮拳擊手科奧》（Curly Kayoe）以及《豪帕隆·卡西迪》（Hopalong Cassidy）等大作。《幻影》向歐洲其他成功的漫畫出版物取經，如刊登眾多人物的《斯皮魯》、《領航員》和《丁丁》。但雜誌的體例主要是根據瑞典郵政局的要求確定的，因為要通過他們向訂戶郵寄來發行。郵局有個奇怪的規定：精選集中的一個故事不能超過總頁數的一半以上。這使得與《幻影》有關的故事實際上最多只能有 12 頁。該規定直到 80 年代仍然有效，可見這本選輯在瑞典乃至整

美國漫畫在 20 世紀前半葉統治了斯堪的納維亞的漫畫市場。1961 年，瑞典《新漫畫》（Serie Nytt）等雜誌翻印了 DC 漫畫公司出品的《霍帕隆·卡西迪》（Hopalong Cassidy）和《黑鷹》。

挪威的《幻影的紀念》(*Fantomet's Kronike*)主要翻印美國和瑞典的經典連環畫。

© 金氏社

赫爾辛基的凱米當代藝術博物館(Kemi Museum of Contemporary Art)展出了以"幻影"形象創作的純藝術作品,由波普藝術家利奧·尼米(Leo Niemi)和馬蒂·赫勒紐斯(Matti Helenius)在1972年繪製。

攝影:T·皮爾徹(T. Pilcher)

© 利奧·尼米與馬蒂·赫勒紐斯

個斯堪的納維亞一直多麼受歡迎。

然而,到了50年代中期,電視奪走了很大一部分市場份額,情況開始不妙。瑞典版《幻影》從第22期(1955年)起改為黑白印刷;1958年,出版商決定易為周刊。後來證明,此舉給銷售帶來了幾乎致命的打擊,第二年,雜誌馬上變回雙周刊,並且從36頁增加到68頁。銷售還是有些不穩定,由於雜誌需要的素材供不應求,1960年,《幻影》乾脆變成了月刊。

為挽救這本雜誌,編輯埃貝·塞特斯塔德(Ebbe Zetterstad)取得了為瑞典市場創作全新《幻影》故事的版權。瑞典人創作的第一個相關故事由貝蒂爾·威廉松(Bertil Wilhelmsson)執筆,刊登在1963年第8期《幻影》上。隨後,威廉松和塞特斯塔德分擔了創作任務。1963至1967年間,僅有19個故事通過這種形式完成,邦尼爾的出版公司仍然主要依賴翻印引進的故事。1964年,邦尼爾出版公司的漫畫部更名為賽米克(Semic)出版社,名字是由漫畫一詞的英文"comic"和瑞典文"serier"組合而成。從這以後,他們增加了《幻影》每年發行的期數,直到1968年重新改為雙周刊。威廉松、安德斯·托雷爾(Anders Thorell)、傑爾馬諾·費里(Germano Ferri)及土耳其出生的藝術家厄茲詹·埃拉爾普(Özcan Eralp)組成了斯堪的納維亞的"幻影小組",創作新的冒險故事。從1957年起就一直為瑞典版《幻影》供稿的傳

奇封面畫家羅爾夫·戈斯(Rolf Gohs)隨後加入,這個創作團隊變得更強大了。

幻影小組的黃金時代

1973年,在新作者兼編輯烏爾夫·格蘭貝里(Ulf Granberg)的領導下,該小組主要致力於創作全新的漫畫故事。西班牙出生、丹麥定居的藝術家海梅·巴利韋(Jaime Vallvé)的加入標誌着《幻影》在瑞典的復興。70年代成為瑞典版《幻影》的全盛時期,巴利韋刊登於1972年第1期的首個故事也成為後進藝術家的畫風指南。雜誌平均每期賣出16萬冊,借漫畫主人公大婚及後來誕下雙胞胎的光,1978年第6期和1979年第20期《幻影》成為歷史上最暢銷的兩期,都賣出了20多萬冊。

十年後,又有幾位新一代斯堪的納維亞漫畫家加入幻影小組,其中包括埃里克·伊達爾(Eirik Ildahl)、克努特·韋斯塔(Knut Westad)、迪雅娜·阿爾弗雷德松(Diane Alfredsson)和克拉斯·賴默爾蒂(Claes Reimerthi)。由於雜誌盡力往"瑞典化"發展,讀者對本土創作團隊的興趣非常濃厚,銷售數字的上昇反映了這一點。研究顯示,1980年,《幻影》雜誌在瑞典青少年中受歡迎的程度要超過電視,當然這也許僅僅體現了青少年對那個年代的瑞典電視節目極其不滿。80年代中期,由於被大量編輯性工作搞得不

勝其煩，烏爾夫·格蘭貝里轉而成為主編兼出版人，負責幻影小組的事務性工作。然而，失去格蘭貝里的親手把關後，雜誌銷量在 80 年代末開始下滑，1991 年第 1 期變成了彩色印刷。糟糕的是，這一舉措適得其反，很多老讀者放棄了這部漫畫。採用彩色印刷只是降低了讀者的平均年齡，卻並沒有阻止銷量下滑。

1997 年，邦尼爾家族將賽米克出版社出售給以發行斯堪的納維亞迪斯尼漫畫而出名的丹麥埃格蒙特出版公司。幾個月後，埃格蒙特出版公司併購了瑞典漫畫出版界僅存的競爭對手——大西洋公司。大西洋擁有很多來自美國奇跡和 DC 兩家漫畫公司的重要版權，因此在較短時期內，埃格蒙特出版公司完全壟斷了瑞典漫畫市場。

埃格蒙特出版公司將《幻影》雜誌的關注重點轉移到更年輕的讀者群，並盡量將銷量穩定在每期 3.5 萬到 4 萬冊，就瑞典漫畫市場而言，這一數字仍相當可觀。雖然雜誌的很多篇幅仍用來翻印福爾克的報紙連環畫，但出自本土藝術家之手的新作也佔有較大比重。如今，英國漫畫雜誌《公元 2000》的前任編輯、新西蘭人戴維·畢曉普（David Bishop）正在為瑞典版《幻影》撰寫新的冒險故事，這些故事隨後由澳大利亞的 FREW 出版公司引進發行。或者可以說，這是一種令人欣慰的反哺。

挪威的報紙連環畫

類似《幻影》這樣的美國報紙連環畫對斯堪的納維亞漫畫的影響顯而易見，如挪威熱銷刊物《拉森》（Larson）就是以翻印美國漫畫大師加里·拉森（Gary Larson）的《在遠方》（The Far Side）為主；挪威的《湯米與蒂格》（Tommy og Tiger）其實就是美國漫畫家比爾·沃特森（Bill Watterson）的《凱文與霍布斯》（Calvin and Hobbes）。這種影響不僅反映在翻印作品中，還表現在挪威藝術家本身的創作上。例如拉爾斯·勞維克（Lars Lauvik）的《永世》（Eon），其畫風很大程度地借鑒了伯克·布雷思德（Berke Breathed）的《花郡》（Bloom County）及《外域》（Outland）。不僅如此，他們的很多作品都採用了經典的報紙四格漫畫的版式。正如挪威新浪潮漫畫家賈森（Jason）所指出的，"出於某種原因，報紙連環畫可能是挪威最流行的漫畫形式。"但如果因此就說挪威漫畫僅僅是美國報紙的複製品，則是對挪威漫畫業的極大侮辱。在挪威，成百上千有才華的本土藝術家正在創作風格各異的作品。整體而言，挪威漫畫產業相當繁榮。事實上，它的人均漫畫閱讀量僅次於日本（儘管墨西哥的月銷售量更大，但那裡的人口要多得多，論人均不敵挪威）。銷售量如此可觀的原因一方面在於：在挪威，人人都看漫畫，成年人在火車上或上班途中看漫畫並不會引人側目；另一方面，新生代藝術

瑞典斯德哥爾摩的漫畫圖書館。
攝影：T·皮爾徹

《皮托恩》（Pyton）和它的姊妹刊物《大皮托恩》（MegaPyton）雖然發行時間不長，卻是非常重要的幽默選輯，風格與《瘋狂》類似，有地下漫畫色彩。這部反映 90 年代文化的選輯不僅刊登頂尖的斯堪的納維亞創作者如弗羅德·烏韋爾利和湯米（Tommy）的作品，也翻印法國的《流動冰河》和英國最偉大的漫畫家之一亨特·埃默森的連環畫。

© 各自版權所有者

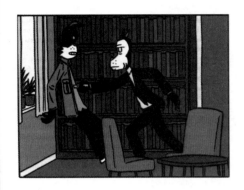

挪威漫畫家賈森在他新近
的圖畫小說《你為甚麼這
麼做？》（*Why are You Doing
this?*）中創作的動物故事很
有意思。賈森來自奧斯陸，
如今居住在美國俄勒岡州的
波特蘭。
© 賈森

家與腳本作家大量湧現促進了漫畫界的迅速
擴張。全部由漫畫家組建和運營的伊皮出版
社（Jippi Publishing）是這一"新浪潮"中的
核心驅動力量。

《弗雷斯特恩》

伊皮出版社的主要出版物——精選集
《弗雷斯特恩》（*Forresten*）每半年出版一次，
以 68 個頁面展示了旗下所有藝術家的作品，
封面上還打出標語："挪威最好的地下漫畫"。

1999 年，該出版社將目光投向國際漫畫
界，在網站上宣佈："我們相信，更多讀者，
不僅僅是挪威人，會對我們的題材感興趣，

因此……我們將每月在網上推出一部經過翻
譯的漫畫。"從那以後，他們推介了一系列
有才華的藝術家，如龍尼·海於格蘭（Ronny
Haugeland），其頗受爭議的作品《呆鴨》
（*Downs Duck*）講述的是一隻患有唐氏綜合症
的鴨子的故事。

伊皮出版社也推出各類藝術家的獨
立項目，他們就是以這種方式幫助了賈森
（Jason）。"伊皮是一家小出版公司，主要是
兩個人在運營。他們專出那些容易在大出版
社碰釘子的年輕漫畫家的作品，"這位挪威藝
術家回憶說，"最近，一家大出版社出了我的
作品，但我仍與伊皮保持聯繫……"

賈森，又名約翰·阿爾內·塞特勒於
（John Arne Saeteröy），1965 年出生於挪威的
莫爾德（Molde），15 歲時通過為雜誌《KonK》
繪製卡通畫開始了職業生涯。如賈森本人所
言，他是在 80 年代末到 90 年代初進入奧斯
陸藝術學院，並從那時以插圖畫家和漫畫家
的身份工作的。"我的第一本專輯是 1995 年
出版的，屬於現實主義風格。"賈森很快拋棄
的正是這種深受"法－比"漫畫影響的風格。
"兩年後（1997 年），我出版了《喵喵》（*Mjau
Mjau*），從此開始更多地以動物為漫畫角色。"

在處於業界前沿的美國幻畫書業公司翻
譯了其作品《嘿，等等……》（*Hey, Wait...*）
和圖畫小說《鐵馬車》（*The Iron Wagon*）後，
賈森成功打入英語市場。2001 年，賈森入選
《時代周刊》"最佳漫畫藝術家名錄"。但他對

賈森早期的作品，選自他的
超現實主義連環畫《巨型
蝸牛入侵》（*Invasion of the
Giant Snails*）。
© 賈森

於自己新近獲得的國際聲譽非常謙遜："這挺好，不過只是部分人的看法而已。"

　　另一位漫畫家是以幽默感見長的弗羅德·烏韋爾利（Frode Øverli）。他創作的《龐杜斯》（Pondus）極受歡迎，其挪威同僚馬斯·埃里克森（Mads Eriksen）和拉爾斯·勞維克等藝術家的作品也包含在這部精選集中。

漫畫大會與漫畫收藏

　　除了《幻影》這樣的少數例外，斯堪的納維亞漫畫一直以幽默類作品和出版物為主導，整個市場近年來非常繁榮，以至於連挪威也有了自己的定期漫畫大會——拉普圖斯（Raptus）漫畫節。該活動於 1995 年在挪威第二大城市卑爾根（Bergen）創立。漫畫節持續整個週末，內容包括展覽、座談、拍賣、兒童活動、培訓課程和簽名會。參加人數逐年增加，目前每年可達 3,500 至 4,000 人，包括美洲漫畫家塞爾西奧·阿拉貢內斯、英國漫畫家馬倫·埃利斯和盧·斯特林格（Lew Stringer）在內的國外來賓也會不斷受到邀請。

　　挪威還擁有自己的卡通藝術博物館（Tegneseriemuseet）。它既是博物館、漫畫及漫迷雜誌店、二手書店，又是與漫畫有關的活動場所，美國唐老鴨的作者之一唐羅薩（Don Rosa）就曾應邀來訪。博物館原位於奧斯陸的朗厄斯門（Langes gate），由於經營困難，經理揚·彼得·克羅格（Jan Petter Krogh）

將它遷至布蘭德布市（Brandbu）以北一小時車程的地方。2001 年 10 月 1 日，這個由私人投資和運營的博物館在挪威文化委員會漫畫事務處（英美沒有這樣的機構設置）主管托弗·巴克（Tove Bakke）、挪威漫畫協會主席莫滕·哈佩爾（Morten Harper）以及瑞典版《幻影》主編黑格·赫伊比（Hege Høiby）的主持下正式重張。博物館坐落在當地主要報紙的前總部辦公樓中，致力於收集、保護、展出和研究漫畫作品，並以永久收藏輔以流動展出的方式展示漫畫精品。教育也是這家博物館的基本功能，它似乎在無時無刻地激勵着新一代挪威漫畫人才。

　　近年來，莉塞·米勒（Lise Myhre）的幽默連環畫《內米·蒙托婭》（Nemi Montoya）是挪威最為成功的漫畫之一。早在 1997 年第 7 期《拉森》首次刊出時，《內米·蒙托婭》就已贏得了忠實的讀者群。這部以一個尖酸刻薄的蠻妞為主角的系列故事已經成為奇跡，支撐起了一份自己的漫畫精選雜誌。作者米勒雖然外表不羈，但她討厭別人把她與其創作的角色混為一談："老實說，我討厭人們認為這個系列故事是該死的自傳體，"她在自己的網站上這樣寫道，"我的意思是，我們當然有某些性格上的共同點。在完全虛構的基礎上創作一個真實的人物幾乎是不可能的⋯⋯我將內米當作一個幻想中的朋友，而不是我個人生活或本人的鏡像。內米的行為、言談與思想都不是我所具有的。"但是，對於《內

弗羅德·烏韋爾利非常受歡迎的幽默漫畫《龐杜斯》。
© 弗羅德·烏韋爾利

作為選輯的《龐杜斯》也刊登馬斯·埃里克森優秀的半自傳連環畫《M》。
© 馬斯·埃里克森

挪威最受歡迎的連環漫畫《內米‧蒙托婭》，由莉塞‧米勒創繪。這幅圖畫選
自她的同名月刊中的海盜專刊，由埃格蒙特出版公司出版。

© 莉塞‧米勒

米·蒙托婭》雜誌刊載的其他連環畫，米勒的想法及行動缺乏編輯方面的控制。她的選編有如大雜燴，裡面既有像弗蘭克·喬（Frank Cho）的《自由草場》（ Liberty Meadows ）這樣的美國漫畫，也有像《雷克斯·魯迪》（ Rex Rudi ）這樣的挪威漫畫。而米勒大獲成功的連環畫還登上了倫敦的免費日報《都會報》（ Metro ）。來自挪威的"野蠻女友"又面向了全新的讀者群。然而，米勒還是扎根於斯堪的納維亞。她說："我最大的靈感來自查利·克里斯滕森（Charlie Christensen），一位瑞典漫畫書籍藝術家，迄今為止，他仍是我所知道的最棒的藝術家。"

鴨子們的衝突

由查利·克里斯滕森創編並繪製的《阿恩鴨》（ Arne Anka ）最早刊登在《399》1983年11月號上。這部擬人連環畫的主角是一隻居住在斯德哥爾摩的落魄鴨子詩人，喜好喝酒和追逐女性。它觸動了瑞典人的心，從一開始就很受歡迎。然而，《399》在兩年後停刊，阿恩鴨搬往三個新家：瑞典金屬工人聯盟的周報《金屬工人》（ Metallarbetaren ）被《阿恩鴨》的獨特之處所吸引，或許是與這隻屬於勞動階層的鴨子英雄有共鳴吧——奇怪，該報從1987年開始刊登克里斯滕森的這部連環畫。另外兩家刊登《阿恩鴨》的出版機構為免費娛樂指南刊物《相聚斯德哥爾摩》

（ Träffpunkt Stockholm ）和漫畫選輯《夜猴》（ Galago ）。創刊於1985年的《夜猴》是瑞典發行時間最長的另類選輯之一，目前由某個漫畫家組織以季刊形式出版，不過最近看來前途黯淡。

對克里斯滕森而言，1988年的冬天也是黯淡的，此時，迪斯尼公司終於注意到了這隻倒霉的阿恩鴨。從歷史上看，那隻來自美國的鴨老大一旦認為自己的版權受到侵害，便一點不能容忍，此次也不例外。阿恩鴨在外形和精神上與唐老鴨都有驚人的類似之處，他們都有着成年人的感受（換句話說就是性、毒品和酒精，尤其是性）。克里斯滕森甚至用筆名"亞歷山大·巴克斯"（ Alexander Barks ）進行創作，開玩笑似地模仿卡爾·巴克斯——迪斯尼唐老鴨漫畫的祖師爺、一直以來被認為是對斯堪的納維亞漫畫影響最大的人物。《相聚斯德哥爾摩》、《夜猴》和《金屬工人》都收到了律師信，被勒令停止刊登克里斯滕森的連環畫。1989年冬天發行的《金屬工人》發表了尖刻的聲明："沃爾特·迪斯尼公司認為其擁有這個世界上以鴨子形象為主角的所有漫畫之版權。"《相聚斯德哥爾摩》雖將迪斯尼的行為看作審查制度，但還是選擇對鴨子形象進行了修改，並將漫畫更名為《阿恩精神》（ Arnes Ande ）。《夜猴》把這部作品一股腦撤下版面，而《金屬工人》首先讓他們的法律顧問對版權情況進行了分析，然後去除了與迪斯尼產品所有類似的地方，這

SINCE THAT DAY, AND IT'S BEEN MANY YEARS NOW, ARNIE HAS FINALLY BEEN LIVING IN HARMONY WITH HIMSELF AND HIS PIG,...

GROINK!

OINK!

SNIFF!

查利·克里斯滕森創作的《阿恩鴨》是一隻愛追逐女人的鴨子，常常與自己"內心的豬"對話。

© 查利·克里斯滕森

瑞典漫畫期刊《圖畫與氣球》，唐羅薩繪製封面。
© 沃爾特·迪斯尼公司

坐落在斯德哥爾摩市"文化之家"藝術區的漫畫圖書館是一座巨大的世界漫畫寶庫。警告：在這裡瀏覽群書容易把時間都忘了！
攝影：T·皮爾徹

與美國奇跡漫畫公司處理史蒂夫·格伯（Steve Gerber）的《天降神鴨》（Howard the Duck）時的做法相同。

迪斯尼鴨沒氣了

不管怎樣，克里斯滕森通過一種匪夷所思的方式實施了對美國漫畫巨頭的報復。1989 年 3 月號中的阿恩鴨被貼着沃爾特·迪斯尼公司商標的一大塊重物砸倒，看起來好像死了，但實際上是裝死，並隨之進行整容手術，摘除了喙以及其他具有鴨子特徵的相似部位。1990 年 1 月，克里斯滕森開始實施他的妙招：順應故事情節，給阿恩鴨裝上了一個假喙。這樣，一旦迪斯尼再次從法律上找麻煩，他摘掉那個假喙就是了。現在，阿恩鴨既能像美國原型，又避免了被控抄襲。最終，阿恩鴨頭上的那根繫假喙的繩子不見了，而迪斯尼則放棄了對其他鴨子的追查。1995 年，克里斯滕森搬到西班牙潘普洛納（Pamplona），拋下自己一手打造的這隻鴨子。從那以後，他從事將經典海盜故事《紅蛇》（Röde Orm）改編為漫畫的工作，並為體育雜誌《越位》（Offside）繪製作品《尼祿酒吧》（Bar Nero）。《阿恩鴨》如今仍是唯一一部三次（分別在 1990 年、1992 年和 1994 年）獲得瑞典最高漫畫獎項"赫爾哈丹獎"（Urhunden）的連環畫。獎項並不能帶來經濟收益，但銷量能，《阿恩鴨》每集都能賣出可觀的 35 萬冊。

另一部受推崇的瑞典出版物是在斯堪的納維亞頗有聲譽的漫畫評論雜誌《圖畫與氣球》（Bild & Bubbla），它在 1968 年創刊時叫做《砰！》（Thud!），70 年代改為現在的名字。40 年過去了，《圖畫與氣球》仍活力十足。其現任主編為漫畫學者兼作家弗雷德里克·斯特倫貝里（Fredrik Strömberg）。這本雜誌討論世界各地的漫畫，而不限於斯堪的納維亞。在英語世界中，與它相近的是同樣受尊敬的美國雜誌《漫畫期刊》。

全世界的漫畫圖書館鳳毛麟角，其中有一家便坐落在斯德哥爾摩："Serieteket"圖書館創立於 1996 年，是斯德哥爾摩市大型建築"文化之家"（Kulturhaus）藝術區的一部分，由克里斯蒂納·科萊赫邁寧（Kristiina Kolehmeinen）運營。這裡有來自全世界的上萬種漫畫書刊，其中的 70% 涵蓋了 15 種語言。任何人都可以進入圖書館，坐下來閱讀。會員一次最多可借 40 冊圖書，最長借期一個月。真可謂漫畫癡迷者的一個春夢了。談及漫畫以及該圖書館扮演的社會角色，科萊赫邁寧顯得熱情十足，她言辭簡練地說："我們就是為了增加大眾對漫畫的瞭解。"2004 年，該圖書館接待訪客 13 萬餘人，完成借閱 4.5 萬次。儘管如此，她的不少同行——傳統圖書館業內人士對漫畫圖書館仍充滿疑惑。科萊赫邁寧來自芬蘭，她感到自己的祖國大概是斯堪的納維亞漫畫國家中最被忽視的一個，

這是不公平的。雖然芬蘭人口很少，但漫畫享有很高的地位，在普通書店就可以找到來自世界各地的圖畫小說。芬蘭甚至可以誇耀自己擁有世界最靠北的漫畫節，就在接近北極圈的伐木小鎮凱米（Kemi）。

芬蘭的報紙連環畫

托弗·揚松（Tove Jansson）在 1939 年創作的《姆明家族》（The Moomins）無疑是芬蘭對外輸出的最有名的漫畫。揚松屬於說瑞典語的、僅佔人口總數 8% 的芬蘭少數民族，成長於一個充滿創造性的家庭，父親是成功的雕塑家，她本人曾在赫爾辛基、斯德哥爾摩和巴黎學習藝術，是一位才能卓越的畫家、漫畫家、插圖畫家和作家。她的第一本漫畫集《彗星造訪姆明國》（Kometjakten）刻畫了斯堪的納維亞傳說中的一群小矮人——姆明。他們無傷大雅的輕鬆冒險故事贏得了世界各地男女老幼的喜愛。1954 年，該系列漫畫開始在英國報紙《晚間新聞》（Evening News）上連載。到了 1958 年，托弗的弟弟拉爾斯（Lars）被姐姐拉入夥，先是合寫故事腳本，後來發展到繪圖。1961 年，拉爾斯完全接手了漫畫創作，而托弗則全身心投入寫作和油畫創作中。拉爾斯一直畫到 1974 年，當有線電視公司 1989 年啓動《姆明家族》系列動畫片的制作時，他又以藝術顧問和聯合編劇的身份加入進來。姆明家族的周邊產品既包括工藝品、漫畫書、選輯，也包括戲劇、歌劇乃至電影、廣播、電視和多媒體的版權，它們一直都為拉爾斯所掌控，直到他 2000 年去世。

托弗·揚松與相伴一生的女友——平面藝術家圖基基·佩蒂拉（Tuukikki Peitila）在克勒弗哈魯（Klovharu）島上度過了 25 個夏天。後來她回到赫爾辛基，在拉爾斯去世一年後也隨之而去，享年 86 歲。她對芬蘭文化的貢獻是無法估量的。《姆明家族》小說被譯成 34 種語言，成千上萬的人看過姆明的卡通。芬蘭坦佩雷市（Tampere）的“姆明家族博物館”裡有很多插圖手稿、定期展覽，還有五層樓“姆明之家”的微縮複製品。在楠塔利市（Naantali），甚至有一個名為“姆明世界”（Moominworld）的主題公園，類似於迪斯尼樂園或法國的阿斯特里克斯公園（Parc Astérix）。即使到了今天，托弗·揚松仍然影響着新一代的芬蘭漫畫藝術家和插圖畫家。只是情況已有所變化。

北極的藝術爭論

萊克出版社（Like Publishing，芬蘭兩家最大的漫畫出版商之一）的卡里·普伊科寧（Kari Puikkonen）曾在芬蘭學生刊物《奧魯學生報》（Ylioppilaslehti）的一篇文章中沮喪地稱：“出版芬蘭漫畫毫無意義。芬蘭人不買國產系列漫畫。我們選擇出版的那些漫畫大

《華氏度》

1991 年，《華氏度》（Fahrenheit）以國際漫畫選輯的面貌問世。它與《RAW》風格相近，包含了從卡通到照相寫實主義的海量畫風，並定期刊載馬爾東·斯梅的《斯蒂格和瑪爾塔》以及拉爾斯·霍內曼（Lars Horneman）的《弗里達》（Frida）。經過帕夫·馬賽厄森（Paw Mathiasen）的編輯，這本絢麗的丹麥漫畫選收入了一大批國際名家如歐陽應霽（香港）、羅伯特·克拉姆（美國）、讓－克里斯托夫·默尼（法國）、托馬斯·奧特（瑞士）、戴夫·西姆（加拿大）和馬克·斯塔福德（Mark Stafford，英格蘭）等人的作品。

© 拉爾斯·霍內曼

後來《華氏度》的出版公司開始涉足漫畫書籍，如瑟倫·貝恩克（Søren Behncke）先後於 1996、1999 年創作的《桌》（Bord）和《椅》（Stol）。這套書幾乎全由單頁的無對白幽默漫畫組成，其中每個故事都堪稱經典。《華氏度》也開始翻譯出版外國作品，如挪威人賈森的《天降奇兵》（The League of Extraordinary Gentlemen）。1998 年，這家公司還推出了一本漫畫新聞雜誌《剝！》（Strip!）。

《維薇和瓦格納》讓芬蘭漫畫家尤鮑變成了富人。故事角色的限量印刷品在赫爾辛基的美術館中出售，各種周邊產品源源不斷地出現。
© 尤鮑

芬蘭的馬蒂·赫勒紐斯創作的超現實主義連環畫《上帝夜休》（God's Night Off）。
© 馬蒂·赫勒紐斯

概多少只是用於提昇自己的形象。"對漫畫出版的業內人士來說，這種觀點相當怪異，來自藝術中心委員會的梅里亞·海基寧（Merja Heikkinen）持不同意見："芬蘭散文也處在邊緣市場中，但這並不妨礙它的出版……連環漫畫作為一種藝術形式，90年代就被芬蘭人接受了。現在，漫畫藝術家獲得了應有的支持與財政資助。"

總的說來，芬蘭漫畫創作者的素質比瑞典同行要高一些，他們不僅僅是在家裡創編小型漫畫出版物的漫迷，其中很多人都接受過正規的藝術學院訓練。漢斯·尼森（Hans Nissen）就是這些科班出身的藝術家之一，雖然他在過去13年中一直從事漫畫創作，但也對芬蘭漫畫持有懷疑態度："我用一隻手就能數清我感興趣的芬蘭漫畫藝術家。雖然芬蘭漫畫在國際上屬於高品質產品，但與其他藝術形式相比並不成熟。漫畫只是藝術世界的一個私生子。"這聽起來令人傷心，可對世界許多地方而言，事實就是如此。

芬蘭漫畫連環畫協會（Comic Strip Society）旗下雜誌《漫畫通訊》（Sarjainfo）的前任編輯基維·拉爾莫拉（Kivi Larmola）承認，沒有人能以漫畫藝術家的身份在芬蘭謀生。"芬蘭的漫畫專輯與詩集的銷售量差不多，很少超過兩千冊。"儘管如此，拉爾莫拉仍然認為漫畫業在芬蘭經營得還不賴。不管怎麼說，規律總有例外的時候，尤鮑（Juba）創作的《維薇和瓦格納》（Viivi ja Wagner）就是

芬蘭漫畫的一個例外。

這部作品的女主人公維薇是一名講究環保、觀點主流的正派婦女，卻不幸與嗜酒成性、貌似沙文主義豬（畫家真就把他畫成了豬）的瓦格納共度一生。由於其每集都有超過40萬冊的銷量，尤鮑，這位真名叫做尤西·圖奧莫拉（Jussi Tuomola）的漫畫創作者變成了百萬富翁。

尤鮑早在1991年就開始為《阿爾法》（Alpha）、《毒藥》（Myrkky）及芬蘭版《瘋狂》等出版物繪製漫畫，但直到1997年，他才開始在《赫爾辛基郵報》（Helsingin Sanomat）上發表那對冤家夫婦的故事。從那以後，《維薇和瓦格納》已被所有斯堪的納維亞國家及歐洲多國翻譯出版，甚至在2003年被製成一套芬蘭郵票發行，此前一年還被改編成了舞台劇。

丹麥的美麗圖畫

無論是風格還是出版程序，丹麥漫畫業都與斯堪的納維亞以外的其他歐洲國家更為相似。其他北歐國家的漫畫選輯多是源於報紙連環畫，而丹麥漫畫讀起來要比一系列的四格漫畫更像完整的故事。其敘事手法更為複雜，且更易於涵蓋多種流派，而不僅限於幽默類漫畫。

雖說如此，丹麥當今最優秀的漫畫家仍然要數幽默大師馬爾東·斯梅（Mårdøn Smet，

又名 Morten Schmidt）。斯梅原本學習的是石匠技藝，卻深受丹麥地下漫畫的吸引。其作品顯然受到"法－比"漫畫、美國卡通，特別是羅伯特·威廉斯（Robert Williams）等 20 世紀 60 年代美國地下漫畫的影響。考慮到他的連環畫不僅風趣，還非常粗魯且帶有攻擊性，所以他在 1991 年為從托弗·揚松筆下的小生靈脫胎而來的兒童漫畫雜誌《姆明精靈》（Mumitroldene）撰稿實在是令人吃驚。1995 年，他為《姆明精靈》創作的故事《遠離家鄉》（Den Lange Vej Hjem）被評為年度最佳專輯。不過，或許是他的藝術風格與出版商希望的有所出入，或許是出版商被他的其他作品嚇倒了，此後不久，斯梅就被要求離開公司。然而，在一段時間裡，這位北歐漫畫界的"化身博士"非常完美地扮演了同時為成年人和孩子講故事的雙重角色，尤其是從他 1991 年開始創作混合了性與暴力的作品《斯蒂格和瑪爾塔》（Stig & Martha）時起。

來自比利時的影響

　　另一位擁有各年齡層讀者的創作者是蘇西·貝克（Sussi Bech）。貝克的巨作《諾芙拉特》（Nofret）以一個在古埃及長大的女孩為主角。這一系列故事始於 1986 年，目前已累計出了 11 卷，看來還會繼續增加。與斯堪的納維亞的大多數藝術作品非常不同的是，貝克的藝術風格屬於埃爾熱及其他一些比利時

漫畫家創出的清線畫派。因此她的作品通常在法國、荷蘭和印度尼西亞出版。

　　與挪威的賈森及其他一些北歐"新浪潮"人物一樣，丹麥的藝術家從苔原地帶登上了世界舞台，其中最引人矚目的當屬特迪·克里斯蒂安森和彼得·施奈比耶格（Peter Snejbjerg）。前者早在 1990 年便因其第一本漫畫專輯《超人與和平彈》（Superman og Fredsbomben）成名。這部漫畫由多年來主要負責將《超人》譯為丹麥語的尼爾斯·森諾高（Niels Søndergaard）創編，是第一部獲得 DC 漫畫哥公司許可在美國本土以外繪製的超人故事。從阿姆斯特丹開始，這部故事周遊赫爾辛基、哥本哈根、奧斯陸，後在斯德哥爾摩受到熱烈歡迎，成為一本真正的斯堪的納維亞特刊。然而，風傳 DC 公司對故事中的某些

馬爾東·斯梅野蠻而有趣的連環畫《斯蒂格和瑪爾塔》，這部作品一直保持着穩定的高水平。他還創作了一流的神秘偵探滑稽劇《希羅尼穆斯·博爾施》（Hieronymus Borsch）。
© 馬爾東·斯梅

芬蘭漫畫家卡蒂·科瓦奇（Kati Kovacs）如今在意大利過着"甜蜜的生活"（圖中物語），她的作品也在那裡出版。
© 卡蒂·科瓦奇 / 萊克出版社

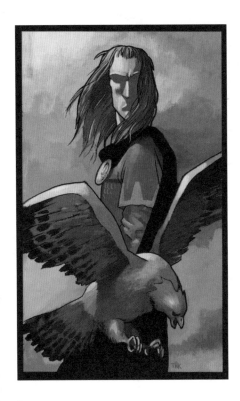

哥本哈根漫畫家兼作家彼
得・施奈比耶格。
攝影：T・皮爾徹

彼 得・施 奈 比 耶 格 1998
年 的 圖 畫 小 説《夢 魘》
（Mareridt）的 細部。
© 彼得・施奈比耶格

特迪・克里斯蒂安森 1994
年爲 DC 漫畫公司／炫目漫
畫繪製的 "狩獵者" 集換
卡，源自《魔法書》。
© DC 漫畫公司

成人元素如有關賣淫的內容感到不安，美國版《超人》是不會觸及這個的。

　　彼得·施奈比耶格的漫畫事業是從為各種刊物繪製短篇故事開始的，《低俗頁面》（ Kulørte Sider ）是他為之供稿的漫畫選輯之一。他的代表作《超自然》（ Hypernauten ）就從這裡起步，但當《低俗頁面》停刊時，這部漫畫也戛然而止。不過，在 1990 年，這部精彩的科幻連環畫被收入一部 200 頁的專輯。次年，他為恐怖雜誌《爛泥》（ Slim ）繪製了一部快節奏的、神秘的埃及冒險故事——由莫滕·埃塞爾達（ Morten Hesseldahl ）創編的《隱秘協定》（ Den Skjulte Protokol ）。

海盜入侵美國

　　與世界上的許多漫畫作家一樣，克里斯蒂安森和施奈比耶格被迫在海外尋找穩定的創作機會，他們瞄準了美國。

　　1992 年，兩位藝術家在美國馬利布（ Malibu ）出版社旗下，與亨寧·庫雷（ Henning Kure ）合作了維持時間並不長的《泰山》（ Tarzan ）項目。一年後，克里斯蒂安森獲得美國艾斯納獎提名。此後，兩位藝術家定期為很多美國出版社供稿，其中尤以打着"DC 漫畫公司"炫目戳記的漫畫集值得一提，如尼爾·蓋曼的《睡魔》、與史蒂夫·西格爾（ Steve Seagle ）合作的《神秘大宅》《魔法書》（ The Books of Magic ）、《夢》、DC 公司

的《星光俠》（ Starman ）和《光榮艦隊》（ The Light Brigade ）等。儘管獲得了國際性的成功，兩位藝術家仍扎根本土，繼續留在哥本哈根生活和工作。

　　雖然地處歐洲，斯堪的納維亞漫畫卻具有與眾不同的特徵。儘管幽默無處不在，但北歐人對美國報紙連環畫一直情有獨鍾，在歐洲，大概找不到第二個這樣的地方了。一方面是歷史與地理的原因，另一方面是由於語言的相似性，北歐國家在創新影響力及文化理念上有着非常廣泛的交融。很多漫畫人才是在本國的範圍內取得了成功，而幾乎可以肯定，越來越多的北歐作者將走向全球的聚光燈下，進入受人尊敬的世界級漫畫藝術家的聖殿。

奧勒·科莫·克里斯滕森（ Ole Comoll Christensen ）在所受醫學培訓的啓發下創作了《排泄物：體內流質的故事 》（ Excreta: Stories of Bodily Fluids ）。在 1991 年成爲全職漫畫家之前，他曾爲玩具製造商樂高（ Lego ）效力。克里斯滕森目前在哥本哈根的吉姆勒工作室（ Gimle Studios ），與彼得·施奈比耶格是同事。
© 奧勒·科莫·克里斯滕森

世界級大師：
彼得・馬德森

PETER MADSEN

《瓦爾哈拉殿堂》系列故事第二輯《托爾的婚禮》（Thor's Wedding）的封面。© 彼得・馬德森，亨寧・克魯（Henning Krue），漢斯・蘭克（Hans Rancke），佩爾・瓦德曼德，瑟倫・霍坎松和卡爾森漫畫出版公司

1958 年出生的彼得・馬德森是丹麥最著名的漫畫創作者之一。

1973 年秋天，與許多懷揣希望而來的人一樣，年僅 16 歲的馬德森帶着一疊手稿出現在哥本哈根漫畫節（Copenhagen Comics Festival）上。不過，與其他人不同的是，他打動了丹麥出版商"國際出版社"（Interpresse）及其漫畫編輯烏諾・克呂格爾（Uno Krüger），得到了他們提供的工作機會。接下來的兩年，馬德森的作品出現在《漫畫期刊》（Seriemagasinet）上。1976 年，他與魯內・基澤（Rune Kidde）等人出版了漫迷雜誌《克諾爾普》（Knulp）。

當國際出版社專輯的編輯亨寧・庫雷爲一個新的圖書系列尋找畫家時，彼得・馬德森成爲首選。1977 年，他開始創作這部屬於幽默系列的《瓦爾哈拉殿堂》（Valhalla），一部講述古老北歐神話的喜劇，風格與戈西尼和烏代爾佐的《阿斯特里克斯》相近。馬德森的畫作由瑟倫・霍坎松（Søren Håkansson）着色，腳本則由漢斯・蘭克・馬德森（Hans Rancke Madsen）、亨寧・庫雷、彼得・馬德森以及 1979 年加入的佩爾・瓦德曼德（Per Vadmand）共同撰寫。1979 年，這部漫畫的第一輯面世，1980 年和 1982 年

又各發行一輯。此後，馬德森開始參與動畫電影《瓦爾哈拉殿堂》的製作。在原來的導演傑弗里・詹姆斯・瓦拉伯（Jeffrey James Varab）因藝術上的分歧離開後，馬德森由作者變爲導演。這部電影因製作問題推遲了發行，作爲丹麥當時投資最高的動畫項目，它的成本超過 2,200 萬克朗（約 570 萬美元），但卻幫助建立了穩定的漫畫產業，包括斯堪的納維亞地區最大的動畫工作室 "A. Film"。1986 年上映後，《瓦爾哈拉殿堂》毀譽參半，不過卻打破了斯堪的納維亞地區的票房紀錄。

完成這部電影後，馬德森繼續從事《瓦爾哈拉殿堂》的創作，迄今已出版 12 冊。這個系列故事轟動了整個北歐，甚至被譯成荷蘭語、德語和法語，只是沒有英文版。馬德森在 1975 至 1982 年間的一些繪畫及漫畫作品被收入《一路上》（Hen ad Vejen）。1988 年，他爲博格法布里肯（Bogfabrikken）出版社的色情漫畫選輯《丹麥之喜》（Danske Fristelser）創作了兩部作品。與其他很多漫畫家一樣，彼得・馬德森也學過醫。他在 1990 年出版的《格陵蘭日記》（Grønlandsk Dagbog）中記錄了自己年輕時做醫學院學生的經歷，後在丹麥漫畫藝術家大會

《老鼠》（*The Mouse*）中的一組畫面，這是一個講述純真喪失的感人故事。
© 彼得·馬德森

（Danish Comic Artists Convention）上贏得了當年的最佳手繪連環畫獎。

1995 年，爲了用圖畫幫丹麥聖經協會詮釋《新約》，這個丹麥人耗時三年畫成 136 頁水彩畫，創作了講述耶穌生平的小説《人之子》（*Menneskesønnen*）。這部圖畫小説後來獲得了 1995 年度"丹麥獎"（The Danish Award）最佳彩色漫畫獎，以及翌年安古蘭漫畫節的"克里斯汀漫畫獎"（Christian Comics Prize）。

2005 年，爲了紀念安徒生誕辰兩百周年，布魯塞爾的比利時漫畫連環畫中心爲馬德森舉辦了一個展覽，展出的畫作均來自其根據安徒生《母親的故事》（*Historien om en Mor*）改編的圖畫小説。安徒生的原作始創於 1847 年，講述的是死神欲從一個母親手中奪去她生病的孩子，而母親拚盡全力挽救了孩子的生命。馬德森精彩的改編與安徒生的小説同樣感人，證明這位藝術家也是一位講故事的高手。

托爾拿回了他的鐵錘！
© 彼得·馬德森

《布盧伊與科利》（*Bluey and Curley*）年刊收入了亞歷克斯·格尼（Alex Gurney）創作的著名澳大利亞報紙連環畫，這部描繪兩名澳大利亞士兵在軍營內外生活的連環畫極受歡迎，因為澳大利亞民眾能看懂人物所說的俚語並從各個層面體會到對權威的揶揄。

© 亞歷克斯·格尼

澳洲奇跡

斯坦·克羅斯早期作品《你
和我》中的幾幅畫格。

© 斯坦·克羅斯

敘德·尼科爾斯的《胖子費
恩》是詹姆斯·班克斯的
《金吉爾·麥格斯》的主要
競爭對手。

© 敘德·尼科爾斯

澳洲，位於"下方"的世界，不是很多人眼中滋生漫畫活動的上好溫床，但正如我們將要看到的，表面現象是可以具有欺騙性的。

當然，澳洲從未真正擁有過人們所說的漫畫"產業"。然而，澳大利亞和新西蘭在世界漫畫舞台上扮演的角色卻不容忽視，因為他們培養出了數量可觀的漫畫家，其中不少人目前在為國外出版社工作。

進口和開發

新西蘭和澳大利亞是英聯邦成員，這一點使兩國的漫畫業得失參半。在英國進口漫畫廣為傳播的同時，澳洲本土漫畫創作遭到了壓制性的破壞。早在 19 世紀 80 年代末，這裡就曾經嘗試將英國和美國的"舶來品"製成本土版，但總的來看，進口漫畫還是佔據着本土市場，有時它們會被印上嶄新的封面，並以本地價格出售。

20 世紀二三十年代，一些本土漫畫作品得到推介。大概就在此間，雜誌《史密斯周刊》（Smiths Weekly）刊登了第一部連載的澳大利亞連環漫畫——由斯坦·克羅斯（Stan Cross）創作的《你和我》（You and Me），這部後來更名為《伯茨一家》（The Potts）的漫畫日後成為澳大利亞發行時間最長的連環畫之一，以典型的澳式硬幽默著稱。

澳大利亞當地報紙開始刊登美國同期出品的漫畫，並發行含有漫畫內容的增刊，通常為周日版。《悉尼周日太陽報》（Sydney Sunday-Sun）和《周日時報》（Sunday Times）走在前列，分別推出了增刊《太陽光》（Sunbeams）和《惡作劇》（Pranks）。尤其值得注意的是《太陽光》，因為它於 1921 年刊登了由藝術家詹姆斯·班克斯（James Bancks）創作的連環畫《美國夥計》（Us Fellers）。其着重刻畫的人物"金吉爾·麥格斯"（Ginger Meggs）後來成了民族偶像。班克斯的人物創作很大程度上受到美國時下兒童連環畫的影響，只是轉換成為獨特的澳洲風格。《金吉爾·麥格斯》及後來由敘德·尼科爾斯（Syd Nicholls）創作的《胖子費恩》（Fatty Finn）都是地道的澳洲漫畫，裡面充滿本土方言而不是英美俚語。

1924 年在新西蘭，奧克蘭漫畫家諾埃爾·庫克（Noel Cook）為《惡作劇》創作了最早的科幻連環畫之一《漫遊的彼得》（Roving Peter）。新西蘭漫畫家兼漫畫史學家蒂姆·博林傑（Tim Bollinger）在其文章《落後地區的低俗藝術》（A Low Art in a Low Place）中提到，美國貝爾報業財團曾經要和庫克簽訂合同，讓其在美國繼續創作這部連環畫。沒想到庫克回絕了這一邀請，並眼看《巴克·羅傑斯》（Buck Rogers）成為美國科幻連環畫的鼻祖。不管怎樣，這預示着新西蘭漫畫家及其作品有較強的適應性。

澳大利亞的報紙及其增刊如《惡作劇》和《太陽光》基本上都是推介本土漫畫人才，只是偶爾引進連環畫。經濟大蕭條來臨之際，很多報紙（包括《周日時報》）都關張了，餘下的則希望通過進口連環畫來削減開支。然而幸運的是，澳大利亞的出版商開始嘗試出版漫畫書。

第一本真正意義上的澳大利亞漫畫雜誌是 1931 年出版的《笑翠鳥》（The Kookaburra）。它採用了與很多同時期英國漫畫相近的版式與外觀。雖然維持了不到一年，但其上刊登的漫畫如《殘忍的本和麻木的克勞德》（Bloodthirsty Ben & Callous Claude）與《土著賊婆娘露西》（Lucy Lubra the Artful Abo），在當時的澳大利亞人心中還是留下了些許印記。這些充滿種族主義的作品全然反映出那個時代對澳大利亞土著居民的歧視被

當作了一種全民消遣。

《胖子費恩》的作者（敘德·尼科爾斯）進軍出版業，並在 1934 年 5 月推出了《胖子費恩周刊》（Fatty Finn's Weekly）。對尼科爾斯來說，這只是一個必然結果，因為他既受到公司削減開支的影響，丟掉了在《星期日星報》（Sunday Star）的工作，又受到了當時英國兒童漫畫帶來的啓示。像《笑翠鳥》一樣，這是一個勇敢的嘗試，雖然有帕克傳媒公司（Packer Media）帝國創始人弗蘭克·帕克（Frank Packer）的參與，但還是在不到一年的時間內就關張了。

20 世紀 30 年代，新西蘭報紙追隨着它在澳大利亞的同儕，開始發行“給孩子看的”彩色增刊。它們主要刊登《馬特和傑夫》（Mutt and Jeff）、《教教爸爸》等美國連環畫，本土作品偶爾閃現，但數量遠遠不及同時期出品的澳大利亞漫畫。即便如此，越來越多的進口漫畫湧入新西蘭與澳大利亞。這使得許多雜誌在刊印英美漫畫時採用了和《馳名連環畫》及其他早期美國漫畫書同樣的方式。

20 世紀 30 年代，在澳大利亞和新西蘭，進口漫畫的入侵風潮已開始逆轉，不過這兩個國家的表現形式不盡相同。在新西蘭，政府開始關注進口和翻印美國冒險漫畫的程度，並警告它們是所謂的“危險品”。為防止“嚇壞”孩子，他們實施了新的進口控制措施，對美國更為嚴格，對較為溫和的英國漫畫則相對寬鬆。因為英國連環畫的對白及畫面下

發行時間不長的《胖子費恩周刊》是敘德·尼科爾斯創辦美式漫畫周刊的一次勇敢嘗試，內容還是與其頗受歡迎的漫畫角色有關。
© 敘德·尼科爾斯

如果説存在真正的澳大利亞漫畫，那麼這部就是！名字恰如其分的《棒哥沃克》是由弗蘭克·約翰遜出版公司的明星漫畫家埃米爾·默西埃創作的。

© 埃米爾·默西埃，弗蘭克·約翰遜出版公司

又是埃米爾·默西埃，他筆下的"超級客"是另一個獨特的澳大利亞漫畫人物，喜歡用"你棒！"（You Beaut！）來招呼，人們更爲熟悉的那個美國英雄（超人）有了澳洲版。

© 埃米爾·默西埃，弗蘭克·約翰遜出版公司

方附加的情景說明比較少，被認為對未成年人的教育與心智更有益處。反之，在澳大利亞，阻擋外國漫畫大舉入侵的推動力更多來自於藝術家而不是權力機構，他們有組織地抗議示威，因為持續進口外國漫畫是以犧牲本土作品為代價的。

　　拋開上述措施不提，第二次世界大戰爆發使美英漫畫的進口幾乎完全停止。澳大利亞全面禁銷美國漫畫和報業辛迪加的漫畫印樣。一些有投機眼光的出版商瞅準機會，開始生產漫畫。不幸的是，戰爭對他們還施加了其他約束，新的連續出版物被禁印，因為對非重要服務項目的新聞用紙已有所限制。但出版商通過發行多冊單行本（而其中匯集的故事"恰好"是連續的）這一方式繞過了障礙。雖然應對巧妙，但對任何真正希望把故事看完整的人來說，這必定全然是場噩夢。

　　在此時出品漫畫的眾多出版商中，弗蘭克·約翰遜出版公司（Frank Johnson Publications，FJP）大概當屬最重要的一個。這家公司充分利用了對外國作品的新禁令，雇傭本土藝術家每月為其創作四部單本漫畫。FJP的特別之處在於，他們把粗魯不敬的澳大利亞幽默傳統註入到了美式漫畫書中。FJP最有名的漫畫家或許要算埃米爾·默西埃（Emile Mercier）了，他的作品恰好體現了這一點。默西埃1901年出生，1919年移民澳大利亞，曾以藝術家的身份在很多出版社工作過。他擅長將美式英雄移植到特定的澳大利亞背景

中，讓他們講滿口的澳式俚語。他最著名的作品包括《超級客》（Supa Dupa Man）、《無畏的得州騎警》（Tripalong Hoppity）和《棒哥沃克》（Wocko The Beaut）。

　　在為FJP工作的其他藝術家中，有些是新西蘭人，如前面提過的諾埃爾·庫克以及紅得不可思議的溫克·懷特（Unk White）。後者是FJP第一部冒險連環畫《藍眼睛哈代和寶石眼精靈》（Blue Hardy and the Diamond-eyed Pygmies）的主創。雖然新西蘭從澳大利亞進口漫畫遭到了教會領袖和其他組織人士的反對（與反對美國漫畫的理由大致相同），滿懷期待的讀者還是很容易買到FJP和其他出版商的刊物。

　　隨着戰爭接近尾聲，出版商開始無視針對連續出版型漫畫的法規。漫畫家敘德·米勒（Syd Miller）出版了第一部系列作品《怪物漫畫》（Monster Comics）——一份刊有連環畫和散文的小報，並由此觸發了從單行本到連續出版物的大規模變革。

　　戰爭結束的另一個影響體現在取消對外國漫畫的禁運上。像迪斯尼漫畫、《超人》《奇跡上尉》這樣的美國漫畫如潮水般湧入市場，最終對本土漫畫形成了毀滅性的打擊。

　　戰爭剛結束的那段時間，有兩位新西蘭藝術家兼出版商表現出對民族精神的堅持。一位是哈里·貝內特（Harry Bennett），一個喜歡潛水、受人歡迎的企業家。從1945年到50年代早期，貝內特幾乎獨力繪製和發行了

詹姆斯·班克斯

班克斯是一名愛爾蘭鐵路工人的兒子，1889年生於澳大利亞新南威爾士。離開學校後不久，他決定當漫畫家。在向雜誌《箭》（The Arrow）賣出幾個卡通故事後，他接受了《公告報》（The Bulletin）的工作，並在那裡一直待到1922年。其間，他向《悉尼周日太陽報》投去一些連環畫稿件，1921年，他的連環畫《美國夥計》得以發表。故事中的配角之

一小男孩金吉爾·麥格斯後來很快成爲亮點，並將班克斯推上了明星寶座。

　　沒過多久，《金吉爾·麥格斯》的模仿者出現了，主要是敘德·尼科爾斯的《胖子費恩》。班克斯並未對此太過煩惱，直到捲入一場與尼科爾斯的唇槍舌劍。兩人就兩部連環畫中都出現的"Beaut"[1]一詞究竟是誰先使用的爭論不休。結果他們後來都不再用這個詞了。

　　班克斯1952年死於心臟病突發，他創造的漫畫人物金吉爾現由詹姆斯·凱姆斯利（James Kemsley）接手繪製。

註釋：

[1] "Beaut"源自英語裡的"beauty"，原指漂亮東西，在澳洲俚語中形容好或出色，但通常常帶諷刺之意。——譯註

埃里克·雷舍塔爾——早期
新西蘭漫畫的"天才男孩"。
© 埃里克·雷舍塔爾

這幅標題畫格是由新西蘭漫
畫史上一位惹人喜愛的搗蛋
鬼哈里·貝內特繪製的。
© 哈里·貝內特

30 期《頂級漫畫》（Supreme Comics），同時創作了一些單行本。另一位是漫畫家埃里克·雷舍塔爾（Eric Resetar），其常用筆名為"埃克·羅斯"（Hec Rose）。1941 年，當雷舍塔爾還是個 12 歲的小男生時，就與當地一家印刷公司接洽，希望出版他為同學們創作的故事。印刷商欣賞男孩的自信，建議他與新西蘭內務部長聯繫，看看能否獲得完成這個活兒所需要的紙張。雷舍塔爾照做了，令所有人大為驚異的是，部裡許諾雙倍給予他所要求的紙張數。他們大概曾指望一個 12 歲男孩創作的漫畫會比其他人的格調更高些，但事與願違。雷舍塔爾的漫畫充滿了血腥，而且越來越暴力。他一直堅持創作到 50 年代，此時，雷舍塔爾曾嘗試使自己的風格變得溫和些，其中的緣由我們很快便能看到。

游走的幻影

在新西蘭，當地出版商也開始出版由報業辛迪加發行的報紙連環畫合訂本，主要來源是美國，也有一些來自澳大利亞。這些通常要由本國藝術家創作出新封面的合訂本一經推出就大受歡迎。但最大的贏家當屬引進版李·福爾克的連環畫《幻影》。一些幾乎讓人無法解釋的原因使這部漫畫在日後差不多成為一種現象。1948 年 9 月，由四人各出資 500 澳大利亞鎊成立的 FREW 出版公司（公司名是由四人的姓氏首字母組成）開始定期出版《幻影》，並且至今仍在發行。1950 年，新西蘭緊步後塵，位於南島惠靈頓的"特稿出品公司"（Feature Productions）開始定期出版《幻影》，前後共發行 550 期。還是援引蒂姆·博林傑的話："在那個電視尚未普及的年代，如果說小老太太的碗櫃裡藏滿《幻影》漫畫，這樣的事兒可是一點也不稀奇。"FREW 出版公司抓住機會，開始在新西蘭和巴布亞新幾內亞銷售澳大利亞版《幻影》，並一直持續至今。值得一提的是，雖然《幻影》在北歐和印度也很受歡迎，但其在任何地方（包括其誕生地美國）的影響都無法與在澳大利亞獲得的成功相提並論。

50 年代，衰退的年代

進入 50 年代，漫畫領域開始經歷四種全球性狀況的考驗，它們是：生產成本增加、進口渠道恢復、電視媒體影響，以及世界範圍內審查運動的出現。這種不幸的組合為全世界的本土漫畫帶來了威脅，也使澳大利亞漫畫進入了衰退期。

1954 年，弗雷德里克·沃瑟姆出版了《天真的誘惑》一書，這部關於漫畫及其對兒童"不良"影響的論著不僅給該書的出版地美國帶來影響，也波及英國及其殖民地新西蘭和澳大利亞。沃瑟姆書中提到的漫畫只有少數在新西蘭或澳大利亞出現過，但審查官員仍將一切漫畫歸罪為社會問題的根源，像事實

《金吉爾·麥格斯》中
的一頁，刊登在《悉
尼周日太陽報》漫畫
增刊《太陽光》上。
作者詹姆斯·班克斯
通過緊湊的故事腳本
和富有魅力的藝術手
法表現了澳洲的精神，
從而眼見人物角色變
成了民族偶像。
© 詹姆斯·班克斯

澳大利亞漫畫雜誌《幻影》50周年紀念號的封面，FREW 出版公司出版。

© FREW 出版公司，KFS

澳洲人用來回敬米爾頓·卡尼夫的是約翰·狄克遜和他的《傲氣雄鷹與飛行醫生》。

© 約翰·狄克遜

這樣無足輕重的東西根本無法阻擋他們。到 50 年代末，這兩個國家都已建立了監督漫畫出版的委員會，發佈禁令並且立法以消滅某些類型的漫畫。

作為對法令的反應，出版商效仿其美國同仁的做法採取中庸之道。他們調整素材，開始發行更為"健康"的漫畫。仕新西蘭，唯一被允許進口的美國漫畫是乏味的《經典漫畫》（Classic Comics），它枯燥地改編自經典小說，符合提昇人的文學及道德修養這條標準（如你所知，它們源自真正的書……）。在澳大利亞，能在這場對抗中幸存下來的極少數本土漫畫有保羅·惠拉漢（Paul Wheelahan）的《大衛·克羅基特》（Davy Crockett）、約翰·狄克遜（John Dixon）的《飛賊》（Catman）與《傲氣雄鷹與飛行醫生》（Air Hawk and the Flying Doctors），還有莫里斯·布拉姆利（Maurice Bramley）的《幻影突擊隊》（Phantom Commando，澳洲人很喜歡在系列漫畫的名字裡用"幻影"一詞），它們掙扎着進入了 60 年代。

漫畫再入地下

新西蘭漫畫在一定程度上轉入了地下，這與美國的情況相近，較英國次之。很多在 50 年代看漫畫的孩子這時候正上大學，並且自己也正成長為漫畫家，他們決心找回漫畫在記憶中曾有過的華彩。各類學生雜誌（尤以每年畢業典禮前後發行的居多）和報紙突然湧現，成全了那些有話要說卻缺少宣洩途徑的青年漫畫作者。《風向標》（Cock）在其中脫穎而出，編輯克里斯·惠勒（Chris Wheeler）將 60 年代的地下雜誌進行摘編並出版，使其帶有了諷刺感、政治味與顛覆性。這本雜誌刊登過現今著名政治漫畫家鮑勃·布羅凱（Bob Brockie）等人的作品，從 1967 年到 1973 年，總共發行了 17 期。

澳大利亞的情形則相反，那裡的漫畫業境況進一步惡化。50 年代末還存在的少數幾種本土漫畫出版物到 60 年代中期都不見了。引進版的《幻影》和迪斯尼漫畫抓住機會，擴大了市場份額。美國奇跡公司的漫畫也開始進入澳大利亞，如同其他所有地區那時的情況，它們抓住了新老漫畫讀者的心。

70 年代的復興

新的年代裡，澳大利亞和新西蘭的漫畫出版事業有了新的推動力。然而，漫畫書這一新崛起的勢力並非來自傳統出版社，因為它們幾乎不是全都消失就是專門去做引進生意了。漫畫新浪潮的發起者是漫畫家自己，他們開始自行出版，繼承了最值得尊敬的漫迷傳統。

在澳大利亞，美國地下漫畫的影響是很明顯的。激進雜誌的出現意味着本土漫畫家有平台出版自己的作品了。但當時的漫畫家

很少有人創作真正的漫畫書。傑拉爾德·卡爾（Gerald Carr）是一個例外。60 年代末和 70 年代初，他為不同的出版商工作，後於 1975 年創作了全國發行的恐怖漫畫《吸血鬼！》。這部作品與美國沃倫公司出版的《毛骨悚然》和《恐懼》等恐怖漫畫走的路線相近，只是沒那麼成功。

在新西蘭，一個名叫巴里·林頓（Barry Linton）的嬉皮士在奧克蘭的學生報《快克姆》（Craccum）及地下雜誌《龐森比報》（The Ponsonby Rag）上發表漫畫，並由此不經意地成為這個國家最有影響力的漫畫家之一。也只有太平洋島嶼才能孕育出他那種風格的色情漫畫。60 年代末和 70 年代初，林頓在新西蘭各處旅行，遇見一些同道，如勞倫斯·克拉克（Laurence Clark）、喬·懷利（Joe Wylie）和科林·維爾遜（Colin Wilson）等，他們最終成為極富創意的選輯《連環畫》（Strips）的開創者。

《連環畫》是科林·維爾遜創辦的，他是一位天才的漫畫藝術家，曾在英國（效力於《公元 2000》）、美國和歐洲大陸從事過漫畫創作，甚至，他還從自己的偶像法國漫畫家讓·吉勞德手中接過了系列漫畫《幼藍莓》（Young Blueberry）的藝術指導工作。維爾遜還創作出版了新西蘭第一本全彩漫畫《陽光上尉》（Captain Sunshine），主角是一位"生態學意義上的"超級英雄，其目的是推廣一種很糟糕的日晷式塑料手錶。不出所料，手

傑拉爾德·卡爾的雜誌《吸血鬼！》嘗試將成人漫畫帶給澳大利亞大眾。卡爾目前仍在創作漫畫，並由其旗下品牌"雌狐"（Vixen）發行。
© 傑拉爾德·卡爾

來自一位真正的原創性漫畫家、新西蘭人巴里·林頓的精彩作品。
© 巴里·林頓

錶和漫畫書都徹底失敗了。

在創辦《連環畫》的過程中，維爾遜聚攏了一批漫畫家，尤其是就當時新西蘭所能看到的漫畫作品而言，這些人既能博採眾長又能有所創新。除了走商業路線的維爾遜和被封為"大洋洲克拉姆"的林頓外，《連環畫》也刊登懷利·勞倫斯·克拉克及特倫斯·霍根（Terence Hogan）的作品。克拉克的史詩故事《框架》（The Frame）是超小說的實驗之作，霍根則於日後成為知名的藝術指導與設計師。

十年間，《連環畫》刊印了很多新西蘭漫畫家的處女作，包括克里斯·諾克斯（Chris Knox）、"遊戲愛情"（Toy Love）及"矮個子"（Tall Dwarfs）樂隊的樂手——他後來出版了自己的漫迷雜誌《架上的耶穌》（Jesus on a Stick），還有彼得·里斯（Peter Rees），其作品後來被美國另類出版商幻畫書業公司和迪倫·霍羅克斯看中並出版（參見第 280 頁藝術家重點介紹）。

進入 80 年代

大量翻印和進口外國漫畫特別是美國漫畫的副作用之一，就是對新一代漫畫家的全方位影響。在澳大利亞尤其如此，這裡的年輕漫迷幾乎都是看外國漫畫長大的。進入 80 年代，越來越多的漫迷雜誌開始湧現。一些像《星際英雄》（Star Heroes，曾幾易其名）這樣的雜誌顯然受美國超級英雄的

影響，甚至會以專題形式介紹美國藝術家湯姆·薩頓（Tom Sutton）的作品。而《流浪者》（Outcast）和《墨漬》（Inkspots）等雜誌則選擇了不那麼主流的參照物，如日漸形成的美國另類漫畫業，以及《狂嘯金屬》這樣的歐洲漫畫雜誌。

1983 年創刊的《OZ 漫畫》（Oz Comics）雖然短命，卻似乎幫本土另類漫畫傳播得更遠了。在《OZ 漫畫》推介的漫畫家中，新西蘭人戴維·德弗里斯（David de Vries）、格倫·拉姆斯登（Glen Lumsden）和加里·查洛納（Gary Chaloner）脫穎而出。這些漫畫家後來都既為美國出版商工作，同時又在本土出版作品。拉姆斯登和德弗里斯甚至在 1994 年創作了新的《幻影》系列，還像以前那樣受歡迎。

漫畫家戴維·沃迪卡（David Vodicka）在墨爾本創建的新漫迷雜誌《福克斯漫畫》（Fox Comics）進一步增強了這種新出現的活躍態勢，從而成為發展中的墨爾本漫畫業的一個焦點。1984 至 1990 年間，《福克斯漫畫》發行了 27 期，美國幻畫書業公司出版了它的最後 4 期以及主刊停刊後的一些特刊。在 27 期主刊中，《福克斯漫畫》推介了包括菲利普·本特利（Philip Bentley）、傑勒德·阿什克羅夫特（Gerard Ashcroft）、克洛艾·布魯克斯－肯沃西（Chloë Brookes-Kenworthy）和沃迪卡本人在內的一些澳大利亞重要漫畫家，同時也展示了如新西蘭的迪倫·霍羅克斯、格倫·戴

《連環畫》是新西蘭出產的最重要的漫畫精選集之一。封面由凱文·詹金森（Kevin Jenkinson）和勞倫斯·克拉克繪製。
© 凱文·詹金森，勞倫斯·克拉克

勞倫斯·克拉克創作的系列故事《框架》，這是這部"漫畫中的漫畫"最後一個橋段的最後一個畫格。
© 勞倫斯·克拉克

對頁圖：三卷本系列故事《在太陽的陰影中》（Dans l'Ombre du Soleil）第二部的一頁，作者科林·維爾遜，他的妻子雅內·加萊（Janet Gale）負責着色。
© 科林·維爾遜，格萊納出版公司

重要的多國漫畫選輯《福克斯漫畫》由澳大利亞漫畫家戴維·沃迪卡編製，後由美國幻畫書業公司出版。
© 戴維·沃迪卡，幻畫書業公司

來自新西蘭的重要雜誌《剃刀》的這一期封面由雜誌的合夥人科尼利厄斯·斯通繪製。斯通常常採用多種技法來創作漫畫，包括運用經過修整和描畫的照片。
© 科尼利厄斯·斯通

金以及英國的埃迪·坎貝爾等國外漫畫家的作品。

1985 年，德弗里斯和拉姆斯登擴展業務範圍，開始出版自己的漫畫《龍捲風》（Cyclone），其他一些獨立出版物也隨之出現，如加里·查洛納的《傑克魯》（Jackaroo）。那個時期出版的另一本漫畫選輯是《妙不可言》（Phantastique），這本由史蒂夫·卡特（Steve Carter）編輯、令傳統守護者無法接受的恐怖漫畫選只出了 4 輯。

《剃刀》

不幸的是，《連環畫》在發行 22 期後終於無以為繼。對新西蘭漫畫業來說，這是一個悲傷的日子，但江山代有才人出，《剃刀》（Razor）正蓄勢待發。這本由迪倫·霍羅克斯和奧克蘭當地傳奇人物科尼利厄斯·斯通（Cornelius Stone）創辦的雜誌是兩位漫畫家友誼的結晶，他們倆都是瘋狂的漫迷。在斯通和霍羅克斯的指引下，《剃刀》成為了 20 世紀 90 年代的《連環畫》，它刊登的作品出自各種類型的漫畫家，如：羅傑·蘭格里奇（Roger Langridge）、沃里克·格雷（Warwick Gray，他後來去英國從事漫畫出版）、理查德·伯德（Richard Bird，也去了英國，並在轉入影視界前協助建立了國際性漫畫團體"漫畫力量聯盟"），還有托尼·雷努夫（Tony Renouf）、格雷姆·羅馬尼斯（Graeme

Romanes，他用漫畫形式繪製的那些字母好到令人難以置信），以及與記者兼漫畫作家斯蒂芬·朱厄爾（Stephen Jewell）搭檔的保羅·羅傑斯（Paul Rogers，他目前正在從事卡通教學工作）。這些已經閃耀漫畫界或仍是璞玉的天才們使這本雜誌成了一個令人振奮的、融合傳統敘事與實驗元素的大熔爐。儘管《剃刀》維持時間不長（1985-1992 年），但它似乎發出了改變的信號，使新西蘭漫畫家重新看待自己及其在世界漫畫舞台上的地位。一些加入過《剃刀》創作隊伍的漫畫家後來離開祖國，前往英國或者美國工作，這也使《剃刀》對下一代人產生了像《連環畫》對上代人那樣的影響。

那時到現在

澳大利亞的《福克斯漫畫》和新西蘭的《剃刀》有了影響之後，分處南北半球的漫畫家開始向對方領地拓展，尋找在國際上打響聲名的機會。蘇格蘭漫畫家埃迪·坎貝爾移居澳大利亞，他原是英國小型出版業的中流砥柱，繪製過由艾倫·穆爾撰寫腳本的《來自地獄》（From Hell）。他的到來在布里斯班的漫迷中引起了小小的轟動，因為他們正開始嘗試推出小型出版物《迪維》（Deevee）。由馬庫斯·穆爾（Marcus Moore）編輯的《迪維》主推加里·查洛納、皮特·馬林斯（Pete Mullins）、埃迪·坎貝爾以及澳大利亞國內外

理查德·伯德是位自成一格
的優秀漫畫家，到了英國
後，他曾在漫畫領域找工
作，卻陰差陽錯地開始了影
視導演的職業生涯。這是影
視界的幸運，也是漫畫界的
損失。
© 理查德·伯德

沃里克·格雷是另一位從新
西蘭來到英國工作的傑出漫
畫家。他倒是在漫畫領域找
到了工作，成了編輯和作
家，遺憾的是他也不再畫漫
畫了。
© 沃里克·格雷

托尼‧雷努夫作品中的一頁，表現了作者的一些古怪想法，雷努夫是《剃刀》的作者之一，也是對新西蘭本土漫畫小型出版事業最不遺餘力的支持者之一。
© 托尼‧雷努夫

雅松‧保羅斯憑借系列故事《河馬偵探》贏得了很多尊敬，作品展示了其紮實的美術功底。
© 雅松‧保羅斯

以低俗搞笑作品著稱的卡爾‧威爾斯及其迷你漫畫《神探老太太》(Backdoor Gran)。這位漫畫家受 E‧C‧西格的影響很深。
© 卡爾‧威爾斯

其他漫畫家的作品，在國際上小獲成功。

如今，澳大利亞漫畫界的情形還是如以往那般難以預測，不過新的漫畫家總是層出不窮。正崛起的漫畫家中，有《白金砂粒》（*Platinum Grit*）的作者特魯迪·庫伯（Trudy Cooper）和《巴特麗莎》（*Batrisha*）的作者狄龍·內勒（Dillon Naylor），而正在進行出色創作的知名漫畫家有《河馬偵探》（*Hairbutt the Hippo*）的作者雅松·保羅斯（Jason Paulos）。通過不時舉辦如"OzCon"這樣的漫畫集會，漫迷扮演了非常活躍的角色；精彩的漫迷雜誌也得以出版，托尼亞·沃爾登（Tonia Walden）編輯的《飲食漫畫》（*Eat Comics*）就是其一。用以表彰澳大利亞漫畫傑出成就的"萊傑獎"（Ledger Awards）最近剛由漫迷雜誌《OZ漫畫》和漫畫家加里·查洛納建立起來，這個以澳大利亞已故漫畫家、色彩畫家兼噴槍畫家彼德·萊傑（Peter Ledger）命名的獎項預示了澳大利亞漫畫光明的未來。

新西蘭的漫畫業也很活躍，在國內外從事創作的傑出漫畫家的名單不斷擴充。那些在海外的漫畫家當中，聲譽最高的當屬羅傑·蘭格里奇。移居倫敦後，蘭格里奇曾為包括美國的幻畫書業、DC和黑馬公司，日本的小段舍，英國的高速路出版社／反叛動漫公司（《公元2000》和《大都市雜誌》）、期限出版公司和伊格爾摩斯公司（Eaglemoss）在內的全世界多家出版社工作過。他同時創作自己的漫畫系列《小丑弗雷德》（*Fred The Clown*），

還兼畫插圖以賺取房租。蘭格里奇是一個不折不扣的工作狂，或許也可以說他是世界上最有條理的漫畫家。即使有時必須以別人的風格作畫（他正長於此道），其作品也總是獨樹一幟。總而言之，蘭格里奇就是他那一代的E·C·西格（《大力水手》的作者）。如果世界上存在某種評判的話，那他應是這個星球上最有名的漫畫家之一。

蘭格里奇和霍羅克斯等漫畫家對新西蘭新生代漫畫創作者產生了巨大影響。這些人中包括：卡爾·威爾斯，他的《漫畫書工廠》（*Comicbook Factory*）是一部畫工精美、令人捧腹大笑的黃色迷你漫畫；安東尼·埃利森（Anthony Ellison），一位政治漫畫家，其作品線條可愛，有一種調皮的幽默感；安特·桑（Ant Sang），因迷你漫畫《污穢》（*Filth*）樹立聲譽；克里斯·斯萊因（Chris Slane），他的漫畫小說《毛伊島》（*Maui*）用與眾不同而又引人入勝的視覺風格重新闡釋了古老的毛利人傳說。所有這些人都有所突破，而他們本人又影響了下一代的漫畫家。

漫畫課程——如保羅·羅傑斯所執教的那些——變得越來越流行，結出的碩果也有目共睹。凱爾文·素（Kelvin Soh）、亞歷克斯·貝亞爾（Alex Beart）、西蒙·拉塔拉伊（Simon Rattaray），羅傑斯的這些弟子或繼續出版自己的迷你漫畫刊物或相互投稿，使這一領域保持了活力。而一些更新的創作團隊也為保持當前新西蘭漫畫的多樣性盡了自己

科尼利厄斯·斯通

科尼利厄斯·斯通大概是新西蘭近代漫畫業發展中最重要的人物之一。簡言之，他是新西蘭數代漫畫家的創造力之源。

除《剃刀》外，斯通還出版有幽默諷刺劇集《性愛家庭》（*Family of Sex*）、《UFO》和《旋轉木馬》（*Roundabout*），並與羅傑·蘭格里奇合作了著名的系列故事《邪惡修女納克爾茲》（*Knuckles the Malevolent Nun*）。這是一部有趣但看了不大舒服的超現實主義連環畫。這位富於實驗精神的漫畫家還是一名劇作家（他有幾個劇本是與其漫畫相關聯的）。

作為傑出的腳本作者，斯通最大的才能在於，能給很多漫畫家提供找到自己、發揮自己的空間。

羅傑·蘭格里奇的《小痰龍弗雷迪》(Little Freddy Phlegm)顯示了他模仿其他漫畫家風格的奇才。在這部連環畫中，他向溫莎·麥凱所作的《小噴嚏蟲薩米》(Little Sammy Sneeze)表達了敬意。
© 羅傑·蘭格里奇

的一分力量，除蒂莫西·基德(Timothy Kidd)和索菲·麥克米倫(Sophie McMillan)夫婦與朋友亞當·賈米森(Adam Jamieson)組成的"蹺蹺板"(SeeSaw)外，其他值得一提的團隊還有斯特凡·內維爾(Stefan Neville)組建的"燕麥"(Oats)，以及達爾·施羅德(Darren Schroeder)組建的"娛樂時光"(Funtime)。從上述現象可以看出，新西蘭並沒有自己獨特的漫畫風格，而是呈現出一種糅雜了美國、英國、歐洲和日本風格的混合體，涉獵主題範圍之廣令人驚異。賈里德·萊恩(Jared Lane)和賈森·布賴斯(Jason Brice)的漫畫《化身》(Avatar)講的是強姦對學生群體的影響，薩雷·恩(Saret Em)的迷你漫畫可游走於各種漫畫類型之間，它們所代表的新西蘭漫畫真可謂無所不包。對真正的漫畫行家而言，澳洲漫畫界，特別是新西蘭的漫畫家群體，是非常值得探究的。

新西蘭最優秀的年輕漫畫家之一亞當·賈米森的美妙畫作。
© 亞當·賈米森

無人能出其右的克里斯·諾克斯，一位多才多藝的漫畫家兼音樂家。這部連環畫是對他自己的一首抒情歌曲的詮釋。

蘭格里奇自行出版的
《小丑弗雷德》，封面
引人注目，色彩運用
獨特。
© 羅傑·蘭格里奇

在《小丑弗雷德》的這幅畫面中，蘭格里奇以嫻
熟的技巧將漫畫藝術玩弄於股掌間。
© 羅傑·蘭格里奇

世界級大師：
迪倫・霍羅克斯

新西蘭漫畫家迪倫・霍羅克斯的代表作《希克斯維爾》的封面。故事講的是某記者探訪一個村落，試圖揭開世上最成功的漫畫書作家的秘密。《希克斯維爾》是敘事手法上的傑作，是爲一種藝術形態譜出的激情詩。
© 迪倫・霍羅克斯

《阿特拉斯》有點像是《希克斯維爾》的姊妹篇，它們共同擁有一些人物。對漫畫的癡迷仍在其中，然而這一次，卻被鍛造出了真正的張力。
© 迪倫・霍羅克斯

迪倫・霍羅克斯對自己選擇漫畫作爲表達媒介有點愛恨交織。雖然他不能否認自己對這種藝術形式的熱愛，而且他也因此獲得了國際聲譽，但漫畫似乎確實以一種最爲奇怪的方式影響了他。

1966 年，霍羅克斯出生在新西蘭奧克蘭一個諳熟大衆文化的家庭。他的父親羅傑（Roger）是奧克蘭大學文學院影視與媒體研究系主任，叔叔奈傑爾（Nigel）是新西蘭廣播電台知名 DJ。霍羅克斯一家最喜歡的睡前讀物是埃爾熱的《丁丁歷險記》、卡爾・巴克斯的《唐老鴨》以及托弗・揚松的《姆明》。

小迪倫對漫畫有一種自然而然的親切感並不意外，他 15 歲時就創作了一部題爲《太空巡邏員扎普・宗內》（Zap Zoney of the Space Patrol）的連環畫，並向類似《無意義的話》（Jabberwocky）這樣的當地兒童雜誌投稿。

在大學讀英語的時候，他遇到了科尼利厄斯・斯通，一位當地的傳奇人物。兩人合辦了雜誌《剃刀》，一塊任由漫畫家發表深奧晦澀、實驗性或個性化作品的園地。在 90 年代早期停刊之前，《剃刀》是本土漫畫家的交流中心，也是新西蘭漫畫業的一把標尺。除了《剃刀》的工

作，霍羅克斯還爲許多學生雜誌及包括澳大利亞《福克斯漫畫》在內的漫畫選輯供稿，逐步樹立了作爲一位真正有價值的漫畫家的聲譽。他還以毛利人傳說中的新西蘭第一位移民“庫普”（Kupe）的名字作爲筆名，只是沒用多長時間。

1989 年，迪倫・霍羅克斯決定去英國尋找適合漫畫家的工作，並於此時開始創作迷你漫畫系列《泡菜》（Pickle，其得名來自英文“蒔蘿泡菜”的聯想，Dylan 的暱稱 Dill 有蒔蘿之意）。不幸的是，他到英國沒多久，便開始遭受漫畫恐懼症的折磨。只要他走進一家漫畫商店或是閱讀除了腳本大綱之外的任何漫畫，恐懼感就會襲來。他閱讀看不懂的各語種如法語、日語漫畫以解脫這種過敏，並不停地寫和畫，總之用盡各種辦法，最終使自己重新面對了漫畫。霍羅克斯在《泡菜之最後的福克斯故事》（Pickle:The Last Fox Story）中記錄了人生中的這一時期。如今他仍遭受着困擾，只是沒那麼嚴重了。

將自己定位爲漫畫家的霍羅克斯協助創立了漫畫家組織——漫畫力量聯盟。此後，1992 年，將自己的公司從“悲劇打擊出版社”

（Tragedy Strikes Press）更名爲"黑眼睛書業"（Black Eye Books）的出版商米歇爾·弗拉納（Michel Vrana）將《泡菜》重新包裝，出版了美國版。接下來的五年，《泡菜》出了 10 期，獲得了較高評價以及若干個伊格納齊獎。1998年，《泡菜》推出的主要系列故事《希克斯維爾》（Hicksville）由黑眼睛書業以漫畫小説的形式結集出版。

《希克斯維爾》是霍羅克斯的經典之作。主人公名叫"倫納德·巴茨"（Leonard Batts），是美國《漫畫世界》（Comics World）雜誌的新聞記者，他在新西蘭小鎮希克斯維爾（這兒恰巧是漫迷的天堂）旅行，爲的是揭開世界最著名的漫畫家"迪克·伯奇"（Dick Burge）的秘密。

憑借引人入勝的獨特情節，加上一系列刻畫生動細膩的人物角色，霍羅克斯發展出了他的敘事絕技。《希克斯維爾》後來又出了加拿大版（由季節圖畫出版）、法文版（由聯盟出版社出版）、西班牙文版和意大利文版。它獲得了很多獎項，如阿爾法藝術獎的最佳專輯獎、安古蘭的評論家獎、一次哈維獎和兩次伊格納齊獎，並被評爲《漫畫期刊》的年度漫畫書。

《希克斯維爾》獲得成功後，霍羅克斯開始爲 DC 漫畫公司工作，這期間，他完成了系列故事《蝙蝠女俠》（Batgirl）與《亨特：魔法時代》（Hunter: the Age of Magic）。他每周還爲《新西蘭聽眾》（NZ Listener）雜誌創作連環畫，爲政府製作健康推廣漫畫，並爲很多商店繪製漫畫和插圖。

2001 年，他爲季節圖畫創作了新系列故事《阿特拉斯》的第 1 期。《阿特拉斯》有點像是《希克斯維爾》的後續故事，講述了倫納德·巴茨到東歐國家"科爾尼科皮亞"（Cornicopia）旅行，尋訪著名漫畫家"埃米爾·科佩恩"（Emil Kopen）的故事。遺憾的是，由於霍羅克斯的工作負荷太大，這部漫畫只出版了一期，可是其擁躉都希望他能很快繼續這個故事。

霍羅克斯同時也是一位漫畫史學家，爲很多雜誌撰寫有關文章，並舉辦演講和講座。1998 年，他牽頭組織了一個新西蘭漫畫展，出版了一本 100 頁的圖錄。

霍羅克斯現與妻子和兩個孩子居住在海邊，作爲新西蘭漫畫領域的關鍵人物，跨越了《連環畫》、《剃刀》以來的時代。其影響貫穿了新西蘭漫畫史的近二十年，且至今仍未消失。

霍羅克斯未完成的系列作品《地下咖啡館》中的一頁，講述的是在新西蘭北島城市奧克蘭發生的一段單戀故事。
© 迪倫·霍羅克斯

《阿特拉斯》中的場景，描繪了作者正在接受某外國政府問訊。
© 迪倫·霍羅克斯

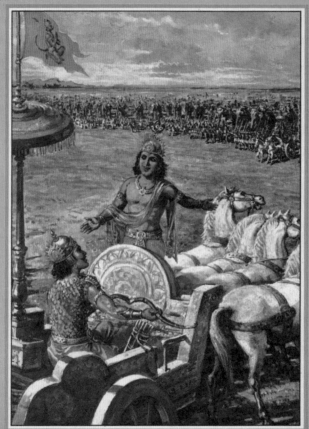

 AMAR CHITRA KATHA

The Gita

Vol. 505 Rs .25

Amar Chitra Katha: the Glorious Heritage of India

《阿馬爾‧奇特拉‧卡》系列中，1977 年版的印度經典史詩《薄伽梵歌》(*The Bhagavad-Gita*)，由作者兼編輯阿南特‧帕伊和藝術家普拉塔普‧穆利克改編。

© 印度書屋

10

靜修處、
隔離地
和阿拉伯傳說

發展中國家雖沒有著稱於世的龐大漫畫產業，但卻產生了一些一流的漫畫創作者和傑出的連環畫故事。從印度到非洲到中東，漫畫在這些地區的重要性並不遜於世界其他任何地方。

《阿馬爾·奇特拉·卡》被譯為無數種語言出版。此圖是由傑出的封面藝術家C·M·維坦卡所作。
© 印度書屋

印度的本土漫畫發展了四十多年，並在這個國家的大眾文化中獲取了重要位置。1947 年獨立前，印度漫畫一直深受英國漫畫影響；直至 60 年代，印度才有了第一批土生土長的漫畫角色。

印度漫畫的奠基人之一、漫畫家普蘭·庫馬爾·夏爾馬（Pran Kumar Sharma）用他為德里《團結日報》（Milap）創作的兩個漫畫人物——一個名為"達布"（Dabu）的少年及其導師"阿迪卡里"（Adhikari）教授打破了由大型聯合企業發行的外國連環漫畫對印度的壟斷。他接下來的作品《什麗瑪蒂吉》（Shrimatiji）講述了一個並非典型的印度家庭主婦的一連串不幸遭遇。1969 年，普蘭的筆下誕生了"查查·喬杜里"（ChaCha Chaudhary）和"薩布"（Sabu）。兩人一文一武，聯手打擊犯罪。喬杜里較為年長，身體虛弱，但智慧非凡。他總是圍着招牌式的紅色穆斯林頭巾，一隻忠誠的狗陪伴其左右。他的搭檔薩布則是個巨人，碰巧剛從木星來到地球。這部由鑽石漫畫公司（Diamond Comics）出版的系列漫畫很快佔領了市場。這對主人公也頓時成為印度風靡一時的漫畫人物。之後，普蘭又創作了反響不錯的《拉曼與巴加特·吉》（Raman and Bhagat Ji）、《比盧、品奇與蘇萊曼尼大叔》（Billoo, Pinki & Uncle Sulemani）等作品，但都不如《查查·喬杜里》那樣深入人心。

《魔力漫畫》

20 世紀 60 年代是印度漫畫的繁榮時期。此時的印度出版業風平浪靜，《印度時報》（Times of India）的老闆決定進軍漫畫業以賺取額外利潤，他將此任務交給了手下一個名叫阿南特·帕伊（Anant Pai）的年輕人。在尚未引進《超人》之前，《印度時報》先行拿下美國報紙連環畫《幻影》的授權，並於 1964 年 3 月推出月刊《魔力漫畫》（Indrajal Comics）。這本雜誌的前 16 頁到 24 頁都是由《幻影》的內容構成，餘下的則由《飛俠哥頓》、《魔

查查・喬杜里和巨人薩布，作者是印度漫畫家普蘭・庫馬爾・夏爾馬。
© 普蘭公司

《阿馬爾·奇特拉·卡》系列中的《普拉拉德》（Prahlad），由卡瑪拉·錢德拉坎特（Kamala Chandrakant）改編，蘇倫·羅伊繪圖。該故事基於傳統的《薄伽梵歌》和《毗濕奴往世書》（Vishnu Puranas）。
© 印度書屋

註釋：

[1] 錫克男人的名字中一般都有"辛格"一詞，意為 "雄獅"。——譯註

術師曼德雷克》（Mandrake the Magician）以及《布茲·索耶》（Buzz Sawyer）等其他一些金氏社的作品填充。和前面章節提到的澳大利亞和斯堪的納維亞讀者一樣，印度讀者很快就為福爾克·李筆下的這個漫畫人物所折服。因受讀者歡迎，1967 年 1 月 1 日，《魔力漫畫》從第 35 期起改為隔周發行。阿南特·帕伊通過這本雜誌歷練了自己的編輯能力，並很快成為印度漫畫的主要推手。《幻影》中的冒險故事大多發生在印度境內或周邊。美國人並不注意民族影響，所以帕伊和其他編輯需要對漫畫做一些調整，以保證"政治上正確"。於是，故事中的矮人部落從孟加拉變到了杜撰的地方，因為孟加拉國並沒有矮種人，這種毫無根據的描述很有可能會引起印度讀者的不滿；故事中的犯罪集團"辛格兄弟幫"改名為"海盜辛哈"，以免冒犯印度錫克教徒[1]；在《幻影》第 20 期出現的奪命復仇者"拉馬"本是印度神靈的名字，後換成了十分常見的印度人名"拉馬莫漢"。《魔力漫畫》前五十多期的封面是由 B·戈文德（B. Govind）繪製的。他的作品在其愛好者中至今仍受到高度推崇，這跟為美國金鑰匙（Golden Key）繪製漫畫書封面的藝術家喬治·威爾遜（George Wilson）頗為相似。

電視的啓示

《魔力漫畫》的工作令帕伊很愉快，但在 1967 年，他獲得一個啓示。"那時，電視剛剛在印度出現，還處於實驗階段。一天晚上在德里，我碰巧路過一家商店，裡面擺着台電視機。我停下腳步出奇地望着。電視裡正在演一個問答節目，問的問題是：'羅摩（印度教主神毗濕奴的第七個化身）的母親是誰？'參加節目的人沒一個知道答案。而接下來一個關於希臘神的問題，答案卻是所有人都知曉。我意識到，有必要讓印度年輕人瞭解我們自己的傳統文化……於是，宛如一道閃電擊中了我，路就在眼前……在《印度時報》旗下《魔力漫畫》工作的經驗使我知道漫畫書所能製造的狂熱。我帶着我的想法去見了很多出版商，但全是徒勞一場。"帕伊回憶道。

《阿馬爾·奇特拉·卡》

帕伊最終在印度書屋出版公司（India Book House，IBH）落了腳。於是，或許是印度歷史上最具影響力的漫畫品牌——《阿馬爾·奇特拉·卡》（Amar Chitra Katha，ACK）誕生了。在過去的 25 年裡，這一極受歡迎的神話系列總共銷售出 8,600 萬冊。

此套漫畫書所講的故事超過 384 個，它們完全以印度文化和歷史為基礎，《阿馬爾·奇特拉·卡》這個名字也是得自其中一個故事。在拉姆·瓦厄爾卡（Ram Waeerkar）、迪利普·卡達姆（Dilip Kadam）、蘇倫·羅伊

（Souren Roy）和普拉塔普·穆利克（Pratap Mulick）等眾多藝術家的協力下，毗濕奴、象頭神伽內什以及整個印度萬神世界的古老神話傳說重獲了新生。瓦厄爾卡和穆利克兩人以注重細節研究而著稱，卡達姆則擁有自己的"三叉戟漫畫藝術工作室"（Trishul Comico Art）。在印度西部城市普納，卡達姆和他的兒子歐姆卡（Omkar）管理着一支由十幾位藝術家組成的動漫創作團隊。另一位對此套叢書有重要貢獻的藝術家是 C·M·維坦卡（C. M. Vitankar）。他創作了其中的《伽內什》（Ganesha，1975）、《濕婆的傳說》（Tales of Shiva，1978）、《阿周那》（Arjuna）、《猴子與男孩》（the Monkey and the Boy，1979）以及《迦絺吉夜》（Karttikeya，1981）。此後，該叢書陸續推出了一系列以甘地、尼赫魯、佛陀等印度著名歷史人物乃至世界名人為題材的漫畫故事。

"我必須說，叢書中圍繞黑天神展開的創作是我職業生涯中最滿意的作品之一。《薄伽梵歌》（The Gita）這部作品也給我帶來很大成就感。"帕伊愉快地回憶道。真難以置信，這套書已被譯成 38 種語言。"其中最大一筆訂單來自非洲的某個組織，他們訂購了 5 萬冊被譯為當地語言的《耶穌》（Jesus Christ）。"

儘管如此，帕伊"大叔"並沒有好大喜功而停滯不前。1980 年，他創辦了另一本具有轟動效應的漫畫雜誌《叮噹》（Tinkle），內容包括連環畫、猜謎以及風格接近英國《畢

諾》的主題故事。這本漫畫雜誌很快成為印度人的最愛，並發行至今。雜誌中的一個漫畫人物"蘇潘迪"（Suppandi）全部由讀者為其提供故事，然後由專業藝術家繪製。互動元素的添加讓雜誌社一周能收到多達六千封的來信。

20 世紀七八十年代，漫畫主要是面向兒童的大眾媒介。對於多數孩子來說，他們買得起漫畫，他們的父母也認可這種娛樂方式。然而不久，有線電視開始把讀者挖走了。作為補救，很多出版商在 20 世紀 80 年代末到 90 年代初推出了比較血腥的作品。這一時

《米拉巴伊》（Mirabai）中黑天神拜訪米拉巴伊的場景，美麗的畫面出自優素福·連（Yusuf Lien）筆下。
© 印度書屋

另一張《阿馬爾·奇特拉·卡》的精彩封面，多產的 C·M·維坦卡所繪。
© 印度書屋

由阿南特·帕伊和普拉塔普·穆利克改編的《薄伽梵歌》仍透出濃重的哲理味道。
© 印度書屋

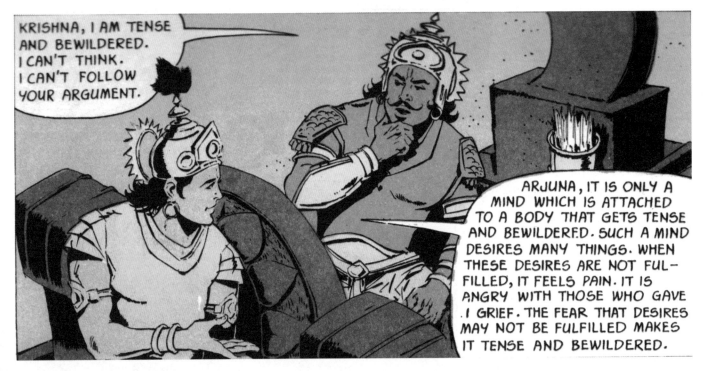

期，漫畫轉向年齡稍大一些的青少年讀者。"我感覺今天的動畫片充斥着太多的暴力，"帕伊哀嘆道，"現在的孩子們智商相當高，但情商很低。"

儘管動漫的發展日趨極端，但以適合各年齡段閱讀的普通漫畫產品為主打的鑽石漫畫公司還是保持了領袖地位。或者說，他們正是因此而受益的。"我們仍然處在行業頂端，因為我們乾淨，"鑽石漫畫公司的編輯兼主管居爾辛·萊（Gulshan Rai）說，"像查查·喬杜里、比盧以及品奇這樣的漫畫人物能深入人心，就是因為他們來自家庭的氛圍之中。"

《查查·喬杜里》

在一個擁有十多億人口的國家裡，印度出版商面臨的最大困難是，全國上下使用的語言紛繁多樣，"《查查·喬杜里》仍在以 10 種不同的語言出版，其中包括印度語和英語，每期的銷量差不多有 1 千萬冊，"普蘭說。這位創作者相信，查查·喬杜里的持久吸引力在於他是用智慧解決問題，而不像超人這樣的西方英雄，基本上靠生理技能去完成任務。"查查·喬杜里是一個典型的印度中產階級形象，他的大腦運轉得快過一台電腦。"普蘭說。

儘管電視——這個全球漫畫的苦難之源挖了後者的牆腳，印度漫畫產業卻向熒屏敞開了懷抱。2002 年，查查·喬杜里這一漫畫形象誕生 32 年後，終被搬上熒屏，改編為 200 個全新的冒險故事，每周播三次。"這部系列漫畫現在依然勢頭強勁，"普蘭說，"但我們必須與時代變化的步調一致。電視已經崛起，並成為家庭娛樂首選的強大媒體，我們製作這個節目正是為迎合這種需求。"它不憚於觸及像 "9·11" 這樣複雜的當代事件，普蘭沒有因為這是一個家庭類節目就對其主題的敏感性有過多考慮："難道孩子們不是每天都能在電視新聞裡看到這發生的一切嗎？我不會捏造人們完全聞所未聞的東西。今天的孩子自有過人的判斷力。"

帕伊的觀點趨於樂觀："我認為今日的市場和全球文化既已如此，我們就應該趁孩子還小、吸收力正強的時候，教給他們正確的人生觀。有很多能夠使生活變得更美好的質樸價值觀，當它們通過漫畫或動畫傳達出來時，無論是印度、俄羅斯還是法國或美國的孩子，都能獲得這種普世的價值。製作帶有普世信息的內容，能夠讓整個世界一同接受。"而印度動畫的奠基人拉姆·莫漢（Ram Mohan）則稱："將大量的故事資源和文化遺產轉化成漫畫內容需要大量資金。正如日本人塑造了日式動漫，我們也要擁有自己的民族氣質。"拉姆·莫漢的公司一直在為約翰·霍普金斯大學創作關注加拉國青少年健康問題的漫畫作品。"漫畫總是有一種吸引力。甚至連與食品和農業相關的組織也開始借助漫畫來教化農民群眾。"最近，印度的教育普

《羅根·戈什》

由彼得·米利根與布倫丹·麥卡錫合作的詼諧漫畫系列傑作《羅根·戈什》（以一種咖喱粉命名）是 1990 年在英國的一本並不暢銷的雜誌《左輪手槍》上最初面世的。1994 年，炫目漫畫公司將其六個部分合併發行了單行本。這部以倫敦斯托克紐因頓（Stoke Newington）一家印度餐廳為部分背景的漫畫自開始便充分顯示了它的影響力。

在序言裡，麥卡錫表達了他對印度漫畫，特別是對《阿馬爾·奇特拉·卡》的喜愛，"……英語漫畫界已迅速國際化。因此《阿馬爾·奇特拉·卡》也應該能夠在海外開拓市場，如果這回印度漫畫的首次亮相有助於推進這一進程，那麼我將為之全力以赴！"

這部漫畫顯然引發了人們的興趣。2005 年，同是炫目漫畫旗下創作者的格蘭特·莫里森和菲利普·邦德推出了漫畫《維瑪那拉馬》（*Vimanarama*），內容涉及英國亞裔、包辦婚姻以及古代神靈。

爲印度版《蜘蛛俠》設計
的早期形象之一，由吉瓦
南·J·康（Jeevan J Kang）
繪製。
© 奇跡漫畫公司

及率和購買力呈上昇趨勢，這意味着人民的消費習慣也正發生改變。印度十多億人口的平均年齡是世界上最低的。到 2015 年，印度將有 5.5 億人年齡在 20 歲以下。"這些孩子是自由主義的產物，"新德里零售諮詢公司（KSA Technopak）的阿爾溫德·K·辛哈（Arvind K. Singhal）說，"電視和互聯網將世界的潮流擺在他們眼前，而且他們也不抗拒消費。"雖然數以億計的印度人仍生活在貧窮之中，但這裡也有很多大型購物中心，有想看漫畫的百萬富翁及中產階級小孩。他們一直與蜘蛛俠、蝙蝠俠等漫畫人物為伴，現在是擁有自己漫畫偶像的時候了。雖然神話題材的連環畫故事近來盛行，但與其他國家相比，印度漫畫書的總產量較低。

歷時 26 年、發行了 803 期之後，《魔力漫畫》最終於 1990 年 4 月停止連載《幻影》。此後，這位"游走的魂靈"投靠鑽石漫畫公司，緊接着又輾轉到拉尼漫畫公司（Rani Comics），最終在 2000 年 6 月落腳於埃格蒙特出版公司（Egmont Publications）和印度傳播集團（Indian Express Group）。他們將北歐的幻影人小組創作的故事引進出版，為這位蒙面英雄重新推出了英語系列。

2004 年，電影導演謝卡爾·卡普爾（Shekhar Kapur）及心靈治療大師迪帕克·喬普拉（Deepak Chopra）一起創立了印度最好的漫畫外包公司。此前，喬普拉的兒子約塔門·喬普拉（Gotham Chopra）為自己經營的約塔門娛樂集團（Gotham Entertainment Group，GEG）取得了美國奇跡及 DC 漫畫公司作品在這塊廣袤的次大陸的發行權。他還編輯了映像漫畫旗下的《防彈武僧》（Bulletproof Monk），並將它製成了電影。

又熱又辣的蜘蛛俠

不久，GEG 公司成立了約塔門工作室，着手創作印度本土化的《蜘蛛俠》。在這個版本中，蜘蛛俠不再是性格溫和的攝影師彼得·帕克，而成了像印度鄉下人一般身穿窄腳長褲和寬鬆長袍的帕維特·普拉巴卡（Pavitr Prabhaka）。這位孟買蜘蛛人的力量不是來自一隻有放射性能量的蜘蛛，而是來自一位神秘的聖人。他的對手綠魔則成了古代印度惡魔羅刹的轉世。美國版《蜘蛛俠》被印度化的地方還有：帕維特追求的是米拉·賈殷，而不是瑪麗·簡；本大叔變成了比姆大叔；梅阿姨變成了馬婭阿姨。"明日的超級英雄將是跨文化和超越國界的。"老喬普拉說，"與傳統的美國漫畫翻譯版不同，印度蜘蛛俠將成為有史以來第一個'翻創'（transcreation），我們徹底改造了帶有西方特徵的原著。"為了降低成本，約塔門工作室致力於用印度人才資源為美國出版商創作漫畫。"已有大量的印度人成為軟件程序員，而我們希望印度的新一代能再次以創造力著稱，亦如昔日的印度。"約塔門工作室的首席執行官沙拉德·德瓦拉

印度作家羅希特·古普塔（Rohit Gupta）的小說
《多普勒效應》被加布里埃爾·格林伯格改編爲一
部漫畫。
© 羅希特·古普塔和加布里埃爾·格林伯格

印度版《蜘蛛俠》是蘇雷什·希達拉曼（Suresh
Seetharaman）、沙拉德·德瓦拉賈恩和吉瓦南·康
合作編撰的，後者也參與了美術工作。前 4 期的
合集於 2005 年在美國出版。
© 奇跡漫畫公司

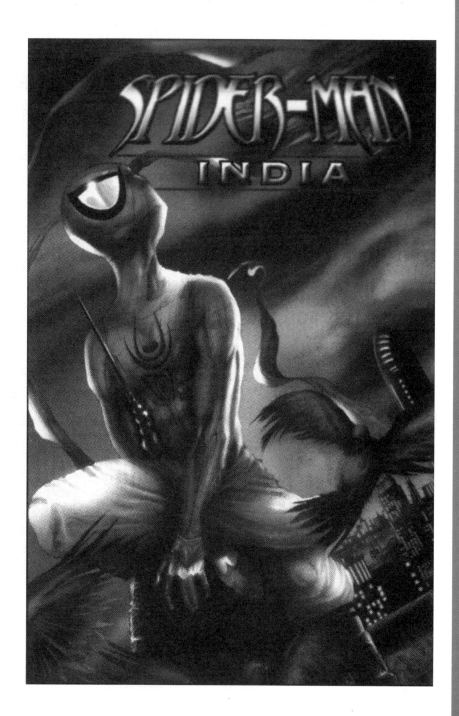

傑作《走廊》的內頁。
© 薩那特・班納吉

賈恩（Sharad Devarajan）如是說道。印度版《蜘蛛俠》也銷到了印度以外，包括賣給美國讀者。

儘管如此，生活在孟買、其周報專欄有超過 600 萬讀者的作家羅吉·古普塔（Rohit Gupta）仍對這個亞洲版的爬牆高手心存疑慮。"如果是在一百多年前的英國統治時期，這部漫畫讀起來可能還有意思；但在今天，在一個電腦和手機隨處可見的國家，它就不免可笑了，而且這個國家的人民所信奉的諸神比任何超級英雄都要厲害百倍。"

當然，這種觀點可能是出於酸葡萄心理，因為古普塔也經營着一家獨立漫畫工作室——成立於 2003 年 12 月的"阿波羅碼頭漫畫"（Apollo Bunder Comics）。"工作室出品的頭一部漫畫是《多普勒效應》（The Doppler Effect），它剖析並抗議了數年前發生在古吉拉特邦的暴力事件，並由加布里埃爾·格林伯格（Gabriel Greenberg）改編為圖畫小說。"這位作者兼出版人提到的那次流血衝突發生在 2002 年，有上千人被殺。"我們也正在製作一部圖畫小說，用以引導對印度兒童救濟的宣傳。"與此同時，古普塔在孟買最大的一家日報《午報》（Mid-Day）上發表了連環畫《特別警官薩萬特》（Special Officer Savant）。古普塔的同儕沙拉德·夏爾馬（Sharad Sharma）則與芬蘭組織"世界漫畫"（World Comics）合作，經營着一家同名的成人教育企業，目的是讓人們都來製作自己的漫畫集，從而用連

環畫藝術改變印度人的鄉下生活方式。

與此同時，印度漫畫也開始在其他一些令人意想不到的新領域獲得發展。薩那特·班納吉（Sarnath Banerjee）的《走廊》（Corridor）成為得到國際認可的、印度圖畫小說新浪潮的開篇之作，並且三次重印，可以說是既叫好又叫座。

《走廊》講述了德里的一位二手書商與其顧客們之間的故事。責任編輯——印度企鵝圖書公司的 V·K·卡爾西卡（V. K. Karthika）想再多發掘一些圖畫小說，但發現天才並不容易。

非洲：飽經憂患的大陸

對任何類型的出版商而言，非洲都是一塊極其難啃的大陸，漫畫出版商就更別提了。面對發行渠道不暢、資金短缺、公眾蔑視漫畫、消費者日益輕閱讀而重電視的局面，根本難以想像漫畫產業還能在此立足。然而，在很多非洲國家中，漫畫產業的確存在，而且還在成長，只是速度很慢。且沒有哪個國家像南非這樣，將漫畫作為民族心智的延伸與寫照。從歷史上看，南非本土漫畫從來都是在反映國家大事，紓解文化壓力。政治、體育和社會事件在南非佔據着主導地位，南非人創作的漫畫體現了這個特點，並可以通過這個特點去識別它們。雖然很多漫畫及其創作者常常因為太"有價值"而受到批評，

薩那特·班納吉 2004 年極為暢銷的圖畫小說《走廊》，故事發生在德里。
© 薩那特·班納吉

在《超級前鋒》的婚禮特輯中，非洲版的 "維多利亞與貝克漢姆" 結婚了。但即使是新娘也無法阻止守門員 "大波"（Big Bo）在他們婚禮當天繼續比賽。這部連環畫由布魯斯·萊格（Bruce Legg）撰寫腳本，龐大的繪製團隊包括博尼薩·博納尼（Bonisa Bonani）、彼得·伍德布里奇（Peter Woodbridge）、蒙多·恩德武（Mfundo Ndevu）、邁克爾·克拉福德（Michael Crafford）、雅尼娜·科內爾斯（Janine Corneilse）、約翰－伊文斯·瓦赫納爾（John-Evans Wagenaar）和亨利·羅伯特。
© 前鋒娛樂公司（Strika Entertainment）/ 超級前鋒足球俱樂部

但毫不奇怪，幾乎所有的南非漫畫都演變成了內含信息的藝術品，要尋些簡單而輕鬆的娛樂，反倒不容易了。

南非的讀者更是硬將漫畫分成了兩類：兒童漫畫和知識分子卡通畫。高深的政治連環畫因其評論和獨到的觀點而為社會廣泛接受，而超級英雄、日本漫畫和從歐洲引進的漫畫則被認為很幼稚。考慮到價格問題，當地零售商總是將漫畫擺在貨架頂層，使其遠離了年輕人的市場。漫畫變成了一般人買不起的奢侈品。南非漫畫發展艱難同時也有國民識字率的問題，以及來自電影、電視和電腦遊戲的競爭，不過，這些倒是和其他國家面臨的困難沒有太大差別。

漫畫家里科·沙赫爾（Rico Schacherl）生於奧地利維也納，年幼時隨全家移居南非的約翰內斯堡。學習建築和平面設計之後，他最終遇到南非人哈里·達格莫爾（Harry Dugmore，一位前學術和商業聯合會會員），他們創立了南非第一本諷刺雜誌《笑柄》（Laughing Stock）——南非版的《瘋狂》。不幸的是，一年後該雜誌就停刊了。而正在這時，美國作家斯蒂芬·弗朗西斯（Stephen Francis）因娶了一位南非籍的白人妻子來到南非。弗朗西斯是《笑柄》的狂熱支持者，在雜誌生死攸關的時刻加入進來。1992 年，三劍客沙赫爾、達格莫爾和弗朗西斯，在弗朗西斯岳母的啓發和幫助下，創作了連環漫畫《夫人與僕人》（Madam & Eve），描繪了一個白種女人和她的黑人女傭之間的互動關係。1992 年 6 月，南非的《每周郵報》（The Weekly Mail），即現在的《郵政衛報》（Mail & Guardian）開始刊載這部漫畫。隨着讀者進入女主人 "格溫·安德森"（Gwen Anderson）和女僕 "夏娃·西蘇盧"（Eve Sisulu）的家中，故事旋即展開。《夫人與僕人》成了南非最著名及連載時間最長的連環漫畫。它的成功源於作者能夠深入體察當地人的所思所想，並通過活潑的方式將其表達出來。這部漫畫繼而衍生出了若干選集和一部成功的電視連續劇，並被報業聯合企業傳播到世界各地。

美國作家弗朗西斯在南非獲得了成功，但其祖國的漫畫在南非卻命途多舛。南非人對歐洲漫畫的反響相對好一些，因為歐洲漫畫的創作手法通常比美國出版人採用的程式化手法要略勝一籌。當你能以漫畫形式講述納爾遜·曼德拉的自傳《漫漫自由路》（Long Walk to Freedom）時，誰還要看《超人》或《蝙蝠俠》呢？

《超級前鋒》

泛非計劃採用了一些措施，以拉近漫畫和大眾的距離，目前好幾個非洲國家的國家級報紙都正在發行漫畫增刊《超級前鋒》（Supa Strikas）。這部堪稱英國足球漫畫《流浪者隊的羅伊》之非洲版的刊物部分是靠南非企業的資助生存的。這些贊助商的廣告幾

哈里·達格莫爾、斯蒂芬·弗朗西斯和里科·沙赫爾創作的《夫人與僕人》。這部極為流行的連環畫是對後種族隔離時期南非生活的諷刺性描寫。
© 快語娛樂（Rapid Phrase Entertainment）

從耐克公司的足球，到加德士石油公司提供的隊服，非洲最大的足球漫畫雜誌《超級前鋒》成功地獲得了各種贊助。
© 前鋒娛樂公司 / 超級前鋒足球俱樂部

南非藝術家約翰‧德蘭格（Johan de Lange）刊登在《非洲漫畫選集》（*Africa Comics anthology*）上的《活力故事》（*Vis Stories*）。
© 約翰‧德蘭格

喬‧道格以歐洲清線畫派風格繪製的令人不安的夢境片斷，出自他的連環畫《1974》。道格與同為非洲漫畫家的康拉德‧博特斯一起創辦了《苦味漫畫》。
© 安東‧坎內邁耶

乎出現在每個畫格內。報紙吸引了年輕人的市場，而漫畫藝術家和作家則獲得了他們所需要的經驗及曝光機會。英國漫畫《3D 鋒線殺手》（Striker 3D）也採用過類似的機制。

《苦味漫畫》

在南非社會的發展過程中，漫畫扮演着掃除文盲、提高愛滋病防範意識、倡導人們以行動保護環境，以及推進民主政治進程等多種角色。受第一世界的圖畫小說和第三世界教育普及項目的啟發，南非藝術家和作家們不時會為國家衛生部、環境事務部、非洲國家議會、國家的教育部門及紅十字會製作原創的漫畫書。獲得國際認可的康拉德·博特斯（Conrad Botes）是更為成功的創作者之一。他 1969 年出生於南非開普敦省的萊迪史密斯。在斯泰倫博斯大學學習平面設計和插圖期間，他結識了同修一門課程的安東·坎內邁耶（Anton Kannemeyer），也就是喬·道格（Joe Dog）。二人於 1992 年創辦了具有開創性的《苦味漫畫》（Bitterkomix），這是當時南非唯一一本獨立漫畫雜誌。其所包含的社會政治諷刺性內容給南非漫畫創作者提供了展示作品的機會。之後，博特斯又同賴克·哈廷（Ryk Hattingh）一道創作出漫畫《福斯特幫》（Die Foster Bende），並於 2000 年 6 月出版。博特斯和喬·道格的作品相繼出現在歐洲漫畫市場上，比如《福爾馬林》（Formaline）、《5300

區》、《拉賓兔》以及《漫畫 2000》等。他們仍然繼續在《苦味漫畫》上發表作品，並定期在南非和歐洲舉辦展覽。1998 年，喬·道格創作了圖畫小說《齊克與井下魔蛇》（Zeke and the Mine Snake），講述的是一名南非礦工的故事，由武卡·希夫特（Vuka Shift）撰寫腳本。目前，喬·道格在南非約翰內斯堡的維茲技術學院（Wits Technikon）教授插圖和絲網版畫課程。

對南非的漫畫出品人來說，一般資金仍不容易得到，藝術項目的經濟支持更多來自於國外政府或機構，其中尤以瑞士藝術委員會（Swiss Pro Helvetia Office）和法國政府值得矚目，他們於 2003 年創辦了個"多彩漫畫節"（Comics Galore）。國際上的一些藝術家應邀飛往南非，在約翰內斯堡參加與《苦味漫畫》聯合舉辦的講座和會議。此國際漫畫藝術節為期六個月，包括展覽、國際會議、短訓班、講座，並推出專門的書籍。目前它正準備發展為年度活動。

南非漫畫不需要英雄

2004 年 3 月，開普敦的亨利·羅伯茨（Henri Roberts）推出了他自己製作的六期迷你系列漫畫《復仇俠》（Venge），講述一個陷入困惑的畸形人在 2020 年的紐約醒來後，一邊躲避當局追捕一邊追尋自身秘密的故事。美國 90 年代早期那批創作超級英雄漫畫的作

《苦味漫畫》創始人之一康拉德·博特斯的一幅畫作。
© 康拉德·博特斯

亨利·羅伯茨自助出版的《復仇俠》。羅伯茨也為《超級前鋒》創作漫畫。
© 亨利·羅伯茨

露絲·韋里姆·卡拉尼
（Ruth Wairimu Karani）和卡
姆（Kham）創作的《城市
之眼》（*Macho Ya Mji*），講
述了肯尼亞內羅畢一位盲人
乞丐和兩個街頭男孩幫助警
察阻止犯罪的故事。
© 沙沙·塞瑪出版公司
（*Sasa Sema Publications Ltd.*）

者如托德·麥克法蘭和羅布·里菲爾德（Rob Liefield）對羅伯特的影響極大。雖然復仇俠本身是由再生俠和蝙蝠俠的簡單混合體演變而來，但它在南非漫畫中仍顯得彌足珍貴，因為羅伯特不但為這個故事撰寫腳本、書寫標題，完成了全部繪畫工作，還將其印成超大開本。此外，復仇俠僅有超級英雄的際遇，而無須承擔很多南非漫畫故事所背負的社會責任。羅伯特相信，"多數本土漫畫缺少強有力的故事和人物角色。我發現它們的內容非常無聊。質量才是關鍵。真的要創作有國際競爭力的作品才行！"

除此之外，漫畫還被聯合國兒童基金會用來作為改善索馬里兒童生存和發展環境的手段。1994 年，索馬里霍亂流行期間，有超過 50 萬冊的反霍亂卡通傳單和 2 萬張海報被分發出去。聯合國兒童基金會最受歡迎的保健手冊《生命知識》（*Facts For Life*）就是由索馬里最好的一位漫畫家改編成 74 頁的圖畫小說，印製發行了 2 萬冊。這本教育性質的圖畫小說以一對不知所措的索馬里父母每日記錄的流水賬為形式，講述他們學習如何應對四種災難（"Ds"），即腹瀉、痢疾、白喉和誦讀困難症。

非洲的民族漫畫

鑒於尼日利亞是非洲大陸上人口最多的國家（佔非洲總人口的 1/6），漫畫在這裡的影響最大也就不足為怪了，只是直到 2004 年 9 月，尼日利亞首都拉各斯才舉辦了首屆"拉各斯漫畫狂歡節"（Lagos Comics Carnival）。成長於奇跡漫畫和 DC 漫畫公司的大多數本土創作者在這個充滿自由的活動中發出了自己的聲音。對於尼日利亞藝術家走上國際舞台，漫畫作者巴巴·阿米努（Baba Aminu）認為，"這只是個時間問題。從漫畫節中顯現的人才水平看，這一天很快就會到來。尼日利亞有了不起的漫畫書歷史……戴夫·吉本斯和布賴恩·博蘭都是從這裡開始其職業生涯的……如果說這還不是好的因緣，那我就不知道甚麼才是了。"

努比亞的超級英雄

吉本斯和博蘭這兩位英國藝術家一直在為英國科幻雜誌創作大量作品，直到 1975 年兩人取得事業上的重大突破。吉本斯回憶說："我的代理商巴爾東出版公司（Bardon Press Features）專門經營漫畫。當時尼日利亞的一個廣告商和他們取得聯繫。因為尼日利亞漫畫市場上能夠看到的只有各種進口的白人漫畫英雄，這位廣告商及其妻子看到其中的商機，在英國成立了一家名為皮金出版社（Pikin Press）的公司，出版以黑人為主角的漫畫。於是在 1975 年，《動力俠》（*Powerman*）和另外一部針對少女讀者的漫畫刊物面世了。"

吉本斯為動力俠設計了形象及標誌，並

康拉德・博特斯爲《漫畫 2000》創作的黑色幽默連環畫。
© 康拉德・博特斯

戈弗雷・姆萬佩姆布瓦（Godfrey Mwampembwa，又名加多）的自畫像。他在 1999 年獲得了 "肯尼亞漫畫家" 頭銜。
© 戈弗雷・姆萬佩姆布瓦

坦桑尼亞漫畫家加多（Gado）用斯瓦希里語（Swahili）創作的圖畫小說《阿布努瓦西》（Abunuwasi）。這部連環畫改編了三個東非海岸的民間故事，講述主人公阿布努瓦西劫富濟貧的故事。
© 加多

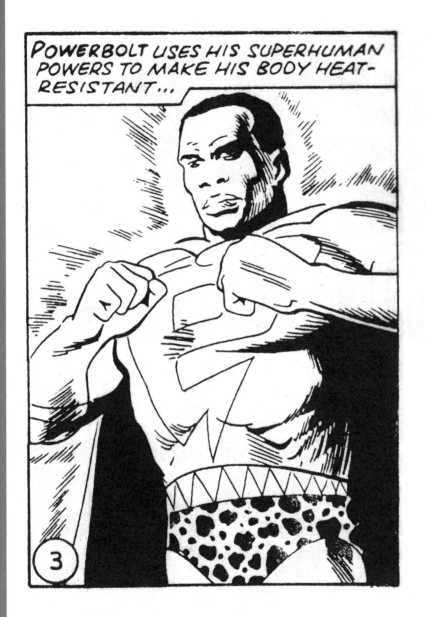

2004 年首屆拉各斯漫畫狂
歡節的海報，該活動是第
6 屆拉各斯圖書與藝術節
（Lagos Book and Art festival）
的組成部分。

尼日利亞超級英雄《動力俠》在英國再版的時候
被迫更名爲《動力急先鋒》。畫格被編號，以幫助
讀者理解故事情節。布賴恩・博蘭繪製。

© 布賴恩・博蘭

《動力俠》第 6 期，布
賴恩・博蘭繪製。
© 布賴恩・博蘭

與布賴恩‧博蘭輪流負責美術方面的事務。"我們每月各自創作 14 頁的一個章節，每兩周出版一次。"精選集中還刻畫了一位黑人郡長"揚戈"（Jango）。參與這部漫畫集創作的其他英國藝術家還包括埃里克‧布拉德伯里、羅恩‧史密斯、羅恩‧蒂納（Ron Tiner），以及西班牙人卡洛斯‧埃斯克拉（Carlos Ezquerra）。英國國際出版集團公司的編劇多恩‧阿弗內勒（Donne Avenell）和諾曼‧沃克（Norman Worker）撰寫了故事腳本。"我對非洲漫畫並不是很瞭解，"吉本斯承認，"記得我曾經問過，為甚麼不用非洲本土的創作者來製作這些連環畫。他們告訴我，一旦漫畫市場建立起來，這些本土漫畫家可能就會湧現出來。我們在適應當地習俗和傳統方面遇到了困難。"

一位英國作者回憶說："比如，大腹便便在這裡是成功與權力的象徵，而不代表貪食或貪婪。再比如，充滿男子氣概的動力俠總是把難以抗拒其魅力的女孩子甩在一邊，卻並不會被認為是歧視女性。不管怎麼說，這都是我們漸漸知道的！"

"後來《動力俠》出了南非版，但不由我們控制。《漫畫雜誌》組織了一次集會，指責我們支持南非的種族隔離，原因是我們漫畫裡的人物都是黑人！"吉本斯回憶，"事實上，故事裡有一個白人。一個不誠實的金髮雅利安人，被動力俠送上法庭的地產商'布利策老闆'（Boss Blitzer）。"

吉本斯和博蘭的《動力俠》雖然在 1988 年由頂點出版公司（Acme Press）引進到英國，但因為奇跡漫畫公司已經有一位叫動力俠的黑人超級英雄，為避免法律糾紛，這部作品後來被改名為《動力急先鋒》（Powerbolt）。在《動力俠》推出後的 1977 年，這兩位藝術家因在英國最著名的動作漫畫《公元 2000》中繪製了人物法官德雷德和丹‧戴爾而聲名大振。之後，憑藉由《公元 2000》的前作者艾倫‧穆爾撰寫腳本、由吉本斯繪製的著名圖畫小說《守望者》，他們又成為美國漫畫界的大明星。

尼日利亞的漫畫家

塔約‧法通拉（Tayo Fatunla）1961 年生於倫敦，但很小就被帶回尼日利亞。在這裡，他最初看的都是像《公元 2000》這樣的英國漫畫。"上小學時，我偶然看到《雷神》，很快就愛上了美國漫畫裡的超級英雄。"法通拉回想道，"我十幾歲時是在尼日利亞，喜歡看奇跡漫畫的《黑豹》（Black Panther）和《動力俠：盧克‧凱奇》（Luke Cage）。我最早看到的黑人超級英雄就出自其中。那時候，源源不斷地有漫畫進入尼日利亞……"

法通拉曾就讀於喬‧庫伯特卡通及圖畫藝術學校（Joe Kubert School of Cartoon and Graphic Art），一起的還有學校創建者庫伯特的兒子亞當（Adam）和安迪（Andy），之

薩穆艾爾‧穆洛科瓦［Samuel Mulokwa，又名圖弗（Tuf）］出版的第一本漫畫書是 1998 年的《馬尼韋萊》（Manywele），當時圖弗還在上學。作品講述一個無辜的拉斯特法里信徒"拉斯塔"（Rasta）被關進監獄，但最終卻將所有人從一種讓人渾身長毛的怪病中拯救出來，故事極為搞笑。這部斯瓦希里語的圖畫小説包含了宗教的偽善、部落文化和幽默等元素。

© 沙沙‧塞瑪出版公司，肯尼亞

圖弗‧穆洛卡瓦（Tuf Mulokwa）創作的《科默雷拉：逃跑》（Komerera: the Runaway），故事背景設定在 20 世紀 50 年代肯尼亞獨立戰爭矛矛黨人時期。

© 沙沙‧塞瑪出版公司

塔約・法通拉的自畫像。
© 塔約・法通拉

塔約・法通拉第一本關於黑人歷史的全集《我們的根》，最早在英國報紙《聲音》上連載。
© 塔約・法通拉

後，他回到尼日利亞，為一家泛非周刊《西部非洲》（West Africa）繪製社論漫畫，一畫就是 12 年。與此同時，他還為《尼日利亞笨拙日報》（Nigerian Punch）、《每日時報》（Daily Times）、《民族團結報》（National Concord）、《衛報》、《尼日利亞先驅報》（Nigerian Herald）和新聞雜誌《本周》（This Week）創作漫畫。法通拉創造了一個很受歡迎的人物“奧莫巴”（Omoba）。奧莫巴雖然生活在社會最底層，但把尼日利亞的政治、經濟和社會問題都挖苦了一番。這些都是尼日利亞漫畫的經典主題，法通拉將自己的草根性展現無遺。“我一直受肯尼・亞當森（Kenny Adamson）、德勒・耶格德博士（Dele Jegede）和托因・阿金布爾（Toyin Akingbule）等尼日利亞漫畫家的影響。”法通拉自 1988 年起為倫敦黑人報紙《聲音》（The Voice）繪製連環畫，在此基礎上，他創作了有關黑人歷史的著作《我們的根》（Our Roots）。1995 年，在曾創作了《蝙蝠俠》的藝術家傑里・魯賓遜的幫助下，這部作品發表在了美國報紙上。

漫畫在法語國家裡被稱為“第九藝術”，因而毫不奇怪，像阿爾及利亞和摩洛哥這樣的非洲法語國家也出品了很多與社會經濟話題相關的漫畫作品。歐洲的出版公司“非洲與地中海”（Africa E Mediterranean，其總部在意大利）以及馬里薩・保盧奇（Marisa Paolucci）的公司“非洲卡通”（Africatoon）均處於出版此類漫畫的前沿陣地。這兩家公司經常舉辦競賽，激勵在兩地發表和未發表過作品的非洲卡通藝術家，使各種思想能夠得到持續的交流。

阿拉伯傳說

在今天的阿拉伯國家中，漫畫通常被視為孩子看的東西。當然總有例外，有很多漫畫作品讀者眾多，政治觀點和意識形態涵蓋了從世俗的現代主義直到伊斯蘭宗教觀點的廣大範疇。最成功且在阿拉伯國家傳播最廣的連環漫畫雜誌《馬基德》（Mâjid）誕生於阿聯酋的港口城市阿布扎比。這本每周發行量達 17.5 萬冊的兒童雜誌可能在阿拉伯地區擁有最多的讀者，他們分佈於除敘利亞以外的所有阿拉伯國家。在開羅，該雜誌一上報攤，當天就會被搶光。雜誌中最受歡迎的連環畫是以環球歷險為主題的《卡什藍・吉丹》（Kaslân Jiddan）。卡什藍是一個淘氣的男孩，因試圖裝扮成年人而陷入許多頗為滑稽的窘境中。

黎巴嫩的經驗

貝魯特的插圖出版公司（Illustrated Publications）基於阿拉伯人對自己的語言極度驕傲而開創了利潤可觀的漫畫業務。直到 1964 年之前，中東的大多數漫畫書還是遺自殖民時期，不是英語就是法語的。當時，一

厚臉皮的卡什藍·吉丹再次
耍起了他的小騙術——《馬
基德》雜誌中的一頁。
©《馬基德》

受人歡迎的阿拉伯地區兒童
漫畫雜誌《馬基德》。
©《馬基德》

開羅最大的漫畫出版商納赫特·馬斯里不僅出版 DC 漫畫和迪斯尼漫畫，也發行表現寓言和經典故事的本土連環畫。

© 納赫特·馬斯里

位頗具遠見的編輯意識到，通過鼓勵兒童閱讀用母語書寫的本國文化來賺錢是可行的，如印度的阿南特·帕伊所做的那樣。最終，插圖出版公司的漫畫書年銷量達到了 260 萬冊，並且發行到 17 個國家，擁有約 27 萬名熱切的兒童讀者。"從沙特阿拉伯到摩洛哥，孩子們是如此熱情，以至於我們不得不停止給他們回信，"插圖出版公司主編萊拉·沙欣·達克魯茲（Leila Shaheen da Cruz）說，"那樣做太費時間了。"插圖出版公司的第一本阿拉伯語漫畫是《超人》，1964 年 2 月 4 日開始出版，比印度《魔力漫畫》推出超人的時間早一個月。但是，在阿拉伯版中，超人的身份從克拉克·肯特變成了在《星報》（Al-Kawkab Al Yawmi）工作的斯文記者"納比勒·法齊"（Nabil Fawzi）。次年，阿拉伯版的《蝙蝠俠與羅賓》——《蘇卜希與扎克爾》（Sobhi and Zakkour）面世，跟着是《孤身騎警》（The Lone Ranger）、《幸運的事》（Bananza）、《小璐璐》（Little Lulu）、《人猿泰山》，以及最近的《閃電俠》。

同日本漫畫一樣，阿拉伯漫畫閱讀的順序是從右向左。這意味着引進版在製版前須將原版畫面翻轉過來，這立即招致大量讀者來信詢問為甚麼超人衣服上的"S"是反過來的。插圖出版公司還得安撫那些觀念傳統的家長——他們不能完全相信自己孩子的阿拉伯語會因為超級英雄的對打而得到提高，為此出版商在每本漫畫書裡增加了八頁教育性

內容，包括遊戲、故事和智力問答。

就在帶有民族主義觀念的讀者抵制大量西方漫畫題材之時，插圖出版公司也認為，阿拉伯文化中至少有足夠創作一部本土漫畫所用的原材料。但實踐證明此路不通。克魯茲說，"這類作品，故事有連續性，需長時間構思，多數本土藝術家要麼是對此套技藝還不太熟悉，要麼就是要價太高。比如，航海歷險記《水手辛巴達》（Sinbad the Sailor）是很合適的題材，我們也知道，根據這個阿拉伯探險隊的故事開發冒險連環畫會有很廣闊的市場。但迄今為止，我們還沒找到一位合適的漫畫家，不是經驗欠缺就是索價過高。"有趣的是，在中東其他地區，埃及的第一本本土兒童漫畫就叫《辛巴達》（1952 年創刊）。不過，到了 1956 年，達爾·阿爾希拉爾（Dar Al-Hilal）公司推出與其競爭的漫畫書系列《薩米爾》（Samir），發起了挑戰埃及人閱讀習慣的戰爭。到了 1959 年，《辛巴達》已陷於困境。當時的《薩米爾》主編納迪亞·納莎阿（Nadia Nashaa）給了《辛巴達》致命一擊——他們獲得了漫畫《米老鼠》在阿拉伯地區的翻譯版權。"達爾·阿爾希拉爾在當時是一家名氣很大的公司，"現任《薩米爾》主編的沙赫拉·哈利勒（Shahira Khalil）博士說，"他們出版的雜誌都很成功，因此獲得《米老鼠》的版權是順理成章的。"《米老鼠》大獲成功，因為人們對這些美國卡通形象耳熟能詳，他們的名字都被阿拉伯化了，唐老鴨被

瑪贊·莎塔碧發表
於 2004 年的《我在
伊 朗 長 大 2： 回 歸 》
（ *Persepolis 2: The Story
of a Return* ），是其暢銷
全球的作品《我在伊
朗長大》的續集。兩
部漫畫小說都表達了
作者伊朗伊斯蘭革命
時期的童年裡的焦慮
情緒。
© 瑪贊·莎塔碧

政治內容從未遠離阿拉伯漫畫。這部關於埃
及第一任總統納塞爾的傳記，採用總統的阿
拉伯名字賈邁勒·阿布德·納西爾（Jamal
Abd Al-Nasir）為標題，由穆罕默德·扎基里
（Muhammad Al-Dhakiri）繪製。
© 穆罕默德·扎基里

土耳其的《吉爾吉爾》雜
誌由漫畫家兄弟奧烏茲
（Oguz）和泰金‧阿拉爾
（Tekin Aral）在1972年創立。
這一諷刺作品選輯很快成爲
全國性的基地，幫助很多年
輕的土耳其漫畫藝術家開始
了自己的職業生涯。
©《吉爾吉爾》

稱為"巴托特"（Batoot），大狗高飛成了"邦多克"（Bondock），唐老鴨的小氣鬼大叔則有了"阿姆·達哈卜"（Amm Dahab）的名字。有那麼幾年，達爾·阿爾希拉爾公司處於壟斷地位，旗下的《薩米爾》和《米老鼠》成為當時埃及市場上僅有的兩本兒童雜誌，且後者很快以 5.6 萬冊的銷量超過了其姊妹刊。2004 年末，迪斯尼拋棄了合作了 44 年的達爾·阿爾希拉爾，將授權移交給其競爭對手納赫特·馬斯里（Nahdet Misr）公司。

新版《米老鼠》2005 年重新發行，埃及第一夫人蘇珊娜·穆巴拉克為創刊號題寫了序言——她也是阿拉伯世界的教育普及和兒童項目的率先倡導者。這本雜誌現在每周售出 6 萬冊，一年能賺 140 萬美元。雖然取得了成功，"漫畫仍然算不上埃及文化的重要部分，"《米老鼠》現任編輯法拉赫（Farrah）說，"我

們在漫畫世界中扮演的角色無足輕重。"

真理、正義和阿拉伯方法

2005 年初，上述一切開始發生變化。開羅的 AK 漫畫（AK Comics）公司推出了第一個阿拉伯的超級英雄系列。此前一年，AK 曾嘗試登陸美國漫畫市場，但發現美國市場上無名的超級英雄已人滿為患。AK 漫畫公司的創始人艾曼·坎德爾（Ayman Kandeel）博士於是決定在埃及本土市場推出這部作品。連環畫的主角"阿姆賈德·達維什"（Amgad Darweesh）是一個舉止溫文爾雅的哲學教授，但他實際上是埃及最後一位法老，一位 14,000 歲的懲惡鬥士。他擁有超能力，並身負"打擊罪惡直到最後一刻"的使命。他居住在"原城"（Origin City），城裡有金字

阿爾及利亞漫畫家阿布德·克里木·庫迪里（Abd Al Karim Qudiri）的英雄漫畫《超級達布扎》（SuperDabza）。

© 阿布德·克里木·庫迪里

刊登在《吉爾吉爾》上的梅特·埃爾登（Mete Erden）的連環畫《波利斯·阿布茲丁》（Polis Abuziddin），展現了土耳其獄政的落後和黑暗。

© 梅特·埃爾登

阿拉伯超級英雄“扎利亞”，由法耶·佩羅齊赫（Faye Perozych）、拉斐爾·阿爾布開克（Rafael Albuquerque）和拉斐爾·克拉什（Rafael Kras）創作。
© AK 漫畫公司

精彩的冒險題材漫畫《拉康》，作者是托德·維奇諾（Todd Vicino）、拉斐爾·阿爾布開克和拉斐爾·克拉什。

© AK 漫畫公司

塔，有交通問題和隨處發生的混亂，讓人自然聯想到開羅。其他人物形象還有：“拉康”（Rakan），一個來自美索不達米亞平原的中世紀野蠻戰士；“扎利亞”（Jalia），一個來自黎凡特（Levantine，地中海東部地區）的精英科學家和正義戰士；以及來自北非的“阿亞”（Aya），她被描述為一位“騎着超級動力摩托車在地盤上巡視，一有犯罪苗頭出現即加痛擊的辣女”。

AK 公司的漫畫書以阿拉伯語發行 7,000 冊，以英語發行 5,000 冊，銷往埃及、波斯灣國家、黎巴嫩、敘利亞以及北非。他們甚至還專門為埃及的窮人用新聞紙印刷了 1 萬冊黑白漫畫。那些高檔紙印刷的漫畫標價為 80 美分；而黑白版漫畫售價約為 20 美分。這些漫畫真正“起飛”了，它們被埃及航空公司大量購入，作為飛行中的乘客讀物。AK 漫畫身負的使命是，“通過提供本質上屬於阿拉伯角色的模型——對我們而言就是推出阿拉伯超級英雄——填補多年來形成的文化裂縫，並使之成為年輕一代自豪感的來源。”AK 總經理兼編輯馬爾萬·埃爾－納沙爾（Marwan El-Nashar）說，“我是讀着蜘蛛俠的故事長大的，我很喜歡他，但我無法走進彼得·帕克的世界。我的意思是說，他生活在紐約。我常常想，為甚麼沒有哪個阿拉伯人能在高樓大廈之間蹦來蹦去呢？”納沙爾最後提出了這個答案顯而易見的問題，“為甚麼中東不能有自己的漫畫英雄？”

AK 公司事實上是一個全球化的產物。埃及沒有出產本土連環漫畫的傳統（除非將象形文字算上），AK 公司的漫畫作品都來自加利福尼亞的 G 工作室（Studio G）。這種文化上的“異株授粉”現象使兩位帶有理想主義色彩的女性漫畫角色“扎利亞”和“阿亞”有了小小的麻煩。“我們有些期刊要由審查人員一頁頁地過目，漫畫人物的乳房被用記號筆塗黑了。”納沙爾說。看起來，有些東西就是不能到處招搖，鼓脹的乳房也在此之列。

對頁圖：錫德·阿里·梅盧瓦（Sid Ali Melouah）是阿爾及利亞最重要的漫畫家。不幸的是，由於受到穆斯林原教旨主義者的威脅，他被迫移居法國。這部名為《圖阿雷格》（The Touareg）的連環畫是為阿爾及利亞政府創作的。

© 阿爾及利亞環境署

世界級大師：
阿南特・帕伊

ANANT PAI

《阿馬爾・奇特拉・卡》的《羅摩衍那》（*The Ramayana*）改編本。
© 印度書屋

"幻影"出現在阿南特・帕伊編輯的《因陀羅王漫畫》（*Indrajarl Comics*）上。
© 金氏社

毫無疑問，印度漫畫先鋒當屬阿南特・帕伊"大叔"。事實上，帕伊本人就等於印度漫畫。

這位作家、編輯兼出版人 1931 年生於印度卡納塔克邦的加爾加爾（Kākāl）。帕伊最初學的是理科，然而他真正的熱情在出版事業上。1954 年他開始了自己的編輯生涯，後來成爲《印度時報》圖書部的一位初級行政人員。他所在的地方即爲印度漫畫的搖籃，1964 年，《魔力漫畫》在此創刊。"我的老闆 P・K・羅伊（P K Roy）對我說，'阿南特，我們的印刷機旺季很忙，淡季又閑着沒用。去弄一些漫畫版權把設備利用起來。'然後他問我《超人》的版權值不值得買，我做了一個小型調查，發現與《超人》相比，孩子們更喜歡《幻影》。"不久，帕伊對在《印度時報》的工作厭倦了。於是在 1967 年，"我放棄了這份好工作，去追尋我感興趣的印度漫畫。終於在 1970 年，我遇到了 G・L・米爾昌達尼（G L Mirchandani）和 H・G・米爾昌達尼（H G Mirchandani），他們對漫畫有些興趣。"經營着印度圖書出版社的兩位米爾昌達尼與帕伊一起分享了出版教育漫畫的夢想。"但他們開始時很謹慎，只讓我創作一些他們在印度擁有版權的童話故事。"帕伊大叔回憶說，"所以，前

10 期《阿馬爾・奇特拉・卡》上刊登的並不是印度文化或神話故事，而是諸如《小紅帽》（*Red Riding Hood*）和《傑克與豌豆》（*Jack and the Beanstalk*）這樣的童話故事。"

然而這一情況很快改變了，此系列的每部漫畫都專門用來講述印度歷史、宗教和神話中的某個人物或事件。所有的概念都來自於帕伊，掌握八種語言的他簡直像是來自文藝復興時期的人，同時他還撰寫了其中的大部分故事。

但正如 1984 年 2 月號的《遠東經濟評論》（*Far East Economic Review*）所敏銳指出的："帕伊的目的明顯不是爲了商業，而是將漫畫作爲一種教育工具。"太多的印度兒童對西方歷史瞭如指掌，對本國文化和遺産卻知之甚少，帕伊爲此感到憂慮。被用來開採豐饒印度文化礦藏的漫畫故事總計 436 部，它們隔周出版，覆蓋了從史詩《摩訶婆羅多》（*Mahabharta*）到刻畫神祇形象（包括象頭神伽內什以及來自印度萬神殿中的神猴哈努曼）的各種經典傳說。到 90 年代中期，僅這部漫畫的英文版全球銷量就高達 7,900 萬册。

《阿馬爾・奇特拉・卡》創刊後兩年，阿南特・帕伊成立了印度首家卡通漫畫大型聯合企業

朗雷哈公司（Rang Rekha Features）。1980 年，他創立了兒童雜誌《叮噹》。每一期都是全彩 96 頁的漫畫或者專輯故事，比如《這發生在我身上》（It Happened to Me）和《叮噹的惡作劇與歡笑》（Tinkle Tricks and Treats）。25 年後的今天，這本雜誌仍在壯大，每周要從孩子們那裡收到 6 萬封來信。出版人被親切地稱爲"帕伊大叔"。

　　儘管年逾古稀，帕伊仍繼續探索着新的教育和誤樂方法。"我正準備推出一張動畫 VCD，裡面盡用簡單而吸引人的故事給孩子們講解具有普遍性的價值觀念。"片中甚至刻畫了一個唱歌的"帕伊大叔"動畫形象。"即使是今天，我仍然爲所到之處人們對我的這種愛和熱情感到受寵若驚。"謙遜的帕伊這樣說，"孩子們對《阿馬爾·奇特拉·卡》和《叮噹》的迷戀真令人吃驚。"

Amar Chitra Katha: the Glorious Heritage of India

參考文獻

Marvel: Five Fabulous Decades of the World's Greatest Comics
Les Daniels
Harry N. Abrahams Inc, Publishers, 1993
0810925664

Comicbook Encyclopedia
Ron Goulart
Harper Collins, 2004
0060538163

Hong Kong Comics: A History of Manhua
Wendy Siuyi Wong
Princeton Architectural Press, 2002
1568982690

A History of Komiks of the Philippines and Other Countries
Cynthia Roxas, Joaquin Arevalo, JR. et al.
Islas Filipinas Publishing Co. Inc, 1984

Adult Comics: An Introduction
Roger Sabin
Routledge, 1993
0415044197

Comix: The Underground Revolution
Dez Skinn
Collins & Brown, 2004
184340186X

500 Comicbook Action Heroes
Mike Conroy
Chrysalis Books, 2002
1844110044

Gare du Nord
Edited by Rolf Classon
Tago Forlag, 1997
9186540912

Manga: Sixty Years of Japanese Comics
Paul Gravett
Laurence King Publishing, 2004
1856693910

Manga! Manga!: The World of Japanese Comics
Frederik L. Schodt
Kodansha America, 1998
0870117521

Dreamland Japan: Writings on Modern Manga
Frederik L. Schodt
Stone Bridge Press, 1996
188065623X

500 Comicbook Villains
Mike Conroy
Collins & Brown, 2004
184340205X

The World Encyclopaedia of Comics
ed. Maurice Horn
Chelsea House, 1998
079104856X

Larousse de la BD
Patrick Gaumer
Larousse, 2005
2035054168

BD Guide 2005
ed. Claude Moliterni, Philippe Mellot,
Laurent Turpin, Michel Denni, Nathalie Michel-
Szelechowska Presses de la Cité, 2004
2258065232

Histoire Mondiale de la BD
Ed. Claude Moliterni
Pierre Horay, 1989
2705801650

Système de la Bande Dessinée
Thierry Groensteen
Presses Universitaires de France, 1999
2130501834

Les Maîtres de la Bande Dessinée Européenne
Ed. Thierry Groensteen
Seuil/Bibliothèque Nationale de France
2020436574

Comics: The Art of the Comic Strip
Ed. Walter Herdeg & David Pascal
The Graphis Press

Comics, Comix & Graphic Novels
Roger Sabin
Phaidon Press
0714839930

Understanding Comics
Scott McCloud
HarperCollins Publishers
006097625X

Reinventing Comics
Scott McCloud
HarperCollins Publishers
0060953500

雜 誌

The Comics Journal
Comic Art
9e Art
International Journal of Comic Art
The Imp
Bild & Bubbla
Rackham
Bang!
U

Hop!
PLG
Phénix
Les Cahiers de la Bande Dessinée
Quadrado
Escape
The Panelhouse

網 站

http://www.lambiek.com
http://www.comicsresearch.org
http://www.rpi.edu/~bulloj/comxbib.html
http://bugpowder.com/
http://www.comicsreporter.com/
http://www.ninthart.com/
http://www.scottmccloud.com/
http://www.graphicnovelreview.com/current.php
http://www.du9.org/
http://plg.ifrance.com/
http://www.indyworld.com/indy/
http://www.labanacomic.com.ar/home.htm
http://www.afnews.info/news.asp
http://www.tcj.com/
http://www.terra.com.br/cybercomix/
http://www.bedeteca.com/index.php
http://www.bdangouleme.com

著者簡介

　　蒂姆·皮爾徹（Tim Pilcher） 在漫畫產業領域從事過 16 年的編撰工作，曾任 DC 漫畫之品牌 "炫目漫畫" 的助理編輯、英國商界刊物《國際漫畫》副主編，有大量研究大眾文化的著作，如《大麻 2》（*Spliffs 2*）、《漫畫：地下革命》（*Comix: The Underground Revolution*）、《500 位漫畫書中的超級動作英雄》（*500 Great Comic Book Action Heroes*）、《飛箭流石：漫畫指南》（*Slings and Arrows Comic Guide*），以及與布拉德·布魯克斯合著的《卡通全教程：規則，實踐，技法》（*The Complete Cartooning Course: Principles, Practices, Techniques*）。

　　布拉德·布魯克斯（Brad Brooks） 的職業生涯幾乎始終與漫畫緊緊相連，他是編輯、動畫家，也是漫畫作家和記者／歷史學家、有影響力的國際漫畫團體 "危險漫畫家"（Les Cartoonists Dangereux）的創立人之一、設計諮詢機構 "時序設計"（Sequential Design）的合夥人。布拉德婚後育有一女，他喜歡蘋果電腦、設計、阿森納足球隊，當然還有漫畫。他還是《國際漫畫藝術通訊》（*International Journal of Comic Art*）編委會的成員。

著者鳴謝 / ACKNOWLEGMENTS

TIM WOULD LIKE TO THANK:

Many, many people were helpful in making this book happen. Roger Langridge for the fantastic cover and for always being the consummate pro. Dave Gibbons for his excellent introduction and for being an inspiration, not only as a creator, but as a human being as well. Steve Holland for sharing his knowledge of British comics and writing skills with a keyboard. Kristiina Kolehmeinen at the Stockholm Serieteket, and Peter Snejbjerg for their Scandinavian hospitality and knowledge. To Paul Hudson at Comic Showcase, Art Young (ex Vertigo), Dez Skinn and Mike Conroy at Comics International and everyone else who has given me a job over the years that has meant I could work in my greatest passion, comics. Garth Ennis and Joe 'Cheeky' Melchior simply for being top mates who understand the sad addiction that is comics. Craig Charles for your funky radio show that kept me going in the long dark nights. Of course a major nod to Chris Stone at Chrysalis Books who keeps hiring me regardless! Adele, Megan and Oskar, your patience and understanding never cease to amaze me, thank you. Thanks to Dad for getting me into comics in the first place, and Mum for not throwing them away! A big shout out to anyone I've ever met or spoken to on the phone and especially to _____ (fill your name in here). A massive "Hurrah!" to Robert Harding Computers in Brighton for helping us through our darkest hours when all others failed. Liz and Sophie for allowing me to disrupt your house and steal your husband and dad. And finally to Brad Brooks, I couldn't have done it with out ya, mate! Now, I've got this idea for another book...

BRAD WOULD LIKE TO THANK:

First and foremost, Liz and Sophie for being the loveliest people in the world and putting up with me. Mum, who I never tell how much I love and appreciate her. All the guys on Thimble Theatre/LCD, especially Faz, Paul P., Scott, David, Dave, Charlie, Dylan, Roger, Cheeky, Pete, Gene Gene (and Kate), Yves, Jim, Paul G., Billy, and the rest of the gang. The Prayer Boyz: Greg, Richard, Adam, Fadi, Hennie, Tom & Ryan. The Design Collective: James, Wendy and Matthew. All the gang at Gosh, especially Barry and Tony. The Mongolfiers, especially Roger, Ian and Steve. Everyone on the Comics Scholars e-list. Mark Nevins, Bart Beaty, Rui Cartaxo and the old gang from Comix@. Thierry Groensteen, Jean-Pierre Mercier, Jean-Paul Jennequin, and Philippe Morin. Everyone at Lambiek. Chris Stone, for being the consummate editor (i.e. he didn't get angry). Chris McNab and Andy Nicolson for their help. Roger Langridge for the amazing cover. Len and Margaret for their wonderful support. For all our friends and family everywhere. Apple, for their wonderful computers. Arsenal Football Club, for many long years of joy. For anyone I've forgotten, and finally Tim, Adele, Megan and Oskar, without whom this book would have never been started.

叢書名：漫畫歷史人物

ISBN 978 962 8830 51 0

ISBN 978 962 8830 52 7

ISBN 978 962 8830 97 8

ISBN 978 962 8830 64 0

ISBN 978 962 8830 54 1

ISBN 978 962 8830 96 1

ISBN 978 962 04 2669 8

ISBN 978 962 04 2670 4

叢書名：我在伊朗長大

ISBN 978 962 04 2402 1

ISBN 978 962 04 2403 8

ISBN 978 962 04 2404 5

ISBN 978 962 04 2405 2